挂 画
现代中国艺术展示与传播空间的诞生

王子琪 著

Hanging Paintings
The Birth of Art Exhibition and Communication
Space in Modern China

中央高校基本科研业务费专项资金资助

中央美术学院自主科研项目资助

序　　1

绪　论　　1

目录

第一章　艺术场域的社会结构　　15
第一节　中国艺术场的先行结构　　17
第二节　北京的社会环境　　26
第三节　艺术社会的新秩序　　38

第二章　琉璃厂与艺术市场机制　　53
第一节　文化街市琉璃厂　　55
第二节　早期的商业画廊——南纸店　　62
第三节　南纸店的经营管理　　70
第四节　书画交易与推广模式　　83
第五节　传统文化的创造性转化　　91

第三章　故宫博物院与艺术传播机制　　99
第一节　紫禁城：中国艺术博物馆原点　　103
第二节　紫禁城博物馆的空间阅读　　115
第三节　紫禁城博物馆的组织管理　　135
第四节　故宫出版与艺术传播　　151

第四章　中山公园与艺术展示机制　　185
第一节　民初艺展空间的社会结构　　190
第二节　中山公园的展场管理　　223
第三节　多元的公园展　　265

第五章　艺术中介机制的运作　　321
第一节　文化治理脉络下的艺术中介相对位置　　323
第二节　艺术中介与其他行动者的关系　　326
第三节　艺术中介自身的资本运营能力　　337
第四节　艺术中介与城市文化空间　　342

序

　　参观博物馆、美术馆、画廊、文创产业园区、古建筑，构成了现代社会文化生活的重要组成部分。20世纪初期，伴随着中国政治体制和社会结构的转型，这些具有现代性的公共文化空间和艺术市场空间诞生了。本书从空间转型入手，分别考察了三种性质的空间及其不同转换过程。一是琉璃厂向艺术品交易空间的转型，二是紫禁城向艺术展示收藏空间的转型，三是社稷坛向艺术展览空间的转型。本书基于这三种性质的空间串联起不同的群体，考察民国初年新生的艺术世界，并希望这些历史过程能够为今天中国的艺术管理提供具体语境和历史经验。

　　在19世纪中期西方学术界中，艺术学与社会学取得独立学科地位。20世纪初期艺术社会学兴起。阿诺德·豪泽尔（Arnold Hauser）针对艺术研究中的形式主义提出了自己的艺术社会学理论，是宏观艺术社会学的代表人物。20世纪下半叶，对豪泽尔宏观理论的反动，推动了"微观艺术社会史"和"新艺术社会史"的发展，这一趋势更重视对特殊时期、机构、个人进行具体的语境研究，本研究是这一理论趋势的延续。

　　中国艺术社会学的研究取向早期受到了西方的中国美术史学者的影响。苏立文（Michael Sullivan）、高居翰（James Cahill）指出了中国画家业余化、以卖画为耻这一现象背后的原因并总结了古代画家参与艺术市场的几种方式。他们的著作为了解中国艺术社会主流提供了一个框架。在个案研究方面，白谦慎研究

傅山如何建立、积累和运用文化资本。柯律格（Craig Clunas）将文徵明置于社交关系网中，从中国的关系网络、人情往来、礼物交换的角度进行再诠释。李铸晋探讨了中国古代画家与赞助人的关系。这些研究阐述了社会文化背景与艺术世界中其他行动者如何深刻影响了艺术家的生产。其中，单一个案研究、文化资本积累分析、艺术家社会关系分析、网络分析等研究方法给了笔者很大启发。但是从研究范畴来看，民国时期受到的关注不如古代，其中重要的学者有万青力，他重视近现代中国，提出"并非衰落的百年"，并在一些研究中分析了民国前期文化与政治变迁下地域画坛风格的转变。此外，夏娜·J. 布朗（Shana J. Brown）的博士学位论文探讨学者、艺术经纪人如何参与建构现代中国艺术史。基于上文所述以往学者的研究，在高居翰的业余画家理论下，中国传统艺术家创作的目的和艺术品的流通方式与西方的区别被揭示出来。皮埃尔·布尔迪厄（Pierre Bourdieu）的文化资本理论认为文化资本和经济资本虽然可以相互转换，但是经济资本转化为文化资本快速而明确，反之状况则更为复杂。民国期间业余画家所标榜自身的条件难以为继，画家身份的转换可以说是在时代背景和中介机制的作用下完成的。这一阶段是中国艺术社会新制度形成的阶段，职业化的艺术交易机构、美术团体、公共博物馆、教育与出版机构等艺术中介在中国的艺术社会中首次登台。中国新的艺术社会、新的规则与秩序、新的模糊与混乱之处也在这一期间显现，然而学界对这一时期中介机构的研究却有限。

中国学者于20世纪30年代有过关于艺术社会学的讨论，但主要是讨论艺术与政治的关系，与早期西方探讨艺术功能的议题相辅相成。20世纪80年代，花建、于沛的《文艺社会学》（上海文艺出版社，1989）是中国艺术社会学研究中首先将对象从艺术与社会的关系拓展为艺术活动与社会的关系的著作。这一转变之所以重要是因为其突破了文艺的政治功能这一议题，进入了艺术社会这一更广大的范畴。至于国内对民国艺术社会的研究，近年来取得很大进展，艺术社会学视角下的民国时期艺术市场研究中，对近代书画市场及文人、画家生活的研究为我们了解民国时期的文人的经济生活提供了基础。如陶小军、邹典飞对民国前期市场机制的研究，胡志平通过润例研究对当时的艺术社会的还

原，王中秀等对书画家润例历史资料的梳理，张涛对这一时期中国书画家的生活与市场活动的探访，陈永怡对民国书画经营机构和赞助人的关系的分析，等等，以不同的方式对民国时期艺术社会进行了梳理。然而，这些研究以中国南方地区为主。民国上海的艺术市场比北京更加繁荣，且史料丰富。而北京历史悠久，艺术社会中传统因素更多，且是政治中心，其影响艺术社会的因素也更加复杂。在艺术品价格和交易量上，北京逊色于上海；与西方市场经济体系对照，中国当时的书画市场尚欠规范。但在研究中国书画艺术社会时，北京地区的研究价值却因其复杂性以及传统与现代的对话而更具价值。目前直接对北京民国艺术市场的研究有张涛的《民国前期北京画家生活状况与市场形态研究》（中央美术学院，博士论文，2012），上海大学罗宏才教授主持的中国艺术市场史研究项目对此也有关注。陶小军的近现代书画市场的研究项目中有涉及北京地区的部分，不过因北京书画市场繁荣期短、成分复杂，这部分仅作为南方市场之参照而非研究的重心所在。

同时，目前的研究比较重视对艺术生产和消费的讨论，重视对艺术家以及艺术家生活的研究，对艺术中介和艺术管理虽然有所涉及，但只是作为辅助了解中国艺术、艺术家之发展的体制因素，在上述专题研究中往往只做背景介绍，不曾纳入研究主体。《20世纪北京绘画史》（北京画院编，人民美术出版社，2007）、《中华民国美术史：1911—1949》（阮荣春、胡光华，四川美术出版社，1992）等美术史著作中尚有独立章节探讨。重南轻北、重生产消费轻中介体制，也证明了对民初北京艺术社会和中介机制的研究仍有不足，而北京作为中国政治、经济、文化中心，其文化领域的历史转型，较民国时期其他新兴城市更能代表一个古老中国向现代化迈进的过程。在这一方面，张涛的《民国前期北京画家生活状况与市场形态研究》从经济和市场因素入手，在与上海书画市场的比较中，探讨北京画坛取法于古的社会原因；刘瑞宽的《中国美术的现代化：美术期刊与美展活动的分析（1911—1937）》（生活·读书·新知三联书店，2008）从美术期刊和展览会入手，以研究艺术发展为目的，对艺术的展览和出版活动进行分析，虽然仍以艺术作品为中心，但也关注到了艺术中介。

本研究在艺术社会的理论框架下，关注组织、事件、行动者的互动关系，以及在这一框架内不同类型资本转换的状况，相关介绍可在绪论当中看到。第一章试图将整个分析置于具体的中国文化结构和历史语境下。与介绍艺术世界的广泛社会背景相比，第一章尤为重视对文化结构的探讨，这植根于民族文化中能够跨越古今，并对当代艺术世界具有影响的部分。政权更迭、新的社会组织的建立是可以快速完成的，然而文化结构和社会价值观念会以显性或隐性的方式，一直影响着我们。第二章至第四章是以个案研究的方式照亮并串联起三种空间的转型。第二章的内容之前笔者在《开账：荣宝斋与二十世纪早期的北京艺术社会》（荣宝斋出版社，2018）一书当中有更详细的讨论。该书的切入点是荣宝斋，主要围绕着荣宝斋的经营管理展开，同时探讨艺术品（原创的和复制的）的交易与传播及艺术家的交往，可以参阅。这里为了呈现一个较为完整的20世纪初艺术社会的结构，部分保留了荣宝斋的内容，但更主要以琉璃厂文化街市为考察切入点。第三章探讨了在紫禁城转型为博物馆的历史过程中，其展览陈列和出版传播对中国艺术生态及观念的建构和塑造。第四章从文化艺术空间的公共性入手，探讨了从祭祀场所转型为公园的中山公园，将艺术活动置于复杂的公共空间中，并分析了艺术社会与整体社会的关系和彼此的相互影响。第五章验证了最初从荣宝斋单一个案出发的中介机制分析的理论框架，这一框架因纳入了更多元的空间，并串联起艺术家（如田世光）生涯而更加丰满，它能更有效地帮助我们理解中国现代艺术社会诞生的原点和当下的艺术世界。

<div style="text-align:right">

王子琪

2023年12月3日于北京永定门

</div>

绪 论

今天中国的艺术世界是如何形成的？20世纪新型艺术中介的产生、艺术机制的形成，对于中国传统艺术社会的转型起了至关重要的作用。对艺术世界进行社会学视角的诠释性研究，有助于我们理解今天的艺术社会，思考适合本民族文化特性的文化艺术管理模式。

鸦片战争以来，西方国家的坚船利炮，科学、民主等观念，令中国以"救亡图存"之心开启了向西方学习、拥抱现代化的百年历程。1919年五四运动以前，中国社会对中西文化的认识主要形成了"中学为体，西学为用"的社会思潮。五四运动开始，在梁启超、梁漱溟的东方文化论以及胡适的全盘西化论等主张下，中西文化论争空前激烈。但随着日军侵略，民族危亡，人们为求自强，未及深入反思取舍而向西方学习，或忽视了传统文化中优秀的部分。而西方之经验原出自其具体历史文化背景，强行援引，难免有削足适履之处。当今国力日盛，乘增强文化软实力之东风，社会上与学界中多有反思中国文化主体性的声音。

艺术中介是一个传播者，通过它，艺术品、资本、信息、观念能够进行沟通和传递。它一方面联通艺术生产，一方面联通艺术消费，同时联通艺术世界与其他社会场域，并参与将艺术作品转换为艺术复制品、衍生品等过程。艺术中介是在具体的艺术世界中起作用的，不同艺术世界中的行为主体有其具体的行为习惯和思考方式，这基于整体社会文化和地域文化。我们今天把艺

术中介机制研究看作艺术体制[1]研究的一部分，而艺术体制的理论最早在20世纪30年代为探讨艺术观念的合法性而开启，主要探讨什么是艺术[2]；后又探讨艺术品资格问题，主要回答如何成为艺术品[3]；最后才发展为探讨具体社会语境下艺术世界的结构关系，主要回答的是艺术世界的结构与机制为何的问题[4]。在20世纪末对艺术世界的研究中，艺术世界不再是解释艺术为何的一个体制因素，其自身获得了本体地位。因此，在布尔迪厄的动态关系结构范式下的艺术世界，艺术中介的角色因为具有交换流通物品信息的功能，而显得尤为重要。

 本研究首先以亚历山大（Victoria D. Alexander）的"艺术菱形"为框架。亚历山大在《艺术社会学》中发展了葛瑞斯伍德（Wendy Griswold）的"文化菱形"框架（见图0-1）。他将艺术、创造者、消费者、社会放置在菱形的四角，增加了处于核心位置的"分配者"，强调"中介即传播"，串联各个传播

[1] 在经济和文化领域，institution 往往被翻译成"制度"，用来表达社会系统内部成员约定俗成的习性、习俗、惯例和强制性的规约；在哲学领域，考虑到规则、秩序的人为建构性，往往翻译成"建制"；在文艺理论研究和社会学领域，针对丹托、迪基和彼得·比格尔的用法，形成了三种不同的译名，即"制度""体制"和"机制"。在译成"制度"时，我们偏重它的意识形态化意义，如奴隶制度、资本主义制度、社会主义制度等；在译成"体制"时，我们主要强调 institution 的两个主要内涵，即系统内部成员普遍接受的主导性思想观念，以及业已确立起来的生产、交换和分配机制；在译成"机制"时，我们偏重它的运作过程以及系统内部各部分之间的相互作用（［英］奥斯汀·哈灵顿：《艺术与社会理论：美学中的社会学论争》，周计武、周雪娉译，南京大学出版社，2010；匡骁：《文化社会学视角下的艺术体制理论》，《文艺理论研究》2012年第6期，第101—107页）。"体制就是那些对艺术生产、传播和消费具有中介作用的种种外部社会机构，从哈贝马斯所说的文学公共领域中的咖啡屋、俱乐部、沙龙，到各种制度性因素（诸如出版社、杂志、剧院、博物馆、音乐厅、图书馆，甚至学校等等）；而内在结构则是专指艺术世界的内部组织，诸如艺术家协会、专业艺术家团体、学派或运动等等"（周宪：《艺术世界的文化社会学分析》，《社会学研究》2003年第4期，第1—12页）。

[2] Arthur Danto, "The Artworld," *The Journal of Philosophy*, no.19(Oct.1964):580. George Dickie, "What Is Art? An Institutional Analysis," in *The Philosophy of the Visual Arts*, ed. Philip A. Alperson (New York: Oxford University Press, 1992).

[3] Howard S. Becker, *Art Worlds* (Berkeley, Calif: University of California Press, 2008).

[4] Pierre Bourdieu, *The Rules of Art: Genesis and Structure of the Literary Field* (Stanford, Calif: Stanford University Press, 1996).

环节(见图 0-2)。¹ 中介具有二重性,它处于生产和接收之间、接受主体和接受客体之间,是"主体化的客体与客体化的主体"。² 而这里参照"文化菱形"框架时,侧重于文化生产取向,即更侧重菱形的左边。在"艺术菱形"框架下,艺术的创作、生产、分配、接受都需要经过作为把关人的中介才能完成。

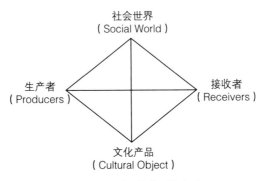

图 0-1 "文化菱形"框架

图 0-2 "艺术菱形"框架

1 Wendy Griswold, *Cultures and Societies in a Changing World* (London: Pine Forge Press, 2008), p.16. Victoria D. Alexander, *Sociology of Arts: Exploring Fine and Popular Forms* (Malden, MA: Blackwell Publishing, 2003),p.62.
2 邵培仁:《中介者:艺术传播中的"雅努斯"》,《盐城师专学报(哲学社会科学版)》1993 年第 1 期,第 66 页。

我们看到"艺术菱形"的五个要素通过八根线相互连接,亚历山大认为要理解艺术和社会的关系,必须将每个要素和每根连接线做整体考虑,并注意特定群体的态度、价值观、社会地位和网络中介作用。其中,产生构思并使之结成果实的过程叫作生产。一旦人们生产了一个构思并赋予它某种形式,他们便需要将作品传递给观众,这叫作分配。[1] 亚历山大的分配者概念是一种隐喻,它意味着艺术与社会之间的关系永远不会是直接的,必然通过生产者、消费者或中介机构发生关系。分配者和中介的概念不能等同,贝克尔(Howard S. Becker)将分配体系分为三类:自助型,艺术家自主销售,范围较小;赞助型,经济赞助人直接获得作品;公开销售型,通过市场交易进行分配。[2] 我们可以看到,前两种分配体系中艺术中介角色隐退,而在公开销售体系中,艺术中介的价值就凸显出来。中介可以调节供求关系,处理复杂的财政问题,汇集供求双方都难以掌握的信息。

其次,本研究主要从布尔迪厄的文化社会学中的三个重要概念——"场域""惯习""资本"入手分析。

布尔迪厄在马克思"资本"概念的基础上将资本分为经济资本、社会资本、文化资本、象征资本,进一步解释了阶级划分的原因。[3] 其中,经济资本主要指金钱,它以财产的形式制度化;文化资本这一概念最早由布尔迪厄提出,用以分析社会学的问题,主要是探讨法国出身不同家庭的孩子取得不同学术成就的原因。[4] 布尔迪厄认为,在文化资本与惯习辅助再生产的过程中,学校等教育机构以及学校考试之类的门槛机制起着至关重要的作用。看似平等的机构和制度,事实上因为文化资本和惯习不同,并不能实现良好的社会流动,仍将各阶级成员禁锢于所属阶级。"资本"与"场域""惯习"共同成为布尔迪厄文化社

1　Alexander, *Sociology of Arts*.

2　Becker, *Art Worlds*.

3　Pierre Bourdieu, *Forms of Capital* (Cambridge, UK: Polity Press, 2021).

4　[法] P. 布尔迪约、[法] J.-C. 帕斯隆:《继承人:大学生与文化》,邢克超译,商务印书馆,2002。Pierre Bourdieu, *The Logic of Practice*(Stanford, Calif: Stanford University Press, 1990). 布尔迪厄又译布尔迪约、布迪厄。

会学的重要概念，用以解释各个场域中权力分配不平等的原因。但是布尔迪厄也强调这一理论假设来自对法国学校的分析，告诫其他研究人员不可武断接受。[1] 本书将从艺术中介的资本运营角度来分析中介机制，主要侧重非经济资本，也就是文化资本、社会资本和象征资本，以及在中介机构参与下这些资本如何在艺术世界相互转化并进行资本的增值。下面我们先来探讨一下这几个概念。

一、文化资本

布尔迪厄认为不同社会群体的文化资本不同，文化资本是以"趣味"为基础的货币，包含对高雅艺术的偏好、对艺术作品的鉴赏能力，以及对深奥知识的理解能力。[2] 他认为文化资本有三种状态，具身化状态（embodied or incorporated state）、客观状态（objectified state）和体制化状态（institutionalized state）。[3] 具身化状态是在早期的家庭教育中积累的，是行动者精神或身体上稳定而长久的惯习；客观状态就是物质化的文化资本，包括图片、书籍乃至艺术品等；而体制化状态是一种获得体制承认的资格的状态，例如文凭、头衔。布尔迪厄认为文化资本传递逻辑的特点是隐秘的继承性，是从早期家庭教育就开始传递和积累的，并且家庭的经济条件也使得行动者具有更充裕的时间去积累文化资本而不必考虑经济状况。也就是说，具有丰厚经济资本的家庭可以提供给行动者更多的时间（更早的开始或者更晚的结束）去积累个体的文化资本。

由此，"时间"这一概念在文化资本中非常重要。文化资本的积累需要时间，但一旦持有也将长久持有，相较于其他形式的资本更具有稳定性。马克思认为提高生产力可以在单位时间内创造更多的价值，产生更多的剩余价值，进

[1] 参阅［法］皮埃尔·布尔迪厄：《文化资本与社会炼金术——布尔迪厄访谈录》，包亚明译，上海人民出版社，1997。

[2] Pierre Bourdieu, *Distinction: A Social Critique of the Judgement of Taste* (London, Routledge & Kegan Paul, 1984).

[3] Bourdieu, *Forms of Capital*.

而达成资本的积累。[1]而文化资本的积累，尤其是具身化和体制化的文化资本，很难通过提高单位时间内的积累效率而提高，譬如需要从小培养的精神性情，其养成过程并不会随科技进步而加快，今天拿到社会认可的文凭也比以往需要更多的时间。而就文化资本的客观形态而言，尤其是从艺术产品这一点出发，某些艺术作品的生产力也难以提高，著名的"成本弊病"理论就是在论述这一现象。成本弊病是指现代生产力的提高在表演艺术上并不适用，例如现在排演一部交响乐的时间与过去相比并没有减少，表演艺术的成本反而因人力成本等因素上涨，而可以观看的人数却有限，这样未来消费者或许会放弃现场观看表演艺术而以其他文化产品替代。这最早是由经济学家威廉·J.鲍莫尔（William J. Baumol）和威廉·G.鲍恩（William G. Bowen）发现的，他们对美国21个城市中5种表演艺术形式的153个非营利艺术团体进行了持续的跟踪调查。调查显示，只有少数高收入人群观看表演艺术，而即使是非营利剧团的赞助经费加上门票也无法填补运营所需。也就是说，在艺术生产领域并不能通过科学技术的发展降低成本而使更多的消费者享受便宜的价格，这削弱了高雅艺术在大众市场上的竞争力。[2]某些艺术作品即使单位时间生产力可以提高，缩短了生产时间、提高了生产数量，也会因为削弱了文化价值（例如膜拜价值、真实价值）导致文化资本难以积累起来[3]，这与普通商品不同，例如一个台灯不会因为生产效率的提高、价格的降低而影响其照明的使用价值，艺术品则会因为膜拜价值的损耗而产生根本性的折损。

由此，我们不能通过寻求生产力的提高，在这一领域创造更大的价值。那么艺术世界各个主体的文化资本如何积累呢？布尔迪厄提出可以通过家族继承和其他资本形式的转换来实现。那么其他资本是如何转换为文化资本的呢？要回答这个问题，就要结合经济学的文化资本理念。布尔迪厄的资本概念和经济

1 ［德］马克思：《资本论》，郭大力、王亚南译，上海三联书店，2009。
2 William J. Baumol and William G. Bowen, *Performing Arts—The Economic Dilemma* (Aldershot, Hampshire: Gregg Revivals, 1996).
3 Walter Benjamin, *The Work of Art in the Age of Mechanical Reproduction* (London: Penguin Group, 2008).

学的资本概念不同，布尔迪厄认为资本是积累了的劳动[1]，马克思认为资本是一种能够带来价值增值的价值[2]，在马克思政治经济学概念下，可增值是资本的重要特性，我们也将重视这一特性。

大卫·罗斯比（David Throsby）正式将文化资本的概念纳入经济学[3]，随着文化经济兴起，这是具有策略性质的，它也是文化政策建构时的考虑因素。罗斯比将文化资本视为经济资本的一种，并列为物质资本（physical capital）、人力资本（human capital）、自然资本（natural capital）、文化资本（cultural capital）。有形的（tangible）文化资本包括建筑物、场所、遗址、庭院等。无形的（intangible）文化资本表现为某个群体所共享的思想、习惯、信仰和价值观。[4]罗斯比和布尔迪厄在文化资本的概念分类上有所不同，罗斯比的无形文化资本基本相当于布尔迪厄文化资本的具身化状态和体制化状态。上文已论及，当我们提到资本，内含的逻辑就是对增值的追求。因此从经济学角度出发，罗斯比认为文化资本同样也分为：资本的存量（stock），即在一个给定的时间点上存在的文化资本的数量，可以用实物或总价值等任何适当的会计单位来衡量；资本的流量（flow），是指存量随着时间的推移会引起服务流量，产生的服务流量可以用于消费，或者用于进一步生产商品与服务。[5]

不论是布尔迪厄的具身化和体制化的文化资本还是经济学中的文化资本，与其他资本类型相比，它的一个重要特点就是历时性，尤其是具身化的文化资本。布尔迪厄观察到具身化的文化资本不是一朝一夕可以获得的，是在长久的文化熏陶下潜移默化形成的。而经济学中的文化资本与物质资本和人力资本如果要区分开，最重要的标准也是历时性。这种历时性一方面来源于"积累"的历史文化，一方面来源于"当下"的社会文化。在这里，存量相当于"积累历

1　参阅［法］皮埃尔·布尔迪厄：《文化资本与社会炼金术——布尔迪厄访谈录》。
2　参阅［德］马克思：《资本论》。
3　David Throsby, "Cultural Capital," *Journal of Cultural Economics*, no.1/2(1999):3-12.
4　David Throsby, *Economics and Culture* (Cambridge, UK: Cambridge University Press, 2001).
5　Ibid.

时",而流量相当于"当下历时"。脱离了历时性,文化资本将退化为一般的物质资本和人力资本。这也是我们考察民国时期艺术中介的方式。民国时期艺术市场上的资本流量非常大,这是有特殊历史原因的,而在此之前北京艺术场域已经积累了大量文化资本存量,琉璃厂南纸店[1]因为出售文房用品与文人广有交谊,紫禁城内博物馆机构收藏了历代名画,中山公园具有绝佳的地理位置、优美的风景从而吸引了文化人、社团在此进行创作与展示。南纸店和中山公园中的行动者具身化的文化资本非常充沛,而紫禁城内博物馆机构中物质化(客观)文化资本最为充沛。

二、社会资本

社会资本是一种实际存在的或者潜在的资本集合体。这种资本涉及两个重要观念:关系和交换。首先,个别行动者存在于某种被社会公认的关系网络中,这种网络可以由某个名称或成员所共享的行为规范被标识出来。其次,关系网络中的行动者所拥有的其他资本可以通过关系网得到交换。通过交换,社会网络中某些群体的客观同构性得到了承认,社会承认他们属于同一群体,在此基础上资本的交换网络建立起来。而社会资本的好处是使网络中的个体通过网络利用社会资本,使个体对不具有掌控权的资本产生创造收益的能力,这种能力可能依据个体原本所掌控的社会资本和非社会资本而成倍增加。

社会资本的确认和延续往往通过寻求具体的体制保障来实现,例如会员制度、党派、民族团体等。社会资本在这一层面上也是一个团体的资本,团体成员的权力和所拥有的其他资本直接影响了个人和整个团体的社会资本。社会资

[1] "南纸店"是指经售南方制造的宣纸、洋纸等细纸的店铺,也经营绘图仪器、文具等。中国书画用的手工制作的纸张主要产自安徽、福建、四川,笔墨砚也多产自南方,因此南纸店有别于经售北方制造的大白纸、毛头纸、银花纸等的京纸铺。南纸店是比较高级的文化商店,在清代又称为缙绅铺,因为它专替皇室刊印朝廷和各省县官员的名录《缙绅录》。清代以来,书法家喜写四条屏、六条屏、八条屏或者再多条屏,并打上朱丝格,这些都是由南纸店事先准备好的。

本是无法脱离团体存在的，包括体制化的显性团体，也包括隐性的社会关系。因此，明显地，社会资本依赖关系网络，社会资本的增值依赖对关系网络的投资，个体或者群体建立、加强、扩大关系网络的策略，就是社会资本的投资策略。社会资本的投资策略或者增值的途径就是将用得着的社会关系，从偶然建立的关系或者依客观因素划分的群体关系，通过交换转化成具有选择性的、互动性的、长久存在的关系。亲戚、同事、同学、同乡等是划分群体的客观边界，社会资本则要求在客观因素的基础上，通过情感上或利益上的长久交换，令行动间更具主观情感，例如友谊、尊敬、喜爱等。[1]更进一步则是将这种关系体系化，如从同乡关系到同乡会里的同乡关系，就是将社会资本进行了体制化的加固。

在关系网络中，社会资本的积累是通过"献祭的炼金术、象征性的建构来完成的，这一象征性的建构，是由社会体制（作为亲属的体制，如兄弟、姐妹、表兄弟等等或作为骑士、继承人、前辈的体制等等）产生的，它在（礼物、言词、女人等等的）交换中、并通过这样的交换得到无止境的再生产，这种交换是象征性体制所鼓励的，而且象征性体制也预先规定并产生了彼此的了解和承认"[2]。综上，社会资本在象征体制中产生，在交换中再生产。而体制则通过某种共性的确认来构造。因为社会资本依赖关系，因此除了通过进入团体和进行交换这两种手段进行投资来增加社会资本的积累，在团体中谋求更有利的位置也可以实现资本增值的目的。个体成员在关系网络中，其社会资本根据位置的不同会产生很大差异。一个团体中的代表因为认识他的人比他认识的人多，他的社交活动或者说社会资本的再积累也会更具成效。

三、象征资本

象征资本本质上是一种获得认可的名声[3]，是一种被彰显了的文化资本或社

1　[法]皮埃尔·布尔迪厄：《文化资本与社会炼金术——布尔迪厄访谈录》，第203页。
2　同上书，第203—204页。
3　Pierre Bourdieu, *The Field of Cultural Production* (Cambridge: Polity Press, 1993), p.77.

会资本。某种程度上说，象征资本是一种迷信，令人不假思索地接受其权威，是一种受到信任的具有合法性的权力。这种权力可以赋予其他事物价值，并从中谋利。[1] 文化资本与象征资本的根本差异就在于"认可"和"合法性"。布尔迪厄认为象征资本与权力意识形态的结构化相关，它使得拥有更多象征资本的人处于主导地位，以合法的身份、支配性的地位控制象征资本较少的群体，进而将现有的社会剥夺合法化。

象征资本的积累因为与合法性和权力直接相关而更具有竞争性——谁更正统？谁更先进？谁更具有价值？例如原本价值不受传统艺术市场认可的艺术品，可能因在海外市场上高价卖出而获得认可和合法性从而拥有象征资本，而新的象征资本的产生，也会导致原有场域内某些位置上具有象征资本优势的行动者的权力受到削弱，从而导致场域结构随之变化。象征资本可以通过彰显其他形式的资本获得合法性和权力，也可以通过挑战现有体制认可的权力关系而获得。但是象征资本的积累在一个场域中较其他资本而言必然具有掠夺性。例如，虽然行动者资源有限，但是通过策略投资、技术进步，在经济资本、文化资本，甚至社会资本上可能达成合作关系，而场域内某一行动者象征资本的增加有可能导致另一行动者被削弱。以文化资本的重要形式之一文凭为例，当场域内普遍行动者具有大学文凭，那么必然只有少数具有更高文凭的行动者才能获得或维系其象征资本。同样，虽然各种资本可以增加或获得认可，更多的财富、更高的文凭、更广大的关系网可能会使象征资本增加，但是不代表行动者在场域中占有主导性地位和拥有支配性权力。所以，将布尔迪厄的场域理论和权力联系起来的与其说是资本的概念，不如更具体地说是象征资本的概念。

现代艺术社会当中，"艺术家"这一位置在艺术生产场中的创立即是象征资本的产生。艺术社会学家豪泽尔曾说："在文艺复兴孕育出的艺术思想中，最基本的新元素是发现了天才的概念。"[2] 艺术家并非一种职业，而是带有荣誉

[1] Bourdieu, *The Rules of Art*, pp.141-173.

[2] Arold Arnold Hauser, *The Social History of Art,* trans. Stanley Godman(London: Routledge & Kegan Paul,1951), p.61.

成分的一种称谓，混杂了自西方19世纪浪漫主义时期以来的多重想象。中世纪的时候，画家仅被当作一种技术工作者，赋予这些技术工作者象征价值的是对艺术和创造性价值的认可。[1]艺术家身份的象征性确立后，艺术声望也在此逻辑下进行再生产。艺术声望的概念是一种社会建构[2]，声望是指他人对某位艺术家作品的看法，以及艺术家（或艺术家作品）被众人熟知的程度。艺术家成为一个品牌，作品成为其产品。艺术家的作品会随着其声望提高产生溢价，该作品的价格在市场上通过艺术家的声望得以保障，某些状况下弥补个别作品艺术价值上的缺憾。"在去世的艺术家例子中，声望的建立是通过市场的趣味来获得的，随着时间的推移能够转换艺术家的或上或下的等级次序。活着的艺术家的作品具有时间标记，由于是一个多重特性的无限量的供应，更加具有挑战性"[3]。

在研究艺术中介的时候，社会资本和象征资本是非常重要的两个维度。社会资本的网络性和交换性是中介的基本属性，中介的存在依赖于关系网络，尤其是在关系网络中对信息资源的掌握。而在现代艺术社会中，我们有一个认同的前提就是艺术家的身份是具有象征性的社会构建，而艺术价值也由艺术世界生产，价值判断的主观性较其他领域更强，所以艺术中介机构在对艺术家、艺术品进行中介行为时，其声望与价格直接正相关，这显示了中介机构平衡商业价值和艺术价值的能力。经营无名、低价艺术作品的机构在艺术价值上的贡献，也只能通过这些作品未来的声望和市场价格来被重新发现和证明。

四、资本的流动与增值

以上三点是文化资本、社会资本和象征资本及其积累过程的特点。然而包括经济资本在内的不同资本是可以发生转换的。而正是资本转换发生作用的

1　Hauser, *The Social History of Art*, pp.311-339.
2　Becker, *Art Worlds*.
3　[加] 德里克·张：《艺术管理》，方华译，上海书店出版社，2017，第32页。

机制、规律令布尔迪厄的理论框架适用于不同的经验研究，具有建构理论的作用。一般而言，经济资本可以立即转换成金钱，令行动者受更好的教育进而转化成文化资本。而文化资本转换成经济资本却需要某些特定的条件。因为文化资本决定了行动者的惯习，尤其是具身性文化资本，它较文凭或文化商品更难获得，而惯习决定了大众文化及其日常生活，甚至会限制经济资本和社会资本的积累。所以不同艺术场的差别表面上是行动者资源组合多寡以及权力位置的差别导致的，但深层的原因其实是资本间转换和积累的机制。

资本转换和积累的概念在这里需要做一个区分，前文已经提到马克思的资本重在价值的增加，布尔迪厄则把资本定义成积累的劳动。前者重视价值转换为资本的动态过程，可是没有具体探讨文化价值的再生产的问题。布尔迪厄把资本的理论从经济领域或物质领域引入文化领域时，资本已经不具备马克思理论中榨取剩余价值或驱动资本主义原始积累的剥削的含义。资本变成了一种超历史的、能够产生权力的资源，与特定的历史条件、资本主义生产关系没有关联。穆雷（Jon Beasley-Murry）也区分了马克思和布尔迪厄的价值概念和资本概念。[1] 马克思主要着重于资本是对价值的再生产，而布尔迪厄却通过他所谓的文化资本来解释权力的再生产。那么艺术场域内，资本总量的增加一种是通过创造性的从无到有，即价值经由生产成为资本的这一过程实现的；另一种是某一类资本再生产使其他类别的资本增加的结果。这种转换有可能损耗用来再生产的资本，例如用经济资本转化为物质化的资本，即购买这种交换行为。然而这种损耗不是必然发生的，这就涉及权力的再生产。社会资本运作得当可转化为经济资本，不仅不会损耗本身，其自身还会随着利益共同体的获益而增强。因此我们在探讨研究主体及连带环境的资本增值的时候，参考了马克思做资本增值过程研究时的取向，即侧重艺术生产场的赋值过程（相对于赋值过程，生产过程侧重艺术家创作作品的过程），我们已经知道这个赋值过程涉及更广阔的艺术世界的概念。而布尔迪厄的资本概念和分类，有助于我们理解艺术场域的自

[1] Jon Beasley-Murray, "Value and Capital in Bourdieu and Marx," in *Pierre Bourdieu: Fieldwork in Culture*, eds. Nicholas Brown and Imre Szeman(Lanham, Md.: Rowman & Littlefield Publishers, 2000), pp.100-122.

律性和自主性，进而有助于我们实现上一个目标。可是我们确实脱离了它们原有的解释权力的不平等分配和这种不平等的再生产的语境。

经济资本、文化资本、社会资本由于场域的先行结构和行动者惯习不同，所具有的权重不同。例如重商社会，丰厚的经济资本可能更容易转换成象征资本；而重人情、轻契约的场域中，社会资本具有比其他形式的资本更强的增值能力。尤其复杂的是象征资本的获得方式，例如法国学院体制和沙龙展原本是文化资本获得认可并转向象征资本机制，但是印象派画家却因为拒绝被体制化而获得符号价值，当代艺术也往往通过对抗体制合法性而获得艺术价值的认可，在这种悖论当中确立其合法性地位。

五、文化场域

布尔迪厄所指的场域是权力关系的场所，不同的场域具有相对的自主性，行动者具有各自不同的行为规则，不同的场域由资本种类的相同而产生联系。布尔迪厄认为场域空间当中，已经占有资本优势的行动者占据优势地位，享有权力，控制着资本与权力的再生产，并以此实施控制。场域是资本的垄断，资本分为物质形式的资本与非物质形式的文化资本和社会资本，物质资本在交换过程中可以体现为非物质形式，而非物质形式的资本也可体现为物质形式。清末民初，作为政治中心的北京城以官本位文化作为重要的城市文化背景，长久以来各个场域中的权力主要掌握在皇亲国戚和政府官员手中，艺术世界也是如此。中国传统贵族不仅从小受到良好的教育，家族中还有丰厚的艺术收藏，从小耳濡目染。他们具有很高的社会地位，彼此之间较多交往，同时是真正的"有闲阶级"。他们不从事生产，依靠俸禄生活，因此有大量的空闲时间去追求精致的生活方式和高雅的文化艺术。同时他们也为其他阶层树立了一种生活方式的榜样，在价值观、审美观上形成一种社会的向心力。虽然凡勃伦（Thorstein B. Veblen）的有闲阶级的概念是从资本主义社会中衍生出来的[1]，但是这种阶级

1 ［美］凡勃伦：《有闲阶级论——关于制度的经济研究》，甘平译，武汉大学出版社，2014。

描述也符合清末民初的社会状况。从布尔迪厄的理论看，他们具有丰厚的文化资本、象征资本、社会资本，在传统的艺术世界中具有绝对的权力。然而民国以降，社会基础发生重大变革，思想观念在社会现实和西方思想的冲击下也发生了改变，资本在重新分配，权力在重新生成，新的艺术场域也处在这个过程中。琉璃厂南纸店作为市场机制中的书画交易中介，以凸显艺术品的市场价值为主；紫禁城内博物馆机构历代皇室旧藏、历代名作的收藏、展示，在收藏机制中凸显了艺术品的膜拜价值；中山公园作为一个开放的展场，凸显了艺术品的展示价值。

综上所述，这里所研究的艺术中介机制，即中介机构在一定的社会结构下运营各种资本的机制。本研究以中介机构为本体，探讨其运营与成果之间的关系，也以此为参照，帮助我们进一步探讨在艺术场域中艺术中介如何创造价值这一问题，进而反思一些基本的问题，如我们为什么需要中介，什么是好的中介。

第一章　艺术场域的社会结构

第一节 中国艺术场的先行结构

葛瑞斯伍德这样定义社会世界（social world）："文化对象、创造它们的人和接受它们的人都不是在自由地漂浮，而是停留在一个特定的语境中。我们将它称为社会世界，意思是经济、政治、社会和文化的模式（pattern）及发生在任意特定时间点的紧急情况。"[1] 要分析具体时期艺术中介的运作机制，不仅要了解当时艺术场的结构，还要了解其深层结构，这样才能理解具体的艺术场域内资本增损的原因。

正如布尔迪厄在分析场域时所使用的"惯习"概念，它是"长期的，具有转化性的一种倾向系统，它可使被结构之结构发挥具有结构功能之结构的作用"，"它可作为生产和组织实践与表述的原理，这些实践与表述能够客观地适应它们的结果而无须预设一个有意识的目标或掌握为达目的而需精通的必要手段"。[2] 惯习，这里可以理解成一种深层的结构、一种潜在的文化规则，它是场域中行动者的行动基础，作为一种深层结构，影响着我们分析的显性场域。经验与行动是表层上主体的显现，深层结构则是个人日常反思难以意识的。

表层的思想也包括人的意志和主观想法，但深层结构则被理解为产生主体行为的原因，它也被理解为各种文化模式和意义的隐形的结构。[3] 传统人类学认为文化是一套典型化的整体的价值体系，而后发展为多元文化理论并受到重

1 Wendy Griswold, *Cultures and Societies in a Changing World* (London: Pine Forge Press, 2008), p.15.
2 Pierre Bourdieu, *The Logic of Practice* (California: Stanford University Press, 1990), p.53.
3 ［德］乌维·弗利克：《质性研究导论》，李政贤、廖志恒、林静如译，五南图书出版股份有限公司，2007，第26页。

视。多元文化理论认为每一个民族都有自己的独特文化。一味追求理想典型，会令理论只有空洞的形式，失去经验内容。中西文化关系问题自1919年就是文化论争的核心。这里并不是要强调文化特殊论，虽然西方文化是形塑现代文明的主要因素之一，但是具体的文化传统也发挥着重要的作用。余英时在研究某一具体的文化传统的现代处境时强调注意其个性。[1]杨美惠的研究也基于相似的认识，即中国古代传统深深地存在于现代国家之中。[2]

民国时期北京的艺术市场、艺术世界处于生成阶段，受到了西方政治、文化观念的影响。场域内旧的角色发生变化，业余画家迫于生计被推向市场，新的角色形成，艺术教育机构、社团、展览、博物馆出现。艺术中介在变化的艺术世界中扮演越来越重要的角色。然而这些转变与新生，艺术场域内位置的变动与增加、关系的生成与维系，不可避免要基于艺术场的先行结构和文化脉络。

一、官本位与关系本位

官本位是指一种社会价值观念，即以官职大小、官阶高低为标准或参照系来衡量人们的社会政治、经济地位及人身价值的一种思想。[3]可以说，清末民初的北京是官本位文化的中心。杨东平认为，"帝京文化的动力结构"是一种"自上而下，由官场和政治主宰，驱动的纵向结构"（图1-1）。[4]

[1] 余英时：《引言——士在中国文化史上的地位》，《士与中国文化》，上海人民出版社，2003，第1页。
[2] 杨美惠：《礼物、关系学与国家：中国人际关系与主体性建构》，赵旭东、孙珉译，江苏人民出版社，2009，"中文版前言"第2页。
[3] 冯志纯主编：《现代汉语用法词典》，四川辞书出版社，2010，见 https://gongjushu.cnki.net/rbook/detail?invoice=Mk2nq27gQAfShrj5jHHSf5RYHZtP3wp0tU7AJvTjkUgSxGtZ0Ys8g7QOUQBT07uwuGyAOr%20qDyN%20fpXqNuvpGFE4WveiLV2NQQEPmt5tvVS0YSDUayxFFDLjhrtfPvsHlgez7wSnQm3T57jQi9wC9dB1G%2FyGxDW0eTgOkuUUUNU%3D&platform=NRBOOK&product=CRFD&filename=R2012110960002260&tablename=crfd2013&type=REFBOOK&scope=download&cflag=overlay&dflag=%E8%AF%8D%E6%9D%A1&pages=&language=CHS&nonce=8E20928C78C541929A5F86AFD856B22A，访问日期2023年8月30日。
[4] 杨东平：《城市季风：北京和上海的文化精神》，东方出版社，1994，第138页。

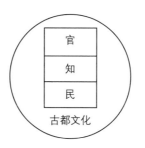

图 1-1 北京文化动力图[1]

明末年《士商要览》卷三《买卖机关》中有一条"为官当敬",文下注明:"官无大小,皆受朝廷一命,权可制人,不可因其秩卑,放肆侮慢。苟或触犯,虽不能荣人,亦足以辱人,倘受其叱挞,又将何以洗耻哉!凡见长官,须起立引避,盖尝为卑为降,实吾民之职分也。"[2]到清光绪三十四年(1908),北京城中三分之一为不事生产的八旗子弟,内外城官员8120人[3],北京消费市场的服务主要是围绕着这些人的,这些人不仅是消费者,还是上层社会的"爷"[4]。因此当时北京的服务人员的"招待是十足和蔼的,因为他们在满清政府服侍过高官大吏,曾受了传统的特别训练"[5]。

旧时中国社会文化不仅是官本位的,还是关系本位的。梁漱溟、余英时、孙隆基等学者均指出中国文化是一种关系文化,这种文化从伦理道德到目的策略全面影响着中国。"中国人对人的定义就是:'仁者,人也。'亦即是必须用'二人'才能去定义任何一'人'。"[6]旧时中国社会是关系中的社会,不是个人主义和集体主义所能概括的;在一个关系本位的社会系统中,强调的重心主要落在特殊个体之间的关系上。[7]中国人的"整体的自我一方面通向宇宙,与天地万物为一

1 杨东平:《城市季风:北京和上海的文化精神》,第138页。
2 余英时:《士与中国文化》,第494页。
3 北京大学历史系《北京史》编写组:《北京史》,北京出版社,1985,第356页。
4 "爷"是旧时对有权势者的称呼。
5 林语堂:《林语堂散文经典全编》第四卷,九州出版社,2002,第410页。
6 孙隆基:《中国文化的深层结构》,广西师范大学出版社,2011,第159页。
7 梁漱溟:《中国文化要义》,上海人民出版社,2005,第167—170页。

体;一方面通向人间世界,成就人伦秩序。"[1] 中国人正是在关系中认识世界、成为自我。

官本位文化中权力位置依据等级高低排列。同时传统中国社会乃费孝通所谓的"差序格局",差序格局下产生的关系则依据远近排列:家人是最亲密的关系,重视对方的需求和福祉;熟人关系是一种混合关系,考虑感情的长久积累,讲究人情的交换;生人之间是工具性的关系,只考虑对方的社会角色,追求公平的资源交换和工作效率(图1-2)。[2]

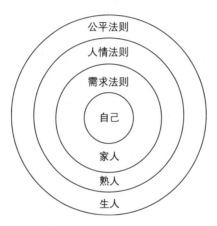

图1-2 差序格局与交往法则示意图[3]

所以在社会网络中,一个人地位越高,与主体关系越近,越具有社会价值,这对主体来说意味着更丰厚的社会资本。图1-3中阴影表示社会价值或社会资本。在这里,关系近一方面意味着"关系好",另一方面意味着"关系网稠密"。地位高,主要指在场域中占有优势位置,这一位置是由综合了经济资本、文化资本、社会资本并确认了合法性的象征资本决定的。受清末民初的官本位文化影响,官员艺术家可能较同样条件下的职业艺术家具有更高的地位。在图

1 余英时:《中国思想传统的现代诠释》,江苏人民出版社,2003,第24页。
2 费孝通:《乡土中国》,上海人民出版社,2007。
3 黄光国:《儒家关系主义:文化反思与典范重建》,台湾大学出版中心,2005,第133页。

1-3中，A点可代表初到北京在荣宝斋挂笔单的齐白石，B点可代表同时的清朝遗老溥心畬。对于荣宝斋来说，阴影部分可代表艺术家、收藏家、文人、官员等社会行动者可能提供给艺术中介的价值，阴影越大价值越大，因此艺术中介机构的运营目标一方面是提高艺术家的地位和声誉，另一方面是拉近关系。接下来我们要讨论在中国社会实现这一目标的一般的策略性手段。

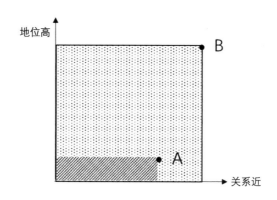

图 1-3　关系价值示意图

布尔迪厄认为在总体的权力场下，社会各个场域都是一个较小的部分，虽然这些场域相互渗透，但是都受到总体权力场的决定性影响。在商业影响艺术场之前，中国当时的官本位和关系本位文化影响着艺术场域，对文人画家进行艺术评判的标准多为官僚或准官僚掌握，而画匠也主要为宫廷服务，宫廷品位进而影响着普通的艺术市场。而最被推崇的文人画却拒绝直接进入商品交易市场，更多以士人之间相互馈赠的方式流通，是一种少数人的游戏。这种艺术场域的结构基本上是中国帝制时代社会结构的反映，是由阶级关系决定的，也是由历史构建出来的，是由意识形态组成的。民国时期，官本位和关系本位这两种本位价值并没有随新政治体制的诞生而彻底消失，虽然世袭制度和封建皇权被废除，但对政治权力的迷恋和对关系的依赖，依然影响着当时的社会。

二、由礼及情的策略方法

中国的关系学研究是现代人类学发展的成果。阎云翔和任柯安（Andrew Kipnis）以中国农村为背景的考察，以及杨美惠以中国20世纪80年城市为背景的考察，为我们了解中国社会的关系提供了一些借鉴。虽然具体的历史环境不同，但文化具有延续性，正如杨美惠的论述，古代国家传统深深地存在于现代国家之中。[1] 不过本书仍将小心处理中国的关系学研究成果和当时的历史资料，并进行具体的分析，避免套用。

关系学涉及两个概念，一个是人情，一个是礼仪。杨美惠认为这两个概念都是大众化的儒家伦理。她提出人情在当代中国有三种含义。第一，人的本性中区别于动物的感情，包括在社会关系中自然表露出的对他人的依恋和责任等。第二，恰当的社会规范。人与人之间的行为规范基于对方的社会地位以及二人之间的关系。第三，人情的往来。它通过情感和义务的观念来维系，是人与人之间相互帮助的非正式协议。[2]

礼，指礼物、礼节，是一种社会关系的互惠，所谓"来而不往非礼也"。"礼尚往来"，"往来"是一种相互的关系，强调的是关系的互惠。讲礼是有人情的基础。马塞尔·莫斯（Marcel Mauss）是西方较早论及礼物的学者，王铭铭认为莫斯礼物论的核心观念与中国的"礼"是相近的。《说文解字》"示部"将"礼"释为祭祀，而祭祀即"事神致福"，就是"事"和"福"交换。古代中国的礼有自下而上的敬，也有自上而下的礼贤下士的意思。[3] 而莫斯继承埃米尔·杜尔凯姆（Emile Durkheim）的社会整合思想，认为礼物交换实现了人与物的混融，礼物具有灵力（hau）。他提出了关于礼物的三种义务，即给予、接受、回报。莫斯认为"人们之所以要送礼、回礼，是为了相互致以和报以'尊敬'（des

1 杨美惠：《礼物、关系学与国家：中国人际关系与主体性建构》，"中文版前言"第2页。
2 同上书，第64页。
3 王铭铭：《物的社会生命？——莫斯〈论礼物〉的解释力与局限性》，《社会学研究》2006年第4期，第225—238页。

respects），正如我们如今所谓的'礼节'（des politesses）"[1]。总之，在交换中，人的感情得到表达，社会关系得到确认与发展，社会得以整合。在传统中国，"请客送礼"是建立关系的基本社会活动之一，是人情往来的象征性活动，维系着中国关系社会的稳定，使本来带有工具性的关系带上了人情味道。[2] 扩大关系网代表个人能力的增强、资源和机会的扩大，而经营关系网，离不开请客送礼，且有自己的规则。

杨美惠将送礼分为人情送礼和交换送礼。人情送礼是指泛化的社会义务驱动的情感表达，而交换送礼则比较具体，具有目的性。但不论是人情送礼还是关系送礼，都回避目的性与工具性，而转向人情的要求。回避目的性和工具性的交换策略，通常通过"掩饰"和"延时"来实现。"掩饰"包括：第一，送礼的场合回避无关人等；第二，礼物的实用价值不能太明显；第三，礼物的价格不能明示；第四，送礼目的不可太过功利。从以上几点来看，艺术品具有良好的掩饰性，实用价值不高而且往往价格不明确，加之旧时的官本位文化和士人多好风雅，艺术品更是成为重要的与高地位者拉关系的礼物，并随之产生了"雅贿"的社会现象。"延时"则可以理解为交换不可立即完成，也就是说接受礼物者不可立即回礼，持久和不间断的交换是增进关系的重要策略。经营关系需要耐性[3]，布尔迪厄也指出"使馈赠和回赠得以分离的时间间隔有助于我们把交换关系感知为不可逆关系，而交换关系始终有可能呈现为可逆的，也就是说既是负有义务的又是功利性的"[4]。可以看出交换的策略与契约制度截然相反，它主动追求不确定性以削弱目的性，强调人情以增进关系。

关系网的形成有多重途径，血缘、地缘、同学、同业，乃至与他人共同认识的人也可"拉上关系"。关系通过人情聚拢形成圈子，人情的聚拢则依靠来往。在来往的实践中，礼节、礼物是重要的手段。这种手段往往排斥明确的目

1　[法]马塞尔·莫斯：《礼物》，汲喆译，上海人民出版社，2002，第79页。
2　赵旭东：《译者的话》，载杨美惠：《礼物、关系学与国家：中国人际关系与主体性建构》，第3页。
3　同上。
4　[法]皮埃尔·布迪厄：《实践感》，蒋梓骅译，译林出版社，2003，第166页。

的性,追求价值和时间的不确定性,在不确定性中确定情感与道德上的信赖感。

这种交换的策略不仅可用于扩展社会关系、增加社会资本,它对组织内部的经营管理也尤为重要。对于文化艺术类机构来说,工作人员的具身化资本非常重要,而机构本身的服务时间也比较长久,同中介机构与艺术生产者、消费者一般会建立比较长久的合作关系一样,机构内部的员工最好也可以具有较低的流动性,长时间服务于机构。以荣宝斋为例,我们参照表1-1汪和建提出的关系性雇佣的概念,对照"荣宝斋万金老账"中"年终评估""分红奖励"这一类激励性的回报政策,以及店员的培训模式和"以店为家"的组织理念,可看出荣宝斋的雇佣关系属于关系性雇佣。

表1-1 雇佣关系中"给予—回报"义务的社会建构[1]

交换要素及其特性	雇佣类型	
	关系性雇佣	个别性雇佣
关系持久性	存在持久频繁的联系	只有短暂偶尔的联系
预期结果	既寻求自我利益,也顾及对方利益	只寻求自我利益,且期望收益大于支出
交换类型	劳动交换和礼物交换	单纯的劳动交换
约束方式	法律约束和"给予—回报"的义务约束	单纯的法律约束

三、商人的位置

近世商业地位提高,付钱买画和付钱看画成为一种社会普遍认可的行为,人们不再以此为耻,反而以此为荣。商人位置提升,商人与文人之间的紧张关系缓解,是艺术广泛传播的基础。

[1] 汪和建:《再访涂尔干——现代经济中道德的社会建构》,《社会学研究》2005年第1期,第149—169页。

余英时从以下两个维度探讨了中国近世商人的精神。一是商人的社会地位。中国商人阶层早在春秋战国时代出现，但士农工商中，商人地位低下；宋朝以前，耕读为士人常态，士人在朝为官，归乡则事生产；至明清之际士人与商人的身份相互流动起来，"虽终日作买卖，不害其为圣贤"。弃儒就贾的士人将儒家文化带到商人阶层中，而捐官制度则令商人流动到士人阶层中来，荣宝斋掌柜庄虎臣就是捐官人士。虽然士商之间有所流动，但商人和士人的分别仍是非常清晰的。例如，明清之际，商人会馆供奉之神明多来自民间宗教，如关帝、天后、真武，仕宦所祭之先师、社稷等，商不能祀。商人会馆祀老子，言"义中之利，利中之义"，与程朱理学严辨"义利理欲"有所不同。发展到民国，商人已经是一种体面的身份，不过在当时官本位文化下的北京，仍旧低官一等。这时，诚实、勤俭等精神成为商场的职业精神。商人的地位、商人的伦理与其他文化脉络一起影响着书画作品从庙堂走向市场。二是商人精神的文化渊源。马克斯·韦伯（Max Weber）在《新教精神与资本主义伦理》中阐释了资本主义的勤俭、诚实、守信精神及其积累财富的正当性，并形容这种精神是"超越而又绝对非理性的"，是要用一切理性的方式来实现非理性的目的。对此，余英时提出，勤俭、诚信等精神在中国近世宗教伦理中也不缺乏。就勤劳来讲，禅宗有"不作不食"，新道家的"打尘劳"[1]和新儒家的"人生在勤"也都在提倡勤劳。诚信方面，儒家认为"诚"和"不欺"为"天之道"。除此之外，因为中国"家天下"的世界观，他们从商从士，往往计较长远，今为"子孙后代计"，认为"丈夫苟不能立功名于世，抑岂不能树基业于家哉"。从为"子孙"的角度看，积累财富也具有正当性。[2]

除了具备中国商人的一般特点，清末民初在北京城下做生意的商人，自然也受到地域文化的影响。所谓京商，是指"在北京这块特定的国都之地和历

1　"打尘劳"：俗世种种虚幻事物、作为和妄念，染污真性，扰乱身心，称之为"尘劳"。《惟则语录》卷二："从少至老。从生至死。与尘劳业识，辊作一团，打成一片。毕竟如何结果？毕竟有何了期？"《五灯会元》卷二〇，钱端礼："尘劳外缘，一时打尽。"（袁宾、康健主编：《禅宗大词典》，崇文书局，2010，第47页）。

2　余英时：《士与中国文化》。

第一章　艺术场域的社会结构

史文化名城中培育和发展起来的具有特定内涵的区域商业及其文化,是基于国都消费驱动为核心而形成的商业体系"[1]。首先,长久以来,京商主要服务的是皇亲国戚、官员士绅,所以京商具有"贵气""官气";其次,京商受儒家文化影响深,具有儒商的特点,具有超功利性的追求,重视道德伦理和社会责任、推崇文化;再次,因为北京自古为财货集散之地,加上全国各地的学子和官员也往来于此,会馆林立,因此京商具有兼容并包的特点;最后,因为服务社会上层阶级,京商在经营服务上也精益求精、追求质量,往往是同行业的翘楚。

第二节　北京的社会环境

中华民国成立,北洋政府依旧定都北京。新的政府令社会发生了诸多变化。从1932年介绍社会的中学教材中,我们可以了解到民国成立以来社会风俗的一些改变:

(一)生计　开港以前,人民安土重迁,丰衣足食,于愿已偿。及外人纷至沓来,工商日盛,交通日便,人民之生活程度,与其生活欲望,皆相伴而继长增高。

(二)民气　科举时代,士子惟以升官发财为心。甲午庚子两次败衄以后,人心惊觉,遇有丧失权力之国耻发生,不惜奔走呼号,以谋挽救,近来惨案迭出,为国牺牲,就中五四运动,全国响应,尤为愤激。是皆民气伸张之征象也。

(三)风俗　欧化东渐,民智大开,举从前男子辫发,女子缠足,男女早婚之俗,皆逐渐革除。而尤可幸者,数百年病民蠹国之鸦片,至是悬为厉禁。

[1] 王茹芹:《京商论》,中国经济出版社,2008,第3页。

（四）礼制　每星期一，官厅各机关团体，均举行总理纪念周。并于各种纪念日，举行仪式时，均读总理遗嘱。废除拜跪，通行鞠躬，婚丧礼节，皆主简单，迎神赛会，亦多停止。且政府改用阳历，已合文化大同之意。[1]

当时，中国的工商业迅速发展，动荡时局中民族主义情绪日盛，留发、缠足等旧习惯被革除。鞠躬代替跪拜，阳历代替阴历，按节气休假改为按星期休假。今天的很多社会规范在当时就已确立，那是东西文化融合，现代秩序确立的时代。北京作为当时中国最重要的城市之一，也被时代大潮向前推进着。北京作为古都，具有自身根深蒂固的城市文化传统，服务政治和文化是北京城的使命。在民国时期的中国大城市中，北京具有自己独特的文化性格。

一、千年传递的权杖

北京四通八达，东面有渤海，北面有燕山，西面有太行山，南面是华北平原，联通内蒙古草原和松辽平原。北京历史文化悠久，吸引全国贤能之士汇聚于此。先秦时北京被称为蓟城，东有孤竹，北有山戎，东北为肃慎，是中原文化和少数民族文化融汇之地。战国时，燕昭王广招天下名士也为北京打下了重要的文化基础，此后北京一直是北方重镇。[2] 然而元以前，北京地区藩镇割据、少数民族政权更替频繁，一直到元王朝统一南北，定都北京，它才作为全国的政治文化中心稳定下来。此后，明朝定都北京223年，清王朝定都北京268年，中华民国1912年成立至1928年亦定都北京，1928年迁都南京，北京改名北平。1949年中华人民共和国成立，北京恢复首都地位。下表（表1-2）为北京的历史沿革。

1　顾康伯编著：《本国文化史》，大东书局，1933，第282—283页。
2　北京画院编：《20世纪北京绘画史》，人民美术出版社，2007，第3—5页。

表 1-2　北京名称与地位之历史沿革表[1]

北京名称	朝代	地位
蓟	周	周武王灭商分封唐尧后人,与燕比邻
燕国蓟城	春秋战国	蓟被燕国并吞,并作为燕的都城
广阳郡蓟县	秦	秦三十六郡之一广阳郡的治所
幽州蓟城	汉魏晋南北朝	少数民族占领,政权更迭频繁
蓟城	隋唐五代	藩镇割据重镇之中北方重镇,又称幽州城市
燕京	辽	契丹政权,937年成为陪都,也称南京
中都	金	女贞政权,1151年,城市得以扩建
大都	元	蒙古族政权,1272年后,大都逐步成为整个中国的中心
北平	明	1356年定都南京,大都改名为北平
北京	明	1421年永乐迁都北京
北京	清	满族政权,1644年为清朝首都,渐成今日之制式
北京	中华民国	1912年至1928年,旧京时期
北平	中华民国	1928年至1949年,失去首都地位
北京	中华人民共和国	1949年至今

我们可以看到,北京是一个从军事重镇逐渐成为全国统治中心,并汇聚多民族文化的城市。作为权力中心,近代北京的城市结构和功能是围绕政治权力展开的,城市的社会和文化也深受官本位文化的影响。在现代国家建立之前,整个北京城是以服务皇室、官员为基础而形成的。

北京城市的布局也反映了这一特点。城市的中心是宫城,因为当时紫微星被看作天子的象征,而天子脚下是不可擅入的禁地,所以宫城被称作"紫禁城"。紫禁城又被居住着皇亲国戚的皇城的城墙和护城河环绕,虽然皇城不比宫城豪华,但是亭台楼阁掩映,部署有官署、王府和军事机构。北京最高大的

[1] 整理自曹子西主编:《北京通史》,中国书店,1994;杨东平:《城市季风:北京和上海的文化精神》。

城墙又在外包围着皇城,这里也被称为鞑靼城,居住着统治阶级民族的八旗子弟,他们历代靠朝廷俸禄生活,不事生产,也不经商。鞑靼城也称北城或内城,相对应的就是汉族人居住的地方,位于鞑靼城以南,被称为南城、外城或者汉城,是北京的商业与娱乐集中的区域,也是琉璃厂所在区域。本书所选取的三个艺术中介机构,就分别位于北京的宫城(紫禁城内博物馆机构)、皇城(中山公园)、外城(荣宝斋),见图1-4。

民国成立后,北京于1912年至1928年仍是首都,相对于迁都后的北平时期,我们将这一时期称为旧京或者老北京时期。此间,北洋政权更迭频繁,政治动荡。1911年辛亥革命推翻清政府统治;1912年1月1日孙中山宣布中华民国成立,2月12日溥仪退位标志清政权正式结束,3月10日袁世凯在北京出任民国总统;1915年12月12日袁世凯称帝;1916年取消帝制,袁世凯去世,黎元洪继任总统;1917年7月1日至13日,张勋拥溥仪复辟,之后段祺瑞掌实权。这一时期虽然社会动荡,但北京仍聚集了全国怀有政治理想的精英知识分子,他们希望在乱世之中有所作为,实现自己的抱负。

清朝科举制度与选官制度合一,科举考试也令这座城市形成了服务文人士子的功能区域。国子监、翰林院、国史馆等最高层学术机构都在北京。琉璃厂的书籍文房供文人士子选用,书画文玩供达官显贵鉴赏收藏。根据《北京市宣武区志》记载,从明永乐十三年(1415)恢复科举考试到光绪三十年(1904)为止,北京举行了201场考试,举进士51624人,全国进京考试的举子达120多万。考试每三年举行一次,不包括陪同人员,仅考生就有六七千人。[1] 不仅参加科举考试的全国各地举子汇聚于此,来往商旅、地方官员也在京城设立会馆,据《北京市宣武区志》记载,"宣南地区170条街巷中建有会馆511处,其中明代33处,清代至民国初年478处"[2]。

民国时期科举考试取消,仍有许多人来到北京希望谋得官职,1917年的求职者人数高达11万,而当时北京总人口只有80多万人,其中63.5%是男性,

1 北京市宣武区地方志编纂委员会编:《北京市宣武区志》,北京出版社,2004,第791页。
2 同上。

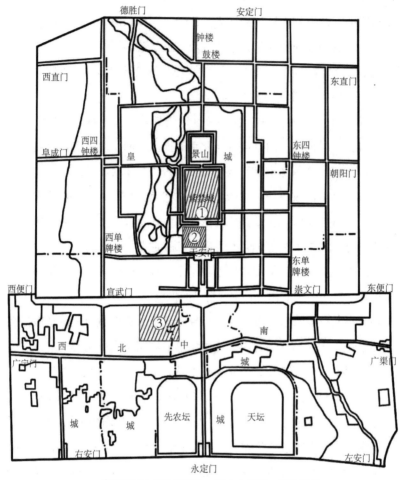

①紫禁城内博物馆机构　②中山公园　③琉璃厂

图1-4　艺术中介机构位置示意图[1]

[1] 此图绘自"清代北京城图",北京市社会科学界联合会、北京史研究会、首都图书馆组编:《史说北京》,中国人民大学出版社,2011,第137页。

记 50 多万人，也就是说几乎北京城中每五个男性就有一个是因为希望求官而聚集在此的，可是政府的职位却只有大约 5000 个。[1]

全国的精英知识分子、地方官员、商人，仍仰仗北京的政治地位。1928 年以前，北京这座城市虽然不事生产，但仍在动荡中繁荣着。然而随着中国的首都由北京迁往南京，因政治抱负聚集在北京的人员离开了，北平时期的北京便由政治中心转化为文化中心。

二、平稳的银圆时代

社会经济方面，1911 到 1937 年间的北京经济虽然不是特别繁荣，但是比较稳定。虽然城市当中赤贫占大多数，可在政府和大学任职的文化人的经济待遇相当优渥。

这期间的大部分时间，银圆[2]是北京通用的标准货币。商业往来中的"两"并非铸币重量，而是一种并行的货币单位，也在记账时使用，其价值折成银圆计算略有升降，但通常总在 1.35 元到 1.45 元之间。[3]直到 1935 年国民政府推行法币政策以前，"银圆、大洋、银洋"是清朝末年和中华民国前期流通的主要货币。"有一种'虚银两'，是徒有名，并无其物，只作为计算单位。它是中央或地方政府和民众公认的一种通行的标准银两，作为记账之用。"[4]"荣宝斋万金老账"中以"两"记账的部分应为此种情况。以"白银"为基础的货币系统称为"银本位制"。银圆的币值在几十年间一直很稳定，每 1 元可折合成 2009 年人民币 60 元。[5]

1 ［美］甘博：《北京的社会调查》，陈愉秉等译，中国书店，2010，第 6 页。
2 "圆"原是白银铸造的扁圆体，而"钞票"则是兑换银圆的凭证，即"兑换券"。为便于分析，本书统一以"元"为货币单位。
3 ［美］甘博：《北京的社会调查》，第 4 页。
4 陈明远：《文化人的经济生活》，陕西人民出版社，2013，第 286 页。
5 同上书，第 303 页。

收入水平

这里我们了解一下当时商号的员工、京剧演员、大学教员的收入水平。通过表1-3、表1-4、表1-5，我们可以了解到，当时大学助教的薪水约是商号经理的10倍，京剧演员的待遇相差比较大，名角日薪可高达100元。与此相对，北平画家平均润例每2尺1元[1]，可见当时的文化人消费书画的能力是比较高的，然而对于一般的工薪阶层，书画还是比较昂贵的。

表1-3 普通员工的收入表[2]

身份	月俸数（包食宿）
经理	10元至15元
雇工	4.5元至6.5元
学徒	0.5元至3元

表1-4 戏班演员的收入表[3]

身份	每天的工资
顶级演员	100元
一级演员	5元至10元
二级演员	2元至5元
三四级演员	2元至30个铜板

1 陈明远：《文化人的经济生活》，第105页。书画家的报酬称"润笔"。报酬的标准以尺寸计算称为"润格"或"润例"。上海的书画价格比北京更高。
2 ［美］甘博：《北京的社会调查》，第187—189页。"学徒"指跟随老工人、老店员等学习技术、手艺的青少年。
3 同上书，第235页。

表 1-5　大学教员薪俸表[1]

身份	月俸数
教授	400 元至 600 元
副教授	260 元至 400 元
讲师	160 元至 260 元
助教	100 元至 160 元

官员收入方面，我们可参照1919年鲁迅在中华民国教育部担任公务员的月薪，为每月300元。

消费水平

了解了收入水平，我们再来看当时的消费水平。总体来说，手工业者、木匠、人力车夫的家庭，一家四五口每年最基础的生活费200元左右。文化人一家四五口，每个月100元左右可以过上不错的生活。百元以上的生活费则包括了娱乐费用的支出。

具体来说，"20世纪30年代在北平，1块银大洋即银圆可以请一顿'涮羊肉'……要逛公园，1块银圆可以买20张门票；要看演出（戏剧或电影），1块银圆可以买10张入场券。1份报纸零售3分，1块银圆可以订阅整月的报纸；一部《呐喊》售价7角，1块银圆可以买一本比较厚的书，或者两本比较薄的书"[2]。我们知道，文化人的经济条件与普通人相比是非常优渥的。北京一般文化人的嗜好是：下饭馆、看戏、泡茶座、逛琉璃厂买书籍碑帖文物。

据研究，民国时期在大馆子请一桌10席，高级的鱼翅席每桌12元，加酒水小费总共不到20元，每人2元。最高档粤味"谭家菜"，40元一桌，主菜是每人一碗厚味鱼翅，可供11人入席，属于豪华消费。以平民为对象的中等饭铺，2元一桌，包括四冷荤（四个装熏鱼、酱肉、香肠、松花蛋的拼盘，每盘5分），

1　陈明远：《文化人的经济生活》，第174页。
2　同上书，第305页。

四炒菜(如熘里脊、鱼香肉片、辣子鸡丁、炒牛肉丝等,每盘1角),四大碗(米粉肉、四喜丸子、红烧鱼块、扣肉等,每碗2角),一大件(一个红烧整肘子,或一只白煮整鸡,加一大海碗肉汤,合6角),10个人吃不完。中山公园和北海公园入门券5分,茶水1角,点心每盘1角。[1] 文明茶园,连戏票带茶钱,最便宜的楼下散座每人5分,正桌每人1角7分,楼上散座每人9分;比较贵的楼上包厢,每人6角到1元左右。[2] "戏园子",广和楼戏园门票2角,城南游乐园门票2角,电影院1—2角。最贵的演出票价1元左右。[3] 古物陈列所东西华门和午门的入门券的售价是大洋5分,而入门之后想要继续参观武英、文华殿的话需要各缴大洋1元,进入太和、中和、保和三殿则需另缴大洋5角。

民初北京物价平稳,对于在政府和大学任教的文化人来说,经济条件宽松,对文化艺术的消费能力较强。这一阶层是购买书画、欣赏戏曲的主要消费群体。由于普通工薪阶层与文化人收入差距比较大,从欣赏能力和经济条件两方面来看,文化艺术消费还是属于有闲阶级的奢侈消费。

三、萧条中的文化荣景

1928年的北平经济萧条,这源于它失去了传递千年的令牌。权力的突然真空,给服务官员为主的商业带来了致命的打击。1928年的新闻记录了政府南迁期间,北平歇业的店铺有3563家,更有3万多家亏损。[4] 然而在这萧条之中,北京却孕育出了自己独特的文化氛围。社会安静闲散包容,城市开敞,花木掩映,古玩书籍量多且价平。这种氛围也体现在文人回忆北平的散文当中,林语堂《动人的北平》中写道:

1 陈明远:《文化人的经济生活》,第190页。
2 同上书,第249页。
3 同上书,第149页。
4 陈鹏:《1928年迁都后北平商业的衰落》,《北京档案》2013年第1期,第44—45页。

 北平像是一个国王的梦境,它有宫殿、御园、百尺宽的大道、艺术博物院、专校、大学、医院、庙塔、艺商,与旧书摊林立的街道。北平像是一个饮食专家的乐园,有数百年的饭馆,招牌被烟熏得破旧不堪,还有肩上搭着毛巾的光头堂倌,他们的招待是十足和蔼的,因为他们在满清政府服待过高官大吏,曾受了传统的特别训练。北平是贫富共居的地方,每个邻近的铺号都许一个贫老的记帐取货,街上贩卖的东西很便宜。你可以流连在那里的一个茶馆里,一整个下午不走。北平是采购者的天堂,广有中国古代的手艺品、书籍、图画、古玩、玉石、珐琅镶嵌、灯笼之类。那是一个到处能买货的地方,商贩也会带着货物走上门来;在清晨,门外路上货贩众多,叫卖声形成极美妙的调门儿。[1]

 作为中国政治权力的中心,在列强入侵时,北京一直以来得到了最大程度的保护,因此西方势力相对薄弱,受外来文化影响相对较小。虽然1900年庚子事变之后,外国势力进入北京,但是外国人不允许在北京从事生产活动,也不允许经商,北京也没有在任何条约中成为开放口岸。民国时期,北京的外国人的活动区域主要是东交民巷,而其他区域中,前朝的遗老遗少、文人墨客,仍在北京以自己的方式生活。

 1928年北伐成功迁都南京,北京不再是政治中心,其文化中心的功能更为凸显。满怀政治理想的文人官员离开了,剩下的是不为名、不为利的做学问的人。张恨水《五月的北平》中写道:"北平这个城,特别能吸收有学问、有技巧的人才,宁可在北平为静止得到生活无告的程度,他们也不肯离开。不要名,也不要钱,就是这样穷困着下去。这实在是件怪事。"[2]

 封建王权瓦解,象征着封建权力的王府纷纷用作教育。郑王府典质给了中国大学,民国大学的原址是醇亲王府南府,华北大学租用礼王府,平大女子文

[1] 林语堂:《林语堂散文经典全编》第四卷,第410页。
[2] 张恨水:《五月的北平》,载《北京人随笔》,时代文艺出版社,2015,第231页。

理学院在九爷府，协和医科大学原址为豫王府。¹紫禁城成了博物馆，庙坛成了公园。

长久以来，读书与政治权力以科举考试为纽带联系在一起。在科举制度中，"秀才一级的初级考试在各县举行。随后由省府举行高一级的考试，通过者即授予举人身份。每三年一次在北京举行的会试是为那些赢得了举人身份的人举办的。及第者被授以进士身份，其中名列前茅的授予翰林学士的头衔。获得会试第一名者得到令人艳羡的'状元'称号。拥有这些较高头衔中的任何一种，就笃定地意味着将有得到某种高级官职的机会"²。由此筛选出来的"中国的贵族，既不是欧洲国家那种血统高贵者，也不是美国所谓的财富拥有者，而是有学问的人"³。1905年科举考试取消，求学与仕途、教育与政治之间必然的纽带被打破了。1919年，北京公立和私立学校共324所，80多万人口中在校生55000名，女学生7000名。⁴

四、有闲阶级的乐园

北京作为一座闲人之城的历史不是始于经济萧条的北平时期。清军入关时八旗军队约20万人，后其中10万多人驻扎在北京城的内城或称北城，即"禁卫八旗"，以拱卫皇权。清政府规定旗人不准经商务农，也不准随意迁徙，按时发放俸禄和钱粮，并在京郊圈地分给八旗官兵。光绪三十四年（1908）民政部统计，北京内外城70.5万人口中，不事生产、专食俸禄的八旗人口23.68万；全市27万就业人口中，官员、士绅、书吏、差役、兵勇等共4.2万人（其中内外城官员共8120人）。八旗和士绅共约28万，占总人口的40%。⁵而全国各地涌入

1 杨东平：《城市季风：北京和上海的文化精神》，第139页。
2 ［美］甘博：《北京的社会调查》，第123页。
3 同上。
4 同上书，第6页。
5 北京大学历史系《北京史》编写组：《北京史》，北京出版社，1985，第356页。

京城，希望通过科举考试进入封建官僚体制的士子主要集中在北京的外城或称南城。

前文提到，旧时北京文化的动力结构，是一种自上而下，由官场和政治主宰驱动的纵向结构。[1] 店号多有朝政要人的题匾，烤鸭源自御膳，同仁堂源自御医，内联升《履中备载》记载官员鞋码以便访客采礼。近代北京的餐饮业、服务业大多是为皇族或官员服务的，北京的建筑、园林、戏曲、文玩、字画是皇族和士大夫阶层品位的体现。北京的商家，最懂得有闲阶级的趣味；服务对象的品位与修养，也要求商家具有相应的素质。再者，男女比例悬殊以及中国文化当中一直以来缺乏同女子正当交往的社交习惯，导致京城中妓院非常多。1912年袁世凯执政时期，政府向妓女颁发执照，并公开承认红灯区的存在。据记载，北京当时有377所妓院，3130名注册妓，分为四等。[2] 因此，"逛戏院、摆筵席、听说书、看中国式赛马、在卖场女子或其他艺人的表演中逍遥，构成了这座都城世世代代的生活特色"[3]。

民国成立至1928年，北京更是涌入了大量希望进入新政府的求官者。前朝遗老遗少和等待做官机会的寓居者，构成了北京主要的闲人阶级。即便是政府南迁，求官者减少，北京仍以相对低廉的物价和宽松自由的文化，成为文人墨客心中的理想城市。由此，北京在民国时期汇聚了大量的有闲阶级，这些人因为中国有史以来的崇文思想，往往都是具备较高文化水平，即属于具身化的文化资本较高的一类人。虽然北京的政治环境在变化，他们自身的经济条件也各有不同，却共享着同样的生活方式，遵循着原属阶级的惯习。恰好，北京这座城市，是最能满足他们的。

1 杨东平：《城市季风：北京和上海的文化精神》，第138页。
2 ［美］甘博：《北京的社会调查》，第14页。
3 同上。

第三节　艺术社会的新秩序

　　1911年民国成立的最初十几年时间里，虽然清政府被推翻，但是旧制度、旧思想仍依据惯性控制着文化社会，在这最初的十几年，文化界的新旧思想在斗争中调整着位置关系。1917年开始了新文学运动。1918年11月11日巴黎和会为导火索，1919年5月4日北京3000多名学生聚集在天安门广场，要求"外争主权，内除国贼""取消二十一条"。1920年至1927年学术界展开了中西文化之争。在这样的背景下，中国艺术社会的新制度也在探索中逐步建立起来。"南方革命党元老蔡元培为主导的政治精英在北京大学建立了倡导新美术的'北大画法研究会'；北洋政府的教育部，任用南方系的海归精英为官员，设立建设管理美术事业的机构，并倡导建立公共美术馆和专门性美术学校，举办美术展览会……北方系的前清遗老和北洋臣僚则提倡保存国粹，大倡文人画，金城等人在北洋政府的经济资助下，成立古物陈列所和'中国画学研究会'。在北洋资助下，于1919年创立的郑锦担任校长的北京国立艺专也是以传授国粹美术为主的半画会半学堂式的美术教育机构。"[1] 1925年至1937年，北伐成功，首都南迁，民初混乱但自由的文化状态受到国民党的党国制度控制，南京、杭州、上海等城市配合政策成立了新的院校、博物馆举行全国美展。相对的，在这一时期北京的萧条和平稳中，文人墨客、遗老遗少又无人惊扰地度过了十几年。下面我们从美术史、艺术生产、艺术消费、艺术场所、艺术团体几个方面，分别考察一下民国时期北京的艺术社会。

一、美术史视角下的变迁

　　从绘画风格来看，北京画坛大概分为三个阶段：先秦汉唐阶段，北京作为

[1] 商勇：《中国美术制度与美术市场》，东南大学出版社，2014，第99页。

军事重镇，书画具有地域特色但记录不多；五代两宋辽金阶段，北京由军事基地变为少数民族政权国都，绘画风格传承北方传统并与中原传统融合；明清阶段，北京成为传统派绘画中心和中西交流中心。[1]

根据1933年使用的高中课本中的相关内容，我们可以了解当时官方对中国书画界的认识：

> 近世书法，渐弃唐宋，而取法周秦汉魏。以篆书著者，有杨沂孙，以隶书著者，有俞樾张祖翼，以魏碑著者，有李瑞清曾农髯。而翁同龢康有为郑孝胥，亦皆以书法鸣也。

> 近世画家，有汤贻芬戴熙，二人齐名，皆殉洪杨之乱。汤谥贞愍，戴谥文节，不徒以画见长也。及西洋画学输入，于是水彩画擦笔画油画漆画之法大行。[2]

明末清初，文人画经董其昌推崇占据了中国传统绘画的主导地位，直接继承董其昌正宗文人画衣钵的"四王画派"[3]并没有如董所希望的那样，纯画文人画并建立起与宫廷院体画相对立的艺术模式，文人画开始与院体画合流。文人画一般标榜以自娱为目的，而一些"四王"的追随者热衷于名利，许多画家进入画院，为朝廷服务，成为职业画家，艺术上过于追求古法和古意，固守于一家一法，缺乏自我意识，导致了千篇一律的形式主义，"以致文人画的审美情趣达到了朝野皆宜的程度，卧游之趣和奉旨作画在心境上毫无区别，文人画的本质丧失殆尽，所追求的高蹈境界亦随之灰飞烟灭"[4]。清末到民国，是我国历史上复杂动荡的时代，但从美术史的角度看，它却是一个较为繁荣的时期。各种

1 北京画院编：《20世纪北京绘画史》，第5—6页。
2 顾康伯编著：《本国文化史》，第272页。
3 "四王画派"是明末清初绘画史上一个著名的绘画流派，其成员为王时敏、王鉴、王翚、王原祁四人，因四人皆姓王，故称"四王"。
4 王彬：《溥心畬》，河北教育出版社，2003，第54页。

流派在此时形成，中国现代美术史上最重要的画家于此时扬名，中西碰撞下多元美术思想争鸣。

民国初年，康有为、陈独秀认为中国画已经穷途末路，提倡用西洋画改良中国画。[1]徐悲鸿、林风眠等青年画家为了摆脱传统绘画程式化的压抑和束缚（主要是"四王画派"），到法国、日本留学，希望改良中国画。而以金城、陈师曾为代表的"中国画学研究会"，基本反对这种用西画全面取代中国画的观点，坚持在中国画自身传统中谋求发展。齐白石、黄宾虹、张大千、吴湖帆等画家，则在实践中坚守中国画传统。

除了新思想和新技术的引入，民国初年，朝廷不复存在，士大夫阶层也随之消失，传统的文人画的阶级基础受到了挑战。20世纪30年代后的北京画坛也反映着新兴市民阶层的审美需求，以清末南方的"海派"和稍后北方齐白石等为代表的一批画家，逐渐形成了清新明丽、雅俗共赏的新画风，并逐渐为世人所接受和喜好。[2]

二、艺术生产商业化

北京艺术生产的商业化进程晚于上海，商业化程度低于上海。艺术生产中很大一部分画家是前朝食俸禄的官员、贵族，清朝灭亡、生计无望，只得变卖家产和销售字画。这成为当时艺术市场中艺术产品的一大来源。艺术市场的繁荣也吸引了更多的职业画家参与其中。[3]

因此，从艺术生产者的角度观察，艺术生产者的角色变得多元化而且数量也有所扩大。"卖画的人，有两种，一种是酷爱艺术，而接近于画，偶然顺手抹几笔，以为抒情的寄托者，另外一种是本来打算以卖画作职业的人，他们肯埋

[1] 阮荣春、胡光华：《中华民国美术史：1911—1949》，四川美术出版社，1992，第45—46页。
[2] 王彬：《溥心畬》，第56页。
[3] ［美］李铸晋、万青力：《中国现代绘画史》第二卷，浙江大学出版社，2012，第57页。

头于画榟内一辈子。"[1] 民国初年北京的画家主要分为官员、文人、职业三类。[2] 如果说当时官员画家是前一种，职业画家是后一种，而文人画家则是从前一种转向后一种。与传统的书画艺术社会宫廷画家、职业画家不同，传统文人画家一度以悬画于市为耻，认为业余画家不以交易为目的的创作是艺术价值得以保障的前提[3]。"因为'画画小技'的原故，许多文士画家不肯说我是卖画为生，又美其值曰润笔，或曰墨金，无非补助我的笔墨费而已。我承认这是虚伪，不如说是卖画来得痛快。"[4] 民国建立，当年清宫里的艺术家，如"南书房"词臣、"画院供奉"、"如意馆[5]承差"流入民间。屈兆麟就是最后一位如意馆司匠长，也是清朝最后一位宫廷画家[6]，1924年也离开紫禁城。民国政府聘任的画家多有留学的经历，例如留日的陈师曾、留英的李毅士、留法的林风眠等。这些人不仅带来了西方的艺术理念，也传播了西方的艺术体制，为日后艺术教育做出了重贡献。[7]

民国官员画家有金城（曾任国务院秘书、众议院议员、蒙藏院参事）、周肇祥（号养庵，曾任临时参议院参政、湖南省省长）、陈师曾（曾任北洋教育部编审员）；文人画家有余绍宋[8]、溥心畬；职业画家有齐白石、张大千、陈半丁等。当时皇亲贵胄失势、文人墨客失业，书画创作成为他们的重要经济来源，曾经不屑于卖画的文人不得不屈服于生活压迫，但同时却又自视甚高。不过因

1 阿苏：《卖画》，《人间世》1935年第22期，第18页。
2 马芷庠：《老北京旅行指南》，北京燕山出版社，1997，第353—354页。
3 [美]高居翰：《画家生涯——传统中国画家的生活与工作》，杨宗贤译，生活·读书·新知三联书店，2012，第143—144页。
4 阿苏：《卖画》，《人间世》1935年第22期，第18页。
5 "一般多认为清代内务府造办处中的如意馆作坊几乎等同于清代的画院，并兼及玉雕、牙雕、镶嵌等工艺品之成做。"周思中：《中国陶瓷设计思想史论》，武汉大学出版社，2012年，第153页。
6 屈祖明：《记先祖屈兆麟与清廷如意馆》，载北京燕山出版社编：《古都艺海撷英》，北京燕山出版社，1996，第371—374页。
7 北京画院编：《20世纪北京绘画史》，第68页。
8 余绍宋，号越园，樾园，别号寒，浙江龙游人。曾留学日本政法大学，历清朝外务部主事、浙江官立法政学堂教务主任、民国众议院代理秘书长、大学教授、司法部次长等职。

为社会地位较高,他们的作品具有其他画家所不具备的象征价值,受到市场的推崇,藏家也以能拥有他们的作品为荣。

此时,传统画家所处的经济环境发生了变化,被迫进入陌生的艺术市场,原有艺术场域中的惯习也渐渐发生转变。中国传统画家不愿意去讨论金钱交易,认为这降低了他们的品格,他们习惯于讲究情义的口头协议或者大义凛然的书面告白,而排斥将双方利益锱铢必较地撰写成冷冰冰的协议。不过,上海书画界流行画家制定清楚的润例,明码实价交易,也影响了传统而保守的北京画坛。北京画坛中也融入了创新风格的职业画家,他们并无传统文人画家的不齿金钱的态度,坚持自己的立场,不耻于捍卫自己的经济利益,给北京书画艺术市场生产带来了新气象。当时的中国画坛,主要以地域分为京派、海派及岭南画派。海派是市场经济和市民文化下催生的,多是商业化程度高的职业画家。岭南画派则多是政治化程度较高的新知识分子,提倡艺术的宣传功能。而民国初年的京派画家大多是旧时权贵与新政府官员,由于北京特殊的政治氛围影响而形成了官本位的思想。聚集在政治中心的传统绘画仍较崇尚"位"的重要性,因而"学与位俱显,才与艺兼长"成为客京画家的职业追求。[1]

因为卖画的人多了,当然有供过于求的情形。有许多无名画家受到排挤,形成市场上的"名家包销化",愈有名的,价钱愈贵,而买主愈多。成名卖画者往往收买无名画家的作品而转售于他人,美其名曰代笔。[2]

随着书画交易的繁盛,书画艺术生产中制假现象开始兴盛。当年张大千的画作就以以假乱真而闻名。地安门附近聚集了专门伪造宫廷书画的作坊,被称为"后门造"。书画造假现象也从一个侧面说明当时书画市场需求大,交易繁荣。

[1] 马骁骅:《民国初年北京的官僚画家与京派绘画》,《邯郸学院学报》2010年第1期,第121—125页。
[2] 阿苏:《卖画》,《人间世》1935年第22期,第18—19页。

三、艺术消费扩大化

北京书画市场的消费群体在 20 世纪初扩大许多,主要消费情形包括具身化文化资本较高的有闲阶级对艺术品的欣赏和收藏,进京求官者作为礼物的消费,城市中从事工商业的富裕阶层以装饰为目的的消费。

传统的书画消费阶层虽然受到了社会变迁的冲击,但其殷实的家底、对书画艺术的喜爱令这股消费力并没有突然消失。虽然原有的身份地位、特权不复存在,其生活方式却一时间难以转变,因为对书画具有欣赏能力并对其价值深刻认同,他们甚至不惜倾家荡产购买优秀的作品。

辛亥革命后,1912 年 3 月 10 日袁世凯在北京就任民国总统,4 月 5 日南京临时参议院迁往北京,此后的 16 年北京都处于全国政治中心的地位,16 年间经历了两次复辟帝制、13 次更换总统、46 次重组内阁。这为许多想做官的人提供了机会。美国社会学家甘博的社会调查中记录道:"中国人太看重官场的位置,许多人怀着谋得一官半职的希望来到北京,据估计这座城市的求职者已超过 11 万人,而政府部门只有大约 5000 个职位。"[1] 许烺光也回忆到,20 世纪 30 年代的北京有数以千计的"官迷",年轻的、年老的,聚集在饭馆和省、乡的会馆里等待着长久渴望的与某位要人的会面或信使的到来。[2] 1914 年 5 月《生活日报》发表评论文章称,"自新政府成立后,徐相国所得荐书,汗牛充栋",而求官者并非"生活不敷"也非"舍身救世",谋官之风使然。[3]

中国千年以来对文化的推崇使艺术品的符号价值或象征价值在中国官场尤为特殊,是历朝历代士人阶层所独享的权力符号。虽然旧的政权已经瓦解,但是这种千年以来形成的文化习惯继续依其惯性发挥着作用,并影响着北京书画市场的艺术消费。因此,象征着客观化文化资本的艺术品需求旺盛,出于送礼

1 [美]甘博:《北京的社会调查》,第 6 页。
2 [美]许烺光:《美国人与中国人:两种生活方式比较》,彭凯平,刘文静等译,华夏出版社,1989,第 198 页。
3 非指:《十余万之谋官者》,《生活日报》1914 年 5 月 18 日,第 7 版。

社交或者标榜身份地位的原因而形成了新的购买力。

除了作为礼物的艺术品,新兴中产阶级的装饰需求也是一大消费动力。革命推翻旧王朝,一定程度上打破了原来书画艺术高度的封闭性,深化、开放的市场机制令更多人参与到这个领域中来。他们是从事工商致富的新兴阶级,书画作品对于他们来说,就如同新衣服和新房子一样。所谓"一进门来油漆香,柜里没有旧衣裳。溜墙挂的名人画,坟地松树二尺长"[1],这些人选购艺术品多为装点生活环境或者为彰显个人财富、品位的符号,艺术消费成为新的财富阶级的炫耀性消费。

除了国内市场的改变,海外市场也日渐成为打开了贸易大门的中国书画市场的一部分。北平市场不景气的时期,海外市场的作用就尤为凸显,当时林语堂主编的《人间世》杂志对艺术市场消费者有这样的记载:

> 当然,买画的人当然是伟人达官们,倘非伟人达官,像我这样的"文丐",想买也买不来。那就有多少伟人达官来买画啊,在这不景气的年头。因此全仗外国人买的多,国货之能销售到外国去的,古物而外,国画而已![2]

四、艺文场所、机构、组织

琉璃厂

清朝时期北京没有公共图书和博物馆。琉璃厂的藏书处可以说是京师图书馆,文玩处则可以说是博物馆。琉璃厂南纸店除了经营南纸,还给当代的书画家挂笔单,像是一个公开的艺苑书画展览地。[3]南纸店与南方的笺扇庄[4]一样,原

1 郑理:《荣宝斋三百年间》,北京燕山出版社,1992,第87页。
2 阿苏:《卖画》,《人间世》1935年第22期,第18页。
3 陈重远:《文物话春秋》,北京出版社,1996,第4、6、239页。
4 "笺扇庄"是主要经营书画、笺纸、扇子的商店。民国时期多在上海。

本都是经营文房用品的商店,因为笔墨纸砚为文化人、画家的必需品,故而积累了一定的顾客基础,随着民初艺术生产和艺术消费的繁荣,日益担当起重要的中介角色,是比较固定的交易场所和机构。除此之外,还有各类临时市场,例如北京护国寺和隆福寺的庙会,夜晚交易、天明散去的"鬼市"等,这些市场上的艺术品往往良莠不齐,真假难辨。"琉璃厂多鬻字画,唐、宋、元、明真迹不少,而应者殊多,每一入店,披览竟日,尚不尽其十之一二。"[1]因此,文人墨客查找书籍或玩赏古物都在宣武门外的琉璃厂文化街市。琉璃厂位于宣南文化区,它"东起南新华街,西至南北柳巷。元朝为修大都宫殿,于此设置烧制琉璃砖瓦的窑,直至清初。琉璃厂中央有沟,沟上有桥,桥东通向长门东。桥西通琉璃厂西门,称琉璃厂西门。民国时填沟开辟南新华街,街东为东琉璃厂,街西为西琉璃厂"[2]。

紫禁城

紫禁城这座历史悠久的皇宫作为博物馆开放,标志着中国博物馆事业的发展,同时,它也见证了中国从封建社会向现代社会转型的重要历程。在设立公共博物馆之前,古代艺术作品的公开展示主要是在琉璃厂古玩店这类场所。民国时期,以紫禁城的开放为代表的博物馆事业的发展,促进了古代艺术资源的公共化。紫禁城的博物馆化在空间布局上分为三个主要部分,即午门、外朝和内廷,分别对应了历史博物馆、古物陈列所和故宫博物院这三个不同的机构。历史博物馆作为今天中国国家博物馆的前身,是中国首个由政府筹建并直接管理的国家博物馆。它于1912年成立,最初由北洋政府教育部管辖,最早的馆址设在国子监。该馆包括总务、征集、编辑和艺术四个部门。1918年,历史博物馆迁至紫禁城午门,并于1926年对外开放。1928年,随着北伐的成功,历史博物馆划归南京大学院古物保管委员会领导,后改由教育部领导。古物陈列所成

1 周光培编:《清代笔记小说(四十八册)》,河北教育出版社,1996,第150页。
2 王彬、徐秀珊主编:《北京地名典》,中国文联出版社,2001,第325页。

立于1914年，是中国第一家开放的国立博物馆、宫廷博物馆和艺术博物馆，在其成立初期由北洋政府内务部管理，主要分为文书、陈设和庶务三课。1928年北伐成功后，南京国民政府内政部对其进行了接收改组。北平沦陷期间（1937年后），古物陈列所依然保持开放，由日伪华北政务委员会管理。故宫博物院于1925年正式成立，其前身为清室善后委员会组织的博物院筹备处。易培基、李煜瀛等人积极推动其建立和发展。在故宫博物院发展过程中，其组织机构不断完善，管理层设有理事会、院长、副院长和基金保管委员会等，并进行了大量文物的点查、整理和出版工作。故宫博物院还通过举办展览和发行出版物来传播文化艺术，如《故宫周刊》《故宫月刊》及《故宫书画集》等。到了1948年，古物陈列所并入故宫博物院，进一步整合了相关资源和力量。这一时期的紫禁城博物馆化，不仅是对历史文化遗产的保护和传承，也是中国现代博物馆事业发展的起点。通过这三个机构的设立和发展，紫禁城成为连接过去与未来、传统与现代的重要桥梁，为中国乃至世界的文化保护和传播做出了重要贡献。

社稷坛

社稷坛，曾是明清两代帝王祭拜土地神太社和谷物神太稷的圣地。这一庄严的祭祀活动在中国古代是极其重要的国家大事，象征着对国土和农业的尊重与祈愿。到了1914年，随着历史的变迁，社稷坛揭开了新的一页，它转变为北京近代首个面向公众开放的公园——中央公园（后称中山公园）。此举标志着中国园林文化由私人所有逐步向公众开放的重大转变。此后，先农坛、北海公园、颐和园等庙坛和皇家园林也先后开放。这些公园不仅为市民提供了休闲娱乐的场所，也成为这一时期重要的美术活动场所。社稷坛改建的公园不仅风景优美，而且地理位置优越，它位于紫禁城博物馆机构和琉璃厂文化街市之间，公园内茶馆、咖啡厅林立，广受市民和文化人的喜爱。这里是当时北京城最活跃的公共文化空间，革命家在此演讲，作家在此写作，学者在此交谈，美术院校的学生在此写生，画家在此举办展览。从艺术市场的角度来看，中山公园的展览销售模式是时展时销，也售票供人观赏，这对琉璃厂的寄售和委托代订模

式是一种补充。与此同时，时贤画家的最新创作成果与紫禁城内博物馆机构的古代佳作仅一墙之隔，相互呼应，完善了当时北京艺术传播和展示的生态系统。

美术学校

民国时期，美术教育院校也发展起来，中国第一所国立美术院校——国立北京美术学校于1918年4月成立，是今天中央美术学院的前身。[1] 民办学校中邱石冥创办的京华美术学院[2]也颇具影响。这些学校实行中西美术教学并行的制度，并延续至今。

艺术社团

民国初期，北京的书画艺术世界还出现了各种社团：余绍宋发起组织的宣南画社（1915）；万国美术会（1917）；北京女子图画研究社（1918）；清华美术社（1919）；北京大学在蔡元培倡导下筹备的书法研究会、画法研究会（1918）；周肇祥、金城等人发起的中国画学研究会（1920）；1926年，金城辞

[1] 1918年4月18日教育家蔡元培先生倡导成立国立北京美术学校；1922年升格为专门美术学校；1923年更名为国立北京美术专门学校；1925年改称国立北京艺术专门学校；1927年北京九所国立高等学校合并为京师大学校，北京艺专改名为京师大学校美术专门部。不久北伐胜利，1928年国民政府定都南京，北京改称北平，京师大学校改为国立北平大学，京师大学校美术专门部改名为国立北平大学艺术学院；1934年，经合并整修，正式成立国立北平艺术专科学校；1937年北平与杭州的两所国立艺专合并，定名为国立艺术专科学校；1938年北平艺专留守部名为国立北京艺术专科学校；"鲁迅艺术文学院"师生在抗战胜利后力组成华北文艺工作团和东北文艺工作团，华北文艺工作团1946年并入华北联合大学文艺学院，1948年8月与北方大学合并成立华北大学，文艺学院改称"三部"；1949年1月，华北大学"三部"和抗战胜利后的国立北平艺术专科学校合并，成立国立美术学院，徐悲鸿担任第一任院长；1950年1月，正式更名为中央美术学院。（高洪、范迪安主编：《百年美院 百年美育——中央美术学院校史图志［1918—2018］》，湖南美术出版社，2019，第51、72、86、100、105、141、312页。）后文民国时期校名统一使用"北京艺专"以免混淆。

[2] 1915年9月，私立京华美术专门学校在阜成门内大麻线胡同建立，后迁宣武门外后孙公园。20世纪20年代末改称北平美术学院，迁址府右街运料门内。1931年有学生102名，院长王悦之。1932年9月改为美术专科学校，1934年又改为艺术科职业学校。抗战胜利后改名京华美术学院，地址在广安门内下斜街80号。1947年有三班学生150名，院长邱石冥。本书使用"京华美术学院"校名以免混淆。（参见李铁虎编著：《民国北京大中学校沿革》，北京燕山出版社，2007，第91页。）

世，其子金荫湖成立湖社画会，出版《湖社半月刊》，后1928年中国画学研究会出版《艺林旬刊》(后改为《艺林月刊》)。

宣南画社最早组织松散，但是其很多参与者成为后来社团的发起人。北大画法研究会依托于高校体制，而中国画学研究会由官僚发起，前者比较重视科学观察，后者比较重视取法于古。宣南画社和北大画法研究会相对来说组织都比较松散自由，影响力也没有存续了30年的具有官僚背景的中国画学研究会大。中国画学研究会与蔡元培发起的北大画法研究会，其实代表了北京当时画坛的两股力量，前者强调传承而后者重视革新。这两个团体代表了"两种美术知识系统的较量"[1]。中国画学研究会由金城、周肇祥、陈师曾在北京东城石达子庙欧美同学会成立，周肇祥与大总统有师生情谊，获得徐世昌扶助，活动经费从日本退还的庚子赔款中拨，因此日后一个重要的活动就是举行中日两国联展（1920、1922、1924、1926年四次联展），金城和周肇祥先后担任会长。[2] 此研究会的理念是"精研古法，博采新知。先求根本之巩固，然后发展其本能，对于浪漫伧野之习，深拒而严绝之，以保国画固有之精神"，主张重新审视传统绘画，全面继承精髓，借古以开今，不认同中国画未来的出路是"合中西而为画学新纪元"。它设置了导师和研究员（即学员），每月逢三、六、九日举行观摩会，辅导学员、举办展览，会址设于东城钱粮胡同。此前北京是没有专业的民间书画研究组织的。这些新兴组织研究、教学、举办展览，在推动艺术发展的同时也推动市场的繁荣。齐白石通过中国画学研究会的中日绘画展，最先在日本取得认可，进而成为客京职业画家中的明星。

综上所述，并结合张涛绘制的北京艺术市场结构示意图（图1-5），我们得到相对简明的北京艺术社会结构图（图1-6）。

1 商勇：《中国美术制度与美术市场》，东南大学出版社，2014，第23页。
2 云雪梅：《金城和中国画学研究会》，《美术观察》1999年第1期，第59—62页。

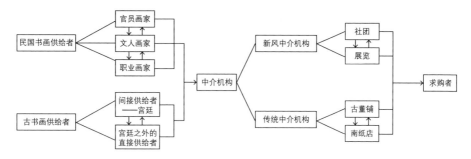

图 1-5 民国前期北京艺术市场结构示意图[1]

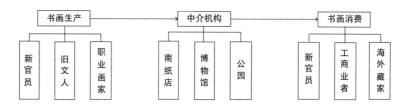

图 1-6 北京艺术社会结构图

　　传统社会结构是艺术社会、艺术市场的前结构,其本位价值观建构了艺术社会的准则。而民国时期,由新官僚和海归学者对其进行了与西方艺术社会的同构。同构是指一个制约过程,在面临相同的环境条件时,迫使一个单位的人群与其他单位的人群相似。同构发生的机制有三种:第一种,强制同构,外部官僚环境内在化,机构受到正式和非正式的依赖压力而改变;第二种,标准同构,主要来自正规化、专业化的教育网络;第三种,模仿同构,模仿看起来成功的例子。

　　民初社会中,官僚制度的改变对美术社会产生了强制同构的影响。各种美术馆、博物馆和艺术院校在受新式教育和海外留学归来人员的倡导下建立,他们所建立的标准化制度和其所模仿的西方现代艺术社会的行为事实上造就了标准同构和模仿同构[2]。通过这些努力,中国现代艺术社会的基本结构逐渐形成。

　　随着中国社会的变化、艺术市场的繁荣,艺术市场上中介机构的角色建构

1　张涛:《民国前期北京画家生活状况与市场形态研究》,中央美术学院,博士论文,2012,第134页。
2　[加]德里克·张:《艺术管理》,方华译,上海书店出版社,2017,第166页。

起来，其职能日渐清晰，伴随着艺术社会的复杂化、艺术市场主体的多元化，中介本身也越来越复杂和多元。

前文我们提到，一个场域中行动者的行为、资本运营的模式会受到惯习的影响，这是一种让我们依赖原有路径的惯性，即所谓的路径依赖。[1]因此，新的建构在原有的路径依赖下却未形成一个完全与西方同质化的艺术社会。权力场的文化动力一直深刻影响着中国的艺术社会。书画市场相对来说是中国的原生市场，画家在艺术社会中的身份一直受到其权力地位和他在所处的社会关系网络中的位置的影响。包括书画在内的物质化的文化资本是中国文化脉络中的贵族身份的象征，往往用来作为礼物交换和炫耀性消费。即使在今天，我们认识中国的艺术中介机构也无法脱离社会的权力结构和文化脉络而局限于契约制基础上的市场整合机制。否则，所谓的"中国艺术社会乱象"，即以西方为标准的同构的失败就难以理解。

我们可从广泛的社会来探讨当时的环境，从政治、经济、文化三个面向认识影响艺术社会的基础社会结构。北京虽然政治动荡，更在1928年失去了首都的地位，但是其官本位的文化动力根深蒂固，一直形塑着行动者的惯习。而传承下来的对精致文化的爱好，以及民初新文化人良好的经济条件，满足了文化艺术消费市场繁荣的条件，即主观和客观两方面都有能力去消费艺术作品。而动荡的政治使得文化场域在短时期内获得了相对较高的自主性，文人艺术家得以在一个相对宽松的环境下发挥他们的创造力。

具体到艺术社会，从艺术发展的历史角度来看，此时北京虽然仍推崇传统文人画，但是随着中西文化交流、传统士人阶层对文化权力的丧失、工商阶层审美对市场的影响，新的气象出现了。艺术生产场域中，留学归来的新官员、

[1] "一旦人们做了某种选择，就好比走上了一条不归之路，惯性的力量会使这一选择不断自我强化，并让你不能轻易走出去……初始的制度选择会提供强化现存制度的刺激和惯性，因为沿着原有的制度变化路径和既定方向前走，总比另辟蹊径。"而一种制度形成以后，现存制度中的既得利益者会"力求巩固现有制度，阻碍进一步的变革，哪怕新的制度较之现有的更有效"。参见商勇：《中国美术制度与美术市场》，第30页。

日益受到重视的职业画家、为生活所迫悬画于市的前朝文人极大丰富了艺术市场。从消费环节来看，大量聚集在北京的求官者、新兴的工商阶层以及外国爱好中国艺术的收藏家驱动了消费市场。从艺术中介来看，随着艺术的发展、艺术社会的复杂化、艺术市场的繁荣，相关活动越来越需要艺术中介的参与。接下来的第二、三、四章，我们将讨论三种具有代表性的艺术中介机构，通过琉璃厂的南纸店笔单、故宫的古物展览与出版物、中山公园的多元展览，来考察民国期间艺术中介机制的运作。

第二章　琉璃厂与艺术市场机制

本章我们聚焦北京这一密集文化网络中的空间之一——琉璃厂文化街市。它的出现和繁荣正是北京艺术市场繁荣的缩影，而大部分民间艺术中介都聚集在此，文人墨客也以此为交流的平台。北京宣南文化区域颇具综合性，各省会馆林立，商贸往来频繁，八大胡同聚集了高级艺妓，天桥区汇聚着民俗表演。我们在探讨以书画艺术为代表的高雅艺术时，还需将其还原到整体文化脉络中，从具体的空间上交织成一幅民国文化地图，北京的艺术世界正处于这幅图景当中，艺术品交易也是在这密集的文化网络当中发生的。

第一节 文化街市琉璃厂

琉璃厂地理位置特殊，是文人墨客的活动中心。我们可以把书画艺术市场视为文化公共空间的一部分，下面的分析也将聚焦于具体的空间，并同时关注空间历时性，以及文化资本在时空内的流转和积累。因此本节以琉璃厂街区为空间节点，以民国初年为时间节点，尝试具体地梳理、分析民国初年北京书画艺术市场的文化资本积累，探讨彼时的经营方式和市场文化。

"任何特定的地点总是密集的人际关系的所在地，而文化往往具有地方性特征。"[1] 北京自元明清以来至民国初的北洋政府时期一直是全国的政治中枢，官本位是其城市文化的重要方面。北京"是官绅集中的地方，包括身居高位的名

1 Allen J. Scott, *The Cultural Economy of Cities: Essays on the Geography of Image-Producing Industries* (London: Sage, 2000), p.5.

流显宦、出身寒门的在任京官、乞身引退的士夫学者和候选待任的散馆人员"[1]。辛亥革命前这里最有权势的是皇帝、贵族、士人，民国建立后是大总统、新官员。琉璃厂也是如此，它的形成和发展都离不开首都统治阶级的文化需求。

清末民初的琉璃厂，是北京最重要的文化市场。永乐年间迁都北京后，政府先后在北京城的大明门、东安门、西安门、北安门、钟楼、鼓楼、东四牌楼、西四牌楼、朝阳门、宣武门、阜成门、安定门、西直门建造平房令平民居住和做生意，这些平房后来成为商业街。琉璃厂就是宣武门外的一部分。清朝实行"旗民分城居住"政策，汉族官员、商人和平民不可居住在内城，从此外城人口从清初的14万多增长到清末的30余万[2]，这一政策事实上促进了包括宣武门外琉璃厂区域在内的外城商业的繁荣。

琉璃厂在辽代时乃京城（当时称南京）东郊燕下乡海王村，人烟稀少。元建大都城时，在海王村设窑四座，琉璃窑居其中。明代永乐建都北京时，琉璃窑规模扩大，因而得琉璃厂名。[3] 康熙十八年（1679），北京大地震，北京书籍、古玩市场从报国寺[4]搬到琉璃厂。乾隆年间，琉璃瓦件的生产搬到门头沟的琉璃渠，此后琉璃厂街区逐渐发展成为重要的文化市场。

琉璃厂自清朝中期开始就书店、古玩店、字画店、南纸店林立。晚清民俗学家富察崇在《燕京岁时记》中记载："厂甸在正阳门外二里许，古曰海王村，即今工部之琉璃厂也。街长二里许，廛肆林立，南北皆同。所售之物以古玩、字画、纸张、书帖为正宗，乃文人鉴赏之所也。"[5] 琉璃厂最好的地段大约从82号到100号。从东往西数大概是：82号会文堂新记书局，83号铭珍斋，84号振

[1] 李淑兰：《试析构成京味文化的三种因素》，《首都师范大学学报（社会科学版）》1998年第6期，第72—78页。

[2] 韩光辉：《北京历史人口地理》，北京大学出版社，1996，第313页。

[3] 陈重远：《文物话春秋》，北京出版社，1996，第3页。

[4] 自清朝中叶，北京报国寺庙会成为绘画作品的销售点，是琉璃厂的前身。

[5] 潘荣陛、富察敦崇：《帝京岁时纪胜 燕京岁时记》，北京古籍出版社，1981，第52—53页。"厂甸"是北京春节期间的大型庙会集市，亦称"琉璃厂甸"。北京"每于新正元旦至十六日，百货云集，灯屏琉璃，万盏棚悬，玉轴牙签，千门联络，图书充栋，宝玩填街。更有秦楼楚馆编笙歌，宝马香车游士女"。参见潘荣陛、富察敦崇：《帝京岁时纪胜 燕京岁时记》，第9页。

华斋古玩铺，85号公慎纸行（后改为开明书店），86号荣宝斋。[1]当时，"一个文化人或者大学毕业生如果不知道这些地方就别谈文化这两个字了。"[2] 1956年，荣宝斋经理米景扬记录了20世纪50年代初琉璃厂177家文化店铺的状况：南纸店11家、古玩铺48家、湖笔店7家、裱画铺15家、古书铺10家、新书局4家，另有字画店、古瓷器店、拓碑刻碑碑帖店、刻字图章店、墨盒镇尺铺、小器作、刻木店、锦匣店、墨汁店、制印泥店、制图章纽铺、刻牛角店、新文具店、木拓店、胡琴铺、花炮店、风筝铺。[3]

 百年来，艺术社会学或者艺术社会史领域，以艺术生产者、艺术品及其流动，乃至赞助人、收藏家为核心的研究已经取得一定成果，而对中介机制的研究还有待深入。市场是一种机制，艺术市场机制又有其独特性。如果以我们亚历山大的"艺术菱形"为观察艺术市场区别的一种视角，那么中介（分配者）则可以作为艺术市场的一个核心元素。然而中介无法成为独立元素，它必须作为一种机制来理解。中介的本质属性决定了必须将其放在网络中来认识。中介机制区别于中介组织、中介机构、艺术管理者个人，这种机制生成在不同的历史文化之中具有不同的特点，又反过来将孕育其产生的社会、创造者、消费者、艺术编织起来。

 琉璃厂作为一个文化公共空间是如何发生的呢？明代琉璃厂附近海王村景色宜人，引退的官员开始有在此居住的习惯，此外还吸引了落榜的举子。这些未能得到官职和已经卸下官职的知识分子，本身携带着充沛的具身化文化资本，他们开始在海王村附近相互切磋，研究金石、古玩，以文会友。[4]到了明末清初，朴学盛行[5]，考据之风进一步带动附近的古玩业。顺治元年（1644）多尔衮下令驱逐北京汉族居民出城，只许住在南城，城内定为满族及八旗官员居住之地。《旧

1 胡金兆：《百年琉璃厂》，当代中国出版社，2006，第213—214页。
2 张伟涛、宋晓冬：《荣名为宝——荣宝斋》，中国出版社、荣宝斋出版社，2008，第3页。
3 米景扬：《荣宝瑰梦》，北京出版社，2007，第4页。
4 陈重远：《文物话春秋》，第4页。
5 "朴学"是指汉儒治经，注重铭物训诂考据。顾炎武晚年治经侧重考证，反对宋儒空谈"心理性命"，提倡经世致用的实际学问。

第二章　琉璃厂与艺术市场机制

京琐记》记载:"旧日政官非大臣有赐第或值枢廷者,皆居外城,多在宣武门外。土著富室,则多在崇文门外,故有'东富西贵'之说。士流题咏,率署宣南,以此也。"[1] 如今纪晓岚故居还保留了下来。由此,在野的官员也同落榜举子和引退元老一起在这一带生活。从这一历史脉络中,琉璃厂一带积累了具有具身性文化资本的举子、退休官员、汉族官员,然而还没有市场性行为发展。最初的市场性行为,前文提到是在康熙年间北京地震之后出现的,当时报国寺古玩市场迁移到了琉璃厂,之后前门、灯市口、西城城隍庙的书商也都渐渐迁移到此。

从明朝到康熙年间,北京南城因距离政治中心近,在优美风景的吸引与排汉政策的影响下文人汇聚。乾隆时期开始,缙绅局、南纸店、书坊事实上围绕着政府官员和国家文化项目聚集在此,形成了繁荣的文化市场,琉璃厂地区由此积累起了客观化和体制化的文化资本。

乾隆、嘉庆、道光、咸丰、同治至光绪中期,科举试卷的纸张,皆由位于琉璃厂的松竹斋承办,松竹斋即荣宝斋的前身。清代朝内大员在阅读奏折时,经常挑剔文字和格式等细节,以显示用心,"要求臣下呈递折件,字要工楷洪武正韵,要避讳本朝历代皇帝庙讳,还有所谓天边皇、背旨、落地臣等种种忌讳。外省官员的奏折稍有疏忽,就会被阅折大臣指出,轻则罚俸,重则降级"[2]。因此,官员皆极为重视奏折书写细节及其用品。当时松竹斋每一个白折都经由十余人精挑细选,确保没有任何问题,所以价格虽然贵一半,仍然大受欢迎。

当时琉璃厂开设十几家缙绅局,生产《缙绅录》。"缙绅",又称"搢绅""荐绅",为旧时官宦的装束,亦用为官宦的代称。[3]《缙绅录》不仅是在任官员的名录,甚至包括已经告老还乡的官员,乃至科举考试中有名次的进士、举人等未来有可能做官的人员。[4]《缙绅录》全名《爵秩全函缙绅全书》,自康熙初年至宣统三年(1662—1911),每年印发一本,可称之为"年刊",由琉璃厂缙绅

[1] 夏仁虎:《枝巢四述 旧京琐记》,辽宁教育出版社,1998,第118页。
[2] 王茹芹:《京商论》,第56页。
[3] 郝秉键:《明清绅士的构成》,《历史教学》1996年第5期,第8—11页。
[4] 徐茂明:《明清以来乡绅、绅士与士绅诸概念辨析》,《苏州大学学报(哲学社会科学版)》2003年第1期,第98—101页。

局印发,是清代官场流行的官员姓名录,记载北京和各省的官员信息,包括姓名、籍贯,以及科举考试的名次。因为每年都有官吏擢升、贬黜、病死、告退等变动,故每年需出一本新的,以"文锦英名,荣华显庆"。缙绅局同参加会试的举子和大小官员都有来往,科举考试的榜帖[1]也贴在缙绅局门前。光绪年间琉璃厂清秘阁则供应六部衙门和宫廷的文书用品、笔墨纸砚及印泥。纸张经营后改归懿文斋,荣宝斋开始制作《缙绅录》营利。

乾隆三十七年(1772),因修《四库全书》,琉璃厂西段的旧书业繁荣起来,也促进了金石碑帖、字画、笔墨纸砚生意的发展。因为缙绅局与广大士人的联系,且科举考试发榜于此,故编撰《四库全书》时琉璃厂的书铺成为重要的文献来源地。这使得琉璃厂地区获得了正式的被体制认可的文化地位,积累起了体制化的资本。

到了清末民初,以琉璃厂为中心的文化艺术休闲商业区域已经形成。这里主要有三大行业,南纸店、古玩铺、书铺,经营的项目包括文房四宝、字画装裱、坊本书[2]、印泥、折扇、碑帖、弦子(古琴)。当时的有闲阶级经常在琉璃厂消闲。特别是翰林院的清闲文官,家中富有,无生计之累,便终日在琉璃厂消磨时光。外省来京的官员、学士文人,同样不断来琉璃厂浏览参观。

由于琉璃厂区域位于宣武门外,官员下朝去琉璃厂活动非常便利。朝臣出西华门经南长街,走西长安街,出宣武门,奔琉璃厂西门。[3]到了琉璃厂,店铺设有更衣室以便官员换下朝服,换上便服。[4]官员可以在琉璃厂的书铺阅览古籍,在古玩店铺鉴赏古物,在南纸店里欣赏当代书画家的笔墨丹青。"官僚们下朝后愿在这样的文静舒适的店铺里,选购书籍,欣赏字画,搜集古玩文物。"[5]再者,

1　"榜帖"为科举考试录取的报帖或揭示的名单。
2　"坊本书"为民间书坊刻印的书籍,区别于"官本""书塾本"。官本是指官府刻印或收藏的书本;宋元书常标明某人刊于书塾者,称书塾本,也叫家刻本。参见陈重远:《琉璃厂史话》,北京出版社,2015,第9页。
3　封建王朝时代,正阳门是不准臣民随便出入的。和平门是1924年才开的城墙门洞。
4　清秘阁适应朝臣需要设有更衣室,朝臣在更衣室门前下轿。后来荣宝斋模仿此制,也设更衣室,以招徕朝臣顾客。
5　陈重远:《文物话春秋》,第8页。

跨过窄窄的樱桃斜街，仅仅与琉璃厂一街之隔，就是著名的八大胡同[1]。清末民初，妓院主要集中在八大胡同和前门大街一带，而比较高级的风月场所仍然以八大胡同为主。八大胡同紧邻的前门大街是繁华的商业区，附近戏园子、茶馆、酒楼林立。往南的天桥[2]区域，聚集了大量文娱场所，其中卖艺说书等民间艺术繁荣。南城成为重要的文化艺术乃至生活休闲场所（图2-1）。官员下朝后可以至文化区（琉璃厂）换下朝服交流切磋，或经过琉璃厂去八大胡同寻欢，周围的酒馆、戏院，乃至天桥的杂耍小吃，能从不同层面满足文化人的需求。当时，文人官员逛琉璃厂成为一种风气，主顾店家也与他们保持着朋友一样的情谊，官员称呼店主为"年兄"[3]。

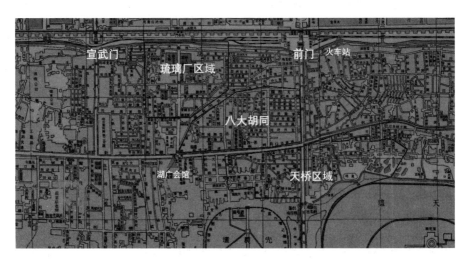

图2-1 宣南文化区示意图[4]

1 "八大胡同"是指百顺胡同、胭脂胡同、韩家潭、陕西巷、石头胡同、王广福斜街、朱家胡同、李纱帽胡同。该区域在北京前门大街、大栅栏附近，离紫禁城不远，离天安门约1公里。
2 "天桥"位于现在北京天坛路西口、永安路东口、天桥南大街北口和前门大街南口等四条大街的会合处。由于旧时天子祭天经过这里，故称"天桥"。《京师坊巷志稿》云："永定门大街，北接正阳门大街，井三。有桥曰天桥，桥西南井二，街东井五。东南则天坛在焉，西南则先农坛在焉。"朱一新：《京师坊巷志稿》，北京古籍出版社，1982，第195页。
3 "年兄"原指同年参加科举考试的士子，此处表示亲密的称呼。
4 苏甲荣：《北平市全图》，日新与地学出版社，1930。笔者标注。

不仅在京为官的官员光顾琉璃厂，各省来京人员也汇聚于此，在琉璃厂周围建设会馆，外省官员举子也成为琉璃厂文化圈的重要组成部分。清乾隆年间，汪启淑《水曹清暇录》记载："数十年来各省争建会馆，甚至大县亦建一馆，以致外城房屋基地价值腾贵。"[1] 前文提到，《北京市宣武区志》记载："宣南地区170条街巷中建有会馆511处，其中明代33处，清代至民国初年478处。"[2] 其中如湖广会馆保留至今。这些会馆里住着来往的官员、赶考的举子、南来北往的客商。

后到了民国时期，北京火车站位于前门外，使得这一区域更加热闹。当时逛琉璃厂与听戏、下馆子一起成为文化人重要的休闲活动。例如鲁迅在北京的14年，曾到访琉璃厂480余次，购买图书碑帖3800余册。[3] 齐白石日记中也记载齐白石初到北京时常逛琉璃厂，欣赏字画、购买印料。[4]

虽然琉璃厂受到文人的喜爱，但其以服务官绅为主的功能也在中西文化碰撞的时代遭到抨击。1910年辛亥革命前夕，我们在杂志《宪志日刊》中看到："出京师正门，循杨梅竹斜街而西，有一境焉，屋宇凌杂，尘垢满目，雨后则地上泥污深尺许，车没轮，马没踝，而行道之人，颠仆相望。路旁列肆，破书敞卷，唯积檐外，观之者塞途，此何境也？此为京师琉璃厂。厂东有门，厂西有门，蹀躞于两门之间者，类多保存国粹之士披一书阅一尽，短则费数小时，长则永日，从容雅步，不知家国濒危，游其境者，几欲置身于康雍乾嘉以前，弃时事不屑问，而宪政阻力，亦多发育于其间，此之谓琉璃厂之国粹。"[5] 由此，我们虽然需要注意当时琉璃厂是北京重要的文化空间，但是必须破除脱离时事的浪漫思想，即看到此地虽聚集着服务意识强、文化底蕴深厚、保留中国传统精致文化的商号，但同时也是保守的封建文化的代表，与当时救亡图存的时代

1　汪启淑：《水曹清暇录》，北京古籍出版社，1998，第156页。
2　北京市宣武区地方志编纂委员会编：《北京市宣武区志》，北京出版社，2004，第791页。
3　可参阅鲁迅：《鲁迅书信集》上卷，人民文学出版社，1976。
4　可参阅北京画院编：《人生若寄——北京画院藏齐白石手稿　日记》，广西美术出版社，2013。
5　蘅：《琉璃厂之国粹》，《宪志日刊》1910年第4期，第6页。着重号为引者所加。

主题存在一定的冲突。了解了这一区域的两面性，我们才能更全面地理解当时的文化社会。

总之，以落榜、驱逐、引退官员所携带的具身化文化资本为基础，科举、缙绅、修书的官方活动令琉璃厂获得准体制化的文化资本，处于庙堂、风月、行旅中心位置的琉璃厂，最终成为文化商业中心。

第二节　早期的商业画廊——南纸店

论及当代中国艺术市场，20世纪80年代改革开放以来，可参照西方之三级结构和契约代理之规范，评量中国艺术市场之发展。在西方艺术市场中（见图2-2），一级市场以画廊为主，直接交易当代画家艺术作品，由市场进行筛选，选出"金蛋"艺术家，其中具有更高的艺术价值和价格的作品进入二级拍卖市场。一级市场的销售主要体现为艺术作品初次售出，如今一级市场中的交易大都通过中介完成。二级市场是一个再销售的市场，即所有在一级市场中的买家都是潜在的卖家。新兴的三级市场则主要是将艺术品份额化进行虚拟交易。依照这一规范，中国当代艺术市场常被认为比较混乱：一级市场萎缩，三级市场存在诚信问题而被国家整顿。比较繁荣的是二级拍卖市场，一些还未完成筛选的艺术家作品也进入其中，名家名作更是屡屡拍出天价。

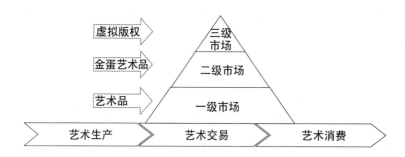

图2-2　西方艺术市场结构图

我们可以比较中西一级艺术市场的历史，西方现代画廊最早出现在法国。怀特夫妇（Harrison C. White, Cynthia A. White）分析到，西方画廊原托生于对学院和沙龙之反叛，得益于职业画家及中产阶级之壮大，与印象派的发展相辅相成。[1] 这一历史与当今画廊体系的职业化代理制度、对强烈风格的追求、对艺术投机的要求颇具渊源。大致相同的历史时期，中国书画家悬润鬻画于南纸店，但其历史文化背景、方式与动机却与西方不尽相同。高居翰（James Cahill）曾指出中国书画家对艺术价值的认可的前提正是其业余化，标榜自身免受市场影响的纯粹性。那么中国画家的作品是怎么流通的呢？答案就包括了赠予与买卖。高居翰、柯律格（Craig Clunas）、李铸晋等艺术史学家针对中国古代画家的社交与生计问题做了极具启发性的研究，使我们了解到中国艺术社会的历史传统。高居翰关注传统中国画家的生计问题，从艺术市场的角度梳理了书画交易的三种途径，即委托和书信、中间人和代理人、市场和画室；付款的三种方式，即现金、礼物和恩惠、款待。[2] 柯律格的分析侧重艺术家作品创作和流通的社交性，注重艺术品制作的时机和场合，从家族、官场、朋友三个部分分析了文徵明的艺术创作，也反映了明代艺术世界的面貌，反映了中国古代艺术社会的人情网络。[3] 李铸晋等人从中国画家与赞助人的关系入手，分析了传统中国艺术世界中社会及经济因素。[4]

　　民国时期，因为社会动荡，原来不事生产的文人业余画家失去了原有的物质基础，转变成了职业画家，这反而使艺术市场较之前更为繁荣。专业的艺术团体、艺术院校的出现也促使中国艺术社会的结构发生了新的改变。此时，

1　Harrison C. White and Cynthia A. White, *Canvases and Careers: Institutional Change in the French Painting World* (New York: John Wiley & Sons, 1965).

2　［美］高居翰：《画家生涯——传统中国画家的生活与工作》，杨宗贤译，生活·读书·新知三联书店，2012。

3　［英］柯律格：《雅债：文徵明的社交性艺术》，刘宇珍、邱士华、胡隽译，生活·读书·新知三联书店，2012。

4　［美］李铸晋编：《中国画家与赞助人——中国绘画中的社会及经济因素》，石莉译，天津人民美术出版社，2013。

南纸店、笺扇庄等挂笔单的业务也繁荣起来,它们作为中国式画廊的雏形在艺术社会中发挥重要的中介作用。这一阶段是中国现代性转型的重要时期,也是中国艺术市场新秩序形成的时期,艺术社会中的新老角色同台,传统与现代交融。在当下,构建中国特色艺术管理理论,理解今天的中国艺术社会,不能忽视这一阶段。当前学界对这一时期已经有了一定的研究基础,但多以中国画的变革为主要议题,在艺术社会学视野下,强调在政治、经济、社会、文化等不同因素作用下中国画的变革问题,而中国"画廊"研究并不作为主要的议题,多作为中国画变革与发展之条件而加以描述。

民国初年,琉璃厂街区作为当时北京书画市场的中心,很多著名书画家选择在这里的南纸店挂笔单,进行书画交易。"笔单"是冀鲁官话,指供展销的书画篆刻作品。[1] 挂笔单是中国书画艺术交易的传统模式之一[2],主要是指书画创作者,将画作或样作及润例悬挂于中介机构,中介机构提供收件、付件、代收笔墨费的服务。可供挂笔单的中介机构,在北京主要是南纸店,在上海主要是笺扇庄。[3] 在北京,南纸店主要集中在琉璃厂(图2-3)。荣宝斋、松华斋等都是以代理时贤画家作为主要业务的商店(表2-1)。

这些南纸店中荣宝斋是最具有代表性的一间。今天琉璃厂西街大半属于荣宝斋。它目前是国家商务部认证的中华老字号,且是中华老字号中唯一一家综合性文化企业。而老荣宝斋的店址,可根据1922年3月监督京师税务左右翼公署铺底转移税处发给杨菊农的"铺底验照批文"记载来确定,它坐落在右一区

1 许宝华、[日]宫田一郎主编:《汉语方言大词典》第一卷,中华书局,1999,第4895页。
2 "挂笔单"属于"悬于市中",被古代中国画家认为有失体面。参见[美]高居翰:《画家生涯——传统中国画家的生活与工作》,第39—50页。
3 具体到南纸店而言,书画家们可自选南纸店为其收件、付件及收取笔墨费。书画家将自己的书画在店中展出,是旧时代艺术界的一种特殊现象。笔单其实就是书画艺术家们作品的价目表,写明尺寸价格。在清末民初,很多遗老遗少和达官显贵同时也是金石书画名家,南纸店熟悉书画市场价格,接触达官显贵多。当时求书画不是书画家自己准备纸笔,而是由求购的人买文房四宝,题字的人只管写和收钱。南纸店本身就做文房四宝的生意,于是顺带挂笔单,并从中收取回扣。

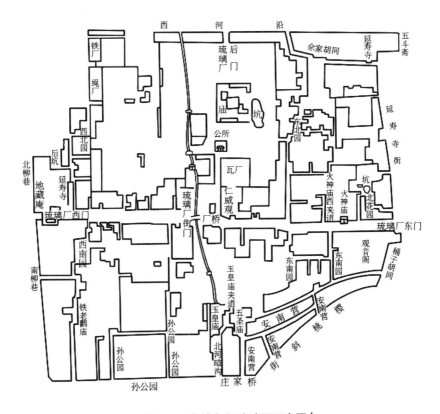

图 2-3 乾隆年间琉璃厂示意图[1]

表 2-1 20世纪40年代琉璃厂南纸店、字画店[2]

西琉璃厂北侧			东琉璃厂北侧		
松华斋南纸店	伦池斋字画店	荣宝斋	静文斋南纸店	宝晋斋南纸店	
西琉璃厂南侧			东琉璃厂南侧		
振兴斋南纸店	清秘阁南纸古玩店	欣生堂字画店	崇文斋南纸店	豹文斋南纸店	懿文斋南纸店

1 胡金兆:《百年琉璃厂》,第206页。
2 同上书,第10页。

第二章 琉璃厂与艺术市场机制

琉璃厂街厂甸西路北,门牌号86号。[1] 房屋15间,占地1221平方米,另有租赁作坊十多间。

荣宝斋的前身是松竹斋,由住在北京椿树胡同的浙江绍兴张氏以在京为官之俸禄创建于1672年[2],取名松竹斋是因为文官张氏喜南国翠竹和北国松柏。经营项目包括诗信笺纸、喜庆寿屏、素白挽联、文房用具,并为书画家、篆刻家张挂笔单。松竹斋的匾额为雍正进士、乾隆间"东阁大学士"梁正诗所提。松竹斋曾承办官卷[3]、官折[4]。然而在东家张仰山执掌时,松竹斋失去了为科举考试提供大宗试卷的业务,改由懿文斋承办。张仰山去世后,其独子早逝,实际上松竹斋由张仰山的儿媳张李氏执掌。[5] 1840年鸦片战争后,松竹斋经营逐渐萧条,负债累累。[6] 张李氏决定资管分开,首请外姓人管理松竹斋,特聘请了庄虎臣做掌柜(即经理)。1894年松竹斋更名为荣宝斋。

由庄虎臣所更名而建立的荣宝斋,其私营时期主要为1894—1949年这段时间。其间又可分为两个主要阶段。第一个阶段是庄虎臣做掌柜时期,时间为1898—1922年;第二阶段为王仁山做掌柜的时期,时间为1926—1950年。在庄虎臣和王仁山之间充任掌柜的胡士吉任期较短,建树不大,故本章不针对这一时期进行单独分析。

1898—1922年年间,庄虎臣将老店从债务危机中解救出来,出版印刷精美、消息准确的《缙绅录》,扩展荣宝斋业务,创造了良好的收益。他还设立帖套作,开创荣宝斋自制诗笺的先河,降低了商品成本、提高了产品的质量,也因此提高了荣宝斋的品牌形象,并为后来木版水印技术的发展打下基础。这一时期,北京仍为全中国的政治中心,从封建王朝转向新科层官僚的体制,前期庄虎臣制作《缙绅录》就是顺应社会权力结构变化的业务。而服务高层级的社会阶层

1 张伟涛、宋晓冬:《荣名为宝——荣宝斋》,第3页。
2 同上书,第4页。
3 "官卷"是清制高级官员子弟应乡试时的试卷。
4 "官折"即奏折。
5 可参看CCTV纪录片《百年传奇——荣宝斋》,2004。
6 可参看《荣宝斋(一八九四—一九九四)》,荣宝斋出版社,1994。

必然要求非常高的质量保障，这也是荣宝斋重视质量、"荣名为宝"的根源，否则在高雅文化主导的保守旧京是难以为继的。这一时期，荣宝斋作为艺术中介机构的角色尚不清晰，但是它在多种资本积累中发展起来了，荣宝斋这个名字替代松竹斋，在琉璃厂站稳了脚跟。这时，它的运营处在更大的权力场中，即官本位的上下动力机构之中。掌柜庄虎臣以个人的社会资本为基础开拓的《缙绅录》这一主业务不仅积累了荣宝斋的经济资本，也因为信息准确、制作精良而为荣宝斋第一次赢得了荣名。《缙绅录》是在北京为官所需要的重要资料，是京城文化特色，而琉璃厂多家南纸店都生产、销售同质化的产品，在红海竞争之中，庄虎臣以疏通价值链的方式，从内容信息的采集（捐官，亲自入朝抄写）到制作（立帖套作，保证质量）再到销售（荣宝斋的服务和以文会友的理念），打通了整个价值链和官本位文化下特殊文化产品的每一个环节。

1926—1950年年间，王仁山执掌荣宝斋时期，艺术品交易业务成为重要业务，荣宝斋与多位中国最重要的现代书画家结下深厚友谊；开创了将木版水印用于复制水墨画的先河；在全国设立分店，规模扩大数倍。王仁山时期，政治中心南迁，北京成为中国的文化中心，虽然上海文化商品市场繁荣，但是当时的北京因为物价低廉、文化底蕴深厚、成立大量新式学堂，继续吸引着文化精英。这一时期，离开了政治权力中心，北京的艺术市场中官员画家退场，而溥心畬、齐白石等文人画家和职业画家相继成熟。这一时期挂笔单也成了荣宝斋的重要业务，同时有40位画家在荣宝斋挂笔单。这40多位画家难以确切考证都有谁。但齐白石、溥心畬、张大千三位确实最具代表性，一方面自然因为三位画家名声显赫、资料丰富，然而更重要的是三位画家的出身不同、性格迥异，在艺术社会中的生命历程、自我定位，乃至与中介的关系各具特点。齐白石被称为工匠画家，并非指其绘画风格，而是指其工匠精神。他一方面对技艺精益求精，一方面不以卖艺为耻，但是他却不擅长利用艺术社会的制度获取社会资本，卖画不讲交情、不参加画会。相对的，张大千在艺术社会中与齐白石的主要不同就是他可谓是一个擅长利用艺术社会机制的活动家。他交游广泛，善于通过与其他画家、评论家的关系以及媒体曝光来经营自己的圈子、增加自

己的资本,因此我们暂以活动家来概括他在艺术社会中的行动特点。艺术社会的结构是构建在一般社会结构之上的,具有一般社会结构的类似特点,而溥心畲作为一个旧王孙以及学者型、文人型画家,在清末民初的社会地位也反映在艺术社会中,再加上他的艺术水平确实受到广泛的认可,因此他的文化资本、社会资本、象征资本均非常丰厚,尤其具有时代特点。可以说,他的身份、地位、综合专业素养、受训方式在当今艺术社会中难以复制,因此值得关注。这里将他作为文人画家代表,不仅因为他是"文人画中的最后一笔",而且希望可以由此指涉他的独特性。强调文人绘画的非营利性目的,乃至以此为"心病",可算是溥心畲在艺术市场上的一个独特之处。

艺术管理是一个高人力资本的行业。布尔迪厄的资本概念作为一种分析工具可以用在个人、组织、城市乃至国家上,就机构来讲,传统的艺术销售中介是一个委托人或机构,他们的存在基于与买家和卖家的关系,因此人际交往的能力非常重要,这就需要社会资本的运营。同时艺术品作为特殊的文化商品要求中介具有专业的知识水平,这就要求机构和个人文化资本的运营。而其经营的商品品类则决定了中介机构或个人需要对应的经济实力,这就需要经济资本的运营。

与此同时,"艺术品买卖是个人资本运营的一个典型的例子",乃至今天"艺术经销可以被认为是一种生活方式的商业:它能为从业者提供一种好的生活和较高的工作满意度"[1]。艺术中介机构研究中的个人分析也不可完全等同于机构分析。从个人资本的积累角度来看,资本可以分为智力的、情感的、社会的三类。智力资本与文化资本中的具身化资本相对应,包括所受的正式受教育和所取得的各种资格认证,也包括各种技能的获得,它并不追溯智力增长的来源是家庭教育还是后天努力。情感资本关注一个人情感的增长,它涉及与自己相处和自我反思的能力,以及与他人相处和合作的能力,这是重视人际关系的社会中尤为重要的一种资本,它也可以看作具身化文化资本的一种。这种资本可

[1] Arold Arnold Hauser, *The Social History of Art*, trans. Stanley Godman (London: Routledge & Kegan Paul,1951), p.144.

以从早期良好的家庭教育中得来，也有家庭所处的阶级遗留下来的痕迹，它也可能在社会实践中习得。可以说，智力资本决定做事的能力，情感资本决定做人的能力。社会资本则强调一个人关系网络的发展，这种关系网络的发展基于近似的价值观和彼此的信任。虽然这样的网络是非经济因素维系的，却能够带来经济上的影响。这样的分类弥补了情感的缺失，强调自省的能力、合作的能力、价值观和信任的共享。我们注意情感方面，不仅因为它确实影响着行动者的行为，也是考虑到传统中国社会与西方社会相比更容易受到人情、伦理道德的价值影响。在后文中，我们分析中介的机构组织、人力资本的运营与画家的关系时，会看到在一个依赖象征资本和主观价值判断的领域中，在一个高人力资本的行业里，在一个依赖人情关系组织的社会网络中，个人资本运营对整个机构和行业的深远影响。

王仁山本身爱好绘画，善于交际。荣宝斋在艺术市场上的中介身份在他执掌的时期才凸显出来是有原因的。他发挥所长并通过内部管理提高了荣宝斋的制度化水平，并使荣宝斋这个文化商店兼具了美术馆、博物馆等身份。虽然个体商人通常确实不打算去促进公共利益，也不知道如何来促进，但结果并非意图的一部分。通过追逐利益他往往能更有效地对社会发展有所促进，尽管这不是他真正的取向。[1] 在艺术世界中，艺术中介机构通常不具规模化，即使在机械化生产普遍的今天，世界上超过 100 人的艺术经销商也很少，尤其是限制性生产场中的艺术中介机构，规模都不大，因此机构的灵魂人物尤为重要。王仁山凭借个人魅力，与诸多艺术家交好（将于第三章详细讨论），当时荣宝斋代理的艺术家有 40 位之多。

从庄虎臣订立的"以文会友，荣名为宝"就能确定荣宝斋在社会网络中的位置，它体现了以社会资本与象征资本来定位机构的基本思想。王仁山时期，政治场的上下权力动力结构逐渐通过文化运动、政权更迭而向较为开放的、以市场机制为基础的经济动力结构转换，这一思想成为荣宝斋根本的竞争优势。

[1]［英］亚当·斯密：《国富论》，谢宗林译，中央编译出版社，2010，第 511 页。

从木匠出身的画家到王孙出身的画家都在荣宝斋出售画作。荣宝斋从以文会友发展到画家之家,与艺术生产环节形成了深入而长久的关系。

第三节 南纸店的经营管理

荣宝斋珍藏的一部始于光绪二十四年(1898)的"万金老账"[1]记述了荣宝斋的经营状况,是非常珍贵的研究资料。因此,我们仍以荣宝斋为例,探讨南纸店的经营管理经验。"万金老账"共有5本,3本同名为"荣宝斋万金老账",分别记载了荣宝斋1898—1919年、1920—1940年、1941—1949年北京总店的经营状况;第4本名为"荣宝斋分店红单老账",记录各个分店账目;第5本名为"纵京沪汉店来往款项总账",记录分店之间的账目往来。以下统称"荣宝斋万金老账"。

一、总体经营状况

私营时期荣宝斋的营业状况,"荣宝斋万金老账"有明确的记载。然而只是总账,我们无法通过账本看到各类经营项目的详细状况。1898—1902年,5年间的年均销售额为14972两白银,年均纯利1080两;1923—1927年,年均销售额43557两白银,年纯利4932两。后者分别为前者的2.9倍和4.57倍,纯利率也为前者的1.57倍。1927年,荣宝斋的流动资产达5万两白银,为1898年投入周转资金的16.7倍。从1928年起,改以"元"为记账单位,但由于时局动荡,货币价值不稳,从账面反映出的经营状况不够准确。

[1] "万金老账"为记录股份分红的账本,晋语(许宝华、[日]宫田一郎编:《汉语方言大词典》第一卷,第313页)。

这里根据"荣宝斋万金老账"制作了荣宝斋年营业额曲线图（图2-4、图2-5）。其中1900—1902年、1910—1911年、1926—1927年、1928—1929年，以及1930—1931年、1932—1933年、1934—1935年、1936—1937年老账记录为几年总和，因此图中显示的是对应的年均收入。1940年到1949年，通货膨胀极为严重，如1947年，荣宝斋收入已达22亿元，但事实上它此时已经资不抵债，于是才有中华人民共和国成立后参与公私合营以挽救老店的举措。从图2-4中我们可以了解到，中华民国成立以来，荣宝斋在经历了政权更迭、营收额断崖式下跌之后迅速复苏，经营状况比较好。而后政府南迁，给了老店一次打击，但是荣宝斋也经过调整得以恢复元气。抗日战争开始以后，其经营状况下滑，到通货膨胀严重的时期，我们已经无法从数字表面了解到荣宝斋的真实营收状况。中华人民共和国成立前，"荣宝斋万金老账"中甚至出现了以玉米代替货币的文字："总店共获福利玉米拾二万七千二百斤。"

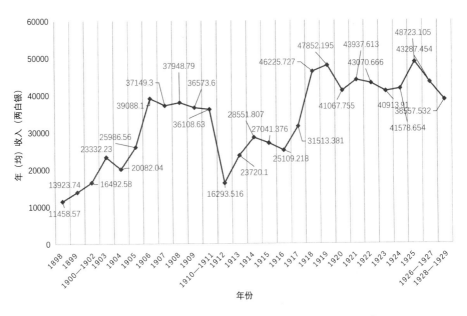

图2-4　荣宝斋年（均）营业额曲线图（1898—1929）

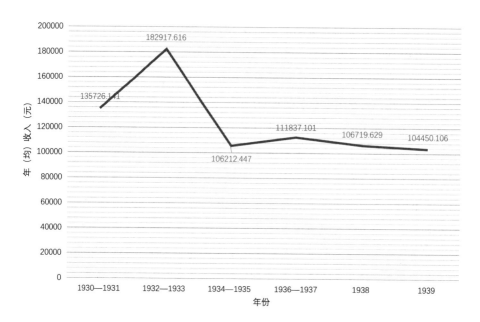

图 2-5　荣宝斋年（均）营业额曲线图（1930—1937）

1937年日军全面侵华，平津沦陷、上海失守，还发生了震惊中外的南京大屠杀，荣宝斋各个分店都惨淡经营，后至债台高筑，到1950年只能将店面卖给北京师范大学做宿舍，两百多年的老店面临倒闭。1950年在文化界人士奔走之下实现公私合营。

二、人力资本管理

艺术场域是高人力资本的场域。荣宝斋在人员的选用、培养上非常严格，有比较完善的奖励制度。王仁山提出，荣宝斋的店员不是普通的老百姓，必须具有文化素养以服务文人墨客。民国北京的艺术场长久以来与政治场同构，而政治场的入门门槛是万里挑一的科举制度，并不以技术官僚为选拔标准，而是重视传统典籍的研读，准官僚们可谓诗书精通。所以，北京官场中具身化文化资本非常丰厚，它们不仅由每一个官员投入的大量个人生命时间积累而成，也

是北京作为帝都数百年所积累的。可以说这样的场域的编码是相当复杂的，不经过长时间的刻苦学习无法进入。作为提供高端文化产品和文化服务的中介机构，这样的场域对工作人员的要求自然非常之高，这种要求是从文化素养到言谈举止全面而深入的。

简单来说，在人员管理上，王仁山严格培养，慷慨嘉奖。下面我们来看一下当年荣宝斋具体的人力资本管理方法。

选择任用

在核心运营成员的选择上，东家知人善任，以诚相待。前文提到，荣宝斋重要的两位掌柜庄虎臣和王仁山，均在荣宝斋有重大创举，除了具体管理，涉及东家权益之处，东家亦充分信任。例如庄虎臣为摆脱债务危机，使荣宝斋易姓，由姓张改姓李30年，一直到王仁山时期才恢复。而王仁山上任的第一个条件就是资管分开，事实上剥夺了东家对具体事务的管理权。在东家的信任下，两位掌柜充分发挥才干，才有当时的辉煌。我们从王仁山在"荣宝斋万金老账"的合同中可看到明确的规定：东家不可随意干涉店铺经营管理，店员要视公如家，饮食起居同甘共苦，为掌柜分忧，"敦品、励行、克勤、克俭"。

在其他业务人员的选择上，民国时期主要采用收徒的形式。当时各行各业的学徒都非常辛苦，以店为家，几乎没有休息时间，也没有个人时间。荣宝斋选择学徒尤为严格，学徒期时为三年零一节[1]。据记载，1939年荣宝斋招收四五名学徒，报名者四十多人，且都有推荐人，年龄十五六岁，符合条件。通过面试的有刘振业、王同茂、徐文质、朱海、戴红弟五人，之后笔试书法、作文各一篇。他们经过一个月的试用期才能正式成为学徒。[2]

1 "十二辰为一日，五日为一候，三候为一气，三气为一节……一节四十五日，阳升共二万一千里。"（施肩吾：《钟吕传道集》，上海古籍出版社，1989，第13页）
2 郑理：《荣宝斋三百年间》，北京燕山出版社，1992，第39页。

培养发展

荣宝斋对店员的工作乃至生活细节都有明确的要求，要求店员有规矩、有水平。

专业素养：要求伙计/学徒掌握书画文玩的基本知识，具备与文人墨客交往的专业水平。传荣宝斋伙计随着顾客的叫法，将"压角章"称为"戳子"，遭到王仁山的斥责。

业务技能：学习包装商品，如信封、信笺、笔、纸、对联等；学成后开始"跑作坊"[1]。20年代末在荣宝斋挂笔单的40来位画家，由两名学徒负责，跑作坊是非常辛苦的。第一次跑由师兄带着，第二次开始自己跑。

着装：大褂、布鞋，不可穿皮鞋，留短平头，而且是店里请剃头匠来统一修理。

言谈举止：和颜悦色、毕恭毕敬；说话要未曾开口先带笑，张口先说"您"。站要正，立要直，不能乱动；学徒从起床以后不可落座。

饮食起居：学徒期间八人一桌，徒弟要给掌柜的伙计盛饭，要随时留意，不能等叫再去接碗；吃饭时不准交谈，不准发出咂嘴声。就寝时，徒弟要学会搭铺、放铺盖。

休闲生活：不许出门逛街、不许嫖赌；可以在店里练习毛笔字、学画画，笔墨纸砚店内提供；可以听留声机。

薪金奖励

基本工资：学徒每月5毛至1元；三年零一节出师成为伙计后，每月2元至3元工资，以后每年增5毛，7元至8元封顶。掌柜的薪水为8元至10元。（图2-6）虽然基本薪金有限，但是分红和奖励颇为丰厚。从"荣宝斋万金老账"上看1936年荣宝斋红利分配情况，王仁山分得红利14925元，按当时市价可在京郊买500亩良田。

1 "跑作坊"即到画家处和相关机构取送货。

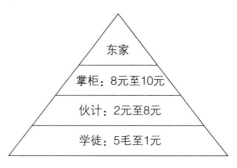

图 2-6　荣宝斋月酬劳体系金字塔示意图

年终评估：荣宝斋每年"讲官话"，琉璃厂店铺每年正月十五之前有说官话的规矩，即每年正月十五前，前一年生意结账后，把一年的利润分成"喜神（公积金）"、东家的、掌柜的、伙计（包括学徒）的四部分，俗称"驷马分肥"；掌柜召开店员会议，对大家过去一年的工作进行点评，辞退不称职的员工，并发红包。红包就是"馈送"，伙计和学徒的份额全由掌柜决定，放在红包里，先对伙计讲几句评语，既可能表扬，也可能辞退；"馈送"金额不等，一般是店员年薪的几倍。[1]

分红奖励：人力股是酌情分配给工作优秀者的，图 2-7 记录了光绪二十五年（1899）的部分分配情况。"荣宝斋万金老账"中规定，每年的红利按 20 股分配，东家 10 股，掌柜 3 股，财神股 2 股[2]，其余 5 股为人力股，用以进行奖励，奖励权在掌柜手中。奖励额度 3 厘至 1 股半不等。"荣宝斋万金老账"记载 1939 年至 1941 年，每人人力股每年分到 4291 元，是伙计最高年薪的 40 多倍。大掌柜享有的人力股最多，在其后依次为二掌柜、三掌柜。"荣宝斋万金老账"中对人力股之增减有具体说明。例如：郭次久 1898 年吃人力股 5 厘，1900 年记载"此君上账原定五厘，因守柜耐久，勤劳过人，东伙议定增加五厘，以奖有功"（庄虎臣，光绪二十六年［1900］）。1938 年又增加 5 厘，共 1 股半。1938 年奖励伙计

[1] 郑理：《荣宝斋三百年间》，第 49 页。
[2] "财神股"为意外状况之备用金，见本书第 80 页。

图2-7 光绪二十五年（1899）人力股状况（部分）

王起旺，其股份原为5厘，自进号以来做事果敢勇为，经东伙议定添增3厘，共8厘（王仁山，1938）。

控制调整

以上是一般的规章，然而百年老店，人浮事杂，"荣宝斋万金老账"中规定"宜敦品，倘有阳奉阴违妄为之事，以及不实不尽等，一经发觉，准其辞出号外，必须将铺事并账目一切交对清楚方准出号"[1]，因此我们可以看到荣宝斋在处理具体人事问题时的历史细节。

在核心管理阶层的任命上，1932年庄虎臣所记录的老账中记有用人考虑："案×××[2]性太懦弱，难资表率，自仲儒故后，次久出号，当委其襄办铺事，匡予不逮而十载，于兹毫无起色，若再迁就录用，诸多窒碍，于公私两无裨益，不得已而辞其出号，即以胡士吉接充其任。×之生意股一分五厘亦归胡继受以符名实"，又"×××人虽精明而性喜多事，私胜于公，亦并辞出号以重铺规，递遗职务及生意一股即以王寿贤接充，胡士吉原顶生意六厘，以及张仲儒期满恤后股一个，又上账空股四厘，共计存留正股两个，以待贤能备奖有功"（1922）。两年

1 "荣宝斋万金老账"，1926，荣宝斋收藏。
2 "荣宝斋万金老账"中多有记载人物名称，或有亲属健在于世，为保护隐私起见，部分姓名隐去。

后庄虎臣辞世,这段记录中的胡士吉和王寿贤(即王仁山)相继成为荣宝斋掌柜。

即使在荣宝斋工作 20 年,不称职的员工也会被开除,老账有记:"×××自暴自弃,居家时多,在号时少,即裕所谓手长工天短,也实属有负委任,为铺规所不容,于今正初五日被辞出号。"(庄虎臣,1912)

荣宝斋经历多次社会动荡,奖励在战乱中坚守岗位的员工,老账有记:"案×××于光绪庚子正月进号,是秋拳匪之变,伊避乱回家,地面平靖复归,平素□事本无擅长,因念其在号十余年,故于上账大典开给三厘半股份以资鼓励,不过功不抵过",随后又记"不料其器小易盈,习气太甚,又不能合□爱众,实为铺规所难容,不得已于今年二月二十八日辞其出号"。(庄虎臣,1913)

员工修养念经或偏嗜女色,被辞退或者调离重要岗位,老账有记:"×××于民国十五年二月十一日二次进号,于十六年东伙议定,吃生意五厘,因空股中屡有遗缺随即按次提(陞),本应加强出力建设营业,不料近几年来尤以修养念经为常事,致使一般同人多有烦言,不得之而辞其出号。"(王仁山,1940)"×××于前清光绪三十四年腊月初三日进号,历三十七年,性素平和,号中规模几经改变,服从守法过于他人,因迁都而设南京分店,派遣南京经理,又设汉口分店复派汉口经理,两店共十余年,统因偏嗜女色而不能规服同人,于民国三十年收束汉店调回北京,仍任经理职,近因年老精神不振,诸事退缩不前,自己股份又不肯缩减让贤,殊有碍后企经,东伙议定不得已而撤其职,查其自进号以来,虽无特功,亦无特过,念多年老人,照原股一股二厘留存一账,将由酬劳内照提满期为止以表友谊。"(王仁山,1944)

由老账中的人事任免记录可见,荣宝斋奖惩分明,情理兼顾。以店铺利益为先,不会因为资格老或者有功而放纵员工损害店铺的运营,对于有贡献的人员不吝惜奖励。庄虎臣去世后,东家念其功劳,仍分红给他的家眷。

现代人力资源管理的通用考虑维度有以下几个方面:人事任用的选择意味着所谓的个人和岗位之间的适合;监管执行的绩效评估确保最大限度地履行职责;奖励可以是内在和外在的;鼓励个人发展,确保采取最好的做法,确保技能得到提高;就所谓的问题雇员来说,申诉和纪律程序是一种缓解不当解雇索

赔的风险评估形式。[1]荣宝斋当时的人员管理方法实际上考虑到了上述多个维度。

不过，在选择和训练人员方面，荣宝斋与现代公司具有本质的区别，可说是对雇员生活范式的再造；相对的，其奖惩方式尤其在表达上也是充满感情的。事实上，荣宝斋对普通员工的要求是：具有良好的道德修养（如不可偏嗜女色），丰富的人文艺术素质（不仅指知识储备，也要求将其作为一种生活方式的展现），作为销售人员的专业技能。而其两位重要的掌柜则是兼具创新能力、组织能力、经营能力的。

在管理人力资本的时候，制度和规则固然重要，管理者与员工的良好沟通也是在实践层面决定机构良好运营的保障。荣宝斋在这一方面，可以说做到了成员间层级分明且关系密切。虽然从学徒到掌柜，人员从身份到薪金高低等级明确，但是王仁山经常与各位员工保持密切的沟通，每天中午都与大家一起用餐。而其余人员更是同吃同住。虽然层级分明，而且要求资历浅者行事恭敬，但是众人在吃穿用度方面却无太大分别（如穿布鞋、理平头）。掌柜王仁山以身作则，对机构长久的热情和忠诚也感染着其他人员。

因此，以严格的身体和精神规训为基础，人员形成了对机构向外的荣誉感、向内的归属感。众人基于富有人情味的弹性奖惩制度形成了利益共同体。而基于以文化艺术为生活方式的、随着个人文化资本累计而产生的愉悦，边际效用随着对文化艺术欣赏能力的增加而递增。这主要是因为文化需求与人的其他各项需求不同，它不会随着现阶段的满足而导致效用递减，而是随着满足加深，对精致文化生活的需求更是如此。即我们的精神需求会随着对文化资本的积累变得更加深广，这与温饱等生理需求满足后发生升华和转移的情况不同。因此，荣宝斋员工通过刻苦训练形成的文化资本积累成为工作热情的源泉。

不过需要注意的一点是，从学徒开始进入艺术场域的行动者，很难到达核心成员的位置。这类似于博物馆的导览员，他们通常被专业的人员所训练，能够有机会掌握译码的知识，可是区别于真正高文化资本的艺术生产者，他们的时间不能自由调配，也无法创造新的编码，只是因受训而成为艺术场域中重要的辅助人员。

1 参见［加］德里克·张：《艺术管理》，方华译，上海书店出版社，2017。

所以在以高人力资源为主的艺术场，荣宝斋的管理方式极大程度地发展了员工的个人资本，并带来以下启示：第一，智力资本通常与正式的教育和资格有关，但是应该考虑得更广泛，例如通过一份工作获得新的技能也可提升智力资本；第二，个人资本关注一个人情感的增长，例如自我反思的问题出现在许多常见的面试问题中；第三，社会资本强调一个人关系网络的发展，最好这种联系强调价值观和信任的分享，由于非经济原因经常受到维护的社会网络，也能带来经济上的结果。[1] 王仁山后来在全国各地开设分店，均派遣了总店培养出的人才，他们在各地均取得了很好的成绩，与艺术家建立起紧密的关系。

三、运营资本管理

承认和赞赏审慎的财务管理和公司的治理，被视为通过现有和潜在的资金来源来维持机构可持续发展的信号。[2] 结合"荣宝斋万金老账"、郑茂达的分析文章[3]和访问调查，我们可将荣宝斋的财务管理大致分为如下几个方面。

基本出资与清算

荣宝斋成立之初写明沈杨宅出资1万两购买松竹斋店铺与荣宝斋底货，东家出5000两流动资金供掌柜调配，500本银顶立生意一股，故分红占10股。

1898年庄虎臣开创荣宝斋时期每年十月初十盘货，正月初六清算大账；到了王仁山时期有所更改，每两年正月初六日起清查货物，二月初二日清算账目。余利除送伙友外按股均分。

付款赊账

荣宝斋的商品，可先交货后收钱，可以赊账，每年五月节、八月节、春

1 ［加］德里克·张：《艺术管理》，第272页。
2 同上书，第37页。
3 郑茂达：《老荣宝斋成功的秘诀》，《荣宝斋》2003年第4期，第230—237页。

节，一年结三次账。清算时"一外除追要无着……按照定规豁除不计"。艺术品代理方面，与画家分润金的比例大致为20%—30%。

固本金

1898年投入的周转金3000两白银为固本金的基准，每年从收入中提取"固本金"扩大生意。1898—1929年账本记账的货币单位为"两白银"。1930年改为"元"，固本金改为4000元。1938年又从当年存货实价中提取58%，计50500元作"提存厚成"，连同当年的4000元，共54500元做固本金。后连年战乱，通货膨胀，1947年固本金改为6亿元，并注明以100张一等毛边纸之价值提取"固本金"。

财神股

1898立账本之时即设财神股2股，"将来获有福利，以作护本之资"。1911年补充说明："谨按生意之道立有财神股份者，乃厚成之美称，一以备修理门面之费，一以备抵意外之损失，免伤元气。"由此可知，财神股为意外状况之备用金。每年2股，逐年积累。1909年累积到3462.88两白银。1912年起，"再此次东伙议定，嗣后大账财神应分股利永以三千金为定额，余则随账期提分借以均润，特志此以为法则"。王仁山聘任合同中，再次写明："一财神福股所得余利，原为碎修房屋添置家具之需，东伙不许分用，如值二年无用，即存在柜上以作护本之资。"1929年实累积到4998.19两白银，1932年决定改最高限额为1万元。1938年财神股金的累计加上其他留款累计25500元，1946年达190500元。

财神股的使用上，老账中有一例：

1911年张仲儒、郭次久被农工商部员外郎陆季良蒙骗，念无心之过，所损失的资本并未令二人赔偿，而是财神股弥补。老账有记："郭次久出号，所有大账伊应分股利除应得之外，净长支银七百余两，论理亦应由财神股利内提补，姑念其系本号同友，长支与外人诓骗不同，从宽归众担负，作为酬劳豁除不算矣。"[1]

1 "荣宝斋万金老账"，1912，荣宝斋收藏。

存货折算

1898年起,所盘存货品[1]按实际价格8折计入当年核算,以后逐年加大折扣,1911年为4折,"按照落至三扣,以资长远之规为止"。1912年写明"此次东伙议定,嗣后大账之期货本折扣,间年一减,减至三扣为限,以符定规,公同认可此批",即每100元库存,账面只记30元,其余70元实际成为企业的风险储备金。1916年至1937年都如此入账。1938年因不合所得税条例停止。

欠款处理

欠外款,即荣宝斋对其他往来机构应付而未付的款,一律从当年的收入中扣除;外欠账,即买家对荣宝斋的赊账,则从1898年至1937年一律豁免计入当年核算。1938年因不符合所得税条例,改为计半数核算。不计入当年的核算,意味着之后的收入则成为核算年销售以外的收入。1925年,外欠账累计26700两白银,为当年销售额的54.8%。[2]

最后,我们根据"荣宝斋万金老账"中1910年至1937年的详细记录看一下在庄虎臣和王仁山执掌时期的营收情况。因为账本中前期用银两记账、后期用洋圆(银圆)记账,统一换算为洋圆,换算比率为1两等于1.4元。其中老账有两年合计一次账的,则取两年的平均数。在存货折旧摊销时按10年为限。图2-8至图2-11展示了荣宝斋1910—1937年的主营收入、净利润、毛利率、净利率的曲线变化,我们可以看到民初庄虎臣执掌时期净利率可高达30%;后来国民政府南迁,王仁山及时在南京上海等地开设分号,为荣宝斋的主营收入带来急剧上涨,不过可能是因为开设分店成本较高(除了房租,在老账中尤其体现为聘请员工的薪水支出上涨,占据了运营成本的很大比例),导致这一期间净利率有所下滑。

1 商品盘存是对所储存商品的量和质所进行的实地清查。
2 郑茂达:《老荣宝斋成功的秘诀》,《荣宝斋》2003年第4期,第230—237页。

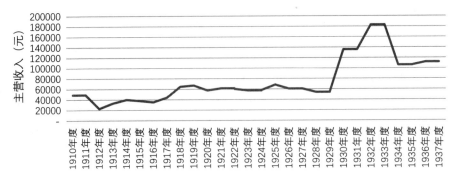

图 2-8　荣宝斋主营收入曲线图（1910—1937）

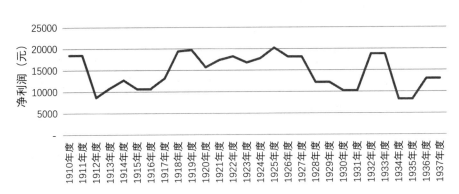

图 2-9　荣宝斋净利润曲线图（1910—1937）

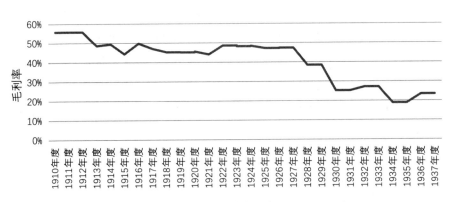

图 2-10　荣宝斋毛利率曲线图（1910—1937）

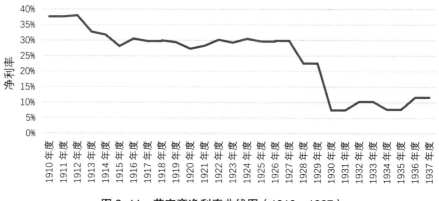

图 2-11 荣宝斋净利率曲线图（1910—1937）

第四节 书画交易与推广模式

商品经济的巨手改写着书画家，改写着画坛时尚，也改写着商品交换的机制。[1]

一、从润笔中抽取墨费[2]的代销模式

润例提升

前文提到，润笔即书画家的报酬，报酬的标准以尺寸计算成为润格或润例。润笔始于隋：

> 上赐宴甚欢，因谓译曰："贬退已久，情相矜愍。"于是复爵沛国公，

1 王中秀：《历史的失忆与失忆的历史——润例试解读》，载王中秀、茅子良、陈辉编著：《近现代金石书画家润例》，上海画报出版社，2004，第 4 页。
2 "墨费"指中介机构在润笔中的抽成。

位上柱国。上顾谓侍臣曰:"郑译与朕同生共死,间关危难,兴言念此,何日忘之!"译因奉觞上寿。上令内史令李德林立作诏书,高颎戏谓译曰:"笔干。"译答曰:"出为方岳,杖策言归,不得一钱,何以润笔。"上大笑。[1]

 清末书画市场中已有润例出现,但是明末的画家仍采取"不为市井流俗者书"这样的态度,真正有名无名的画家都公布润例,在市场上公开卖画的惯习始于民国时期的上海。其中一个重要原因是社会环境的变化令书画润例大幅度上升,日渐成为消费较高的一种商品。以俞达夫的人物堂幅五尺为例,由清末1883年的1.8元上升到1912年民初的20元。

 民国时期收入差距很大。贺天健的四尺细工山水售120元,文化人和官员每月工资200元至400元,一家四五口生活费(包括租房、伙食、交通)每月100元,自然有消费书画的能力。而普通雇工薪水扣除生活费只得每月五六元。即使是生活富裕的银行职员月薪也不足100元,扣除生活费消费书画仍然奢侈。

 因为润例的提升,艺术中介才有足够的利润空间,"很久以来,职业画家鬻艺往往采用旧戏班跑码头的办法闯荡江湖,所谓一枝秃笔走天下,便是这种运作模式的写照。商品经济改写了这一运作机制。在新的机制中,笺扇庄担当起交易的经纪人角色"[2]。画家一般会在几个中介机构留下润例,中介机构将书画家的润例汇总制定成手册,放在柜台,代客人预定、收件。有客人求画时,将要求告知给中介机构,中介机构会写一封代客求画的委托书,这里有一封1912年九华堂委托书的内容:"(第)二百二十(号)横册一张,润两元。(请)黄宾虹(先生法)绘山水,(上款)花声。(九华堂代客求)八月十七日。"[3]一般客人还需要自行准备纸张。中介机构会将要求和纸张送到书画家处,完成后交

1 《隋书》,《二十五史》第五册,上海古籍出版社、上海书店,1986,第3384页。
2 王中秀:《历史的失忆与失忆的历史——润例试解读》,载王中秀、茅子良、陈辉编著:《近现代金石书画家润例》,第3页。
3 转引自王中秀:《历史的失忆与失忆的历史——润例试解读》,载王中秀、茅子良、陈辉编著:《近现代金石书画家润例》,第4页。

给客人。有的润笔费是先行支付的，尤其是有名的书画家，大部分则是交作品时支付。不过因为书画市场繁荣，润例的范围也有较大的浮动空间，虽然奢侈却也并不是高攀不起。在20世纪20年代末、30年代初，民国的书画市场已经相对成熟。我们看一下此时北平几位书画家的堂幅润例比较（表2-2）：

表2-2 北平画家堂幅润例比较表[1]

	四尺	五尺	六尺	八尺	备注
黄宾虹	60元	80元	100元		
胡佩衡	32元	50元	60元	120元	
张大千	10元	12元	16元	24元	
齐白石	20元	30元	45元	72元	
溥心畬	60元	80元	120元		先润后墨

上为定制作品的价格，如有特殊要求价格会有调整。画家的润例一般由画家自定义或由其他书画家代订，也有少部分由南纸店或笺扇庄拟定。中介机构除了提供定制代理服务，也在店铺中悬挂成品画作。参考1933年书画价目，我们可以看到张大千三尺花卉为20元，黄宾虹四尺山水为32元，溥心畬人物山水四尺为44元[2]，1934年《申报》记载齐白石四尺花鸟轴50元[3]。

墨费制度

关于民国时期的中介代理费并没有明确的记载，10%至30%这一推测比较可信。我们通过民国报纸杂志对当时艺术市场的记录，可以印证当时代理费的范围。下文是1935年杂志上对当时书画市场价格机制的描述：

> 画价是以纸之长度为定，普通总在三块钱左右一尺，订定润格时，多

[1] 整理自王中秀、茅子良、陈辉编著：《近现代金石书画家润例》，第147、230、222、101、287页。
[2] 同上书，第378页。
[3] 同上书，第383页。

半由成名画家为之介绍，自己订定的也有。卖画由南纸店代理收件，北平的琉璃厂，像荣宝斋松华斋铭泉阁……等等，是以"代理时贤书画"为一件重大的生理，单靠卖纸张是要赔本的。远些南纸店的威权实大，许多外行的新进画家，是要吃亏的。除"随封加一"外，还要打点扣折，普通是二八账（八扣），每尺一元，画家仅可以获得八角。竟然还有打对扣的。[1]

从这段文字中我们可以看到作品的价格由画家自定或请名人代订，请名人代订主要为做广告。"随封加一"，"随封"是指封包，也就是给介绍人的酬礼，"加一"为加价一成。除此之外，中介还有分账。同时，虽然"荣宝斋万金老账"并无记载收入分项具体为何，但文中所载当时书画交易已经成为重要的收入来源。这也是一个文化用品商店转型为艺术中介机构的重要判断依据。

清末中介机构的墨费较低，为书画总价的一成。随着书画市场的繁荣，平均的墨费也有所增加。民国初年墨费增加到二成。[2] 20 世纪 20 年代北平的润例平均每 2 尺 1 银圆[3]，平均墨费为 1 成至 3 成不等。而齐白石成名后，据回忆，他画室上的润例是 4 元每尺，交给荣宝斋的是 8 元每尺，我们可以推测其中的墨费已经高达 5 成。[4]

二、销售模式

中介机构这种代销模式比较简单，只就作品实际交易收取墨费。书画作品的实际销售模式分为三种。第一种是以画家本人为中心的小范围的自我销售，这种模式因为画家个人的销售能力有限、无法掌握需求方的信息、个人精力有

[1] 阿苏：《卖画》，《人间世》1935 年第 22 期，第 18 页。
[2] 天津市文史研究馆编：《津沽旧事》，上海书店出版社，1994，第 130 页。
[3] 陈明远：《文化人的经济生活》，陕西人民出版社，2013，第 105 页。
[4] 王中秀：《历史的失忆与失忆的历史——润例试解读》，载王中秀、茅子良、陈辉编著：《近现代金石书画家润例》，第 10 页。

限,市场活动范围往往很小,活力很低,即使是非常有名望的画家,要自己处理市场需求同样非常消耗精力,效率低下。第二种是以赞助人为中心的全面赞助,这种方式类似于早年齐白石在夏午诒家为其妻做家教并作画,或者更早的宫廷画家,赞助人往往承包了画家的一切生活开销并给予报酬,而画家往往只为赞助人服务。虽然夏午诒并不要求齐白石只为他创作,但是齐白石仍遵照这种模式的惯例。他在1903年4月12日的日记中写道:"君知我者,与君乘兴而往,非徒名利,为他人作嫁衣而来也。"[1] 然而离开夏午诒时他却欣然接受两千多两银子。可见,这并非单纯因为知己的缘故,也是因为传统赞助人模式的惯习深刻影响了画家的行为。第三种则是民国以来繁荣起来的公开的市场销售制度,市场以交换为中心,艺术中介作为作品交换的平台,发挥着日益重要的作用。一般来说中介机构不在其他方面资助画家,不管是生活上还是经济上,虽然有偶然行为,但是并无定制。同时,与作家的关系也不是排他性的。我们在齐白石的日记中可以看到,他除了在荣宝斋挂笔单也同时在伦池斋、清秘阁、飞鸿堂等店铺挂笔单。[2] 但是这种制度也不是绝对的,荣宝斋上海分店梁子衡曾见到街头卖画的徐之谦,把他"请到分店,叫他住在分店里,可以给分店写字刻章出售,也可以给外边写字、刻印章出售"[3],陶小军将这种现象称为半雇佣的中介方式[4]。而据老员工回忆,在黄宾虹经营惨淡的岁月里,北京荣宝斋伙计在王仁山的授意下资助其100元。然而这只是中介机构对艺术家的一种帮助,更多出于真诚的欣赏,是种无私的帮助,不过从市场主体的角度考虑,中介机构在书画生产场域上获得高质量的供给是非常重要的,而保持高质量和稳定的供给,则需要长期的投入。从一个营利机构的角度考虑,这在经济收益上是带有风险的;而从整个社会考虑,这确实有益于艺术市场长久发展。

这种不可计算的投入并无明显收益的例子已经被淹没在历史的洪流中,而

1 北京画院编:《人生若寄——北京画院藏齐白石手稿 日记》,第21页。
2 同上书,第378、386、389、391页。
3 郑理:《荣宝斋三百年间》,第60页。
4 陶小军:《大雅可鬻——民国前期书画市场研究(1912—1937)》,商务印书馆,2016,第96页。

成功的案例却被铭记。民国初年，我们知道荣宝斋与齐白石情谊深厚。齐白石还不太出名的时候，他的画也是每2尺1元；刻一名字铜章，3字3元。其价格低于同时的其他画家："我的润格，一个扇面定价银币两元，比同时一般画家的价码，便宜一半。"[1]齐白石一辈子以卖画为生。早期在琉璃厂，一件齐白石的扇面或画，也只能卖几元钱。[2]齐白石日记中记载，有一段时间无人求画，画家却肩负着一家的经济来源。庚申（1920）五月二十八日："余目视其儿孙需读书费，口强答曰可矣，可矣。"壬戌（1922）九月二十四日："久无一画出卖。"[3]足见画家生活艰辛。但是这段时间，王仁山却将齐白石的作品挂在最显眼的地方。基于墨费制度，这对机构的盈利并无好处，而今天看来，荣宝斋与齐白石的合作无论对齐白石个人还是对中国艺术的发展都极具意义。

我们在考察民国艺术中介行为时必须认识到，即使书画作品对于大部分消费者来说是奢侈品，可是对于艺术中介机构和书画家来说，却并非如今天一般有利可图。以齐白石作品的价格变动为例，齐白石早年市场上的笔单是2元每尺，1936年他在艺术世界已经颇有名声，被聘为北京艺专的教授，其日记记载在荣宝斋挂笔单的收入我们可举一例，"十元。二月五日，二尺一件。用和。元手"[4]，平均每尺5元，这是画家收到的，若加墨费，市场价大概也不足10元。20多年来齐白石作品的价格增长不足400%，然而从代销经营模式的非排他性来看，1931年溥心畬的尺价最低也有15元，因此虽然代销齐白石的作品有利润的增加，但效益也不如销售溥心畬的画作。

与买断艺术作品和全权代理艺术家模式不同，采用代销方式的中介机构为追求利益最大化，似乎只能通过代理高价艺术作品的方式来收取高额的墨费，而不像前两者可以通过寻找价格洼地低买高卖或者在市场中获得垄断价格的优势。

1　齐璜口述，张次溪笔录：《白石老人自传》，人民美术出版社，1962年，第71—72页。
2　陈明远：《文化人的经济生活》，第105页。
3　北京画院编：《人生若寄——北京画院藏齐白石手稿　日记》，第279页。
4　同上书，第378页。

那么为什么民国时期中介机构主要采取的是代销的方式呢？一方面，它对艺术中介的前期投入要求不高，同时艺术市场的利润空间没有今天这么高，中产阶级一两个月的薪水就可以买一幅当时市场上最热画家的作品，而且职业画家虽然一直存在，但是作为一个行业在市场上进行制度化的销售，确实刚刚起步，竞争也相对较低。另一方面，虽然交通日益发达，市场日益完善，政治体制更新，但是民国的北京人口数量不多，人口流动性低，当时中国社会仍然是一个以伦理道德束缚为主的熟人社会。艺术中介与画家的合作，双方均是以长期稳定为主要要求，而并非谋取短期巨额的利益，这不仅是当时艺术市场的环境所导致的客观上的现实，也是因为熟人社会和道德伦理作为艺术社会基础所带来的习惯性束缚。何况，文人画家对鬻艺行为的心理障碍刚刚消除，仅仅是不以为耻，还未到以逐利为荣；而职业画家社会地位和经济地位有所提高，或许对自身状况还比较满意。民国时期以艺术中介为核心的销售市场，可以说是相对开放、自由、稳定、繁荣的。

三、中介机构简朴的营销方式

实体店

民初中介机构对画家的推广模式比较有限，但较之前也大有突破。南纸店汇总画家润例，同时也在店里悬挂各位画家的作品，不过这与现在的主题展览不同，属于比较基本的商品展示。如果将某位画家的作品挂在重要的、突出的位置，则具有宣传推广的意义了。以荣宝斋为例，荣宝斋大堂有四根柱子，能挂到柱子上的作品是重点推销的意思。

大众媒体

较以往的突破是，民国时期，报纸杂志成为艺术市场上重要的宣传手段，

越来越多的画家通过这种手段为自己扩展销路。我们今天看到留存下来的很多润例就是报纸和杂志上发表的，例如上海的《申报》、北京的《湖社月刊》等。[1]中介机构同样也利用大众传媒进行宣传。下文是荣宝斋刊登的几条商业广告：

> 本年春节，循例有所点缀，闻琉璃厂荣宝斋于窗间陈列屏幅十七件，均为名手所绘，计为（一）陈半丁山水（最精妙，山石皴法奇古，神似石涛。），（二）萧谦中山水（浓密。），（三）汤定之山水（萧远。），（四）宋伯鲁山水，（五）溥忻山水人物马（甚精细），（六）溥僴菊花鹊雀，（七）溥儒山水人物（得北宗笔法，极佳）（八）黄均工细仕女（清远细致），（九）俞涤烦全工细重色仕女（神彩。）（十）屈仁甫灵芝蝠，（十一）马晋八骏图（神彩。）（十二）王梦白松树猴（神妙高古，为写生之圣。）（十三）彭汤厚百子图之三十六公（工细绝伦，彭蜀人。）（十四）管吉厂。（《厂甸新点缀荣宝斋窗间张画》，《京报》1932年2月6日，第35页）

> 本京延龄巷口荣宝斋南纸店，向在北平开设有年，其主人于古今书画，素着研究，收集精品极多，前此在沪公开展览，颇得各界赞许。兹以首都为人文荟萃之区，爰将征集现代名作精美书画，计千余件，订于十二月一日起至十日止，假太平路世界饭店二楼陈列，欢迎参观品评。（《荣宝斋展览古今书画》，《中央日报》1934年12月1日，第7版）

> 荣宝斋纸店，征集现代南北书画名家作品，约有千余件，特假太平路世界大饭店二层楼上大厦公开展览，自十二月一日起至十日止。闻开幕以来，连日前往参观者，极为踊跃。闻此次展览，四日以来，已售去二百余件云。（《画展》，《中央日报》1934年12月7日，第7版）

> 北平荣宝斋收集古今名人书画精品甚伙，特自六月二十二日起，假座宁波同乡会四楼展览一星期，公诸同好，闻内以溥心畬先生作品为最多。

[1] 具体可参阅王中秀、茅子良、陈辉编著：《近现代金石书画家润例》。

(《荣宝斋书画展览》,《申报》1941年6月23日,第8版)

北平荣宝斋征集平沪诸名书画家精作数百祯,定五日起在国府路香储营中央文化运动委员会展览四天。除齐白石溥心畬外,尚有陈半丁、萧厔泉、萧谦中、张善孖、张大千、冯超然、吴湖帆、溥雪斋等精心杰作。(《北平荣宝斋明开书画展》,《中央日报》1946年11月4日,第5版)

挂窗档

北京琉璃厂的书店、南纸店、古玩店在春节的时候都不营业,年三十到正月初五各个南纸店会将店内最优秀的作品挂在玻璃窗里以作展示,俗称"挂窗档"。每逢春节"荣宝斋有十几个玻璃窗对着大街,全都在里边挂起了最有名的画家(如张大千、齐白石、溥心畬等)最新的名作,供来往行人观看购买。在全琉璃厂,荣宝斋的窗档最好,最吸引人。……到了正月十五、十六两天,还要再换一次更吸引人的窗档"[1]。挂窗档可以看作一种具有竞争性质的展示,可供各个书画代理机构展示实力,是民初艺术市场上特殊的营销方式。

第五节　传统文化的创造性转化

木版水印技术,由中国饾版印刷术即古代彩色套版印刷技术发展而来,是中国雕版印刷术的巅峰。近代以来,科技发展,生活方式转变,使得这种技艺精湛、内容丰富的传统技艺一度趋于灭亡。民国时期,荣宝斋与文人、学者、艺术家合作,不仅重拾了这项传统技艺,还将其创造性地应用在复制国画上。本节的着眼点,不在于探讨木版水印的价值,而是希望通过荣宝斋复兴雕版印刷术的案例,探讨艺术中介在传统文化的创新应用中的作用。

[1] 郑理:《荣宝斋三百年间》,第46页。

一、历史悠久的精湛技艺

"镂像于木，印之素纸，以行远而及众，盖实始于中国。"[1] 印刷术是中国闻名世界的四大发明之一。雕版印刷技术起源于隋代，历经唐宋发展；到明万历年间，印刷出版业随着资本主义萌芽日益发达。当时社会中存在一批有闲阶级，包括具有高度艺术修养的文人官员，以及商人阶级，他们的风雅之好催生了精细的拱花和彩色套印术，即饾版。鲁迅曾高度评价明朝的彩色套印艺术："累次套印，文彩绚烂，夺人目睛，是为木刻之盛世。"[2] 清朝的版画艺术发展虽然不如鼎盛时期的明朝，但是描绘对象变得更加广泛。《芥子图画传》《水浒传》等套印作品随着《十竹斋笺谱》[3] 迅速传入日本，其构图法和设色法对日本画家产生了极深远的影响，以至于促使了日后日本"浮世绘"的出现。

木版水印所用颜色、纸绢与中国画相同，加之雕版技艺高超，能够从物质到精神最大限度重现中国画神韵，故原创者和复制者双方都难辨真假。郑振铎评价道："意匠经营，有逾画家。印成持较原作，几可乱真。"[4] 即使今天面对现代化大机器生产的挑战，木版水印也由于其技术闪光点而具有不可替代的价值：第一，木版水印技术突破了大小限制，而机器印刷如果印大的作品，受限于机器只能拼接；第二，木版水印画的着色处没有网纹，可以使复印的作品和原作书画一样地秀润生动。目前，任何现代化的机器也达不到如此完美的效果。[5]

二、从诗意的承载到画意的重现

诗笺是文人墨客吟诗作赋用的考究的纸张，除了个人使用，精美的诗笺、

1 鲁迅：《〈北平笺谱〉序》，载《鲁迅全集》第七卷，人民文学出版社，2005，第 427 页。
2 同上。
3 胡正言编印。书中的各种花卉动物，色彩逼真，栩栩如生。
4 郑振铎：《〈十竹斋笺谱〉跋》，载《郑振铎全集》第十四卷，花山文艺出版社，1998，第 257 页。
5 冯鹏生：《中国木版水印概说》，北京大学出版社，1999，第 2 页。

信笺也是文人墨客交往交流时体现身份、承载诗意的重要载体。荣宝斋最开始掌握雕版印刷技术，始于制作信笺。1896年，荣宝斋掌柜庄虎臣在井院胡同2号设立"帖套作"，制作各种文房纸品，主营笺纸业务，邀请齐白石、张大千等时贤作画入笺，丰富了中国笺纸艺术的内容。[1] 郑振铎《访笺杂记》中称荣宝斋的"刻工较清秘为精。仿成亲王的拱花笺，尤为诸笺肆所见这一类笺的白眉"[2]。

民国时期，因机械复制技术引入，传统手工印刷衰落。鲁迅曾如此描述当时的印刷艺术："及近年，则印绘花纸，且并为西法与俗工所夺，老鼠嫁女与静女拈花之图，皆渺不复见；信笺亦渐失旧型，复无新意，惟日趋于鄙倍。"[3] 受到西方文化冲击，越来越多的店铺为了使得笺纸可以写钢笔字，开始使用薄而透明的洋纸，品质粗糙，没有韵味。[4] 一时间"刻笺之业其将随此古城之荒芜而销歇乎！"[5] 于是，鲁迅"搜索市廛，拔其尤异，各就原版，印造成书，名之曰《北平笺谱》"[6]。基于《北平笺谱》的成功，中国制笺艺术的巅峰之作《十竹斋笺谱》得以重印。正是这两部笺谱，令荣宝斋进一步掌握了木版水印技术，从生产一般文化产品向生产更具有艺术价值的作品转换，也令荣宝斋有了复制国画的技术和物质条件。

荣宝斋最早将雕版技术应用于国画并市场化，是为了满足更多藏家的审美需求，解决供需紧张的关系。1943年张大千从敦煌研习壁画归来后，多人求画，供不应求。张大千委托荣宝斋复制画作之时，荣宝斋正在复兴失传已久的饾版印刷术，并在原有技艺的基础上改良了技法，掌握了按原作尺寸复制的关键技术。所以《敦煌供养人》是按原作大小复制的。《敦煌供养人》成为雕版印刷从

1 郑茂达：《制笺艺术》，第28页。
2 郑振铎：《访笺杂记》，载《郑振铎全集》第十四卷，第215页。
3 鲁迅：《〈北平笺谱〉序》，载《鲁迅全集》第七卷，第427页。
4 郑振铎：《访笺杂记》，载《郑振铎全集》第十四卷，第215页。
5 郑振铎：《〈北平笺谱〉序》，载《郑振铎全集》第十四卷，第222页。
6 鲁迅：《〈北平笺谱〉序》，载《鲁迅全集》第七卷，第427页。

印制笺纸到复制国画的标志。这是一次历史性的突破，被认为是荣宝斋木版水印诞生的标志。[1] 而木版水印国画复制品市场化始于 1951 年荣宝斋复制徐悲鸿先生的《奔马图》。木版水印的《奔马图》一经推出后意外地获得了公众的喜爱，空前热卖。[2]《奔马图》的复制与热销，提高了荣宝斋木版水印的公众认知度，消亡中的传统技艺具有了新的活力。

三、艺术价值与商业价值的平衡

艺术倾向性是艺术中介机构的根本，但只有具有追求卓越艺术价值的真诚精神，才能成为真正卓越的艺术机构。艺术机构的最大挑战之一就是平衡追求艺术的卓越性与长期生存需要考虑的资源限制。[3]

当时重印《十竹斋笺谱》，荣宝斋面临的困难不少。第一，技术困难，传统技法已经废弃，"板片太多，拼合不易，刷印时调色过难"。第二，经济效益低，大多数南纸店不愿承担，"印数少，板刚拼好，调色尚未顺手，便已竣工，损失未免过甚"。[4] 即使是荣宝斋，也要考虑到经济效益，"和他们（荣宝斋）谈到印笺谱的事，他们也有难色，觉得连印一百部都不易动工"[5]。第三，时局动荡，制《北平诗笺》时，"热河的战事开始了……一搁置便是半年"[6]，翻印《十竹斋笺谱》的 7 年间"大变迭起，百举皆废……丧乱之中，艰辛备尝"[7]。后来郑振铎在《北京荣宝斋新记诗笺谱》序文中回忆道："北平二三十家南纸店，荣宝

1 张绍勋：《中国印刷史话》，商务印书馆，1997，第 117 页。
2 孙树梅、孙志萍：《我所亲历的荣宝斋木版水印发展历程（二）》，《荣宝斋》2012 年第 3 期，第 264—265 页。
3 ［加］德里克·张：《艺术管理》，第 37 页。
4 郑振铎：《访笺杂记》，载《郑振铎全集》第十四卷，第 213 页。
5 同上书，第 215—216 页。
6 同上书，第 213 页。
7 郑振铎：《〈十竹斋笺谱〉跋》，载《郑振铎全集》第十四卷，第 257 页。

斋是其中的白眉，且也最愿意合作，有了他们的合作，我们的《北平笺谱》才能够出版，我至今还感谢他。"[1]

在肯定艺术中介机构应追求艺术价值的同时，要看到财务稳定是允许美学项目得以发生的必要基础，优秀的艺术中介会考虑到核心美学价值的现实保障。只有审慎的财务管理才能通过现有和潜在的资金来源来维持机构的可持续发展。当时翻印《十竹斋笺谱》在经济和技术上都具有一定风险。荣宝斋也是"初有难色，强之而后可"，这不仅出于对文化价值本身的追求，也是《北平笺谱》在市场上试水成功的结果。当时《北平笺谱》第一版很快被抢购一空，又再版一百部。鲁迅也在写给郑振铎的信中提到"第二次印《笺谱》，如有人接办，则为纸店开一利源，亦非无益，盖草创不易，一创成，则别人亦可踵行也"[2]。"此书在内山书店之销场甚好，三日之间，卖去十一部，则二十部之售罄，当无需一星期耳。"[3] "《北平笺谱》在店头只内山有五六部，已涨价为廿五元。"[4]

大多数文化商业的不确定特征，推动着中介寻求安全的产品，远离高风险的产品。在这些条件下，创新作品的价值会被低估。荣宝斋愿以务实的精神钻研解决技术问题，行"草创不易"之事，也是看到了市场需求，从长远计，为机构"开一利源"。中介机构唯有务实的态度和计长远的精神才能不断适应日益复杂的艺术社会，灵活地将传统技艺与时俱进地加以创造性应用。

同时，掌握复制国画核心技术的荣宝斋不仅制造了具有潜力的作品，也通过传承和创造性地应用木版水印技术，为自身赢获得了良好的声望和品牌形象，增加了自身的品牌资产。品牌的存在基于对同类别产品和服务的差异化认识。[5] 荣宝斋通过掌握某种技术或者在某一细分领域成为先驱，达成了与其他

[1] 郑茂达：《制笺艺术》，第 28 页。
[2] 鲁迅：《鲁迅书信集》上卷，第 420 页。
[3] 同上书，第 496 页。
[4] 同上书，第 707 页。
[5] ［美］凯文·莱恩·凯勒：《战略品牌管理（第 4 版）》，吴云龙、何云译，中国人民大学出版社，2014，第 51—57 页。

中介机构扩大差异化的效果。随着整体环境的进步，即使机构的实际优势被追赶，或者差异化缩小，却仍然因为"先驱者优势"（first mover advantage），形成了相对稳固的锁定（lock in），"生产某项商品的初始优势，通常预言了该项优势可以维持到未来"[1]。著名汉学家苏立文在介绍中国艺术的专著中将荣宝斋载入史册："荣宝斋为水印版画建立长达百年的标准，年轻的版画制作者，从许许多多的美术学校被送到这里，以完善他们的技巧。"[2]

四、从需求中传承

中介即传播，中介机构通过它所传播的物品和信息实现其功能。中介的存在有赖于信息的租值[3]。荣宝斋通过木版水印技术中介更进一步占据了技术的租值。民国时期中介功能复杂化、市场机制开始形成，是基于艺术的发展和艺术社会的需要。中介传播、诠释、转化物质和非物质的文化资本的机制，越来越多地借助市场来实现。图2-12中，每一个箭头都代表在高度发展和复杂化的艺术市场中，中介者所承担的传播或转化环节。荣宝斋虽是经营文化用品的商店，却是一家"高级"商店，其所经营的产品除了带给消费者良好的产品利益，更兼具文化艺术价值。从受众的限制性、生产规模与复制程度上来看，荣宝斋的产品生产并非布尔迪厄所指的大规模生产。同时，木版水印技术虽然参与修改国画，但是仍主要是复制技术，而非创作技术，故而艺术作品所追求的核心价值——创新性有限。因而，这里可再将布尔迪厄的限制性生产场分为高限制性生产场和低限制性生产场，以明确传统中介在传承中降低限制性的传播行为。

1 Elizabeth Currid, *The Warhol Economy: How Fashion, Art, and Music Drive New York City* (Princeton, N. J.: Princeton University Press, 2007), p.227.
2 ［美］迈克尔·苏立文：《20世纪中国艺术与艺术家》，陈卫和、钱岗南译，上海人民出版社，2013，第286页。
3 指获取信息付出的成本和分发信息获得的收益之间的差额，也就是作为中介因掌握信息而在交易过程中赚取的超额收益。

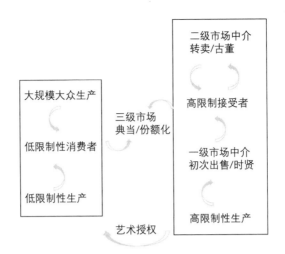

图 2-12　限制性生产场域中介传播图

在限制性生产场域中介传播图中，右侧是传统的艺术市场，包括一级艺术市场中对作品的初次销售以及二级市场中的二次转卖，在这一环节中，箭头所代表的艺术中介需要沟通具有独创性的高限制性生产场，将作品扩散给高限制性接受者。在这一细分场域中，对生产者和消费者的限制性条件都比较高，具体到民初时期则体现在生产内容的独创性和画家身份上，而接受者的限制性体现在文化资本和经济资本两个方面。中介价值体现在平衡审美价值和商业价值以及对作品的筛选与推广上。除了时贤画家，在艺术品市场相对静态而稳定的一个场域即古董市场，因为生产已经随画家生命终止，历史地位经过历代文人的诠释也趋于稳定，这一场域中主要追求作品的本真性，中介价值体现在鉴定能力和来源信息上。

荣宝斋所制的诗笺，是其策划下集画、雕、印为一体的综合艺术，因其邀请画家创作，并在鲁迅、郑振铎的引领下掌握了独一无二的木版水印技艺，所以在作品内容上实现了原创性、技艺应用上实现了独创性、组织定位上实现了差异性。木版水印复制国画，将有限的高限制性生产无法满足接受者需求这一矛盾加以转化，将高限制性生产场中的作品，通过类似于现代意义上的艺术

授权模式向低限制性生产场转化，满足了高限制性接受者因作品稀缺性而无法满足的需求，以及低限制性消费者因除稀缺性外自身资本不足而无法满足的需求。因此，它横向扩大了国画的传播范围。同时，在实现这一功能的过程中，荣宝斋解决了技术需求，通过几乎失传的饾版印刷术精准复制国画神韵，这在事实上纵向地传承了这项传统技艺。

第三章　故宫博物院与艺术传播机制

紫禁城是中国最早作为艺术博物馆向公共开放的空间。中国艺术的精粹由此通过古代艺术珍品的展示陈列、出版复制、研究，从高度集中、高度封闭的收藏体系向社会扩散。可以说由紫禁城转型而来的博物馆是中国现代艺术博物馆的原点，其管理方式和展览传播机制是现代中国由上至下的艺术管理实践。

这一章我们将通过了解20世纪早期博物馆的发展和紫禁城内三个博物馆性质的机构的组织运营，具体来探讨紫禁城如何从封建王权的象征性空间变为民族文化的象征性空间，并承担起艺术的传承与传播的作用。其中，我们将使用"扩散"一词表述其艺术传播的特殊性。首先，从空间上讲，清宫旧藏的高度集中一度限制了其在民间的传播，所以从宫廷与民间的角度看，民国时期故宫的艺术品走出宫廷，通过包括出版、展览等多种形式向民间扩散。其次，从跨社会阶层传播来看，伴随着20世纪大众传媒的发展，以往士人阶层或者说精英知识分子阶层小范围传播的艺术内容通过报纸、期刊向大众扩散，并且在民族危亡时期起到了凝聚民族认同、鼓舞士气的作用。最后，从20世纪文化全球化的角度看，故宫的文物作为世界文化遗产，在20世纪30年代开始大规模、景观式地出现在西方国家的观众面前，其向全球的扩散增进了东西方交流，增强了中华文化在西方世界的影响力，与各国优秀文化一起构成了20世纪文化全球化的一部分。

由于紫禁城特殊的政治象征性，研究紫禁城作为艺术博物馆空间的转型，不仅具有博物馆学和艺术传播学的价值，而且在政治学上也独具意义。具体来说，对紫禁城空间的转型研究不仅是关于现代中国的艺术的保存、传播、研究等管理制度的研究，而且也能展现紫禁城的艺术传播活动如何为转型中的

中国社会和中华民族,以及伴随着全球化而日益紧密联合在一起的世界重新凝聚了"中国艺术"的概念,同时成为"民族国家"概念下政权合法性的新象征物。时至今日,故宫博物院与法国的卢浮宫、俄罗斯的艾尔米塔什博物馆、英国的大英博物馆、美国的大都会艺术博物馆,一起构成了展示人类文明和艺术精华最重要的文化设施,提供了谈到"中国艺术"时,中国乃至世界人民调动起的最直接的视觉经验。本章对紫禁城的研究主要从艺术传播的角度切入。

艺术传播因为传播媒介的不同而有不同的传播方式,主要分为:即时传播,以现场表演为代表;间时传播,艺术生产与接受不同时进行,如架上绘画;大众传播,一般通过媒介大规模复制向公众传播。这三种传播模式分别主要以表演、展览、出版的形式呈现。故宫的展览属于间时传播,早期主要以文物点查陈列为主,并不具备现代策展形制,其展览形式上以原状陈列和分类陈列为主。紫禁城的开放是从无到有的巨变。而紫禁城原虽然为禁地,其出版及对全社会进行教化的历史却非常悠久,代表性的研究有项旋的《皇权与教化:清代武英殿修书处研究》[1],该书对作为"皇家出版社"的武英殿修书处做了非常细致的研究。而今天的"故宫出版社"是全中国唯一一家以博物馆为依托的出版社,1983年建社,已40余年。2023年是故宫出版社成立四十周年,故宫官方期刊《紫禁城》对此进行了专题报道,并于文华殿举办了纪念展览。纵观世界博物馆,紫禁城的出版传播活动独具特色,并对中国艺术的传播起到重要作用。因此本章将在介绍20世纪早期紫禁城博物馆化过程的基础上,以出版传播作为重心,探讨武英殿修书处之后,故宫出版社之前,即20世纪早期紫禁城内的艺术出版活动及其意义。

[1] 项旋:《皇权与教化:清代武英殿修书处研究》,中国社会科学出版社,2020。

第一节　紫禁城：中国艺术博物馆原点

一、可见的文明：现代博物馆的诞生

博物馆的概念随时代的发展一直在变化。博物馆学界最新采用的概念，来自 2022 年 8 月 24 日在布拉格举行的第 26 届国际博物馆协会（ICOM）大会通过的新定义："博物馆是为社会服务的非营利性常设机构，它研究、收藏、保护、阐释和展示物质与非物质遗产。它向公众开放，具有可及性和包容性，促进多样性和可持续性。博物馆以符合道德且专业的方式进行运营和交流，并在社区的参与下，为教育、欣赏、深思和知识共享提供多种体验。"[1] 新定义吸收了诸如"可及性""包容性""多样性""可持续性"的概念。

中国现代博物馆的建立是西学东渐的结果之一。1911 年的辛亥革命结束了几千年的封建统治，对博物馆的建立和发展也产生了巨大影响。晚清以来，西方艺术博物馆理念传入中国，汇入以"中学为体，西学为用"为指导的社会改良思潮。此后，近代中国艺术博物馆建设逐步展开，积淀出视觉性、审美性、公共性等核心特征，发挥着区别于其他类型文化机构的社会教育、公共服务及文化交流功能，其影响一直延续至今。美术馆登陆中国之前，中国始终没有形成自发向公众展示艺术品的风气。19 世纪中叶以后，伴随世界博览会的兴起及现代国际展览体制的初步建立，中国的参与由被动转为主动，国人看待艺术博物馆的角度和心态发生了很大变化。[2]

西方博物馆发展史大概可以分为三个阶段。第一是希腊化时期，罗马征服希腊后接受了其文化成果，在收藏层面，重视搜集文化艺术作品和古物。这一

[1] 国际博物馆协会官网：https://icom.museum/en/resources/standards-guidelines/museum-definition，访问日期 2024 年 1 月 15 日。
[2] 温虹：《艺术博物馆东渐与近代中国公共文化发展》，《中国美术研究》2019 年第 2 期，第 106—110 页。

时期的重要性在于以前零散的君主和私人收藏初步展示出系统性。[1] 展示层面，希腊式的民主在文化层面具体化为公开的展览展示。收藏与展示相结合，艺术作为手工制品在博物馆中得以系统收藏和公开展示。

第二个发展阶段是文艺复兴时期，这一时期是现代博物馆的精神源头。新兴的资产阶级在希腊罗马的古籍中找到了有利于反对封建文化的意识形态武器。搜集古物加之大航海时代的到来，使得收藏品的数量剧增。不过这一时期最重要的不是藏品类型和数量的扩张，而是观念的变化。手工制品形态的艺术，开始向今天我们理解的艺术转型。这一时期艺术家和人文主义者之间的相互依赖确立了包括文学和艺术在内的大艺术概念，"在希腊罗马社会末期和中世纪也没有谁想到文学和艺术的关系比科学和文学或者哲学和艺术的关系要亲密"[2]。

第三个阶段是18世纪以来的博物馆发展，18世纪是一个发明了公共和公众概念的世纪，希腊式民主逐步被现代民主观念取代。卢浮宫的开放标志着世界博物馆的发展开始了一个新的时代，过去仅供封建贵族和富人赏心悦目的珍藏室，转化成为社会公众服务的博物馆。博物馆工作逐渐成为一种独立的社会职业，博物馆事业成为国家文化教育事业的一个组成部分。"从此以后，在卢浮宫展厅里，年轻的艺术家们可以天天研究和临摹伟大的艺术品。卢浮宫的画廊是对其老师的学说最好的补充。"[3]

第三个阶段所形成的博物馆概念与机制就是西学东渐时期之原型。这一时期的博物馆不仅在形式上具备了与今天相似的收藏、保存、展示、教育、研究等组织功能，更重要的是承担了现代化社会变革语境下全新的社会角色。从社会结构分析的角度，艺术博物馆作为文化场域，是由艺术生产者、艺术出版机构、艺术评论组织和艺术接受者等行动者，通过艺术作品的创作、传播、接受等活动，在公共领域内确立起审美话语的自主性和合法性等的社会客观形态。对作为公共空间的博物馆的研究也超越文艺复兴时期人文主义的范畴，转向从

1 ［匈］阿诺尔德·豪泽尔：《艺术社会史》，黄燎宇译，商务印书馆，2014，第59页。
2 同上书，第185页。
3 同上书，第367页。

国家理性主义入手,通过权力分析来认识博物馆。英国学者托尼·本尼特(Tony Bennett)明确地指出:"展示体系作为一系列实现公民自动自我规范的文化技术,我认为需要考察其形成过程。在此考察过程中,我将会从葛兰西有关现代国家机器的伦理和教育功能的角度去阐释展示体系与资产阶级民主政府之间的关系。"[1]也就是说,艺术博物馆通过展示艺术珍品,对公民进行民主教育。我们在民国时期故宫博物院的参观指南上,可以明确看到最早对进入"禁地"的公众提出了有关言行举止的要求,这些要求的合法依据不再是皇权,而转向了对知识权力的敬畏。对于类似像卢浮宫和紫禁城这样的政治空间,这类知识权力远不只对新公众进行教育和规训,他们展示的艺术具有特殊性,是从之前的政权继承下来的古代艺术品。我们应该如何对待这类艺术品呢?主张废除故宫博物院的经亨颐的观点颇具代表性,他主张变卖故宫文物成立新的中央博物馆,而宫廷收藏仅为一部分,其本质上是"废宫奢品陈列"[2]。经亨颐担心的理由之一便是作为公共教育场所的博物馆,故宫恐怕会教育得公众人人做起帝王梦。然而除了公民思想教育的考虑,新的资产阶级政权还面临着一个更重要的问题:社会契约精神和自由雇佣制度在法律和经济层面的合法性,还不足以取代宗教和血统带来的精神层面的合法性。"一个被割断历史的民族或阶级,它自由的选择和行动的权利,远不如一个始终得以把自己置于历史之中的民族或阶级。这就是为什么——这也是唯一的理由——所有的古代艺术,已经成为一个政治问题。"[3]

事实上,中国"尚古",作为世界上文明没有中断过的古国,我们可以从历史中看到历代的皇宫、祖庙、武库等都是收藏文物的场所。然而直至鸦片战争以后,我国沿海地区才开始有了现代意义上的博物馆。这些博物馆在中国大地上的出现,伴随着中国知识分子精神上的阵痛。如吕澎在分析中国的艺术变革时所说:"从19世纪初开始,中国作为世界中心的概念被彻底消弭,如果说大

1 [英]托尼·本尼特:《作为展示体系的博物馆》,薛军伟译,王杰主编:《马克思主义美学研究》第15卷第1期,中央编译出版社,2012,第138页。
2 吴景洲:《故宫五年记》,上海书店出版社,2000,第95页。
3 [英]约翰·伯格:《观看之道》,戴行钺译,广西师范大学出版社,2005,第32页。

致在1500年到1800年之间，西方人（实际上，这个时期的中国人所说的'泰西'或者'西土'指的是欧洲国家，他们用'西人'或'西儒'来称呼欧洲人）在中国的言行表现出小心翼翼和谦逊的态度的话，那么之后，中国人的地位就迅速地一落千丈。"[1] 这就是中国现代博物馆出现的时代背景。

19世纪末，中国人为救亡图存而主张"提倡西学""振兴实业"，主动建设博物馆作为"强国"的一种手段被提了出来。1895年，上海强学会章程就主张开博物院，以益智集思。总的来说，晚清时期的博物馆，以自然博物馆、科学博物馆为主。而人文类的博物馆兴起则是在民国革命时期，社会制度的根本变迁导致需要重新梳理和定位过去的历史文化艺术。这时的博物馆建设与民族文化保存思想密切相关。这些博物馆有的由政府主导[2]，有的从属于高等院校[3]或研究机构[4]。其中，历史博物馆和艺术博物馆最具代表性[5]，紫禁城的博物馆化就是在这一时期完成的。

当时的中国各类博物馆虽然数量有限，有的也没有真正开展工作，但是到1935年已形成了一定体系。1935年中国成立了博物馆协会，协会"以研究博物馆学术，发展博物馆事业，并谋博物馆之互助为宗旨"，团体会员30多个，个人会员120多名。协会成立之后做了不少工作，在北平和青岛召开过学术讨论会，还编印了会刊等资料。1936年，该会编印了《中国博物馆一览》，列入博物

[1] 吕澎：《中国当代艺术的历史进程与市场化趋势》，北京大学出版社，2010，第271页。

[2] 中华民国成立后，政府在北京国子监筹办国立历史博物馆；1914年，在故宫外朝成立古物陈列所；1915年江苏省政府创办了南京古物保存所；1925年，故宫内廷成立了故宫博物院。这是当时为数不多的几个公共博物馆。国民党政府定都南京后，博物馆事业在南京有所发展。1928年，南京市成立了历史博物馆陈列室，1930年改名为南京历史博物馆；1933年，在南京筹办国立中央博物院，是现在南京博物院的前身。除北平和南京的几所博物馆外，全国其他地方也建立了一些博物馆，如1916年成立保定教育博物院，1918年成立天津博物院，1929年成立浙江省西湖博物馆、广州博物馆，1930年成立河南博物馆，1934年成立广西省立博物馆，1936年成立上海博物馆。

[3] 如交通大学北平铁道管理学院博物馆（1913）、岭南大学博物馆（1923）、厦门大学文学院文化陈列所（1933）等。

[4] 如中央研究院博物馆（1929）、北平研究院博物馆（1930）、中国西部科学院公共博物馆（1930）、北平静生生物调查所通俗博物馆（1931）等。

[5] 曹意强主编：《美术博物馆学导论》，中国美术学院出版社，2008，第50页。

馆 63 所。该协会活动了两年多，直到全面抗日战争爆发，协会活动与中国博物馆的发展都停滞下来。[1] 从 20 世纪 20 年代中期至 20 世纪 30 年代中期，中国博物馆的显著发展奠定了今天中国博物馆体系的雏形。

二、美的收藏：艺术博物馆

艺术博物馆，处于现代社会当中文化空间的核心地位。虽然紫禁城并非艺术专题博物馆，但在 20 世纪早期，即中国社会现代化转型初期，它是对艺术的收藏、展示、传播做出最重要的贡献、最具有影响力的博物馆性质的机构。

艺术博物馆，在中国和日本被称为美术馆，是博物馆的一种类型，与综合博物馆、自然历史和自然科学博物馆、科技博物馆、历史博物馆等并列。艺术博物馆主要关注的是能够与参观者产生直接交流的艺术作品，审美价值是其征集藏品时主要考虑的因素，通常包括绘画、雕塑与装饰艺术。"审美活动是人类的本质特性之一，自远古时代就已存在。早在原始的冰河时代，原始艺术家们便创作了拉斯科洞窟崖壁画和阿尔塔米拉洞窟崖壁画……收集和珍藏画作、雕塑和其他艺术品是人类的本性。"[2]

与博物馆发展史相对应，艺术博物馆也可以在博物馆发展的三个阶段当中看到其源流。第一阶段，精美的手工制品在神庙和宫殿中展出；第二阶段，美第奇家族为代表的银行家奠定了私人收藏的基础；第三阶段，18 世纪，艺术收藏风潮从西欧向外扩散，我们熟悉的大英博物馆、艾尔米塔什博物馆、卢浮宫纷纷成立。基于这些大型博物馆的开放，其收藏终于转向了公开展示。

民国时期，艺术博物馆作为重要的文化设施受到重视。提出建立历史博物馆并作为故宫博物院理事的蔡元培视博物馆为重要的社会教育机构。蔡元培在

1 吕济民：《中国博物馆史论》，紫禁城出版社，2004，第 1—11 页；王宏钧：《中国博物馆学基础》，上海古籍出版社，1990，第 90—112 页。
2 ［美］爱德华·P. 亚历山大，［美］玛丽·亚历山大：《博物馆变迁：博物馆历史与功能读本》，陈双双译，译林出版社，2014，第 26 页。

《何谓文化》《市民对于教育之义务》等文章中说，教育并不专在学校。学校以外，还有许多机关，博物馆就是其中之一。[1]1912年，在蔡元培任南京临时政府教育总长后，提出以包括"美育"在内的"五育"替代封建时期的"忠君"与"尊孔"教育。1913年，在蔡元培邀请下，任职教育部社会教育司的鲁迅在北京《教育部编纂处月刊》发表《拟播布美术意见书》[2]，详细介绍了美术及其传播等知识，明确提出建立美术馆的必要性。在蔡元培的思想引领下，教育部和北京大学都对早期紫禁城博物馆化给予了重大支持。例如在故宫初创期总务处的胡鸣盛，古物馆的庄尚严和文献馆的刘雅斋，都是北京大学的毕业生，初供职于北大研究所国学门，故宫博物院成立后调至故宫。

三、何以故宫：再造紫禁城

紫禁城，又称故宫。它始建于明永乐四年（1406），至永乐十八年（1420）竣工。紫禁城的建筑风格继承了唐宋时期的规制，与城市功能和山水形制完美融合。自建成以来，紫禁城先后成为明清两代皇帝的居所，共有24位皇帝在此居住。它是中国古代城市建设与宫殿营造思想的集中体现，是中国古代皇宫的唯一完整实例。1911年，辛亥革命爆发，清朝被推翻，中国长达两千多年的封建帝制结束。紫禁城作为封建统治的象征，理应归国家所有。然而，为了促使溥仪退位，新成立的中华民国临时政府与清皇室签订了《清室优待条件》，允许溥仪及其皇室宗亲暂时居住在紫禁城内，并在未来迁至颐和园。因此，紫禁城的内廷仍由逊清皇室使用，而外朝则被改建为古物陈列所。如今，紫禁城已成为中国历史文化的重要遗产，吸引了大量游客前来参观。中国政府高度重视紫

1 蔡元培：《美育人生：蔡元培美学精选集》，吉林人民出版社，2021，第8—9页；蔡元培：《蔡元培：讲演文稿》，中国画报出版社，2010，第169页。
2 鲁迅：《拟播布美术意见书》，载《集外集拾遗补编》，人民文学出版社，2006，第50页。

禁城的保护和修复工作，以确保这一世界文化遗产得到妥善传承。

1911年至1949年年间，紫禁城的博物馆化在空间上分为三个部分，在时间上分为三个阶段。空间上由南至北，分为端门与午门、外朝、内廷三部分，分别为国立历史博物馆（以下有时简称历史博物馆）、古物陈列所和故宫博物院三个机构。时间上的三个阶段以1914年古物陈列所肇建、1925年故宫博物院开放、1948年古物陈列所与故宫博物院合并划分。其中历史博物馆虽然由国子监移至午门，但1926年才对外开放，是三个机构中最后一个开放的，且影响有限，因此在紫禁城博物馆化的阶段划分上不做过多考虑。三个机构当中，故宫博物院的历史地位最高。前故宫出版社社长刘北汜认为，故宫博物院的成立，是中国博物馆事业走上正轨的开端。"当时北京大学考古学教授、兼任故宫博物院古物馆副馆长的马衡先生曾有一篇文章，谈到故宫博物院成立的重要性。他说：'吾国博物馆事业，方在萌芽时代。民国以前，无所谓博物馆。自民国二年政府将奉天、热河两行宫古物移运北京，陈列于武英、文华二殿，设古物陈列所，始具博物馆之雏形。此外，大规模之博物馆尚无闻焉。有之，自故宫博物院始。'"[1]

以博物馆学视角切入对紫禁城的博物馆化过程的研究取得了一定成果。从历史过程的梳理和介绍来看，对于历史博物馆形成的研究以李守义编著的《向史而新：中国国家博物馆馆史资料整理与研究》[2]最为详尽。关于古物陈列所形成的研究中，文章有姜舜源的《古物陈列所成立前后》[3]、段勇的《古物陈列所的兴衰及其历史地位述评》[4]，著作则以宋兆霖《中国宫廷博物馆的权舆——古物陈列所》[5]的梳理最为全面和清晰；而关于故宫博物院形成研究的著作有故宫

[1] 刘北汜：《故宫沧桑》，紫禁城出版社，2004，第63页。
[2] 李守义编著：《向史而新：中国国家博物馆馆史资料整理与研究》，北京时代华文书局，2022。
[3] 姜舜源：《古物陈列所成立前后》，《紫禁城》1988年第5期，第47—48页。
[4] 段勇：《古物陈列所的兴衰及其历史地位述评》，《故宫博物院院刊》2004年第5期，第14—39页。
[5] 宋兆霖：《中国宫廷博物馆之权舆——古物陈列所》，台北故宫博物院，2010。

博物院编的《故宫博物院早期院史（1925—1949年）》[1]、吴十洲的《紫禁城的黎明》[2]《故宫涅槃：从皇宫到故宫博物院》[3]，文章有李文儒的《从皇宫到故宫到博物院——纪念辛亥革命100年》[4]、姜舜源的《从皇宫到博物院——纪念故宫博物院成立90周年》[5]、章宏伟的《紫禁城：从皇宫到博物院——故宫博物院的前世今生》[6]，陈曦的《风雨路飘摇——建院后的坎坷前行》[7]则对早期故宫的转型和艰难探索进行了较为清晰的论述。2003年，郑欣淼提出"故宫学"概念，从博物馆学视角对紫禁城进行研究是"故宫学"的重要组成部分。

具体来说，历史博物馆是中国国家博物馆的前身，是紫禁城三个机构当中最早开始筹备，最晚开放的。1912年6月，在教育总长蔡元培的倡导下，中华民国临时政府教育部提出"京师首都，四方是瞻，文物典司，不容阙废"[8]，准备在北京设立博物馆，由社会教育司筹办，鲁迅先生建议勘选国子监为馆址。1912年7月9日，中华民国教育部在北京国子监旧址设国立历史博物馆筹备处，胡玉缙为主任，中国的国立博物馆事业由此起步。1918年7月，筹备处迁址到故宫的端门与午门，此时，从午门城楼北望，文华殿、武英殿是成立于1914年的古物陈列所。从古物陈列所再向北，内廷仍然是溥仪生活的地方。1926年北京国立历史博物馆在紫禁城午门正式开馆。

1 故宫博物院编:《故宫博物院早期院史（1925—1949年）》，故宫出版社，2016。
2 吴十洲:《紫禁城的黎明》，文物出版社，1998。
3 吴十洲:《故宫涅槃：从皇宫到故宫博物院》，社会科学文献出版社，2018。
4 李文儒:《从皇宫到故宫到博物院——纪念辛亥革命100年》，《故宫博物院院刊》2011年第6期，第6—13页。
5 姜舜源:《从皇宫到博物院——纪念故宫博物院成立90周年》，《北京档案》2015年第11期，第4—8页。
6 章宏伟:《紫禁城：从皇宫到博物院——故宫博物院的前世今生》，《江南大学学报（人文社会科学版）》2016年15第2期，第52—61页；章宏伟:《从皇宫到博物院故宫博物院的前世今生》，《紫禁城》2020年第10期，第80—101页。
7 陈曦:《风雨路飘摇——建院后的坎坷前行》，《紫禁城》2005年第5期，第36—40页。
8 《国立历史博物馆丛刊·发刊辞》，《国立历史博物馆丛刊》1926年第1期。中国国家图书馆：http://read.nlc.cn/OutOpenBook/OpenObjectBook?aid=404&bid=8176.0，访问日期2024年2月11日。

紫禁城三个机构中最先开放的是古物陈列所。1913年北洋政府内务总长朱启钤呈明袁世凯，拟将盛京故宫（亦称奉天行宫，今沈阳故宫）、热河行宫（今承德避暑山庄）两处所藏文物集中到紫禁城，筹办古物陈列所。获准后，袁世凯委派治格筹备相关事宜，并指定紫禁城外朝武英殿一部分暂辟为陈列室及办公处，再择机扩充文华殿、太和殿、中和殿、保和殿为陈列室。1914年古物陈列所正式成立，这是中国第一座正式开放的国家博物馆，也是中国第一座公立艺术博物馆。当时袁世凯委任治格担任古物陈列所所长。早期古物陈列所只有武英殿一处展室，陈列所内展出的藏品与陈设大多为明清宫廷的日常陈设用品以及古玩字画等。

1924年10月，冯玉祥发动"北京政变"后，黄鄂组织成立摄政内阁；11月4日，摄政内阁修改《清室优待条件》，溥仪不得再居住于紫禁城内廷。摄政内阁成立以李煜瀛为委员长的"清室善后委员会"，负责接收、清查宫内及其所属机构资产，并一一登记造册。这不仅包括坤宁宫、乾清宫等内廷场所，还包括太庙、景山、皇史宬、大高玄殿等宫外场所。长期以来，紫禁城的建筑和收藏为皇室一家所有，具体情况不为公众所知。民国成立至北伐胜利，紫禁城空间及其文物一直被逊清皇室遗老和部分军阀觊觎。冯玉祥、鹿钟麟等人决定加紧筹措，争取早日成立故宫博物院并向公众开放。经过前期的紧张筹备，1925年10月10日故宫博物院成立。董事庄蕴宽在紫禁城乾清门广场主持了盛大的故宫博物院开幕典礼，参加者逾1万人。当日，李煜瀛以清室善后委员会的名义向社会各界通告了故宫博物院的成立。黄鄂、王正廷、鹿钟麟、于右任、袁良等政府要员先后致辞，前摄政内阁总理理事黄鄂在讲话中还特别向觊觎故宫博物院者提出了严正警告："今日开院为双十节，此后是日为国庆与博物院之两层纪念，如有破坏博物院者，即为破坏民国之佳节，吾人宜共保卫之。"[1] 然而，1926年至1928年期间，故宫经历了四次改组。直到北伐胜利后，

[1] 吴景洲：《故宫五年记》，第60页。

国民政府颁布了《故宫博物院组织法》《故宫博物院理事条例》，此后易培基和马衡分别任故宫博物院院长，故宫博物院才逐渐走上正轨。故宫博物院的成立产生了巨大的社会反响，推动了全国各地博物馆的迅速发展。1935年中国博物馆协会成立，时任故宫博物院院长的马衡任会长。

北伐胜利后，中国政治局面相对统一，1929年紫禁城内三个博物馆机构——历史博物馆、艺术博物馆、宫廷博物馆的组织关系也完成了调整并相对稳定。1929年10月，时任院长易培基向国民政府行政院提出《完整故宫保管计划》的议案。"1930年以理事蒋介石领衔的《完整故宫保管计划》正式呈送国民政府，当即得到行政院的批准，同意将设在紫禁城外朝的古物陈列所与故宫博物院合并，将中华门以北各宫殿直至景山，包括太庙、皇史宬、堂子、大高玄殿等一并归入故宫博物院。11月，政府核准同意自中华门以内均划归故宫博物院管辖，据此故宫收回太庙、堂子。1931年1月28日起，为整理内阁档案，文献馆以外廷之内阁大堂为临时办公地点，大部分职员赴该处工作。"其后因战争原因，合并古物陈列所工作于1935年中断。日伪统治时期，1943年12月1日，伪华北政务委员会训令总字第0128号，令古物陈列所、历史博物馆合并入故宫博物院。1946年10月29日，行政院第765次会议议决："故宫博物院划归行政院直隶；古物陈列所房屋及其尚留北平之文物拨交故宫博物院。"1948年3月1日，古物陈列所正式并入故宫博物院，博物院格局臻于完整。[1]

今天故宫博物院的定位是综合性博物馆，而综合性博物馆也有其主要特色。故宫博物院首先是宫廷博物馆，其次是艺术博物馆。宫廷博物馆是由世界曾经最重要的封建权力空间改造的博物馆，作为一种特殊的博物馆形态立于全球化的博物馆群当中。以宫殿、城堡、王府等改造为宫廷博物馆的国家博物馆有英国的皇家格林威治博物馆、法国的凡尔赛宫、荷兰的阿姆斯特丹国家博物馆、俄罗斯的艾尔塔米什博物馆、泰国的曼谷国家博物馆等（表3-1）。

[1] 故宫博物院编：《故宫博物院早期院史（1925—1949年）》，第65、131、162页。

表 3-1　各国宫廷博物馆概览

国家	所属博物馆及其构成	博物馆背景演变	博物馆功能
英国	皇家格林威治博物馆（由皇后宫、国家海事博物馆、格林威治皇家天文台和卡蒂萨克号帆船四个部分组成）	（指皇后宫）詹姆斯一世的王后安妮的私人休憩和待客场所—（1673）荷兰海洋艺术家父凡·德·费尔德的工作室—（1807）乔治三世将其转为皇家海军收容所—（1937）新成立的国家海事博物馆的一部分—（1997）联合国教科文组织认定的"格林威治海岸地区"世界文化遗产的中心	丰富人们对海洋的认识、对空间的探索，陈列艺术藏品，展现英国在世界历史中的地位
法国	凡尔赛宫	（1624）路易十三的狩猎行宫—（1789）路易十六时期王宫历史终结，宫内遭遇洗劫—（1793）残余艺术品运转至卢浮宫—（1833）路易·菲利普国王改其为历史博物馆	王宫生活与艺术品的对外呈现
荷兰	阿姆斯特丹国家博物馆	（1800）海牙皇家艺术展览室藏品保管—（1808）荷兰博物馆成立—新王窝兰爵家族的古耶蒙一世改为阿姆斯特丹国家博物馆—（1815）藏品迁址至市中心运河上的屈彭院—（1885）建造新哥特式风格新馆	绘画、雕刻和装饰艺术品，荷兰历史文物、版画以及亚洲艺术品展示
俄罗斯	艾尔米塔什博物馆	叶卡捷琳娜二世女皇的私人宫邸—（1764）博物馆成立—（1852）对外开放—（1922）与冬宫博物馆合并	达·芬奇、伦勃朗、鲁本斯等名家的艺术作品展示，5座建筑宫殿对外开放
泰国	曼谷国家博物馆	（1859）泰国国王拉玛四世私人收藏集合地—（1874）（拉玛五世）成立博物馆—（1887）拉玛五世将其迁址至泰国副王居住过的旺纳宫—（1926）改名为曼谷博物馆—（1934）归属国家艺术部管理，发展成为曼谷国家博物馆	泰国自古至今的历史呈现

尽管这些博物馆都担负着展示其国家历史和文化遗产的功能，但它们各自的发展历程和重点领域却有所不同。英国和荷兰的博物馆强调国家认同和艺术收藏，而凡尔赛宫和艾尔米塔什博物馆更侧重于展示王室和贵族的生活。曼谷国家博物馆则展示了泰国从古至今的历史发展。每个博物馆都以其独特的方式展示了各自国家的历史和文化。

作为皇宫博物馆，故宫1914年开始开放，到1925年整个紫禁城用作博物馆空间，在全球范围的现代社会转型中对文化遗产的整理和开放处于承前启后的位置。故宫博物院前副院长段勇曾指出："紫禁城作为皇宫最具象征意义的前朝于1914年就成为国立博物馆并对外开放，到1925年整个紫禁城都转变为博物馆开放了。而世界上不少国家的皇宫是经历了第一次世界大战（1914—1918年）后才完成了向博物馆的转变，例如德国、奥地利、俄罗斯、土耳其等国一战后国体变更，一批皇宫相继转变为国立博物馆，才由一家、一姓的私产转变为社会公众的文化遗产。"[1]

从1914年古物陈列所的成立到1948年《完整故宫保管计划》的实现历时三十余年。故宫博物院作为国家"艺术性博物馆"稳定下来，故宫博物院前院长郑欣淼对于这一定位这样介绍道："1953年5月，文化部文物局与故宫博物院共同研究，拟订改进计划，提出故宫博物院的性质是：'文化、艺术、历史性的综合博物院，而以艺术品的陈列为其中心。这是和克里姆林宫及冬宫博物院的性质有些相同的。'"[2]

[1] 段勇：《皇宫博物馆概说——兼谈故宫博物院在世界皇宫博物馆中的地位》，《故宫学刊》2008年第1期，第504页。
[2] 详参见郑欣淼：《"完整故宫"保护的理念与实践》，《故宫博物院院刊》2012年第5期，第14页。

第二节　紫禁城博物馆的空间阅读

 各国宫廷博物馆早期都作为统治者的居住和生活工作场所而存在。其主要特色在于，不仅有大量的文物，还有历史建筑物本身，能实现文物场景化的宫廷原状陈列。宫廷博物馆的宫廷样态的空间布局，既承载了历史上统治阶级生活的演变轨迹，又彰显了国家形象。同时，宫廷以博物馆样态向公众开放，亦从观众开发的角度满足了参观者对于展示空间的猎奇欲，其展陈内容已然不单为简单的物件摆放，而体现了早期的策展思维，具备意识形态导向功能，参观者在对于尘封已久的空间的想象中获得意识的延展和修正。由此可见，关于宫廷博物馆的空间识别、阅读与管理的探讨，对于研究 20 世纪以来的艺术传播机制尤为重要。其中，卢浮宫作为世界最著名的宫廷博物馆之一，原状陈列已经较少；相对的，同属法国的凡尔赛宫博物馆则保留了较多的宫廷原状。而"紫禁城作为中国明清两朝 500 年的统治中枢，大致相当于作为主要皇宫时期的法国卢浮宫加凡尔赛宫"[1]。

 前文已经简要介绍紫禁城在 20 世纪早期转变为博物馆的经过。1930 年，朱启钤创办中国营造学社，作为专门研究中国古建筑工程学的学术团体，该学社首先对故宫的前三殿、后三宫、文渊阁、角楼、景山五亭等古建筑进行勘测制档，我们今天对故宫博物院建筑及空间的研究肇始其时。而紫禁城作为公共空间的开放对艺术传播产生的显著影响，主要是将原本私人的、皇家的藏品转变为可访问的文化遗产，实现了艺术的民主化，允许更广泛的公众参与其中，理解中国丰富的历史和艺术遗产。它为教育提供了机会，通过共享的文化遗产促进了国家认同，并鼓励了国际文化交流。通过将这些艺术品公之于众，在全球范围内保护和传播中国艺术和文化方面，故宫博物院发挥了关键作用。

[1] 段勇：《皇宫博物馆概说——兼谈故宫博物院在世界皇宫博物馆中的地位》，《故宫学刊》2008 年第 1 期，第 503 页。

同时，在特殊历史时期，紫禁城从皇家禁地向公共空间的转变，特别是故宫博物院的建立，在破除帝王权威、帮助民国政府树立政权威信、传播新的意识形态、塑造现代政府形象等层面发挥了重要作用。故宫博物院不仅是文化传承的场所，也是国家权力运用和意识形态传播的空间。

一、古物陈列所的肇建与空间转变

自1914年成立起，古物陈列所就开始逐步对公众开放，虽然最初仅限于武英殿等部分区域，但这一行为开启了紫禁城对外开放的先河。1913年底前，"委办理古物陈列所亟须设置筹备处以资办公，查武英殿西配殿之北二间现在空间，拟即供用作为本所筹备处。业已于中华民国二年十二月三十日迁入办公。理合呈报。"[1] 1914年2月4日，古物陈列所正式成立。

古物陈列所的展室主要有太和殿、中和殿、保和殿、文华殿、武英殿等处，前期主要为宫廷原状陈列和专馆陈列，而后各展室渐入清宫旧藏为陈列品增加了展品丰富性，后期出现临时陈列专馆（专题展）与福氏博物馆（私人收藏展），此为中国早期博物馆的陈列样态，可见其空间使用功能的基础内设与后续外沿（图3-1、表3-2）。

古物陈列所成立初期，主要的展陈场馆为位于紫禁城外廷西面的武英殿及其后面的敬思殿（以及两殿之间增建的过道走廊），还有位于东面文华殿及其后面的主敬殿（以及两殿之间增建的过道走廊）。[2]

1 《关于本所借用武英殿为办公使用地点由》，故宫博物院档案室藏院史档案（编号：jfqgwxzsw 100002）。转引自吴十洲：《1925年前古物陈列所的属性与专职人员构成》，《故宫博物院院刊》2014年第5期，第10页。
2 阳烁、王子琪：《民国时期北平古物陈列所的陈列展览》，《中国博物馆》2019第3期，第46页。

图 3-1　20 世纪 30 年代古物陈列所全图[1]

表 3-2　古物陈列所展陈空间分布[2]

时间	空间使用	陈设内容
1914 年 2 月	武英殿、敬思殿	青铜器、书画、瓷器
1915 年 6 月	太和殿、中和殿、保和殿	宫廷原状陈列和专馆陈列
1916 年 10 月	文华殿、主敬殿	书画类文物

1　改绘自故宫博物院编：《故宫博物院早期院史（1925—1949）》，第 11 页。
2　梁丹：《北京博物馆工作纪事（1905 年—1948 年）》，《中国博物院》1992 年第 3 期，第 85—92 页。

第三章　故宫博物院与艺术传播机制

（续表）

时间	空间使用	陈设内容
1925年	太和殿	增加了一些清代宫廷用品，如雕漆、珐琅、刺绣、名人大画轴等
	中和殿	陈列了明清大件珐琅器、紫檀雕花柜等，袁世凯登基复辟时在殿内安装的暖气管道等设施也进行展出
	保和殿	陈列有金漆宝座、御案
	文华殿东传殿	文华殿东传殿主要仿内廷生活原状陈列书房生活用品，表现皇帝日常生活和文化生活状况
	传心殿	专馆陈列以艺术品为主，还有一些宫廷文物和善本图书等
1930年（年节及纪念日对外开放）	临时陈列专馆	如洪宪馆展出袁世凯复辟帝制时物品，有洪宪国旗、军旗等；戏衣陈列馆展出乾隆时各种戏装；武器陈列馆展出清代刀枪盔甲
1935年	福氏博物馆	美籍福开森委托寄管的私人收藏的部分文物对外展出

武英殿是最早开放的陈列室。1914年2月4日，内务部将故宫武英殿及其后殿敬思殿改建为陈列室，公开展览青铜器、书画、瓷器等文物。[1]"当时的古物陈列所只有武英殿一处展室，因此有时也用武英殿直接代称古物陈列所。"[2]

文华殿的开放主要得益于宝蕴楼的建造。古物陈列所的库房、今天故宫博物院院史馆宝蕴楼是在原官学旧址咸安宫地基上重建的民国建筑。后期古物陈列所出版的《宝蕴月刊》即以此楼命名。1914年3月1日，古物陈列所工程股

[1] 梁丹：《北京博物馆工作纪事（1905年—1948年）》，《中国博物院》1992年第3期，第85页。
[2] 段勇：《古物陈列所的兴衰及其历史地位述评》，《故宫博物院院刊》2004年第5期，第24页。

呈文至内务部拟建文物库房，而后内务部特批以庚子赔款拨款20万元用于在咸安宫旧址上拓建库房。拓建而成的宝蕴楼库房为中国近代第一座专用于文化保藏的大型房。¹据记载，"宝蕴楼库房工程主要包括咸安宫门一座、宝蕴楼一座、东西配楼二座，共计建造房屋53间，主要用于储藏古物和出版物；咸安门道前后6间，咸安门内东房1间，咸安门内西房1间，用于存储出版物；宝蕴楼正楼上下3层27间，宝蕴楼东楼上下3层9间，宝蕴楼西楼上下3层9间，用于存储古物。"²

1925年，古物陈列所扩充了陈列内容和展品。宫廷原状陈列之外，增加了一些清代宫廷用品，从而对紫禁城的宫廷生活、历史事件进行了场景化展示。而艺术珍品则陈列在文华殿和武英殿中。以上这些陈列是我国近代博物馆史上的早期陈列，对国家博物馆如何进行陈列工作做了有益尝试。³

1928年的《古物陈列所游览指南》为我国博物馆最早的对外开放参观的导览手册，其对开放规则的设置、观众参观的细则等做出了明确指向。当时对外开放的单位有故宫文华殿、武英殿、太和殿、中和殿、传心殿、浴德堂。⁴ 20世纪30年代古物陈列所外宾参观券背后印有参观路线图（图3-2）。

我们今天认为，在紫禁城博物馆化的过程中，"古物陈列所的成立、开放与研究工作，首开皇宫社会化的先河，体现了中国博物馆辅助教育、开启民智、促进学术研究的功能，也为以后故宫博物院的成立积累了相当经验。"⁵

二、故宫博物院空间使用与空间想象

1925年10月10日，故宫博物院董事庄蕴宽在紫禁城乾清门广场主持了盛

1　故宫博物院编：《故宫博物院早期院史（1925—1949）》，第13页。
2　徐婉玲、赵凯飞：《宝蕴楼的前世今生》，《中国纪检监察》2018年第11期，第63页。
3　梁丹：《北京博物馆工作纪事（1905年—1948年）》，《中国博物院》1992年第3期，第84—87页。
4　同上文，第88页。
5　故宫博物院编：《故宫博物院早期院史（1925—1949）》，第13页。

图 3-2 20世纪30年代古物陈列所外宾参观券及参观券背后路线图[1]

[1] 故宫博物院编:《故宫博物院早期院史（1925—1949）》，第 15 页。

大的故宫博物院开幕典礼，为庆祝开幕，故宫的开放范围和参观内容增加了，而开幕当天及第二天票价却从1元减为5角。具体来说，参观范围上，游览者不只可以参观过去即已开放的中路（御花园、后三宫等处）及西路（西六宫等处），还可参观养心殿、寿安宫、文渊阁、乐寿堂等处。故宫博物院成立当天和第二天，增开了古物书画陈列室、图书陈列室和文献陈列室，而原有展室也增添了首次对外展出的展品[1]。

关于故宫开幕参观的情况，1925年1月就进入故宫工作的工作人员那志良回忆道："那天，我被派在外东路的养性殿照料，这里陈列的是《南巡图》及《大婚图》等，是画工很细致，雅俗共赏的展品，先进来的看完不走，后来的人，把室内挤满了，想走也走不成。"[2] 1929年曾任故宫博物院秘书长的吴景洲也回忆："是日万人空巷，咸欲乘此国庆佳节以一窥此数千年神秘之蕴藏，余适以事入宫略迟，中途车不能行者屡，入门乃眷属及三数友人被遮断于坤宁宫东夹道至两小时之久使得前进。"[3] 故宫博物院研究室的刘北汜介绍道：

> 这些陈列室都是利用原有宫殿或庑房略加清理，因陋就简布置起来的。尽管如此，因为是第一次公开展出，还是吸引了大量观众，两天内前来参观的多达5万人。
>
> 展览情况，据当时北平《晨报》记载，书画、铜器、瓷器各陈列室，"屋宇窄小，门窗紧闭，以致臭气熏人，人多掩鼻而过。一馆（书画）出入分门，二、三两馆（铜器、瓷器）悉由一门而入，人多拥挤，门为之塞，进出均感困难。"乐寿堂因为陈列品中有溥仪及其妻妾的大量照片，前往参观的"观众尤多"。[4]

1 刘北汜：《故宫沧桑》，第59—61页。
2 那志良：《典守故宫国宝七十年》，紫禁城出版社，2004，第36页。
3 吴景洲：《故宫五年记》，第59页。
4 刘北汜：《故宫沧桑》，第61页。

故宫博物院研究员朱家溍回忆少年时参观故宫博物院的情景：

> 当时的宫殿是溥仪出宫时现场的原状：寝宫里，桌上有咬过一口的苹果和掀着盖的饼干匣子；墙上挂的月份牌（日历），仍然翻到屋主人走的那一天；床上的被褥枕头也像随手抓乱还没整理的样子；条案两头陈设的瓷果盘里满满地堆着干皱的木瓜、佛手；瓶花和盆花仍摆在原处，都已枯萎；廊檐上，层层叠叠的花盆里都是垂着头的干菊花。许多屋宇都只能隔着玻璃往里看。窗台上摆满了外国玩具，一尺多高的瓷人，有高贵的妇人，有拿着望远镜、带着指挥刀的军官，还有猎人等等。桌上有各式大座钟和金枝、翠叶、宝石果的盆景。洋式木器和中式古代木器搀杂在一起，洋式铁床在前窗下，落地罩木炕靠着后檐墙。古铜器的旁边摆着大喇叭式的留声机，宝座左右放着男女自行车。还有一间屋内摆着一只和床差不多高的大靴子。[1]

通过上述 4 位先后在故宫博物院工作过的专家回忆，我们既了解到故宫博物院参观人数、展陈条件，也可以看到当时原状展示的叙事场景化，其展示已然不为古物的堆叠和陈列，而初步具备艺术管理工作者的策划理路与意识导向功能。故宫博物院的开院以及开放，对民众而言是冲破过往想象的，最直观的结果就是实现了对空间的探索，完成了现实实况对想象的修正。这些直接的参观经验，或许最早是以猎奇为动机的，但最终形塑了大众对"中国文化"和"中国艺术"的认知。

至 20 世纪 30 年代，故宫博物院开放的空间与展示内容如图 3-3、表 3-3 所示。

[1] 朱家溍：《故宫退食录》，紫禁城出版社，2009，第 573 页。

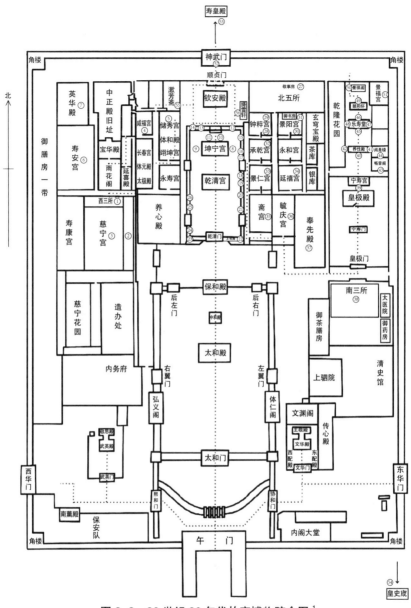

图 3-3 20 世纪 30 年代故宫博物院全图[1]

[1] 改绘自《北京历史博物馆、北平图书馆、故宫博物院、鲁迅故居简要说明》，中国国家图书馆：http://read.nlc.cn/allSearch/searchDetail?searchType=1001&showType=1&indexName=data_416&fid=17jh000194，访问时期 2024 年 1 月 15 日。

表 3-3　故宫博物院部分空间使用情况[1]

地点	使用情况	序号
西三所	古物馆办公室	①
东跨院	库房	②
慈宁宫	清画陈列室	③
咸福宫	乾隆珍赏物陈列室	④
储秀宫	先原状陈列溥仪出宫当天的场景	⑤
寿安宫	图书馆收藏室	⑥
英华殿	图书馆阅览室	⑦
坤宁宫东暖阁	文具陈列室	⑧
坤宁宫西暖阁	景泰蓝陈列室	⑨
坤宁门东间	第一雕刻品陈列室	⑩
坤宁门西间	第二雕刻品陈列室	⑪
坤宁门迤东	九间房陈列室	⑫
坤宁门迤西	织绣品陈列室	⑬
静憩斋	库房	⑭
基化门迤南	第一陈设品陈列室	⑮
景和门迤北	养心殿藏珍品陈列室	⑯
景和门北间	象牙陈列室	⑰
景和门南间	刀剑陈列室	⑱
龙光门迤北	第二陈设品陈列室	⑲
端凝殿迤北	珐琅器陈列室	⑳
日精门北间	烟壶陈列室	㉑

1　整理自朱家溍:《一个参观者对故宫博物院的印象》《我青年时代经过的院庆》,《故宫退食录》,第573—580页;原北平市政府秘书处编:《旧都文物略》,中国建筑工业出版社,2005,第31页。表中序号对应图3-3。

(续表)

地点	使用情况	序号
乾清门迤东	碑帖陈列室	㉒
月华门迤南	雕漆器陈列室	㉓
月华门南间	如意陈列室	㉔
月华门北间	古镜陈列室	㉕
月华门迤北	郎世宁画陈列室	㉖
敬事房	库房	㉗
钟粹宫前殿	宋元明书画专门陈列室	㉘
钟粹宫后殿	舆图陈列室	㉙
景阳宫前殿	宋元明瓷器专门陈列室一	㉚
御书房	宋元明瓷器专门陈列室二	㉛
承乾宫[1]	清瓷专门陈列室	㉜
景仁宫前殿	大型鼎彝陈列室	㉝
延禧宫	新建文物库房	㉞
斋宫前殿	玉器专门陈列室	㉟
毓庆宫	原状陈列室	㊱
奉先殿	总陈列室	㊲
南三所	文献馆办公室	㊳
皇极殿、宁寿宫	陈列图像	㊴
养性殿	陈列礼器图	㊵
养性殿东暖阁	陈列印玺	㊶
养性殿西暖阁	陈列玉策	㊷
畅音阁	陈列戏衣切末	㊸

1 初称永宁宫，明末更名承乾，清袭用之。为东六宫之一，渐沦为豢养鱼鸟之所。博物馆化时期用以陈列清代瓷器。

（续表）

地点	使用情况	序号
阅是楼	陈列剧本盔头等	㊹
乐寿堂[1]	文献馆陈列档案	㊺
乐寿堂后殿	陈列钞币、符牌、勋章等	㊻
乐寿堂东暖阁	陈列图书	㊼
乐寿堂西暖阁	陈列慈禧后用品	㊽
颐和轩	陈列盔甲兵器	㊾
景祺阁	陈列朝服	㊿
景福宫	陈列有系统之史料	�
神武门楼	陈列銮舆仪仗	㊾
寿皇殿	位于景山后，陈列清帝后像及乐器供器，仍当日岁朝奉祀形式	㊾
皇史宬[2]	藏清代各朝实录及圣训	㊾
漱芳斋	戏台，尚小云曾于此演昆剧《游园惊梦》	㊾
绛雪轩	坤宁宫门外的御花园，自马衡任院长期间，故宫博物院每年院庆举办的"双十节"招待会皆开办于此	㊾

我们可根据《旧都文物略》中的《宫殿略》[3]和故宫博物院早期院史[4]记载，结合当时作为博物馆功能的空间转化，从空间上认识一下紫禁城博物馆化的具

1 外东路旧统称宁寿宫。清乾隆三十七年始建，备归政尊养之用。乐寿堂于故宫博物院成立次日辟为文献陈列室，展出雍正、道光、同治帝朱旨、密谕，故宫点查发现金梁、康有为、徐良密谋复辟文证，200余幅溥仪夫妇照片及涂写文章、墨迹等。
2 位于东华门内东南隅。
3 原北平市政府秘书处编：《旧都文物略》，第19—31页。
4 故宫博物院编：《故宫博物院档案汇编·工作报告（一九二八至一九四五）》，故宫出版社，2015，第96页。

体表现。总的来说，三馆两处及临时工作处的架构确立之后，古物馆、文献馆、图书馆馆址有明确划定。如图所示，古物馆各陈列室主要分散于内廷东西路，即图中序号①至⑤、⑧至㉗之间，陈列室核心区域位于奉先殿、斋宫、毓庆宫及东六宫，其中奉先殿为总陈列室，斋宫前殿和毓庆宫分别为玉器专门陈列室和原状陈列室，东六宫大部分为古物分部陈列室；图书馆主要位于外西路的寿安宫和英华殿，对应序号⑥、⑦，文献馆位于宫中外东路，对应序号㉘至㊴。

除了上述开放空间，承左祖右社之例的故宫宫门左侧的太庙也作为故宫博物院的一部分对外开放，与社稷坛改建的中山公园相呼应。1930年12月1日，"故宫博物院接收太庙（即今北京市劳动人民文化宫），并悬挂'故宫博物院太庙分院'匾额。太庙了设立两个大型专门陈列室：承乾宫清瓷陈列室和景仁宫铜器陈列室。另设普通陈列室七个"。[1]

综上，20世纪30年代故宫展室格局初步稳定下来，我们根据当时故宫博物院全图可以看到其展示功能的分布。开放陈列注重突出各陈列室特色与提升展览效果，相关工作包括修旧如旧、复原景观、辟文物陈列室开办主题展览。当年开辟的展室，许多延续至今。如东六宫和宁寿宫区域至今仍进行专馆陈列，交泰殿、养心殿、西六宫如今仍是博物院"宫廷史迹"的主要展室。

三、国立历史博物馆空间内部使用与演变

1912年国立历史博物馆成立于国子监，1917年搬迁至紫禁城的端门和午门。从此历史博物馆经过漫长的筹备，于1926年才正式对外开放。历史博物馆开放时的空间使用情况如图3-4。

[1] 梁丹：《北京博物馆工作纪事（1905年—1948年）》，《中国博物院》1992年第3期，第89页。

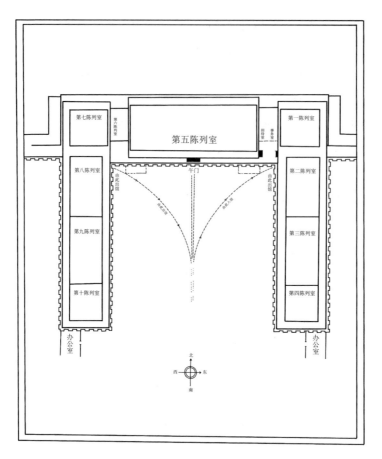

图 3-4 国立历史博物馆陈列所平面图[1]

历史博物馆的陈列设有历史和艺术两个部,共有十个陈列室,其空间布局分别为:第一陈列室,售品存储;第二陈列室,金石之部;第三陈列室,刻石;第四陈列室,教育博物;第五陈列室,明清档案、国子监旧存器物、明器、模制器物;第六陈列室,针灸铜人、杂器及寄陈物品;第七陈列室,兵刑器;第八陈列室,发掘物品;第九陈列室,模型图表;第十陈列室,

1 《国立历史博物馆专刊·第一年·第一册》,中国国家图书馆:http://read.nlc.cn/allSearch/searchDetail?searchType=1001&showType=1&indexName=data_404&fid=01J000221,访问日期 2024 年 1 月 15 日。

国际纪念品。历史博物馆成立之初，总计藏品2000余件，1932年藏品已达21万余件。[1]

综上，我们看到20世纪早期紫禁城空间作为文化艺术展示空间的使用状况。表3-4以金石书画门类为例，展示了三个机构共同构成的整个紫禁城空间，在20世纪上半叶如何为我们展示着中国古代艺术珍品。

表3-4　紫禁城内金石书画展览（1914—1949）

地点	时间	展览名称／展示内容	作品数量
武英殿、敬思殿	1914年	青铜器、书画、瓷器	不详
文华殿、主敬殿	1916年	书画类文物	不详
太和殿	1925年	增加了一些名人大画轴等	不详
文华殿	1935年	福氏古物馆成立	不详
钟粹宫	1931年	书画陈列	46件
钟粹宫	1931年	书画陈列	45件
钟粹宫	1935年	字画陈列	37件
钟粹宫	1938年	历代书画陈列	39件
钟粹宫	1940年	历代书画陈列	41件
钟粹宫	1940年	历代书画陈列	41件
钟粹宫	1941年	书画陈列	38件
钟粹宫	1942年	历代书画陈列	39件
钟粹宫	1943年	书画陈列	38件
钟粹宫	1942年	书画陈列	37件
钟粹宫	1945年	书画陈列	37件
钟粹宫	1948年	书画陈列	36件
钟粹宫	1949年1月至1954年	书画陈列	34件

[1]《国立历史博物馆专刊·第一年·第一册》，中国国家图书馆：http://read.nlc.cn/allSearch/searchDetail?searchType=1001&showType=1&indexName=data_404&fid=01J000221，访问日期2024年1月15日。

（续表）

地点	时间	展览名称/展示内容	作品数量
坤宁宫西板房	1935年	碑帖陈列	34件
坤宁宫东西配殿	1935年	拓片陈列	159件
坤宁宫东配殿	1936年	拓本陈列	201件
	1941年	金石拓本陈列	92件
批本处第二书画陈列室[1]	1935年	清画陈列	31件
批本处第二书画陈列室 坤宁宫东板房[2]第一书画陈列室	1936年	书画陈列	155件
坤宁宫东板房	1939年	清画陈列	20件
	1939年	清画陈列	48件
	1940年	清画陈列	51件
	1941年	清画陈列	59件
	1942年	清画陈列	51件
	1943年	清画陈列	28件
	1945年	清画陈列	16件
	1946年	清画陈列	18件
皇极殿	1936年	万寿图陈列	4件
	1944年	万寿武功图陈列	21件
宁寿宫	1944年	舆图陈列	不详
	1949年	帝后像陈列	106件
集义殿	1948年	清代臣工书画展览	20件
	1949年	清代臣工书画展览	39件

1 乾清宫懋勤殿南面的三楹房屋为批本处，位于本书图3-3"20世纪30年代故宫博物院全图"中序号⑲处。
2 坤宁宫以东的联房。

（续表）

地点	时间	展览名称/展示内容	作品数量
凝道堂	1948 年	书画成扇陈列	46 件
古物馆第六展室	1948 年	书画陈列	42 件
古物馆第一展室	1948 年	书画陈列	不详
古物馆第十展室	1948 年	书画展览	11 件
午门东阙门[1]	1926 年	金石之部	不详

这些展示虽然在陈列上受到不少诟病，但其组织策划的方式和选品标准为日后故宫展览优化奠定了基础，根据朱家溍的回忆：

> 当时最吸引我的是钟粹宫陈列的书画，那时每月更换陈列品二次。当时专门委员会每周开鉴定会，每星期一故宫博物院派人送一份审查书画碑帖的目录给我的父亲，这等于给我一个预习的机会。父亲每次开审查会回来，对着目录告诉我，某件真，某件假，某件真而不精，某件假但笔墨还好，某件题跋真而本幅假，某件本幅真而某人题跋假等等审查意见。我的哥哥朱家济和杨宗荣两人是专管钟粹宫书画陈列室的工作人员，每次更换陈列品，我哥哥总先告诉我，这次更换的有哪些名画。因为有这种机缘，所以故宫当时所展出的《石渠宝笈》著录的精品，我都有幸观赏过。这个时期故宫博物院编印发行的《故宫周刊》、《故宫》（月刊），还有许多单行本影印的法书名画等，都是我非常感兴趣的读物。[2]

可以看到书画陈列展览更换频繁，审核严格，专门委员会的鉴定意见和是否有出版物著录是重要的评审原则。其后在伦敦中国艺术展览会上，这两条标准也沿用了。

1 即历史博物馆第二陈列室。
2 朱家溍：《故宫退食录》，第 574 页。

四、参观紫禁城

伴随着空间的开放，普通国民均可以通过购买门票参观曾经的"禁城"。最早开放的古物陈列所的门票分为五类：入门券，5分；定价券，即各殿参观券，其中文华殿、武英殿1元，三大殿共5角；联合券，即参观各殿通票，2元3角；优待券，包括减价期半价、优待军人参观券等。游人如果想乘坐车辆入门，需要在该门售票处购买车辆入门券，汽车每辆4角，马车每辆2角，人力车1角。[1]

古物陈列所的总体参观人数在1928年之前记录较少。据学者统计，1928年至1934年，古物陈列所每月平均参观人数为5942人；1938年至1940年，为10963人。[2]

故宫博物院方面，1925年10月10日开幕以来，由于管理层核心人物的变更、机构运营规划的变化、经费与收支的浮动，观众参观的展室范围和参观票价都有不同程度的调整。从参观票价层面，根据现有材料《故宫导游》可知，1940年分为三类收款类目：一为普通票，分为普通票和团体票，普通票为5角，团体票半价，每月1日、2日、3日一律2角；二为学生团体票，学生团体票为1角每位，满100人者收总票价5元，其超过之数按每人5分计算，在50—100人之间则需要原价购买；三为军人票，1角每位。再看1943年的票价设置，分为四类收款类目：一为普通票，只有普通票，售价1元；二为减免日优惠票，每年春节、双十节及每月1日、2日皆为半价5角；三为学生票，购票10人以上每人2角，50—100人出总价10元，超过100人每人再补1角尾款；四为军人票，每人2角。[3] 由此可以观察到其中变化：其一，团体票已从普通票中删除，另辟为减免日优惠票，以示管理者营销意识的转换；其二，将学生票

1 李文裿：《北平学术机关指南》，第124页。国家图书馆：http://read.nlc.cn/OutOpenBook/OpenObjectBook?aid=416&bid=9458.0，访问日期2024年1月17日。
2 阳烁：《民国时期博物馆的经济管理：以古物陈列所为例（1916—1941）》，《博物馆管理》2020年第2期，第82页。
3 故宫博物院出版物发行所：《故宫导游》，中国国家图书馆：http://read.nlc.cn/allSearch/searchDetail?searchType=1001&showType=1&indexName=data_416&fid=17jh002583，访问日期2024年2月2日。

的种类更加细致化，管理者应当考虑到了不同学生客群数据之下的收支比例，更进一步具备资金收支管理意识。

为窥探故宫博物院门票收入，我们以《国立北平故宫博物院二十四年工作报告》[1]记载为例。1934年度（1934年7月至1935年6月），故宫博物院参观券收入预算数为12000元，实收数为23581.13元，较预算总增加11581.13元。[2] 根据《故宫博物院档案汇编·工作报告（一九二八至一九四五）》记载可知每年参观人数（见图3-5），这一数字为普通票、军人票、团体票、特种减价各券售出数目的总和，因为战时时局影响，1933年和1937年参观者人数剧减。

图 3-5　1929—1945 年参观故宫博物院人数[3]

1 《国立北平故宫博物院二十四年工作报告》，中国国家图书馆：http://read.nlc.cn/OutOpenBook/OpenObjectBook?aid=416&bid=32228.0，访问日期2024年2月2日。
2 故宫博物院的门票收费从20世纪30年代开始因通货膨胀而增加，如1937年每券收费5角，1942年收费1元，1944年收费2元，1945年收费10元。因此门票收入的绝对值不具有可比性，我们仅以1934年为例对其门票收入做概要把握。
3 整理自故宫博物院编：《故宫博物院档案汇编·工作报告（一九二八至一九四五）》。

至于三机构中最晚开放的历史博物馆，参观人数一直不多。历史博物馆成立时馆员只有9人，馆藏文物才1万多件，与古物陈列所和故宫博物院相比，其人力和馆藏有限，接待能力和对游览者吸引力不足，1931年九一八事变后，历史博物馆又不得不将一部分文物运往外地。1937年七七事变后，北平失陷，历史博物馆基本上处于停顿状态。直到1949年北平解放时，全馆工作人员不满20人，馆藏文物只有12000余件，平均每天观众约百人，有时终日没有观众。[1]

总的来说，如果对照20世纪早期北京的物价水平，参观紫禁城是一项相当昂贵的活动。如上文提到的，游览故宫各殿需支付2元5角5分。古物陈列所东西华门和午门的入门券的售价是5分，而入门之后想要继续参观武英、文华殿的话需要各缴大洋1元，进入太和、中和、保和三殿则需另缴大洋5角。过高的票价减少了参观者的人数，导致紫禁城虽然开放，但是门槛依旧很高。事实上，当时包括书籍在内的文化产品和文化活动确实不是普通市民能够消费得起的。从公共性上讲，后文将提到的中山公园更具有包容性，它的门票售价较亲民是其中重要的原因之一。

即便如此，紫禁城仍然接待了相当多的参观者，尤其是中国传统节日期间吸引了很多人前来参观，一年中的1月、5月和10月为参观高峰期。据当年北洋画报报道，1925年故宫开放时，"禁城之内，六宫之中，无处不如蚁聚焉"[2]。随着开放之初的参观热情逐渐消减，博物馆参观的整体情况趋于平淡，这与动荡的时局和高昂的门票有一定关系。总的来说，根据前文统计数据，紫禁城三机构在20世纪初期的年均参观人数总和近20万人次。

[1] 吕济民：《中国博物馆史论》，第153—154页；梁丹：《北京博物馆工作纪事（1905年—1948年）》，《中国博物院》1992年第3期，第94页。
[2] 李文儒主编：《全球化下的中国博物馆》，文物出版社，2002，第60页。

第三节 紫禁城博物馆的组织管理

一、组织管理

民国时期对博物馆的组织管理有几个显著特点,反映了那一时代的社会变革、文化发展及对公共空间的新理解。这些特点包括:

从政治策略到文化事业的转变。紫禁城及其文物的博物馆规划最初多出于政治上的考量,如清室遗老们提出的皇室博物馆之议,主要是为了获取社会认同和政治权力。然而,随着溥仪被驱逐出宫和清室善后委员会的组织成立,创设博物馆逐渐演进为一项社会文化事业,博物馆作为文化保存和教育机构的角色逐渐被社会接受和重视。

博物馆规划与城市空间的整合。民初时期,政府官员和知识分子通过借鉴西方的博物馆和公园理论,推动了北京城市空间的变革,将帝王时代的私人封闭空间转变为新兴社会的公共开放领域,如公园、图书馆和博物馆。这种空间变革不仅改善了北京城市的公共空间,也促进了紫禁城等地的开放和利用。

实操性的规划与执行。随着时间的推移,对博物馆的规划逐渐从概念性陈述转向实操性说明,更关注博物馆建设及文物陈列的具体规划。例如,清室善后委员会时期的博物馆规划开始具体考虑紫禁城的空间布局和历史建筑的改造利用,如《参观故宫暂行规则》的制定和博物馆及图书馆的具体位置设定。

紫禁城的综合利用。紫禁城及其皇家收藏的整体保护和利用成为一项重要的规划思想。通过筹设博物馆、图书馆和公园,保存紫禁城建筑原貌,对皇家收藏进行专题陈列以及将文物、建筑与史迹相印证的规划思想逐渐成熟,并实现了紫禁城作为国家公共空间的功能提升。

紫禁城博物馆的组织工作面临过多方面的挑战,包括经费不足、社会动荡

等。这些挑战凸显了在当时中国社会和政治背景下，开展文化教育和文物保护工作的复杂性和困难性。尽管困难重重，20世纪早期我国完成了对博物馆角色和功能的重新定义，在这一过程中确立了对公共文化遗产保护和利用的基本原则。通过这些努力，紫禁城不仅保留了其历史价值，还为公众提供了丰富的文化和教育资源。

国立历史博物馆

中国首个国家直接管理的博物馆是国立历史博物馆，标志着博物馆事业从个人或私人机构向国家级别的机构转变，体现了国家对文化遗产和教育的重视。1912年，国立历史博物馆筹备处成立，受北洋政府领导，由胡玉缙担任主任。然而，社会动荡影响了筹备工作。经过14年筹备，1925年博物馆组建完成，拥有馆员及兼职馆员10人，书记1人，练习生3人，设有文书、会计、庶务、文物征集和陈列五个部门。1926年，博物馆正式开放，但馆员数量减少至9人。1928年，历史博物馆划归南京大学院古物保管委员会领导，后改由教育部领导。馆内设有总务、征集、编辑和艺术四个部门（图3-6），由孙树堂担任馆长。同年8月，裘善元接任主任。1929年，该博物馆被划归中央研究院，并更名为中央研究院北平历史博物馆。[1]

在国立历史博物馆的筹备与建立过程中，对馆址的选择有过多方面考虑，包括地理位置、建筑条件等。最初选址在国子监，后期考虑到地处偏僻、屋舍狭隘等问题，教育部曾要求调整馆址，反映出其对公众访问便利性和展示空间充足性的考虑。

1933年国立历史博物馆更名为北平历史博物馆，1937年北平沦陷后，北平历史博物馆被日伪教育总署接管，陷入停滞。1943年12月1日，日伪华北政务委员会决定将古物陈列所、北平历史博物馆并入故宫博物院。1945年，北平历史博物馆恢复原名中央博物院筹备处北平历史博物馆，余逊兼任主任。1946年

[1] 梁丹：《北京博物馆工作纪事（1905年—1948年）》，《中国博物院》1992年第3期，第84—88页。

7月，教育部同意中央博物院筹备处意见，北平历史博物馆暂停开放进行整理，善后事宜由傅斯年全权处理。1947年9月，韩寿萱兼任馆长。[1]

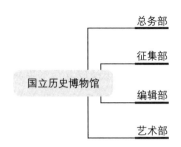

图3-6 国立历史博物馆组织架构图

古物陈列所

古物陈列所作为中国第一家向公众开放的国立博物馆、宫廷博物馆和艺术博物馆，在紫禁城向公众博物馆的转变上起到了关键作用。不过，尽管古物陈列所的建立具有重大意义，其在组织管理和展示方面仍存在不足。例如，其开放初期并未引起预期的社会轰动，一方面是因为北洋政府的低调处理，另一方面是因为其展示范围和内容的限制。总的来说，古物陈列所的管辖机构的转变较为清晰，随统治权力的变化而变化，较国立历史博物馆而言，一定程度上更具备稳定性。

1913年，北洋政府内务总长朱启钤呈明袁世凯，拟将盛京故宫、热河行宫两处所藏文物集中到紫禁城，筹办古物陈列所，王曾俊为副所长。[2]"到民国三年，就有人称这年为复辟年了。孤臣孽子感到兴奋的事情越来越多。袁世凯祀孔，采用三卿士大夫的官秩，设立清史馆，擢用前清旧臣……劳乃宣在青岛写出正续《共和解》，公然宣传应该'还政于清'"[3]。据学者考证，初创期的古物

1 梁丹：《北京博物馆工作纪事（1905年—1948年）》，《中国博物院》1992年第3期，第93页。
2 梁丹：《北京博物馆工作纪事（1905年—1948年）》，《中国博物院》1992年第3期，第84页。
3 爱新觉罗·溥仪：《我的前半生》，北京联合出版公司，2018，第91—92页。

陈列所的员工任免权、经费等均来自北洋政府内务部。[1] 在初创期，古物陈列所主要分为文书、陈设和庶务三课。[2] 文书课主要负责处理文件归档、休息请假等事务工作，并且协同陈设课会同办理物品展签的编辑等事宜；陈设课主要负责藏品的储藏、定期审查、鉴别以及分门别类的造册登记，此外还负责宝蕴楼库房的管理等事宜，发现需要修整的建筑，需要请外部的专人来维修；庶务课主要负责分配守卫、雇佣夫役、购买用品以及茶水煤炭、电灯电话等相关杂务。负责守卫的驻所护军警察队工兵还要负责一部分清洁的工作和简单的维修工作。庶务课还负责票务方面的售券和收券，并派专员管理书画和明信片的影印工作。[3]

1928年北伐成功，南京国民政府内政部对古物陈列所进行接收改组。1930年内政部令钱桐任主任。任期内他对发挥古物陈列所的艺术传播功能推行了一系列举措：1935年7月古物陈列所"福氏古物馆"开馆；1936年8月接待美国东洋美术文化研究团来所观摩研究历代绘画；1937年5月创办古物陈列所国画研究室[4]，聘请周肇祥、张大千、于非闇、溥心畲、汪慎生、邱石冥为成绩审查委员，招募全国青年画家入古物陈列所临摹书画。1938年5月，在文华殿主持召开"古物陈列所国画研究院成立一周年纪念大会"。在钱桐主任的领导下，古物陈列所具备了较完善的架构，尤其是国画研究室的成立使得宫廷收藏成为美术教育的重要资源，培养了如后文提到的田世光等一代重要画家（图3-7）。

1 参见吴十洲：《1925年前古物陈列所的属性与专职人员的构成》，《故宫博物院院刊》2014年第5期，第8—11页。
2 《古物陈列所章程》，载商务印书馆编译所编：《最新编订民国法令大全》，商务印书馆，1924年，第523—524页。
3 内务部古物陈列所编：《内务部古物陈列所办事细则》，出版年不详（1912—1928），第2—3、12页。
4 1937年12月1日，"国画研究室"改名"国画研究院"，1938年10月6日，古物陈列所改隶伪中华民国临时政府行政委员会，"国画研究院"更名为"国画研究馆"，1947年8月31日停办。参见徐婉玲：《古物陈列所国画研究馆开办始末》，《故宫博物院院刊》2014年第5期，第16—32页。

图 3-7　1940 年古物陈列所组织架构图[1]

故宫博物院

1925 年至 1948 年间，故宫博物院的组织管理经历了从最初的摸索建设到逐步专业化、制度化的发展过程。在内忧外患的复杂形势下，故宫博物院能够不断调整和优化其管理和运营模式，不仅保证了珍贵的文化遗产的安全，而且在推动中国文化艺术的传播和教育方面发挥了重要作用。民国时期故宫博物院的组织管理发展体现在其对外开放与社会化方向的明确、管理制度的建立和完善，以及管理层次和职能的不断调整和拓展。

故宫博物院的初期组织结构和管理层次经历了多次重大变动。在军阀混战

[1] 《组织人事类》，故宫博物院档案室藏，卷 123，第 3 页。转引自徐婉玲：《古物陈列所国画研究馆开办始末》，《故宫博物院院刊》2014 年第 5 期，第 29 页。

背景下，故宫的运营受到诸多干扰。早期，李煜瀛对故宫博物院的成立起到了推动作用。1925年9月29日在李煜瀛组织下，时清室善后委员会会议通过了《故宫博物院临时组织大纲》《故宫博物院临时董事会章程》《故宫博物院临时理事会章程》，确定临时董事28人，理事9人。故宫博物院基础机构古物、图书两馆的形态也确定下来，馆长分别为易培基和庄蕴宽。[1]

1926年"三一八"惨案发生，段祺瑞政府借故通缉故宫博物院负责人李煜瀛、易培基等人，只有庄蕴宽勉强维持院务。[2]军阀混战期间，故宫文物一直遭到军阀觊觎，如吴瀛先生回忆道："故宫既是这样的轰动一时，大家都知道是一座宝藏，尤其是当时的一班军人武夫，他们的目光，不知道什么叫做文化、文物、文献这类的名词。他们只知道你争我夺的都是宝贝金银，哪个先下手为强，占据了这一座宝库，便一生吃不尽。"[3]

故宫博物院成立至1928年国民革命军北伐胜利后，经历了四次重大改组，即故宫维持员、故宫保管委员会、故宫博物院维持会，最终到故宫博物院管理委员会的转变。[4]这些改组反映了故宫在动荡的政治背景下，组织管理层次和职能的逐步调整和专业化。1928年国民革命军北伐胜利后，国民政府开始直接管理故宫博物院，相继公布《故宫博物院组织法》和《故宫博物院理事会条例》，明确了故宫博物院直属于国民政府，负责故宫及其所属各处的保管开放及传播事宜[5]，从而确立了故宫博物院作为国家级文化机构的地位。

如图3-8所示，国民政府接收故宫博物院后，行政设院长、副院长、基金保管委员会、理事会。业务分秘书、总务二处，古物、图书、文献三馆及各种专门委员会，聘请各方面专家沈尹默、叶恭绰、容庚、傅斯年、刘半农等任专门委员会委员。理事会为故宫博物院的议事与监督机构，由国民政府任命，每

1 故宫博物院编：《故宫博物院八十年》，紫禁城出版社，2005，第26页。
2 故宫博物院编：《故宫博物院八十年》，第27—28页。
3 吴瀛：《故宫尘梦录》，紫禁城出版社，2005，第100页。
4 具体经过参见故宫博物院编：《故宫博物院早期院史（1925—1949年）》，第42—51页。
5 梁丹：《北京博物馆工作纪事（1905年—1948年）》，《中国博物院》1992年第3期，第88页。

年开大会一次，每月开常务理事会一次，对故宫组织法的修改、院长副院长的任命、预算决算、物品处分、专门委员会的设立等事务起到监督、决议的作用。

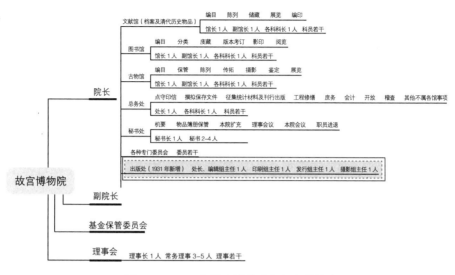

图3-8　1930年故宫博物院组织架构图[1]

在故宫的组织架构中，专门委员起到很大作用。"1929年4月3日，故宫博物院依据《故宫博物院组织法》制定《专门委员会暂行条例》。古物、文献、图书三馆各设专门委员会，协助各馆馆长处理关于学术上一切馆务，规定至少每月开会一次，临时会无定期，由主席召集之。专门委员由易培基院长亲笔邀请。"[2] 古物馆聘专门委员时说："本馆物品虽多而最难鉴别者，莫如书画、瓷器、铜器三种。清代之书画、瓷器可不至有赝品，所难者为明以前物品，当代之鉴赏家能鉴别清瓷清画者比比皆是，惟对于明以前物，有真知灼见者甚难其选。现组织专门委员会宜以此为标准，宁缺毋滥，好在将来可以随时增加也。"[3] 这一时期专门委员包括：王禔、陈寅恪、余嘉锡、卢弼、郭葆昌、陈垣、朱希祖、

1　可参阅故宫博物院编：《故宫博物院早期院史（1925—1949年）》，第59页。
2　同上书，第72页。
3　同上书，第78页。

福开森、赵万里、钢和泰、傅斯年等47人。专门委员在文物审查、整理明清档案、清点古籍图书、修缮保护古建、筹备文物展览、推进学术研究方面发挥了极其重要的作用。

易培基担任院长期间，开始在藏品管理、展览展示、建筑更新、对外传播与学术发展等方面做出管理层面的启动，为故宫博物院艺术管理化的专业制度奠定了基础。

1934年，行政院任命马衡为故宫博物院院长。马衡辞任北京大学考古学研究室主任的职务走马上任，主导了新的博物馆制度变革与业务工作调整。

1937年后，北平在沦陷期间由日伪华北政务委员会管理。博物馆工作由总务处处长张庭济负责，艰苦处境之下他立有三条原则："一是对外逆来顺受，不卑不亢；二是对内重典守，注意开放陈列；三是对人事则旧员不裁，去人不补。"[1] 1942年6月30日，日伪华北政务委员会任命祝书元暂时代理院长。北平光复后，教育部任命沈兼士、张庭济负责故宫博物院的接收工作。[2]

二、三机构关系

在组织和人员上，三机构少有交叠，历史博物馆由北洋政府教育部发起、古物陈列所由北洋政府内务部发起，故宫博物院在1928年明确归国民政府行政院直属。不过在初创期，机构人员上有一定交叠。如吴瀛就既作为北洋政府内务部人员参与了古物陈列所早期的创建工作，参与编辑《内务府古物陈列所书画目录》，也作为故宫博物院秘书处秘书和出版处印刷组主任，编辑出版《故宫周刊》《故宫书画集》。故宫博物院成立后，直接隶属行政院，属当时部级单位，而古物陈列所为内务部下属单位。整体上，古物陈列所的人员都是清末民初的遗老遗少，略显腐朽。反观故宫博物院，从上到下任职者一律都是拥有新思想

1 故宫博物院编：《故宫博物院早期院史（1925—1949）》，第129页。
2 梁丹：《北京博物馆工作纪事（1905年—1948年）》，《中国博物院》1992年第3期，第93页。

的北大的教授和学生,李石曾、易培基、张继都是南京国民政府的元老政要。"故宫博物院成立的理事会都是以蒋介石为首的国民党大佬,后来成立基金会,蒋介石还带头捐款"。[1]虽然三个机构关系复杂,但是1931年后,为了更好地保卫紫禁城三机构曾经合组临时警务处,"由北平故宫博物院总务处长俞同奎兼任临时警务处处长,古物陈列所主任委员钱桐兼任副处长,统筹内外廷统一保卫事宜。"[2]

1930年为了推进《完整故宫保管计划》,10月10日钱桐接任古物陈列所主任后,1930年11月21日行政院务会议决议:将故宫外廷保管权转移至故宫博物院,但门额不必悬挂于中华门。选任古物陈列所、故宫博物院、张学良方面委员各两人,包括内政部方面的刘麟绥和凌叔华,故宫博物院方面的俞同奎和吴瀛,以及东北军方面的于学忠和鲍毓麟[3],联合推进易培基最早提出的《完整故宫保管计划》,然而由于时局不稳,1935年此计划在古物陈列所方要求下暂停。

其时古物陈列所委员共有6名,前文提到1935年中国博物馆协会在北京成立,会长为故宫博物院院长马衡,而古物陈列所主任钱桐任执行委员会常委。同年,钱桐又奉内政部令派任为故宫博物院监盘委员。虽然两机构没有合并,但从管理人员构成可以看出这一时间古物陈列所和故宫博物院对《完整故宫保管计划》正在推进当中。北平沦陷后,该计划停滞。但钱桐出任了日伪时期的故宫博物院、古物陈列所、北平图书馆和历史博物馆联合设立的总司四机关警备办事处处长,保护留平古物。1943年,日伪华北政务委员会也曾下令三机构合并,未果。直至1947年,古物陈列所正式并入故宫博物院,结束了故宫之内两馆并立的局面,为日后的发展创造了有利的条件。1949年2月19日,中国人民解放军北平市军事管制委员会派钱俊瑞、陈微明、尹达、王冶秋办理故宫博物院接管事宜,马衡仍任院长。1949年6月7日结束军管,由华北人民政府高

1 刘源隆:《刘承琮:我所经历的故宫古文物南迁》,艺术中国:http://art.china.cn/voice/2012-10/12/content_5398250.htm,访问日期2024年2月14日。
2 徐婉玲:《钱桐小传》,华东师范大学官网:https://lib.ecnu.edu.cn/msk/b8/06/c38657a505862/page.htm,访问日期2024年2月14日。
3 钱桐:《附录》,《古物陈列所二十周年纪念专刊》1934年12月卷,第123—125页。

等教育委员会图书文物管理处领导。中华人民共和国成立后，改由中央人民政府文化部领导。[1]

综上，在组织架构上，20世纪上半叶紫禁城转型成为博物馆的过程中，一方面借鉴西方博物馆制度，另一方面根据本国国情有所创新。1912—1924年这一时期为奠基期，紫禁城从皇宫转变为博物馆。民国肇始，紫禁城前朝开放、古物陈列所成立。溥仪小朝廷因内部管理混乱被驱逐，清室善后委员会成立，推动故宫博物院的成立和博物馆制度的规范化。像古物陈列所设立"值殿员"制度，国画研究室面向社会招募学员皆为创举。1925—1931年这一时期为军阀混战下的发展期，故宫博物院成立后，一边坚持清点家底，一边经历管理层4次改组，艰难维持。后易培基担任院长才就博物馆管理建立起专业制度。1932—1945年，抗战前后与北平沦陷维持期，紫禁城的各博物馆在战乱年代坚守中国文物。故宫博物院在文物大迁移的同时坚持举办展览、成立分院等工作。1945—1949年是抗战胜利后稳步前进期，紫禁城的各博物馆在复员重整中发展。文物东归与文物迁台背景下，历经机构改组合并及军管会接收，一度完成北京、南京、台湾三院架构。总的来说，紫禁城的博物馆在20世纪内忧外患的政治背景下曲折转型，其间维护了我国文物完整性，开创了展陈多样性，为中国现代性的博物馆事业奠定了基础。

三、经费管理

古物陈列所和故宫博物院的财务状况反映了公共文化机构在20世纪初到20世纪中期所面临的挑战和转变。财务约束和对创新融资机制的需求非常明显，因为这些机构是在政治变革、社会动荡和公众期望不断演进的背景下，努力保护和展示中国庞大的文化遗产。这样的财务状况强调了战略规划、政府支持和公众参与在文化机构的可持续发展中的重要性。由于机构的上辖单位不同，具

1　故宫博物院编：《故宫博物院早期院史（1925—1949）》，第173页。

体的组织运营情况不同,紫禁城内博物馆机构运营可用经费的状况也不同。曾参与古物陈列所和故宫博物院两个单位的组织管理工作的吴瀛曾回忆紫禁城开放初期博物馆的经费情况:"(故宫博物院)为了不受北洋政府的摆布,坚持不要政府的拨款,一切院务开支仅靠门票收入艰难维持着。与此相反,乾清门以南的前朝部分于1914年就成立的古物陈列所,因属于北洋政府管理,一直能够正常地运转。"[1]虽然古物陈列所能够正常运转,但经费情况也并不乐观。下面我们通过古物陈列所和故宫博物院两个机构的经费运营情况,了解一下当时紫禁城博物馆化的情况。

古物陈列所

虽然政府每年都给古物陈列所拨款,但这些拨款并不充足。"其时收支状况,尚称裕如,且年需经费缘无确定之预算数,而支用各费,似亦未见稍涉浮滥……"时古物陈列所主任在工作报告中如是说。古物陈列所的总体收入来源包括政府资助、门票、捐款三类。学者曾对古物陈列所的财务状况做过具体的分析,这里不再赘述。[2]

总的来说,古物陈列所的经费使用情况反映了其在资金获取和管理上的多重挑战。由于以政府拨款、门票收入和社会捐赠作为主要财源,收入来源的不稳定性对古物陈列所的运营和发展造成了困难。尤其是1928年之后古物陈列所的经济状况恶化,"迨自政府南迁以后,财政例拨之补助费无形中止,停拨,因是月需经费,仅恃票款为挹注,连年华北时局变乱频仍,收入亦复影响,经费抵支,时感不敷"[3]。虽然古物陈列所在经费使用上努力平衡日常运营需求与长远发展计划之间的关系,但受限于财政资源,这种平衡常常难以实现。经费的

1 章宏伟等主编:《故宫》,紫禁城出版社,2005,第212页。
2 参见吴十洲:《1925年前古物陈列所的属性与专职人员构成》,《故宫博物院院刊》,2014年第5期,第10页。阳烁:《民国时期博物馆的经济管理:以古物陈列所为例(1916—1941)》,《博物馆管理》,2020年第2期,第82—84页。
3 钱桐:《工作报告》,《古物陈列所二十周年纪念专刊》1934年12月卷,第70页。

有限性也影响了古物陈列所在藏品保护、展览策划、教育项目和基础设施建设等方面的能力。

故宫博物院

从故宫博物院编《故宫博物院档案汇编·工作报告（一九二八至一九四五）》中，可以知悉1929—1931年故宫博物院的收支明细，其收入来自上年度结算、财政部拨付的经费、参观券售价所得、文化基金补助费、出版物售款、银行存款利息等。支出部分主要为故宫博物院机构运营的日常性开支，如官俸、薪金、文具、邮电、修缮、购置、印刷、公旅等。除了年度工作报告，更为具体的财务情况可见于故宫博物院理事会记录，其中"年度概算、决算书分为临时岁入门、岁出经常门、岁出临时门三部分内容，这种概算、决算书是故宫博物院财务报表的主要形式，占所有财务报表的一半以上"，其他形式的财务报表还有财政收支报告，此外还有一些临时费用的单项概算书。[1]

据现有可以掌握的材料，故宫博物院的主要收入来源可归纳为政府拨款、基金补助、变卖非文史物品、社会捐赠、借款款项。

政府拨款：据《国立北平故宫博物院二十四年工作报告》[2]所刊载的收支报告和结算书，可以1934年度故宫博物院的财务情况为例，分析故宫博物院各项收入来源和开支去向。从总收入项可见，本年度收入来源主要为领取经常性费用，这部分费用可推测由国民政府教育部或农矿部拨付（故宫有来自教育部和农矿部的拨款，与当时院长易培基的双重身份有关，他曾先后担任黄郛摄政内阁教育部总长、北平女子师范大学校长、许世英内阁教育部总长等职。1928年10月，易培基被任命为国民政府农矿部长[3]），为338000元，该表总收入中备注

[1] 庾向芳：《一份珍贵的故宫博物院档案——上海图书馆藏故宫博物院理事会议纪录评述》，《图书馆工作与研究》，2007年第4期，第68页。

[2] 《国立北平故宫博物院二十四年工作报告》，中国国家图书馆：http://read.nlc.cn/OutOpenBook/OpenObjectBook?aid=416&bid=32228.0，访问日期2024年2月2日。

[3] 刘北汜：《故宫沧桑》，第84页。

49400元"以本院本年度收入坐支抵解",可知该年度的其他收入费用为49400元。对比古物陈列所的收入,故宫博物院的财政拨款额远高于古物陈列所,其他收入费用基本上与1933年度的古物陈列所持平。报告亦给出收入关键信息,即"本年度溢收1847318元,专案编造追加临时费收入概算移充出版物印刷费"。

从总支出项的数据披露可知,该年度共有六大类花销:其一为俸给费,占总支出比例中的大头;其二为办公费,涵盖文具、邮电、消耗、印刷、修缮、旅运费及杂务开销,其中印刷费用和旅运费用占据比率较高;其三为购置费,以器具、服装、图书为主,服装为大宗开销;其四为营造费,支出比例略小;其五为特别费,囊括特别办公费、医药费、招待费等,特别办公费花销最大;第六项为办事处经费,较其他五项费用,支出为最低。

另外,该材料还披露了本年度驻沪办事处的临时收支报告,驻沪办事处主要由故宫博物院总务处及古物、图书、文献三馆人员调任,负责对故宫博物院存沪文物加以点收、审查、传播及筹备赴英展览事项。材料记载这一年财政拨付123312元,支出项中租赋捐税占比最大为77568元。其他支出有工资、办公费、购置费、特别费,均在万元以上。

基金补助:中华教育文化基金会的资金由美国政府庚子赔款退款的余额构成,余额当中的一部分也用于支持故宫博物院的机构运营、出版事业、中国文化的海外传播。我们看到1927年故宫博物院向中华教育文化基金会提出申请5万元,最终获批3万元。[1]刘北汜回顾道:"当时(1928),故宫博物院所需事业费主要依靠庚款基金会临时拨给的3万元维持。"[2]同样,在初步得到资助与达成合作信任的基础上,中华教育文化基金会往后持续给予故宫博物院以经费支持,故宫博物院也就此制定基金会拨付补助费收支办法与审核流程,以互相佐证。

1 《致中华教育文化基金委员会请拨借补助费三分之一以资维持由》,故宫博物院档案室藏财务档案,编号:jfqggcwl00013,转引自章宏伟:《民国时期故宫博物院出版事业的发展及其评价》,《紫禁城》2023年第3期,第245页。
2 刘北汜:《故宫沧桑》,第86—87页。

变卖非文史物品：据历史资料《故宫博物院处分无关文史物品经过概况》《故宫博物院三次标卖残废金质器皿经过情形》《故宫博物院处分皮货售出清单》[1]及现有回忆录可知，故宫博物院收入还包含处分无关文史物品所得，如绸缎、布匹、金币、金质器皿等。在故宫博物院成立维持会期间，曾设想出赁宫廷生活用品这类非历史文物物品以补足机构运营资金，因北洋政府的推诿故没有实现。1929 年，易培基出任院长时期，这类变现方式经由理事会成员的拟定、国民政府的商榷形成了初步方案。这一方案 1931 年执行，成立处分物品临时监察委员会，确立三条处分原则："一，处分物品，限与文史无关。二，处分办法，暂定投标、拍卖两种。每次标卖公卖，均请监察委员到场监定。标卖、公卖、零售之结果，每次必向监委会报告。三，售得价款，悉数充作基金，随时存入银行，用于故宫博物院的建设事业，'如修葺殿宇，以保存古建筑物，添设自来水及消防器具，以防火灾；添盖库房，以贮藏重要珍品；出版多量刊物、传拓图片，以阐扬文化、宣扬美术；供给史料，供国人之研究参考，以及一切扩充改进事，皆属之。'"[2] 处分大多以公开招标出售的形式进行。1931 年夏着手处理物品三次，后两次变卖文物所得几近 48 万元，"三次处分物品后，均分别印出《故宫博物院处分无关文史物品经过概况》小册子，分送有关机关，供检查了解。三次处分物品，导致了易培基被控盗卖国宝"[3]。

社会捐赠：除工作报告披露的数据以外，故宫的收入来源还有社会捐赠。"自 1928 年至 1932 年间，故宫博物院接受过蒋介石宋庆龄夫妇、美国路佛先生、英国收藏家大维德爵士（Sir Percival David）、美国盐业大王摩登先生、美国柯洛齐（General William Crozier）将军夫妇、美国艾乐敦先生、英国公使蓝璞森（Miles Lampson）先生、中华教育文化基金委员会、中法教育基金会、美国约

1 《故宫博物院处分无关文史物品经过概况》，民国十三年（1932）故宫博物院出版；《故宫博物院三次标卖残废金质器皿经过情形》，民国二十一年（1932）故宫博物院出版；《故宫博物院处分皮货售出清单》，民国二十一年（1932）故宫博物院出版。
2 刘北汜：《故宫沧桑》，第 95 页。
3 同上书，第 95—96 页。

翰·洛克菲勒先生（John D. Rockefeller）以及国内军政要员、民间团体、个人的捐助"[1]，这些款项主要用于对故宫博物院各处古代建筑进行整修。

据吴瀛回忆，1930年左右，"故宫正是一个财源茂盛之际，除去处分物品有进款，发行刊物有收入，还有一些中西人士，歆羡着故宫建筑的伟大宏丽，而有许多年久失修、破坏不堪的，动了捐款的兴修之念，不在少数。首创的，当仁不让是蒋介石了，他第一次在统一北平之后，同夫人宋美龄来参观，整整地一天，我同星枢等陪着他们周游一遍。因为蒋夫人高跟鞋上下台阶不好走，星枢被指定着照呼她，我是陪着蒋先生走在前面，他看得非常高兴，一路问着经过的情形，他看见许多破坏之处，我们趁势说穷，他便慨然地捐了6万元，写了一个手谕，命令到行营去取。我们后来到行营去领，那是星枢经手，据说只拿到4万元，这是第一笔修缮费，他没有指定修理地点，是由星枢支配了"[2]。由此可见，故宫的捐款收入也有赖于管理者的智慧和游说经验。"第二笔是张学良，他捐了1万元指定修某处，结果据说赖了帐，没有领到。后来有西洋人捐助的倒不在少数，似乎英公使捐了一笔；还有一个德国人犹太人叫Dauio捐了磁器陈列室一笔费用，特别准许他来研究一番宋、元磁器，还都替他们每人做一块纪念小石刻镶在墙内。"[3] "非常感谢你们能接受我的捐款，用来修复咸福宫宫殿，以纪念我的亡妻。因为那一处宫殿曾是她最喜欢的。利用修复后的咸福宫布置展室，陈列乾隆皇帝珍赏品的主意，对我也非常有吸引力"，英国公使蓝璞森（Miles Lampson）曾给易培基院长这样回信。[4] 从回忆录的记叙可知，故宫博物院总收入中的社会赞助层面亦有赖于国内统治阶级、国外友人对中国文化的认同及其个人审美趣味的支持。

借款款项：故宫博物院的经费来源还包括借款，大多数情况是管理层核心人物需解燃眉之急，又不愿受到过度的政府管控及过激的政治内斗影响，因而

1 故宫博物院编：《故宫博物院早期院史（1925—1949）》，第59页。
2 吴瀛：《故宫尘梦录》，第171页。
3 同上。
4 宋旸：《未曾退色的光辉——易培基任上的故宫博物院》，《紫禁城》2005年第5期，第45页。

向银行或者民间借款,以维持机构可持续发展。如故宫博物院刚成立时,"维持会虽然成立,经费一项,政府完全不管,我们委员们虽然都不支分文,以下职员工役们,究竟不能饿着肚子,那时最高的职员,也不过月支40元,工役不过数元,警卫都在本机关支薪由院给予少少津贴,支出总数已经不少……我们当时惟一经费的来源,只依赖门票收入"[1]。"1926年5月,故宫博物维持员庄蕴宽以个人名义向银行借款3万元以维持故宫博物院日常开支,本定于1927年1月到期偿还,但因故宫当时财政拮据,未能还款。此事一直延搁多年,直到1936年才由政府解决,在此期间,银行多次催款无果,而担保人熊希龄更是不堪其忧。"[2]由此亦可看出,民国时期时局混乱阶段,艺术机构的筹款与运营举步维艰。

故宫博物院面临着较大的财政压力,特别是在维持运营成本和实施大型修缮项目方面。为了应对这些问题,他们逐渐形成了一种多元化的资金筹集方式,并且在经费使用上非常注重规范管理,确保资金被有效利用于文物保护、展览更新、设施改善等关键领域。

总的说来,紫禁城博物馆通过不断实践,在组织管理和经费管理上积累了宝贵经验。组织管理方面强调系统化和规范化,逐步建立了较为完善的管理架构,包括制定详细的管理制度和操作流程。资金管理方面,博物馆机构面临资金短缺的挑战,主要依靠政府拨款、门票收入和社会捐赠,同时他们也探索多元化的资金筹集渠道,以增强财务自主性和可持续发展能力。我们可以看到紫禁城内博物馆在适应社会变革、满足公众需求和促进文化遗产保护方面的努力和成就。

1 吴瀛:《故宫尘梦录》,第125—126页。
2 故宫博物院编:《故宫博物院早期院史(1925—1949)》,第90页。

第四节　故宫出版与艺术传播

> 周刊者……期以唤起全国人士之艺术观念，又使讲艺术者，多得古人名迹奇制，以资观摹，俾恢复吾国固有之文明而发扬广大之，则庶乎温故而知新，不至数典忘祖矣。是此一周刊之微，他日者或将谓为吾国文艺复兴之权舆，亦奚不可，斯又岂独本院及本刊之幸哉。——易培基[1]

正如易培基所说，"吾国文艺复兴之权舆"是紫禁城转型为艺术博物馆的重要意义之所在，其在整理国故中酝酿着新的生机。虽然早期故宫的陈列展览比较简单，出版也以介绍文物为主，但是文物的相关展示和出版，成为中国现代化转型中文艺复兴的先声。通过展示历代皇家的艺术藏品，先贤们不仅保护和传承了中国丰富的文化遗产，还将这些艺术品作为一种新的公共资源，促进了社会的文化教育和审美提升。这种转型反映了民国政府利用艺术来强化国家认同感，展示国力，以及推动现代文化建设的努力。通过艺术的传播，故宫博物院成为连接过去与现在，传统与现代的桥梁，促进了公众对艺术的认识和欣赏，进一步深化了民众对中国历史文化的理解。根据前文介绍，紫禁城空间的开放、文物的陈列，以步入式参观的方式对中国艺术进行了展示性传播。然而因为综合原因，如经费和人力的限制、开放空间和文物的有限、门票的价格和动荡的政局，参观博物馆的人数受到了限制。因此，在这一时期，借助大众传媒技术的发展和普及，紫禁城博物馆在编辑出版、文物图像复制上进行了大量工作，这些开创性的工作对文物的保护、传播具有重大意义。

虽然故宫珍贵的艺术藏品既是故宫博物院的文化遗产，也是中华民族的珍贵记忆，但事实上，故宫作为中华民族文化的象征之一进入到中国人民集体记忆的时间是非常短的。所谓集体记忆，是哈布瓦赫提出的，他认为象征性的物品可以帮助群体维持和更新记忆，也可以促使个人将自己的记忆与群体的记忆

[1] 易培基：《故宫周刊弁言》，《故宫周刊》1929年第1期，第1版。

联系起来。¹ 然而紫禁城建筑群及其宫廷旧藏，在20世纪才真正进入到中国人民的集体记忆当中，这一份记忆不仅来自紫禁城建筑群对公众开放，也来自藏品影像的出版和传播。原本以"不得出宫"为原则的藏品管理也迫于政治形势一路南迁，南迁过程当中接连举办了故宫文物的展览，令故宫艺术在全国范围内扩散。同时，20世纪后半叶，摄影设备和电视机的普及让天安门的影像从宣告中华人民共和国成立的记忆，发展到几乎家家户户都想到北京天安门前拍摄一张留影——20世纪80年代开始，天安门的升旗仪式作为重要的政治仪式吸引了全国人民的目光。从1925年北京的故宫博物院开放至今近100年的时间里，紫禁城神秘禁城的形态发生了变化，到如今已深刻融入全民的集体记忆当中。

2023年12月8日，"汇流澄鉴：故宫出版社建社四十周年展"在故宫博物院文华殿开幕，主要展示了1983年成立的紫禁城出版社（后称故宫出版社）的社史。这是当今中国唯一一家以博物院为依托的出版社，展览的前言对故宫出版社的介绍是："故宫出版社立足故宫，面向世界，以传统出版为龙头，积极开拓数字融合出版，全力发展文创产品研发，是故宫博物院院藏文物的展示平台，最新科研成果的发布平台、中华优秀传统文化的传播平台。出版社通过探索更多的发展路径，挖掘和利用故宫丰富的文化资源，推动中华优秀传统文化的创造性转化和创新性发展，满足公众多元的物质和精神文化需求。"² 图3-9展示了今天故宫出版社的组织架构。

紫禁城内的出版及社会传播活动历史甚为悠久，其中位于故宫外朝的武英殿如今是故宫博物院的陶瓷馆，在民国时期开始作为古物陈列所的办公机构和展厅对外开放。武英殿修书处，自康熙十九年（1680）至民国元年（1912）历时232年，是清代中央的官方刻书机构，被誉为"皇家出版社"（图3-10）。最初，它隶属于武英殿造办处，后逐渐独立，直接归总管内务府管辖。武英殿修书处下设监造处、校刊翰林处和御书处，专门负责内府书籍的刊印、校勘和装

1 参阅［法］莫里斯·哈布瓦赫：《论集体记忆》，毕然、郭金华译，上海人民出版社，2002。
2 https://gugongzhanlan.dpm.org.cn/exhibitShare/172，访问日期2024年6月2日。

图 3-9　2023 年故宫出版社组织架构图

潢等事务。其所刊印的殿本书籍总数高达 674 种[1]，历来以精细的校勘和刊印质量著称，不仅在清代出版史和藏书史中占据重要地位，同时也对中国文化史产生了深远的影响。这些书籍的发行范围广泛，读者群体包括满汉官员、士人以及普通百姓。[2]

　　本节所要讨论的 20 世纪上半叶故宫的出版活动处于一个承前启后的阶段，这一阶段位于紫禁城的三家博物馆机构均有各自的出版活动。据统计，中华人民共和国成立之前，故宫博物院所编辑出版各类档案史料书刊达 54 种、358 册，字数约 1200 万字，发表研究文章 80 余篇。[3] 除周期性出版的刊物刊载书画

1　项旋：《皇权与教化：清代武英殿修书处研究》，"序"第 1 页。
2　项旋：《皇权与教化：清代武英殿修书处研究》，第 450 页。
3　王亚民：《故宫出版记》，故宫出版社，2018，第 28—29 页。

类内容，书画类的专业出版物主要是《故宫书画集》，47 期累计发表了 940 件作品[1]，此外还包括各种书画集册、单幅图卷近 300 种、谱录 15 种。[2] 古物陈列所可查的印品达 52 种，列举于 1928 年出版的《古物陈列所游览指南》[3] 当中，内容包括单幅或成套的人物画像、古代绘画册页、书法碑帖、明信片、缂丝、照片、地图、游览指南等，其中书画目录《内务部古物陈列所书画目录十八卷》总计录入书画 4651 种。而历史博物馆的出版活动较少，主要出版了《国立历史博物馆丛刊》共 3 册。

图 3-10　武英殿修书处组织架构图[4]

1　章宏伟：《民国时期故宫博物院出版事业的发展及其评价》，《紫禁城》2023 年第 3 期，第 228 页。
2　郑欣淼：《故宫与故宫学》，紫禁城出版社，2009，第 134 页。
3　古物陈列所编：《古物陈列所游览指南》，1932，中国国家图书馆：http://read.nlc.cn/OutOpenBook/OpenObjectBook?aid=416&bid=54573.0，访问日期 2024 年 2 月 13 日。
4　项旋：《皇权与教化：清代武英殿修书处研究》，第 12 页。

2003 年郑欣淼院长提出故宫学至今已经 20 余年，对以紫禁城为中心的宫廷收藏、建筑、档案、历史研究取得了丰硕的成果。围绕紫禁城 20 世纪以来出版活动的研究主要有王亚民的《故宫出版记》，以及期刊《紫禁城》于 2016 年第 5 期刊出的关于民国故宫出版的专栏作品，2023 年第 3 期故宫出版社成立四十周年专刊作品。关注故宫博物院出版活动的学者有王亚民、章宏伟、张小李、朱赛虹等[1]，关注历史博物馆出版活动的学者有李守义[2]，关注古物陈列所出版活动的学者有段勇[3]。

一、紫禁城的出版资源

《大英百科全书》（Encyclopedia Britannica）对博物馆的定义为："博物馆是保存与诠释人类与自然环境原始具体物证的公共机构。"[4] 其中有四个关键元素，第一是"物证"。每个博物馆都发轫于物件，它既是博物馆存在的理由，也决定了博物馆的不同类型。此定义也特别强调了博物馆收藏的物件是那些可以触摸的、第一手的人类与自然环境的原始物证。第二是"保存"。所有教育或文化机构中，唯有博物馆是以保存物件、强调其对人类的重要性为基础而运作的机构。第三是"诠释"。其英文为 interpret，字根为拉丁文，意指两个团体的中介者，在此指博物馆是物件和观众之间的桥梁。第四是"公共机构"，历史上很多

1. 王亚民：《故宫出版社的历史、特色与发展》，《紫禁城》2023 第 3 期，第 54—75 页；章宏伟：《民国时期故宫博物院出版事业的发展及其评价》，《紫禁城》2023 年第 3 期，第 216—247 页；张小李：《弘扬文化之先行——民国故宫出版事业先贤》，《紫禁城》2016 年第 5 期，第 52—71 页；张小李：《民国时期故宫博物院出版事业运作机制浅探——以故宫博物院藏民国档案为论述中心》，《中国出版史研究》2016 年第 2 期，第 138—152 页；朱赛虹：《故宫博物院出版事业的首度辉煌——民国时期出版综论》，《故宫博物院院刊》2011 年第 1 期，第 124—148 页。
2. 李守义，辛迪：《民国时期文博类期刊探析》，《中国博物馆》2013 年第 1 期，第 65—71 页；李守义：《从〈国立历史博物馆丛刊〉到〈中国国家博物馆馆刊〉》，《中国国家博物馆馆刊》2011 年第 11 期，第 9—17 页。
3. 段勇：《古物陈列所的兴衰及其历史地位述评》，《故宫博物院院刊》2004 年第 5 期，第 14—39 页。
4. Museum|Definition, History, Types, & Operation|Britannica, https://www.britannica.com/topic/museum-cultural-institution，访问日期 2024 年 1 月 12 日。

博物馆都属不对外开放的私人收藏，大英百科全书则强调了博物馆必须是公共机构。其中，藏品——特定的实物，是博物馆全部活动的物质基础。

 文物资源不仅是文化传承的媒介，也是强有力的沟通工具。它们通过展览和出版物将文化信息传递给公众，实现了从文化生产者到消费者的信息传播。这些机构利用其丰富的藏品资源，通过多样化的传播渠道（如实体展览、数字化项目、出版物等），加强了文化的可访问性和普及性。此外，它们通过国际展览和合作项目，扩大了文化传播的地理范围，促进了跨文化理解和交流，展现了文物资源在构建文化认同、促进文化多样性和增强文化软实力方面的重要作用。紫禁城博物馆出版的文物资源主要包括古代建筑、古代艺术、清宫藏书档案、宫廷历史文物4类。建筑方面，72万平方米的紫禁城为主体的故宫建筑群是世界上现存规模最大，保存最完整的古代木构宫殿建筑群，它作为中国古代皇宫的唯一完整实例，被列入世界文化遗产名录。藏品方面，今天的故宫博物院拥有150万件文物典籍和艺术工艺珍品。宫廷史迹方面，紫禁城是明清两代的皇宫，在近500年间，有24位皇帝和他们的后、妃、子、女，以及众多的宫女、太监们在这里居住生活，亦有官员在这里工作，他们留下了大量宫廷历史文物。[1] 故宫的古代艺术珍品目前约70万件，大部分为清宫旧藏。[2] 直到1948年古物陈列所归并故宫博物院，实现易培基《完整故宫保管计划》之前，紫禁城内三机构的出版工作主要是分开进行的。

[1] 宫廷历史文物指的是清宫中大量反映朝廷政务、帝后生活、宫廷文化、宗教信仰等的历史遗物。例如宝座、卤簿、玺册、车马轿舆、冠服佩饰、妆奁切末、佛像法器等。与艺术珍品的区别在于，它们的首要功能是使用、实用，而不是收藏、赏玩；是历史性的，而不是艺术性的。与艺术珍品的难以区别又在于，它们大多华贵无比，本身就是一件件不可多得的艺术珍品；许多艺术珍品同时也是实用品。目前院藏宫廷历史文物有30余万件，大致可分为三类：典章文物，反映典章制度、朝廷政务、武备巡狩的文物，如宝座、卤簿、重册、符牌、奏折、兵器等；生活文物，反映帝后、皇室起居、服用、学习、游乐等生活以及宫廷文化、习俗的文物，如床、席、桌、凳、冠服佩饰、文房四宝、妆奁切末等；宗教文物，反映宗教活动的文物，如佛像、法器、经书等。

[2] 关于"古代艺术珍品"馆藏情况参见故宫博物院编：《故宫博物院八十年》，第206—287页。

历史博物馆

1912年7月9日国立历史博物馆筹备处成立。值得注意的是，相对古物陈列所、故宫博物院以清宫旧藏为主，历史博物馆的藏品来源主要有太学旧存、我国现代考古发掘的早期成果、文物征集所获、政府交付、社会赞助五类。[1] 1925年历史博物馆开放前夕，文物收藏达到215100余件，分金类、石器、刻石、甲骨刻辞、玉类等共26类。[2] 至抗日战争全面爆发前，馆藏规模仍然不断扩大，藏品总数达到216701件。[3] 1931年九一八事变后，不得不将一部分文物运往外地。1937年七七事变后，北平失陷，历史博物馆的工作基本上处于停顿状态。[4] 至北平和平解放前，历史博物馆的藏品总数略有下降，为203949件。[5]

古物陈列所

1913年筹建，1914年成立的古物陈列所，藏品主要来自盛京故宫、热河行宫。热河行宫部分，共计1949箱，117700余种；盛京故宫部分共计301箱，114600余件。[6] 这些文物包括家具、陈设、铜器、玉器、书画、钟表、书籍、毡毯及其他杂物。庄士敦在《紫禁城的黄昏》中估算过这批文物的价值（表3-5），"这些宝藏暂被当作民国借自皇室的债款，直到民国财力允许彻底支付时为止；同时，收藏大部分该宝藏的武英殿作为国家艺术馆向公众开放；由皇室机构的一名官员严格监护这些宝藏，他向清室和民国政府负责这些宝藏的安全"[7]。

1 李守义：《民国时期国立历史博物馆藏品概述》，《中国国家博物馆馆刊》2012年第3期，第140—145页。
2 《中华民国国立历史博物馆概略》（1925年），中国第二历史档案馆编：《中华民国史档案资料汇编（第三辑 文化）》，江苏古籍出版社，1991，第278—281页。
3 《国立中央研究院历史博物馆筹备处二十三年度工作报告》，欧阳哲生主编：《傅斯年全集》第六卷，湖南教育出版社，2003，第472页。另藏品统计数字不包括保存于此的明清档案。
4 《中国国家博物馆简介》，中国国家博物馆：https://www.chnmuseum.cn/gbgk/gbjj，访问日期2024年1月15日。
5 中国国家博物馆档案《国立北京大学接收历史博物馆移交时各项清册》（1948年12月21日）。
6 故宫博物院编：《故宫博物院八十年》，第342页。
7 ［英］庄士敦：《紫禁城的黄昏》，求实出版社，1989，第241页。

表 3-5　庄氏对盛京故宫和热河行宫转运的藏品进行估值

运送起址	估计价值	由皇室收回没有出售给民国的物品的价值	民国对清室的结欠金额
盛京故宫	1984315 元	520171 元	1464144 元
热河行宫	2081735 元	34400 元	2047332 元
（总计）	4066050 元	554571 元	3511476 元

此外，1934 年美国人福开森捐赠给金陵大学的文物，暂寄于古物陈列所，并委托公开展览。然而这部分文物并不属于古物陈列所，有学者将此举称为"第一次私人向古物陈列所捐赠"[1] 系误读。

基于上述藏品资源，古物陈列所的出版活动从 1916 年《历代帝王像》的出版开始。1917 年国务院、内务部、逊清皇室三方联合编辑《古物总目录》，1919 年首先完成书画目录，1920 年开始编辑《古物清册》。1925 年基本完成全部总目。1925 年出版的《内务部古物陈列所书画目录》则收录了奉天、热河两处行宫的全部书画，内记载所录书画的作者、名称、尺寸、质地、内容、款识、题跋、印鉴、收藏印记，并以时代排序。[2] 1926 年开始选择彝器传拓，定价出售拓本，供考古研究兼增经费收入。1929 年古物陈列所古物鉴定委员会选取宝蕴楼所藏"奉天行宫"原藏铜器精品 92 件，由容庚附著释文，编成《宝蕴楼彝器图录》，并由燕京大学国学研究所出资，交由京华印书局承印。1930 年以所藏文物选辑成《宝蕴月刊》出版。出版三辑停止续编。1933 年由容庚精选"热河行宫"所藏百器编为《武英殿彝器图录》，以珂罗版金属套印，共印 300 部。[3]

[1] 阳烁：《民国时期博物馆的经济管理：以古物陈列所为例（1916—1941）》，《博物馆管理》2020 年第 2 期，第 82 页。

[2] 1925 年版由京华印书局出版，后有上海辞书出版社影印本。何煜、谢刚国、吴瀛：《内务部古物陈列所书画目录》，上海辞书出版社，2012 年。

[3] 故宫博物院编：《故宫博物院八十年》，第 345—346 页。

故宫博物院

民国时期故宫博物院在1925年至1930年初步完成了清宫物品点查工作,自1925年3月起至1930年12月止,由清室善后委员会组织出版《清宫物品点查报告》。这些清宫旧藏来自前朝收藏、民间收敛、各方贡品、内务府造办处制造。这部分藏品的纪录部分见于前清《秘殿珠林》《石渠宝笈》《西清古鉴》等。档案方面,除原有档案,1926年1月28日,国务院将原尘封于中南海集灵囿的清代军机处档案、清末杨守敬的观海堂藏书拨交故宫博物院,存放在大高殿。1928年6月29日,故宫博物院接收东华门内清史馆的全部档案和稿件。1929年9月3日,故宫博物院接收司法部所管辖清代刑部档案13箱。[1] 伴随着文物的清点,其传拓、出版依据点查工作成果逐步展开。散氏盘、嘉量、宗周钟、须鼎等重要铜器约数百种的拓片被传拓出来,公开销售。《故宫周刊》《故宫月刊》《史料旬刊》《故宫书画集》《掌故丛编》等各类专刊性质的出版物陆续出版。

依托文物点查和相关资料的编辑出版,故宫的艺术研究也发展起来。从20世纪二三十年代故宫专门委员会的马衡、容庚、郭葆昌、萧谦中、叶恭绰等鉴定家[2],到顾颉刚、胡适等学者为代表的"古史辨派",故宫的艺术珍品逐渐得到了系统研究。以书画鉴定方面为例,20世纪80年代,徐邦达、朱家溍(1914—2003)、刘九庵(1915—1999)等先生们继承了20世纪早期的研究成果和研究方法,开创了符合博物馆工作特性的研究方法,"通过艺术风格的比较和款印、题跋及历史文献的佐证,来鉴定古书画的作者和艺术品位,进而扩展到把握各个艺术流派"[3]。

1 梁丹:《北京博物馆工作纪事(1905年—1948年)》,《中国博物院》1992年第3期,第87—88页。
2 郑欣淼:《故宫博物院学术史的一条线索——以民国时期专门委员会为中心的考察》,《故宫博物院院刊》2015年第4期,第22—28页。
3 余辉:《从清宫藏书画到故宫学派》,《紫禁城》2005年第S1期,第16页。

二、紫禁城的艺术出版

论及北京故宫出版的具体情况，其午门、外朝、内廷所分属的三个机构均有各自的出版活动，出版内容根据自身的资源条件也各有侧重。其中故宫博物院的出版活动更为系统，品类丰富且持续时间长。1928年南京国民政府接管北平国立故宫博物院并颁布《国立北平故宫博物院组织法》，其中明文规定："中华民国故宫博物院直隶于国民政府，掌理故宫及所属各处之建筑物、古物、图书档案之保管开放及传布事宜。"[1] 1929年3月1日，易培基任北平故宫博物院院长，其间院内设三馆两处，即古物馆、图书馆、文献馆、总务处、秘书处，故宫各个部门都参与到故宫出版工作当中。1935年故宫博物院曾将出版物分为二十几类，包括月刊、周刊、书翰、名画、书画合璧、影印金石、印谱、信片、地图、图像、书影、目录、史籍、史料、谱录、诗文集、杂著、特价刊物、最近出版刊物、金石拓片、信笺、信封、请客柬。下文我们将主要讨论三个机构以金石书画为主要内容的出版物以及相关的综合出版物。

清册与图录

古物陈列所是最早开放也是最早进行出版活动的，1916年即印售《历代帝王像》。另有目录性质的出版物《内务部古物陈列所书画目录》（十四卷，附卷三卷，补遗二卷），卷一至三为书册、书卷和书轴，卷四至七为画册、画卷和画轴（一、二），卷八为书画合璧，卷九为像册，卷十为像轴，卷十一至十四为书画扇（一至四）。附卷一为缂丝册、卷，附卷二为刺绣册、卷、屏、联，附卷三为藏画，总计录书画4651种。书前有龚心湛、何煜所撰两序。此外还有《内政部北平古物陈列所提取存沪文物参加伦敦中国艺术国际展览会展览品清册》[2]、

[1] 《故宫博物院组织法》，故宫博物院官网：https://www.dpm.org.cn/lemmas/240754.html，访问时间2024年3月15日。

[2] 古物陈列所编：《内政部北平古物陈列所提取存沪文物参加伦敦中国艺术国际展览会展览品清册》，故宫博物院铅印本，1935。

《古物陈列所二十周年纪念专刊目录》。在图录方面，1925年，选印《历代名人书画》[1]一至六集（唐至清），每集收录作品20件，包括唐人《秋山红树》卷，宋宣和《行书诗》卷、宋释惠崇《溪山春晓》卷、马麟《伏羲像》轴，元赵孟頫《汤王征尹》轴，明徐贲《眠云轩图卷并题跋》，清王翚《春游图》轴等。书前目录附记作品质地、着色情况及尺寸。从1932年出版的游览指南中，我们可以看到古物陈列所出版物包括单幅或成套的人物画像、古代绘画册页、书法碑帖、明信片、照片、地图、游览指南等（表3-6）。

表3-6　古物陈列所书画出版物价目表[2]

名称	价格
书画目录（每部10册）	连史纸每部3元/毛边纸每部2元
明董其昌书画合璧	每册2元6角
明仇英笔仕女图照片（每套8页）	每套4元
清张若霭花鸟册	每册2元5角
清艾启蒙笔八骏图	每册1元2角
清郑一桂联芳谱花卉册	每册2元6角
清余稚笔花鸟草虫册	每册1元6角
清王翚山水册	每册2元6角
清蒋延锡墨笔花卉册	每册1元6角
历代帝王像	每册4元
明唐寅采莲图	每套5角
猎犬图	每册1元2角
明董其昌宋元人缩本山水册	每册6元

1　古物陈列所编：《历代名人书画》，古物陈列所，1925。
2　古物陈列所编：《古物陈列所游览指南》，1932，中国国家图书馆：http://read.nlc.cn/OutOpenBook/OpenObjectBook?aid=416&bid=54573.0，访问日期2024年3月15日。

(续表)

名称	价格
宋夏珪溪山清远（每套23页）	每套3元
宋米芾云山烟树	每套5角
元钱选并笛图	每册4角
珂罗版宣纸印山水花卉单页	每张1角5分
元王渊秋塘立鹭	每套5角
珂罗版宣纸印唐寅笔震泽烟树	每张3角
宝蕴楼名画影照片百种	每盒3元
书画明信照片（每封12页）	每封1元2角
宋徽宗诗帖	每册1元
宋苏轼治平帖	每册4角
元明人书集册	每册1元
董其昌临淳化阁帖	每部6元
珂罗版印元赵孟𫖯书金刚经	每册2元5角
石印元赵孟𫖯金刚经	每册8角

故宫博物院的点查清册主要是《故宫物品点查报告》，由清室善后委员会刊行，1925年3月至1930年3月共出版6编28册，报告所录内容主要为各宫殿内所有物品之编号、品名、件数，并点查人员、军警监视人员姓名，其所录内容几乎为当时国民政府接收故宫时文物的全部记录，总计117万余件，包括三代鼎彝、远古玉器、唐宋元明清的法书名画、宋元陶瓷、珐琅、漆器、金银器、竹木牙角匏、金铜宗教造像、帝后妃嫔服饰、衣料家具、图书典籍、文献档案。《故宫物品点查报告》是清室善后委员会点查文物工作过程中的报告，历时5年，点查工作除了工作人员，并配军警参加，所撰写报告翔实，并通过摄影最早系统地采集了清宫旧藏的文物图像。点查工作整体上非常严

谨，也受到社会广泛关注。[1] 以清室善后委员会名义刊行的除《故宫物品点查报告》，还有《隋展子虔受经图》（1925）和《故宫已佚书画目录三种》（1926）。基于1926年的散佚书画目录，1934年总务处更新出版了《故宫已佚书籍书画目录四种》，内容主要有：1.赏溥杰书画目；2.溥杰收到书画书籍目；3.诸位大人借去书籍字画、玩物等糙账；4.外借字画浮记簿。这些目录记录了国宝的散失。[2]

以《故宫物品点查报告》所记载文物和摄制图像为原点，故宫三馆两处围绕着相关类目进一步对故宫文件进行整理出版。根据机构设置总体上分为书籍档案[3]和书画古物两大类别。

周期性刊物

民国时期美术类期刊数量很多，据统计从1911年到1937年，国内各地发行的美术期刊有201种[4]，1937年以后民族矛盾上升为中国社会的主要矛盾，美术类期刊发行状况大不如前。从出版内容上看，中国总体的艺术传播从探讨中国美术发展的"美术革命"向以救亡图存、政治宣传为主的"革命美术"倾斜。[5]

1 清室善后委员会编：《故宫物品点查报告》，线装书局，2004，第1页。
2 故宫博物院总务处编：《故宫博物院已佚书籍书画目录四种》，故宫博物院，1934。
3 其中清宫档案主要由图书馆和文献馆整理出版。《掌故丛编》，1928年1月13日创刊，每月1册，故宫博物院图书馆为出版主体，经费来自由中华教育文化基金董事会代管的庚子赔款退款。内容以故宫所藏宫内档案、军机处及内务府档案、内阁大库档案等明清档案原貌为主，略附说明文字。该刊物由时任故宫博物院图书馆馆长的陈垣主持创办，陈恒认为学术乃天下公器，史料应该公开给天下学人共同研究，该刊物内容在简要分类的基础上，以原文抄录为主。1930年3月《掌故丛编》改为《文献丛编》，出版到1943年，共46辑。北平故宫博物院的文献馆由原图书馆掌故部分列出来，继续负责清宫档案的出版。1930年6月1日文献馆出版《史料旬刊》，作为《文献丛编》的补充，至1931年为止共出版40期。
4 许志浩：《中国美术期刊过眼录（1911—1949）》，上海书画出版社，1992，第1—160页。
5 关于民国时期美术类刊物研究的著作有许志浩的《中国美术期刊过眼录（1911—1949）》、李超主编的《中国近现代美术期刊集成》（一、二辑，上海书画出版社，2018、2021）、刘瑞款的《中国美术的现代化：美术期刊与美展活动的分析（1911—1937）》（生活·读书·新知三联书店，2008）、卢培钊的《民国时期的美术期刊与美术发展》（中华书局，2022）。

北京的美术出版，尤其以书画类型的美术出版为主。从创办刊物的主体来看分为三类。

第一类是学校所办刊物。北京大学和中央美术学院前身在民国时期均创办过美术类刊物，然而持续时间都不长。如胡佩衡主要负责编辑的《绘学杂志》和《造型美术》，追随蔡元培先生美育思想，创刊理念也是兼容并包，奉行开放主义。美术专门学校也出版了相应了刊物。其中，今天的中央美术学院前身——北京艺专，出版过刊物《艺专》，1926年10月创刊，1927年3月停刊，共出版了24期。这是央美校史上的第一本纯艺术期刊。后来将美术系并入中央美术学院的京华美术学院也曾出版综合性美术期刊，1936年4月创刊，只出版了1期。

第二类美术期刊主要由美术社团出版。中国画学研究会是民国时期北京传统画派最重要的社团之一。社团成立于1910年，成员人数多达500余人。发起者包括后来古物陈列所的所长周肇祥。中国画学研究会编辑出版的会刊《艺林旬刊》于1928年1月1日创刊，1929年12月出版72期后改为《艺林月刊》，1930年1月开始刊印，至1942年6月为止，出版了118期。另外一本重要的社团刊物《湖社月刊》与《艺林月刊（旬刊）》也有渊源。《湖社月刊》为湖社画会创办，其主编金荫湖是中国画学研究会创办人金城之子，金城去世之后，金荫湖由于与中国画学研究会研究理念殊异，于1927年1月15日在东四钱粮胡同15号墨茶阁另立湖社。虽然中国画学研究会在湖社之前成立，然而《湖社月刊》其实创立于《艺林旬刊》之前。《湖社月刊》1927年11月至1936年3月十年间出版150期，16开本。其中第1—20期为半月刊，其后为月刊；除了古代书画文博器物，也刊登时贤画家的作品，以及湖社的活动资料。将《湖社月刊》与《艺林月刊（旬刊）》比较，后者侧重画作，而前者长于文论。[1]《湖社月刊》《艺林月刊（旬刊）》这两种刊物都刊印故宫博物院、古物陈列所和私人收藏的古代绘画图片。事实上，虽然古物陈列所没有周期性刊物，但这两本期刊所刊登的作品、文章与古物陈列所因管理人员的交叠而具有非常紧密的联系。而中

1 许志浩：《中国美术期刊过眼录（1911—1949）》，第40—41、43—44页。

国画学研究会"精研古法,博取新知"的理念与古物陈列所的博物馆传播活动交相辉映。《湖社月刊》刊登的古代绘画作品几乎涵盖了唐宋之后的各个朝代,学者统计《湖社月刊》刊登清代200余名画家的近230幅作品,宋代次之,共计60件左右,唐代及以前的作品20幅,元代作品39幅,明代作品40幅。[1]这些作品均配有英文图注,向日本、新加坡、加拿大、古巴,以及香港、檀香山、吉隆坡、仰光等多个国家和地区销售。同一时期的《艺林月刊(旬刊)》杂志所刊发的古代书画作品也十分丰富。主编周肇祥于1926年任古物陈列所所长一职[2],《艺林月刊(旬刊)》也刊登了不少宫廷旧藏。该刊登有关仝《关山行旅图》、李渐《马》、丘余庆《双白鹅》、崔白《梅竹雪禽》、宋人《黄鹤楼图》、董源《山水卷》、陈容《画龙》、夏珪《山水》、文同《竹石》《雪竹》、宋人《胡笳十八拍》、宋徽宗《梅雀迎春》、黄公望《富春大岭图》、张渥《白描罗汉渡海卷》、杨叔谦《赵孟𫖯像》、赵孟𫖯《木石兰竹图》《瘦马图》、王蒙《林泉清集图》、倪瓒《山水》等,明清时期则有徐渭、蓝瑛、徐贲、陈洪绶、沈周、"八怪"、"四王"、"四僧"等人的作品。不过该刊虽然比《湖社月刊》重视古书画的出版,但又与故宫博物院出版的以刊登文物为主的期刊不同,作为中国画学研究会的会刊,它同样重视时贤画家作品的发布。

第三类即博物馆直接办刊。历史博物馆于1926年创立《国立历史博物馆丛刊》,为双月刊,编辑者为"国立历史博物馆编辑部",发行者列为"北京午门国立历史博物馆售品处",印刷者为"北京彰仪门大街工艺厂内和济印刷局",丛刊主要报告馆务、介绍藏品刊载图片、史料研究、考古译丛、考古学通论、海外敦煌经籍分类目录、盛京清宫藏品录等。古物陈列所于1930年6月17日以所藏文物出版《宝蕴月刊》,它和历史博物馆的《国立历史博物馆丛刊》出版时间较短,均出版3册便停止了。故宫博物院的艺术类出版物中周期性刊物主要有《故宫》(每月出版的期刊)、《故宫周刊》(后改为《故宫旬刊》《故宫书画集》)。中国其他地方也有博物馆出版物,而故宫博物院的出版物可谓内容最丰

1 卢培钊:《民国时期的美术期刊与美术发展》,第318页。
2 故宫博物院编:《故宫博物院八十年》,第345页。

富、出版时间最长、体量最大。

《故宫》创刊于1929年，至1936年共出版44期，是综合性的艺术类刊物。每月末发行，以宣纸珂罗版[1]影印，线装成册，刊登内容比较多元，包括历代帝王像、文史学家人像、历代著名书画家的代表作、清代皇宫内保存的中国文物图、印章、瓦当等。书画古物之外，兼有图书、建筑、档案等。蔡元培、沈尹默、胡适、余绍宋等名家先后为期刊题写刊名。

《故宫周刊》创刊于1929年10月10日，由秘书处吴瀛任主编，每期4开4面版，道林纸铜版精印。院长易培基在《故宫周刊》第1期中写道："自成立博物院以来，昔之所谓秘殿宝笈，一夫所享有者，今已公诸国人矣。同人犹虑传播之不广，遂有拓印古器、景印书籍字画之举，最近复编有故宫月刊，皆所以为振导吾国固有文化之助者也。第以博物院经费奇拙，既有顾此失彼之虞，而专书月刊，成本较昂，复不能普及于一班之民众，乃更有此周刊之发行。周刊者，取资既微，流传自易。"[2]《故宫周刊》"一方以故宫所藏不分门类，不限体例，陆续选登，以视国人；一方以故宫工程建筑以及本院先后设施、计划工作情形，公诸有众"。《故宫周刊》1929年10月创刊，至1936年4月25日出版了第510期后终刊，其体量在整个民国出版史上都是名列前茅的。第1期至第350期所用刊名为故宫博物院院长易培基题写；第351期至第475期，刊名集自《史晨碑》；第476期至终刊，刊名集自元《文始殿记》。后《故宫周刊》改为《故宫旬刊》，每月3期，每期1张，内容减至8个类目，1936年5月至1937年3月共出版32期，8开本。《故宫周刊》除了周期性出版，还曾出版纪念增刊：《周栎园读画楼书画集粹》（1931年10月10日）；《故宫博物院五周季及本刊周年纪念》（1930年10月10日）；《恽王合璧》（恽格、王翚，1932年10月10日）；《宋四家真迹》（苏轼、黄庭坚、米芾、蔡襄，1933年10月10日）；《明

[1] 珂罗版印刷又叫玻璃版印刷，由19世纪后期德国摄影师首先开始使用。这种印刷术的缺点是工艺复杂，成本高，版本的耐印力低，一次制版大约只能印500张；优点是印刷的网线非常细，墨色细腻，能够逼真地再现原稿的层次，因能够体现墨色浓淡，对中国画传播极具意义。
[2] 易培基：《故宫周刊弁言》，《故宫周刊》1929年第1期，第1版。

陆治蔡羽书画合璧》(1934年10月10日)、《唐徐浩书朱巨川告身》(1935年10月10日)。[1] 据学者统计，"《故宫周刊》先后共刊登了30余类共4838件文物的影像及史料，数量繁多，仅名画一类即达850余件，其中隋代1件，唐代7件，五代8件，宋代189件，元代190件，辽代1件，明代192件，清代267件……法书珍品有唐代怀素自序卷等4件、宋代175件、金代1件、元代65件、明代48件、清代27件。折扇部分均为明清两代的书画佳作，作品均附尺寸及作者介绍"。[2]

《故宫书画集》创刊于1930年，由北平故宫博物院古物馆编辑，北平故宫博物院出版物发行所发行，至1936年共出版47期，以珂罗版精印书画名迹，大本线装。该刊每月1册，每期发表书画作品20幅，每幅图后附有著录说明书画题名、朝代、作者、尺寸、所用材质，总计出版名画836幅、法书64幅。[3]《故宫书画集》在《故宫》和《故宫周刊》的基础上内容专于古书画名作。可见书画在故宫整体收藏当中的独特地位，是研究古代艺术发展史的重要参考文献。

故宫的出版活动在20世纪30年代最为频繁，出版物包括书翰、名画、地图、书影、目录、史籍、史料、诗文集、照片、砚谱、砚谱、传拓鼎彝、影印金石。表3-7列举了这一期间故宫部分的金石书画出版物。

表3-7　故宫博物院出版物列表[4]

时间	名称
1925年	《隋展子虔受经图》
1926年	《金薤留珍》
1927年	《毓庆宫藏汉铜印》
1929年	《交泰殿宝谱》

1　许志浩：《中国美术期刊过眼录（1911—1949）》，第63页。
2　卢培钊：《民国时期的美术期刊与美术发展》，第318—319页。
3　章宏伟：《民国时期故宫博物院出版事业的发展及其评价》，《紫禁城》2023年第3期，第228页。
4　故宫博物院编：《故宫博物院出版物目录》，故宫博物院，1931、1943；故宫博物院编：《故宫博物院早期院史（1925—1949年）》，第50页。

(续表)

时间	名称
1929—1931 年	《清代帝后像》《历代帝后像》
1930 年	《宋四家墨宝》《定武兰亭真本》《宋人法书》《名画琳琅》
1931—1935 年	《郎世宁画》《避暑山庄藏汉铜印》
1932—1933 年	《故宫名扇集》
1932 年	《王右军三帖墨迹》《北宋朱锐赤壁图金赵秉文书和东坡词卷》《唐明皇鹡鸰颂》《王原祁仿古山水册》《赵幹江行初雪图》《历朝画幅集册》
1933 年	《黄庭坚书松风阁诗》《宋诸名家墨宝》《陆柬之书文赋真迹》《唐僧怀素自叙真迹》《素园石谱》《宋拓道因碑》《宋拓岳麓寺碑》《故宫名画竹集》
1934 年	《宋徽宗池塘秋晚图》
1935 年	《历代功臣像》《隋郑法士读碑图》
1936 年	《明宣宗书画合璧》《明文伯仁诗意图》《故宫名画梅集》
1937 年	《宋贤书翰》
1938 年	《唐褚遂良临兰亭帖》
1940 年	《宋拓中兴颂》《宋拓藏真律公帖》《明蓝瑛仿古山水》
1941 年	《赵孟頫集册》《明卞文瑜摹古山水》《米芾诗牍》
1943 年	《宋拓定武兰亭叙》
1947 年	《唐孙过庭书谱》《邓文原章草真迹》
1948 年	《法书大观》

三、机械复制

故宫出版的繁荣与摄影技术和珂罗版印刷息息相关。这些新技术令这座古老的宫殿及其文物首次摆脱了时空禁锢。

故宫文物的资料性摄影可以追溯到延光室，这是一家从事拍摄和影印清宫

内府藏名人书画的出版社。据学者考证延光室的创办人是佟济煦。[1]

据佟士懋说，佟济煦"自幼热爱我国的书画艺术，在青年时期接受过西式教育，掌握摄影及相关的洗印技术，早年曾在北京前门廊房头条开办过名为'华光'的照相馆。清末时佟在北京贵胄法政学堂任教，结识如陈宝琛等当时的许多高官名士和皇室宗亲。辛亥革命以后，一些清末遗老，他们喜欢内务府珍藏的某些名人字画，想能观赏、研习或设法保存其复制品，于是设法从内务府借出，交佟拍摄和洗印。佟的书画出版社命名为延光室，一直延续到1923年。1924年佟开始到内务府任职。为公私分明，佟济煦从此不再拍摄字画，延光室转由别人负责经营，其业务范围只限于洗印已拍摄字画的照片和按珂罗版影印出版等后期工作，这样的业务维持到抗日战争爆发前即完全结束"。[2]

当时延光室照片的影印作品在琉璃厂多有销售。1922年《晨报》的一则广告有："珂罗版影印郎世宁百骏图广告，图精价廉，每部定价洋12元，不折不扣，欲购者向下列各处订购为幸，琉璃厂商务印书馆，琉璃厂资文阁、青云阁、福晋书社。地安门火药局十四号佟宅电话局二七七〇延光室主人启。"[3]

浙江大学2019年曾举办展览"国之光——从《神州国光集》到'中国历代绘画大系'"，其中展出了延光室的照片。而延光室照片最早参加展览是在1932年，扬仁雅集展览书画扇面时，延光室拍照的历代书画真迹也一同在中山公园展出。[4]

延光室所出影印本多收藏在国家图书馆古籍馆，中央美术学院也藏有延光室出品的画册。据不完全统计，延光室出品包括：1921年《影印苏书四种》，1922年《吴墨井仿宋元山水》，1923年《孙虔礼书谱序真迹》《苏文忠书前赤壁赋》《赵文敏鹊华秋色图》，1924年出版过《米南宫苕溪诗》《孙虔礼书谱序真迹》《四

1 叶康宁：《故宫藏王羲之法书刻帖在20世纪上半叶的传播与接受》，《美术大观》2021年第2期，第28页。
2 佟士懋：《延光室——最早影印内府藏本历代名人书画的出版社》，《出版史料》2010年第2期，第111—112页。
3 《晨报》，1922年6月21日，第7版。
4 《华北日报》，1932年5月21日，第6版。

朝选藻》《元明人山水集景》《颜鲁公祭侄文稿》，1925年出版过《延光室影印名人书画》，1926年《柳公权楷书》《怀素自叙帖真迹》，1927年《唐宋名绘集册》《倪瓒狮子林图神品》《宋蔡忠惠公墨迹》，1928年《徐贲狮子林图》《陆柬之书文赋真迹》，1931年《故宫藏本孙过庭书谱》《苏东坡前赤壁赋》，1932年《王右军奉橘帖》。像《宋燕肃寒岩积雪图》《卢鸿草堂十志图》等现藏台北故宫博物院的作品，有延光室影印本藏于国家图书馆。而王烟客《晴岚暖翠》画卷则仅有延光室留影，原作未见所踪。根据溥仪《我的前半生》记载，该图卷可能是1916年通过陈宝琛流入民间了，赏单记载有"赏陈宝琛王时敏晴岚暖翠阁手卷一卷"。溥仪称："我当时并不懂什么字画，赏赐的品目，都是这些最内行专家们自己提出来的。至于不经赏赐，借而不还的那就更难说了。"[1]1929年正木直彦的日记才又有此卷的记载："上午九时半与细川侯爵、矢代幸雄一起至车站宾馆访刘骧业氏，展观李公麟五马图卷、黄筌聚禽图卷、唐人游牧图卷和王烟客晴岚暖翠卷。前三者前已观赏，王烟客者则是初见，为其七十七岁之作。"[2]

 故宫资料性的建筑摄影可以追溯到1901年，日本摄影师小川一真、建筑师伊东忠太对紫禁城进行了第一次细致的大规模拍摄。而对故宫文物大规模的拍摄是到了1924年清室善后委员会点查古物时，当时点查组每组都有一人负责照相。《点查清宫物件规则》第七条有"凡贵重物品，并须详志特异处，于必要时，或用摄影，或用显微镜观察法，或其他严密之方法，以防抵换"。故宫博物院《故宫物品点查报告》记录了当时拍摄照片的情况。这是故宫文物影像记录的开端。点查过程中，出版了《故宫摄影集》。故宫1928年成立了第一个文物摄影棚，位置在慈宁宫附近的院落，是一个利用阳光作为拍摄光源的日光照相室；1929年又开辟了灯光作为光源的电光照相室；1931年于北上门之东雁翅房成立印刷所，内设珂罗版、凹版、铜版、石版、铅版、彩印与照相诸部。故

1 爱新觉罗·溥仪：《我的前半生》，第69—70页。
2 张明杰：《张明杰：传世名画李公麟〈五马图〉为何会流失日本？》，澎湃新闻：https://www.thepaper.cn/newsDetail_forward_2866439，访问日期2024年1月28日。

宫博物院民国时期以珂罗版印制的书画集，品质优良，极负盛名。[1]故宫文物异地摄影始于1935年，在上海进行。为了在英国举办的"伦敦中国艺术国际展览会"，将当时南迁至上海的文物拍摄出版为《参加伦敦中国艺术国际展览会出品图说》。文物的南迁，不仅促成了故宫藏品出宫展览，也在南迁和异地展览的过程中，逐步促成了配合展览进行编辑出版的形式。

四、大众文创

故宫最早的文创产品，是20世纪30年代开始生产和销售的面向大众的印刷品，生产内容包括日用品，如日历、信笺、信封、挂片等大众文化印刷品，也包括故宫图说、故宫导游等文化旅游指南。2023年12月笔者调研以印刷精美图录而闻名的雅昌印刷厂时，发现《故宫日历》仍然是雅昌印刷厂最主要的大宗业务之一，在文创市场上广受大众喜爱。事实上，《故宫日历》的出版可以追溯到1931年，国民党政府自1928年开始的日历改革正在推行"废行旧历，普行新历"政策。国民政府一方面依照中国传统，在政权更迭后推行新的历法，以重启新的时间秩序；另一方面，与以往改朝换代不同，通过新历倡导一种与世界接轨的现代生活方式。如1928年评论文章所议："坚植一种信仰于人们的心中，其方法甚多，要不外乎注意引起的次数增多，这在心理学上，便是重复律的应用……所以聪明的宗教家政治家，以及事业家，就转个念头，要来利用案头的日历了。时间一天天的过去，人们的注意，每日不自觉的落在日历上，这无异是于日日的耳提面命之中，来坚植了一种信仰。"[2]

具体说来，1930年故宫出版《故宫书画明信片》，1933年至1935年古物馆出版《故宫信片》，内容为名画、法书、扇面、青铜器、瓷器、清代宝玺等，其中名画明信片100张8元。古物陈列所出版的宫殿风景明信片和书画明信片，

1 关于摄影技术在紫禁城应用的沿革参见方丽瑜：《故宫博物院摄影资料保护浅谈》，《北京文博文丛》2019年第2期，第108—116页。
2 哲生：《俄国新日历的趣味》，《东方杂志》1928年第11期，第44页。

每封 12 页，售 1 元 2 角。

1931 年 12 月古物馆出版 1932 年的日历《印谱日历》，"从《金薤留珍》谱内精选秦汉私印七百三十二方冠于日历上首，随时序渐次变更印章，日期等文字为铅印字体，背面为'本日记事'"。1931 年出版的日历为印刷字体，1932 年至 1936 年出版《故宫日历》（每本 2 元），则"选用汉魏碑帖集字表现日期，并配以器物、书画的图像"。[1] 1934 年古物陈列所也出版了《古物日历》，盒装散叶，每日印文物 1 件，有《宋夏珪七十二候图》等绘画，《清乾隆铜胎瓷釉番人进宝》等青铜器，还有《清乾隆霁青地描金粉采开光转心得胜瓷尊》等瓷器。[2]

为推广《故宫日历》，故宫一方面在大众媒体上刊登广告，"故宫博物院特制日历，继续已达两年，经久不衰，脍炙人口。本年更特购最优德国出品铜版纸，精选宋元明清书画古物等，改用左右翻动活页，一面图画，一面日历，毋庸撕折，俾易保存。壁上案头，皆可适用，便利精美，可谓空前。业已出版，开始出售，定价每个大洋二元，外埠函购挂号邮寄加邮费大洋二角五分。来货无多，购者从速"[3]；另一方面，以公函形式至地方政府洽售，如浙江省和江苏省的政府公报中均有向所属各机关"转知"故宫出品的"精印金石书画日历"并敦其"迅为预购"的记载。[4]

除了日用品，故宫还面向大众出版故宫旅游指南等，如《故宫图说》（每册 1 角）三编，分别介绍故宫的中路、内东路，内西路及外西路，外东路三部分；《故宫导游》（2 角 5 分）刊登了参观人须知、开放日期及售票时间表、参观券价目表，正文内容依据开放路线依次介绍各宫殿处所沿革及掌故。[5] 古物陈列所也

1　章宏伟：《民国时期故宫博物院出版事业的发展及其评价》，《紫禁城》2023 年第 3 期，第 229 页。

2　古物陈列所编：《古物日历》，北平集成印书局，1934。

3　1932 年 11 月 30 日，北平《华北日报》刊发《故宫日历》的出版预告。

4　张人杰：《浙江省政府训令秘字第五五六四号（中华民国十九年十二月九日）：令各机关准北平故宫博物院函为精印金石书画日历请转知所属迅为预购由》，《浙江省政府公报》1930 年第 1082 期，第 6—7 页；《北平故宫博物馆出售彩图日历》，《江苏省政府公报》1930 年第 617 期，第 17—18 页。

5　故宫博物院编：《故宫导游》，故宫博物院，1940。

出版了《古物陈列所游览指南》(中文1角5分，英文2角)[1]，分古物陈列所图说、各殿风景图、平面全图、各殿掌故、游览规则、各门券价目等部分，并包含有殿堂门阙照片16幅、平面图一幅。

五、出宫展览及出版

故宫博物院1929年至1945年举办各项展览117次，其中宫外展览10次（表3-8）。这10次宫外展览所配合的出版物也成为故宫博物院出版物的重要组成部分。1931年日本关东军发动九一八事变后，日军占领东北。1933年初，日军进逼榆关，北平岌岌可危。为了保护国宝，国民政府将文物向上海转移。南迁的包括故宫博物院、古物陈列所、颐和园、国子监等处的文物，这些文物分为三路，10多年间在上海、南京、重庆、贵阳、成都等10余省市辗转迁徙，一路展览并出版相应资料。[2] 文物南迁过程当中的展览和出版在特殊时期传播了中华文化，凝聚了民族文化认同。

表3-8 故宫文物出宫展览表（1935—1946）

展览时间	城市	展览名称	作品数量	备注
1935	上海	中国艺术展览会	735件	伦敦预展
1935—1936	伦敦	中国艺术国际展览会	735件	第一次出国展
1936	南京	参加伦敦国际展览中国艺展品南京展览会	不详	伦敦展归国文物
1937	南京	第二次全国美术展览会	501件	选书画、铜器、瓷器、玉器、图书、佛经、雕刻等

1 古物陈列所编：《古物陈列所游览指南》，1932。
2 冯贺军：《颠沛中的从容——故宫文物南迁时期的几次国内展览》，《紫禁城》2020年第10期，第102—113页。

（续表）

展览时间	城市	展览名称	作品数量	备注
1940—1941	莫斯科、列宁格勒	中国艺术展览会	100件	第二次出国展
1940	重庆	第三次全国美术展览会	100件	赴苏展文物
1943—1944	重庆	国立北平故宫博物院书画展览会	142件	
1944	贵阳	国立北平故宫博物院在筑书画展览会	192件	
1946	成都	国立北平故宫博物院在蓉书画展览会	100件	精选西迁文物，举办告别展

1935年，为筹备伦敦展览中国艺术国际展览会，先在上海举行预展。展览于1935年4月8日至5月5日举行，此次预展是故宫博物院成立后第一次宫外展览。在故宫博物院建院之初，为保护文物，原规定文物不能外运。1929年西湖博览会上，也只有故宫出版物参加展览。而文物南迁，不得已避战出宫的文物皆为精品，也使文物的流动从此有例可循。本次展览故宫展出735件展品，以瓷器书画为主，分为六个展室陈列。第一展室陈列明清书画、折扇、织绣；第二展室布置唐、五代、宋、元书画；第三展室是青铜器；第四、五展室是瓷器；第六展室为善本古籍、玉器、剔红、珐琅器等。这次展览的作品选择一方面反映了当时中国和西方分别如何看待"中国艺术"的形象，另一方面体现了双方的博弈如何形塑了现代社会当中"中国艺术"的面貌。故宫博物院的专门委员会在负责选择展品时的原则为："（1）依艺术史上发展次第作为有系统之展览；（2）以故宫博物院印影品作标准，但不限于已出版者；（3）除故宫博物院、古物陈列所之收藏外，其它公私收藏之古物，经本会专门委员会认为有展览之必要者，亦得征求之。"[1] 西方学者对能展示皇家品位的、有帝王题跋印章的作品

1 郑欣淼：《故宫博物院学术史的一条线索——以民国时期专门委员会为中心的考察》，《故宫博物院院刊》2015年第4期，第34页。

有所偏爱，而中国专家更重视文人画。例如西方学者视瓷器为代表中国艺术的最重要的形式，而中国专家认为书画金石方能代表中国艺术精神。再如，西方学者偏爱郎世宁作品，希望通过其画作展示中西文化交流的状况，而中国专家则认为郎世宁作品不能够代表中国艺术的面貌。[1] 在选品的沟通当中，中外专家重新认识了"中国艺术"在双方认知当中的面貌，更新了自身对中国面貌的认知。而最终展览的呈现，标志着现代化转型过程中"中国形象"的一次重要亮相，至今影响着现代社会对古代中国艺术成就的认知。

在1935年的故宫工作报告中，我们可以看到对上海预展和伦敦艺展准备工作的记载：

> 年来本院关于文化艺术之传导，注重国际宣扬。本年参加伦敦中国艺术国际展览会出品，先照预选品目，在沪提交审查。计选定铜器、瓷器、书画、玉器、银器、缂丝、景泰蓝、剔红、家具、文具。共七百三十五件。占全部出品百分之七十强。均由院派工赴沪装配布套，糊制匣囊。每种出品洗印照片五张，共三千六百余张。铜器铭文及一部花纹，亦均各拓五分，分别存查。前项艺术品选定后，会同艺展筹备委员会，分别包装九十一箱，于六月七日，由沪起运赴英，本院派科长一人，科员三人，办事员一人，随同前往照料一切。该会系于十一月二十八日开幕，预定明年三月闭幕。[2]

1935年故宫博物院的藏品第一次在海外展出。据学者考据，1928年日方有意愿斡旋"故宫博物馆文华殿"藏品赴日参加"唐宋元明名画展览会"未果，仅协调到私人藏家作品出展。虽然紫禁城内官方机构不曾直接参与借展，但最终展出的300多件展品中有包括传为阎立本、王维、宋徽宗、苏东坡、马远、

[1] 陈文平、陈诞编著：《文物光华：1935年—1936年伦敦中国艺术国际展览会研究》，上海书画出版社，2023，第47页。
[2] 《国立北平故宫博物院二十四年工作报告》，中国国家图书馆：http://read.nlc.cn/OutOpenBook/OpenObjectBook?aid=416&bid=32228.0，访问日期2024年2月2日。

夏珪、董源、倪瓒、戴进、文徵明、董其昌等古代名家的作品。伴随此次展览日方出版了展览会的珂罗版图录《唐宋元明名画大观》，1929年该图录被日方赠送给上海美术专门学校、国立艺术学院等中国的美术专门学校，成为当时中日学界接触和研究中国古画的重要史料。[1]而1935年伦敦中国艺展确实是故宫文物第一次以官方机构身份参展。文物1928年渡日与1935年渡英，在当时社会上都有强烈反对的声音，这反映了百年来中国文物流失导致国人之忧心。与此同时，跨国展览中的"中国艺术"形象清晰起来，这使得当时国际社会中以日本为代表的"东方文化"的相关认知得到了纠正。这种形象的树立也是双向的，如叶恭绰所说："经此次之后，国人增加觉悟经验，他日必有好希望也。"[2]

在出版传播方面，为配合这场1935年11月28日至1936年3月7日在英国伦敦举办的中国艺术国际展览会，故宫出版了傅振伦撰写的《伦敦中国艺术国际展览会上海预展会展品英文说明》，并组织摄影、出版了《参加伦敦中国艺术国际展览会出品图说》，图说分铜器、瓷器、书画及其他类4种，每册1种，每种前有伦敦中国艺术国际展览会筹备委员会序及总目。其中，铜器108件、瓷器352件、书画175件，其他类387件，每件均有图片并配有中英文说明。故宫博物院还出版了《参加伦敦中国艺术国际展览会出品目录》，同时组织出版了配合展览的展品照片及英文说明，其展览经过也通过故宫的出版物进行了详细记录。前文提到的《故宫周刊》记录了故宫文物展览、艺术交流的新闻，其中从第460期起连载了参加伦敦中国艺术国际展览会的展品目录，并详尽介绍展览的缘由经过以及展品情况。[3] 1936年7月仅出版1期便停刊的《北平故宫博物院年刊》，刊登了庄尚严的《赴英参加伦敦中国艺术国际展览会记》记述展览经过，分"原起及组织""赴英及开箱""陈列及展览""装箱及归国""归来的感想"5

1 1928年展览会筹备经过在邱吉的《1928年中国古代名画渡日始末：以"唐宋元明名画展览会"为例》（《美术学报》2023年1月，第36—46页）中有所考证。实际上1928年文华殿归属于古物陈列所，协调未果的文华殿藏品并非属于"故宫博物馆"。
2 此语见1935年4月9日《申报》，叶恭绰对伦敦中国艺术国际展览会评价。
3 卢培钊：《民国时期的美术期刊与美术发展》，中华书局，2022，第318页。

部分。另有傅振伦的《中国艺术国际展览会参观记》，分"引言""会场布置""各陈列室重要物品""参观后之杂感"4部分。两篇文章详细报道了这场展览的过程和展品。这次展览历时14周，参观者多达422048人次，其间日参观人数最多达2万人，突破了伦敦皇家艺术学院的参观记录，展览期间举行中国艺术演讲24场，一票难求。此展览的整体展览收入达4万余英镑。[1] 展览过程中，故宫博物院还将欧美、日本等地所藏的中国文物摄成照片，出版《伦敦中国艺术国际展览会国外藏品照片展览目录》。伦敦展览结束后，南京在1936年6月1日至21日举办了"参加伦敦国际展览中国艺展品南京展览会"，此次展览除了展出从伦敦归国的精品文物之外，更展出了伦敦展览中的海外中国文物的图片。这批照片还于1937年2月25日至3月3日于北平景山绮望楼举行了专门的照片展。展览通过展示这些流失的精品文物的照片，提醒国人保护文物、保护家园。随后，政局进一步恶化，1937年7月7日发生卢沟桥事变，抗日战争全面爆发，故宫南迁文物再分三批向后方撤退。在艰苦的抗战时期，故宫文物的展览和出版仍在马衡的领导下进行，提振了战争中的民心士气。1940年初，故宫在第一批（南路）文物当中选择了百件展品参加了苏联莫斯科、列宁格勒的中国艺术展览会，其参展文物主要在贵州安顺县华严洞保存文物中挑选，包含唐、宋、元、明、清绘画及织绣50件，古玉器40件，铜器10件。[2] 这批文物归国后于1942年又在第三次全国美术展览会展出。

　　1943年12月25日至1944年1月16日，重庆举办国立北平故宫博物院书画展览会，印行了《国立北平故宫博物院书画展览会展品目录》[3]。《目录》中记录了参加展览的唐至清的书画作品共142件，其中元以前书画作品92件。名品之后，附作家小传。姓名之下，次列字号、里居，再次述其书法绘事。易代

[1] 郑天锡编：《参加伦敦中国艺术国际展览会报告》，1936，第36—40页。中国国家图书馆：http://read.nlc.cn/OutOpenBook/OpenObjectBook?aid=416&bid=23202.0，访问日期2024年1月26日。
[2] 国立北平故宫博物院：《北平故宫博物院致院理事会函》，1939年7月3日，中国第二历史档案馆。
[3] 《国立北平故宫博物院书画展览会展品目录》，1933，中国国家图书馆：http://read.nlc.cn/OutOpenBook/OpenObjectBook?aid=416&bid=39998.0，访问日期2024年1月24日。

之际的作家，则按姓谱或书画史排列次序。

1944年4月12日至30日，故宫在贵阳举办国立北平故宫博物院在筑书画展览会，出版《故宫书画展览目录》，内页"故宫书画展览目录"由吴鼎昌[1]题写。《故宫书画展览目录》例言介绍了展览的基本情况，各展品附有标签，并注号数，方便与展品目录查对，以资参考。

1946年11月12日至12月7日，成都举办国立北平故宫博物院在蓉书画展览会，配合展览出版了《故宫书画在蓉展览目录》，封面题签"故宫书画展览目录"，为四川省著名学者、诗人与书法家谢无量题写。《目录》分总目、书画总说、作者小传三部分。作者小传按时代先后排列，介绍了全部88位作者的生平事迹。

六、出版发行机制

20世纪30年代是故宫博物院出版的鼎盛时期，我们以此时段为例探讨其出版机制（图3-11）。这一阶段故宫博物院机构完备，技术先进，成果丰厚。第一，机构完备。1928年故宫首设日光照相室，1929年增设电光照相室。1931年故宫正式增设出版管理机构故宫出版处，由李宗侗兼处长、编辑组主任，吴瀛为印刷组主任，程星龄为发行组主任，杨心德为摄影组主任。虽然1933年7月5日因文物南迁，出版处撤消，出版事宜归入各馆，但1934年12月故宫博物院第四次常务理事会议修正通过了《国立北平故宫博物院办事总则》，设立出版委员会。1931年故宫与德国回来的摄影印刷专家杨心德合作，成立了专门的出版机构故宫印刷所，其性质为公商合办，位置在北上门之东雁翅房，计80余间。第二，技术先进。当时印刷主要设备自德国进口。故宫手铃、墨拓、石印、铅印、铜版、珂罗版印刷技术多样而精湛。1933年这批设配也随文物南迁。第三，

[1] 吴鼎昌生于四川华阳县，早年就读于成都尊经书院，后留学日本。归国后曾任北洋政府财政次长、天津《大公报》社长、国民政府实业部长等职，此时任贵州省政府主席。

成果丰厚。民国时期的出版机构分为专营和兼营，故宫以文物收藏为主，兼营出版。根据学者统计，当时北京大学、燕京大学、文化学社、地质调查所、北平研究院5家机构出版图书100种以上[1]，而1949年前故宫博物院共编辑出版各类档案史料丛刊54种，约1200万字。[2]

图3-11 北平故宫博物院出版机制示意图

在内容编纂方面，以1935年《国立北平故宫博物院二十四年工作报告》为例，报告称"本院所存文物，及各种建筑物，均与历史文化艺术有重大关系。历经摄印编纂，以广流传。关于古物、图书、文献者由各分馆分别编印。其属于一般者，由本处职员于公余随时编印"。其所记1935年总务处编印工作包括：(1)"修正故宫·太庙·景山图说改为增订故宫图说"。(2)"编纂清宫述闻"。(3)"编印各宫殿路线说明书"。(4)"重印砚谱·吉金·古玉·善本·书影·各函笺"。(5)"摄制故宫景山风景片及太平花照片"。照相室属于总务处管理，是年"摄影室摄影工作关于古物

1 邱崇丙、子钊：《民国时期北京的出版机构》，《北京出版史志》编辑部；《北京出版史志》（第八辑），北京出版社，1996，第136页。
2 王亚民：《故宫出版记》，第28页。

第三章 故宫博物院与艺术传播机制

有郎世宁、艾启蒙《十骏图》丈余巨画及册页",折扇、铜器等项目；关于文献有俄罗斯档案、满文木牌、各种舆图等项。晒印工作有中国艺术国际展览会用字画、铜器、瓷器等大批照片，所应用厚纸美术大照片以及各处馆用各项照片为数甚多，并派摄影助手在沪处摄影晒印（表3-9）。[1]

表3-9 各类文物摄影、晒印数量

	字画、手卷、册页	铜器	瓷器	文献	杂项	合计
摄影	174	7	11	178	98	468
晒印	2392	351	454	946	1538	5681

古物馆编辑各种定期刊物及专集，包括《故宫周刊》《故宫月刊》《故宫书画集》《故宫信片（名扇三）》《宋人法书》《唐扬昇山水卷说明小传及收传印记考》《清石溪茂林秋树卷说明及小传》《赵氏一门法书说明小传及收传印记考》《至圣先贤像说明及小传》《元黄公望富春山居图卷及小传》《董其昌白云红树卷说明及小传》《唐徐浩书朱巨川告身说明小传及收传印记考》《郎世宁艾启蒙十骏图说明及小传》《宋拓唐岳麓寺碑说明及小传》《故宫日历》《宋欧阳修集古录跋说明小传及收传印记考》《元吴镇墨竹谱说明小传及收传印记考》。1934年古物馆流传内容包括拓片128种，1189份（其中古物陈列所借拓古墨14种）；照片251种，1446张。故宫博物院的编辑多不署名，早期刊物的创办是在易培基院长主持下开始的，其中秘书处吴瀛主编过《故宫周刊》。至于执行编辑记录较少，根据朱传荣的回忆，冯华先生1930年进入故宫博物院古物馆"参加编辑《故宫周刊》、《故宫月刊》和《故宫书画集》四十四册，后来又增加《故宫日历》每年出版一本，每页有一张古画，是完全由他主编的，共出版了五本。另有当时印行的介绍法书名画的单行本的说明文字，也俱出自冯华之手"[2]。

图书馆主要负责修护藏书，"本馆藏书，线断虫穿，触目皆是；盖藏诸宫中

[1]《国立北平故宫博物院二十四年工作报告》，中国国家图书馆：http://read.nlc.cn/OutOpenBook/OpenObjectBook?aid=416&bid=32228.0，访问日期2024年2月2日。

[2] 朱传荣：《父亲的声音》，中华书局，2018，第90页。

历年既久故也。今年装修之书，三〇三部，二三九〇册"[1]。而图书馆的编辑工作主要包括编辑故宫书录，补编子部，编录明代文集篇目索引，以及编辑故宫博物院刊物索引。文献馆所承担之编辑工作主要包括整理编目内务府档案、军机处档案、内阁大库档案，编印《文献丛编》《历代功臣像》等出版物。

印刷方面，早在1916年古物陈列所就自购机器建立了印刷室，而故宫印刷所是在易培基任院长后建立的，印刷设备购自德国，有珂罗版机，铅、石印机，以及铸字机、切纸机、大小马达等，这在前文有所介绍。易培基主持院务期间，印刷期刊、影印历代书画、瓷、铜、玉器图录数量较多，一个主要因素在于有比较先进的印刷设备及印刷人力。故宫印刷厂成立后，原来由京华印书局印刷的《故宫周刊》由故宫印刷所承接。吴瀛《故宫尘梦录》有一段回忆，也可作印证："马衡介绍了一个德国回来专门摄影印刷家杨心德，经过了我们多次的接洽，认为满意，他本来在南池子与一个王姓的资本家联合开了一个小规模的印刷厂，我们与他们商量合作，先行利用他们已有的机器移到神武门试办，由本院以神武门外一带的兵房修理应用作为厂址，一方面顾全他们原有的已成之局，二则也是为了恐怕牵涉政治，免蹈历来官办的覆辙。这个工厂定名为故宫印刷所，杨心德以技师兼经理，用人行政，我们都不干涉。本院的刊物，自是印刷所的基本生意，无待外求。它第一笔生意，就是《故宫周刊》，我长日同杨心德研究着如何改良纸张，以及印刷的进步，长期直接向德国订购机器纸张，我们不久就建成功了北平唯一的美术印刷厂。"[2]

在发行方面，古物陈列所和故宫博物院均采取馆内直销、邮寄、分销代售三种方式。故宫出版物发售室分为文书部、会计部、发售部、代订部四个部门。1930年北平市内外代售处26处，分销处2处。[3]

1　《国立北平故宫博物院二十四年工作报告》，中国国家图书馆：http://read.nlc.cn/OutOpenBook/OpenObjectBook?aid=416&bid=32228.0，访问日期2024年2月2日。
2　吴瀛：《故宫尘梦录》，第170—171页。
3　王亚民：《故宫出版记》，第37页。

七、出版经营情况

以故宫博物院为例,我们可以从出版经费、出版物定价、销售状况三方面考察当时出版经营的情况。

首先故宫博物院出版经费的筹措和定价主要由总务处统一协调管理。其经费来源多样,包括:政府拨款,例如《筹办夷务始末》的经费来源是政府出版津贴;基金补助,例如中华教育文化基金会的经费补助;自筹经费,除了门票和出版经营所得,还包括将故宫金砂、银锭、绸缎、皮货、食物(药材、火腿、茶叶等),通过标卖、拍卖、发售所零卖、在发行印品的发售室寄卖的方式出售所得[1]。

民国时期博物馆出版物均价格不菲。这主要是当时出版印刷成本较高导致的。故宫各出版物的定价主要是各编纂部门依据成本按比例定价后由馆长亲自核定的。故宫博物院出版的《故宫月刊》,每册2元;《故宫特刊》每册1元2角;《故宫书画集》每册2元;《故宫周刊》每7日1期,每期5分,订阅30期以上者9折,60期以上者8折。《清代帝后像》每册3元,《宋人法书》每册1元5角,《宋四家墨宝》每册9角,《故宫图说》每册1角,《柯九思家藏定武兰亭真本》《名画琳琅》《赵孟頫书急就章》每册1元。珍藏金石书画照片每幅1元2角。建筑照片每组6张售价5角。钤拓印谱《金薤留珍》100元,《毓庆宫藏汉铜印》8元,《交泰殿宝谱》3元。[2] 历史博物馆出版的《国立历史博物馆丛刊》每册4角,全年6册2元。[3]

根据1928年故宫出版物的销售情况,《故宫图说》每册1角,销售65.4元。建筑照片每组6张售价5角,是年销售1839元,而成本支出2574元。《掌故丛编》每册5角销售368.430元,成本支出786.4元,均是入不敷出。而文渊阁碑帖年

1 吴瀛:《故宫尘梦录》,第170页。
2 故宫出版物与影印品《北平学术机关指南·故宫博物院》,第3—11页。
3 《国立历史博物馆丛刊》,中国国家图书馆:http://read.nlc.cn/allSearch/searchDetail?searchType=1001&showType=1&indexName=data_404&fid=01J000221,访问日期2024年1月15日。

销售额仅仅3元。有学者统计1926年9月底故宫售书收入3806.802元,占同期收入的4.88%,而1935年7月至1936年3月收入2万多元。[1]我们可以看到,虽然故宫出版对于传播美术内容具有重要意义,但是限于当时高昂的出版成本,出版物昂贵售价,并不畅销。同时,出版物的销售也未能改善故宫拮据的经营状况,总体来看故宫出版的运营仍靠捐款和补助维持。

为了改善经营状况,故宫打折销售过滞销的出版物。1935年,因时局动荡,故宫出版物销售冷淡,出版物减价销售,"将各种刊物,按照原定价值减为九折至七折。其存货较多,而不易销售者,减为五六折。并以本院出品,志在流传,非为牟利。对于本国图书馆及文化机关,特照减价数目,再低一扣"[2]。

但总体上说,故宫出版物的质量较好。鲁迅对故宫出版评价道:"故宫博物院之版虽贵,但印得真好,只能怪自己没有钱。每幅一元者,须看其印品才知道,因为玻璃版也大有巧拙的。"[3]

民国时期,故宫博物院在书画出版方面确实取得了显著的成就。首先,出版物种类丰富。故宫博物院的出版物涵盖了多种类型,包括周刊、月刊、丛编等。这些出版物不仅包括了一般书画,还有历史文献、帝后像、功臣像等多个方面的内容。这表明故宫博物院在民国时期就已经开始了系统化、多角度的文化传播和学术研究。其次,重视传统文化的传播。故宫博物院通过《故宫书画集》等刊物,对中国古代书画作品进行了高质量的复制和介绍,这有助于推广中国传统文化,增强民族文化自信。例如,《故宫书画集》采用了珂罗版宣纸影印技术,每期都配有详细的文字介绍,包括画作的尺寸、材质、传承等信息,这为研究提供了重要资料。最后,学术价值高。故宫博物院的出版物不仅仅局限于图像的复制,还涉及对书画作品的研究和整理工作,这些工作往往由专业人士完成,体现出较高的学术性和研究价值。

1　章宏伟:《民国时期故宫博物院出版事业的发展及其评价》,《紫禁城》2023年第3期,第246页。
2　《国立历史博物馆丛刊》,中国国家图书馆:http://read.nlc.cn/allSearch/searchDetail?searchType=1001&showType=1&indexName=data_404&fid=01J000221,访问日期2024年1月15日。
3　转引自王亚民:《故宫出版记》,第38页。

综上所述，民国时期故宫博物院的出版工作在艺术传播、文化保存和学术研究等方面都做出了积极的努力，为后世留下了宝贵的文化遗产和学术资源。

第四章　中山公园与艺术展示机制

中山公园是北京有史以来第一个城市公园。1914年10月10日开放之初名为中央公园，1928年7月为纪念孙中山改为中山公园，1937年9月17日更名为北平公园，1937年10月28日恢复中央公园名称，1945年5月定名为中山公园至今。[1]

中山公园原址为社稷坛，是中国古代社稷祭祀文化型的物质体现，园中栽有树龄数百年的古柏几十棵。中山公园具有极高的历史价值和文化价值。在20世纪上半叶，中山公园是北京城最活跃的公共空间之一，它见证了这座城市市民生活方式的改变和文化艺术的繁荣。这一章，我们以中山公园中的美术展览为切入点，考察中山公园作为公共文化空间对艺术社会的影响以及对艺术传播的贡献。

查阅可考的民国报纸、杂志、公园委员会的内部档案，可以发现1917年至1939年的20多年间，中山公园举行了300余场展览。对艺术社会内部而言，这些展览与其他新兴展览场所一起，改变了中国画展示与欣赏的方式，也影响了中国画的风格。万青力指出："传统的小幅式（米芾所谓横不过二尺）、近距离欣赏（案头把玩）的中国画，为适应展览会的形式，不得不在尺寸上、视觉效果上变通改革，因此也从根本上改变了源于文人画传统的中国画的功能和风格。我认为，美术展览会是改变中国画展示空间、欣赏美学、视觉效果、时代风格转变的直接促因之一。"[2] 公园展场的展览，与琉璃厂南纸店这类早期销售时贤画家作品的商业画廊雏形不同，与紫禁城内博物馆机构展示以代表皇室品位的收藏展不同，中山公园展览的内容、目的、参观人群都更为复杂，也充满

1　本文引文保留"中央公园"之称，行文中主要使用"中山公园"以避免混乱。
2　万青力：《〈百年中国画展〉感言》，《美术》2001年第11期，第31页。

了生机和无限可能。林平指出："艺术展览是具有公众性的传播教化媒介、艺术评鉴和筛选的方式、艺术市场行销的场域、主办单位营收的工具；它不只开创艺术实践的前瞻性、具有社会议题的批判性、文化节庆的欢愉性，更可能是成为社区营造城市更新的手段、国家竞争的象征或政治意识型态的符码。"[1]

目前民初美术展览的研究主要在美术史领域展开，侧重史料的梳理和展览线索的梳理，这些研究有助于我们从整体上了解初具现代性的中国艺术社会中展览的面貌。其中较为直接研究民初美术展览的研究成果有，刘瑞宽的《中国美术的现代化：美术期刊与美展活动的分析（1911—1937）》[2]，朱亮亮的《展示与传播——民国美术展览会特性研究（1911—1949）》[3]，郭淑敏的《展示与销售——民国前期美术展览的文化性和市场性研究（1912—1937）》[4]，这些成果从不同角度全景式展示了民国前期全国美术展览的概况。民国展览的研究聚焦个人、社团、国家举行的展览活动的发展，而对展览空间的研究，有机会将展览放置于更广泛的社会脉络当中，除了有助于我们理解展览活动在美术发展史当中的作用，也能帮我们进一步理解其对于当时艺术社会的价值和意义。就展览空间的研究而言，其对象主要以体制化了的艺术博物馆为主。这一类研究非常具有针对性，不同博物馆具有各自的使命和定位，艺术博物馆作为艺术管理的主要机构，经常被视为一个策展的主体，许多研究主要探讨其策展行动，较少关注其位置和空间对于艺术社会和整体社会的意义。关注民国时期北京多元的展览场所的，主要有沈平子的两篇考据文章《故都新枝话艺文——民国时期北京（平）举办美术活动场所之一》[5]《青年会所留美名——民国时期北京（平）

1 林平：《艺术展览的价值和空间的关系》，《博物馆学季刊》2005年第1期，第34页。
2 刘瑞宽：《中国美术的现代化——美术期刊与美展活动的分析（1911—1937）》，生活·读书·新知三联书店，2008。
3 朱亮亮：《展示与传播——民国美术展览会特性研究（1911—1949）》，博士学位论文，华东师范大学，2014。
4 郭淑敏：《展示与销售——民国前期美术展览的文化性与市场性研究（1912—1937）》，博士学位论文，中央美术学院，2009。
5 沈平子：《故都新枝话艺文——民国时期北京（平）举办美术活动场所之一》，《中华儿女（海外版）·书画名家》2012年第1期，第90—95页。

举办美术活动场所之二》[1],从美术活动地点入手,考察美术展览的情况。

相比之下,本研究的主体并非艺术展览本身,而是通过艺术展览来研究"展示空间"作为20世纪早期艺术中介机制中的一环是如何运作的。在个案研究的方法下,我们将尽可能深入地探讨中山公园,分析公共空间的公共性及其文化功能的实现在艺术社会中的作用。也就是说,我们虽然选择了中山公园的艺术展览会作为研究文化生产的切入点,但在文化艺术管理学科的观照下,我们的兴趣在于从组织机构入手,探索20世纪早期艺术社会的中介机制。而之所以选取中山公园作为研究对象,有如下两点原因。第一,从完善研究结构的角度考虑,荣宝斋属于私营商店,紫禁城内博物馆机构一直处于公权管辖下,而中山公园事实上却处于公私之间,从财政到管理上均处于一种相对自治的状态。1928年政府一度欲接管未成。总的来说,在中山公园文化艺术活动最频繁的20多年里,制度上基本属于自治状态的非营利组织。这就与服务艺术市场的荣宝斋和具有官方背景的紫禁城内博物馆机构不同,中山公园代表了另一种运作模式,是我们探索整体艺术社会机制不可或缺的重要个案。第二,从复合型展览空间的角度考虑。本书选取的三个机构在民国初年并非专门性的艺术机构。这与我国艺术社会整体都处于雏形期有关,也增加了从艺术社会学角度探讨中国本土艺术机构发展特点的丰富性。民初的荣宝斋并非画廊,而是高档文化用品商店,兼具西方画廊概念的部分功能,这是市场动力下自发形成的。紫禁城开放为博物馆而未继续用作政府办公场所,首先是一种政治宣言和公民教育,宣告封建王权的终结和公民权利的到来。其艺术社会意义在于高度集中和封闭的艺术资源开始流动,这种流动一方面使古代艺术珍品通过展览和出版面向公众,另一方面令宫廷画师和官员画家失去了封建时代的位置,走入市场。同时,中国绘画尚古,且注重临摹,古物陈列所建立国画研究室并提供古画临摹,为学习中国画提供了前所未有的机会。至于中山公园,其文化活动的丰富性则远远超过琉璃厂南纸店和故宫博物院,作为效仿西方公园设立的

[1] 沈平子:《青年会所留美名——民国时期北京(平)举办美术活动场所之二》,《中华儿女(海外版)·书画名家》2013年第9期,第90—94页。

公共空间，其文化职能却远超过所效仿之原型。中山公园作为一个公共文化空间，对不同群体具有更高的包容度。它对艺术世界的积极作用，一方面在于为艺术世界内部提供了更灵活和广阔的展示空间；另一方面在于它为扩大艺术世界的边界提供了新的可能，为无直接动机欣赏艺术的群体提供了接触艺术的机会。

第一节　民初艺展空间的社会结构

民国初年社会上各种改造中国的力量和思想纠结在一起，成为当时艺术展览发展的社会结构。就北京来说，文化艺术的主张也是在不同政治角力中展开的。逊清遗老、立宪士绅、北洋官员、革命力量展现出对文化艺术发展不同的态度。传统派的立场是仍希望延续"士绅""文人"在社会中的主导作用，尤其是在文化领域。文化的传承、艺术的教化这些主要的议题与共和政体的"潮流"结合，令公共文化事业也随之展开。1912年蔡元培任教育总长时成立的社会教育司负责社会文化艺术事业，鲁迅任科长，陈师曾任佥事。1918年蔡元培任北京大学校长时成立的北大画法研究会聘请陈师曾主持。1923年蔡元培南下、陈师曾逝世，当时陈师曾的文人画思想和蔡元培在北大画法研究会中实践的包括展览机制在内的中西合璧的现代化制度，对民初产生了极为重要的影响。此外，以金城和周肇祥为首的中国画学研究会无疑是当时最有影响力的美术团体。而金城历任众议院议员、国务院秘书，周肇祥任清史馆提调、古物陈列所所长，二人在京从事美术活动具有无人可及的资源。虽然北洋政府在文化政策上不似南京政府具有鲜明的方针，但是在翰林出身的大总统徐世昌所倡导的"文治"之下，北洋时期的文化治理总体上仍然延续前朝的"典范式"治理，即不以明文管理，而是通过统治阶级身体力行的文化活动影响文化社会。在这个背景下，中山公园的改造、开放和使用，实际上是北洋"文治"的秀场。

当时的精英阶层运用既有的社会地位和资源，对20世纪中国艺术中介机制的形成产生了深远的影响。

一、艺术展览的兴起

20世纪开始，中国的美术展览迅速普及。顶层设计者们一方面希望提高中国传统艺术的国际影响力，一方面希望通过展览，提高人民的审美水平和思想道德水平。所以陈师曾、金城、王一亭、陈小蝶等人策划海外交流，实际上也是在国际上为中国艺术、艺术家争得地位，是为了民族的展览。而蔡元培、林风眠、刘海粟、徐悲鸿认为展览旨在"提高全国人民对于艺术的兴趣，以养成高尚、纯洁、舍己为群之思想"，是为了民主的展览。[1] 从20世纪早期艺术中介机制的研究范畴来说，接下来对中山公园的探讨就主要围绕其作为美术展览空间的角色而展开的。这一在公共场合展示和销售美术作品的形式，既从中国的艺术社会发展变化而来，也受到西方艺术社会制度影响，从日本转引而来。

公开的艺术作品展示最早以出售艺术作品为目的，如第一部分提到的琉璃厂文化街市中的南纸店这种在时间和空间上稳定的场所，此外也有庙会这种固定时间举行的流动市集。这些展览在概念上更类似于西方的 Art Fair。而单纯以欣赏为目的的艺术展示，在20世纪早期的北京主要发生在古物陈列所以及后来的故宫博物院。这些机构概念上更类似于西方的 Art Museum。除了这两种性质比较清晰的艺术展览场所，20世纪初一些公共文化空间中还举办了性质更加多元的艺术展览，其中中山公园就是举办临时艺术展览的重要场所。在中山公园举行的展览，较琉璃厂以售卖为目的展示时贤画作和古画，以及故宫非商业性的展示古物，性质和目的更具多样性，有官方的也有私人的，有公益性的也有商业性的。我们将在本章第三部分详细讨论中山公园的多元艺术展览。

[1] 商勇：《中国绘画的观赏方式与近代美展研究之必要》，《南京艺术学院学报（美术与设计版）》2007年第2期，第84页。

论及民初较为广泛的艺术社会中以销售为目的的书画展览活动和场所，还应注意到20世纪初中国新兴商业城市上海，这里充满活力，其艺术市场较其他地区更为繁荣，因此其艺术展览的性质也具有较强的商业性。在展览场地方面，举行时贤画展的场地包括市中心的公共空间，如张园、徐园、愚园等；商场，如上海大新公司四楼、永安公司、利利公司等；会所，如宁波同乡会；会展中心，如上海新普育堂。我们在王震的《20世纪上海美术年表》（上海书画出版社，2005）中可以看到这一类资料。

相对来说，北京通过展览进行销售的活动不如上海活跃。北京艺术展场集中在紫禁城以南东西沿线，与中轴线垂直相交[1]，主要包括如下几类。首先是我们主要探讨的新兴公共文化空间，如今天的中山公园和劳动人民文化宫，它们是展览的重要场所，中国画学研究会、湖社、中国美术会北平分会、北平美术作家协会乃至国立北平艺专都有办展记载，而这些展览也多以成绩展为名，不以交易为第一目的。展览以时贤画家作品为主，古物亦有。其次就是商店，主要指琉璃厂的南纸店，以时贤个展或商品陈列式展览为主，小微规模。琉璃厂空间有限，店铺空间主要销售文房用品，"挂画"展览空间狭小，而且也较少自主策划的现代意义上的展览，更多是将画作悬挂于店内展示或者接受定制。再次，博物馆也是新兴的重要展览场所，如古物陈列所、故宫博物院、历史博物馆等。其举办的古画展览不做销售。作为中国早期的公共文化事业，它们为更多普通国民提供了接触文化艺术的机会。据统计，古物陈列所在1928年7月至1934年6月接待观众42万多人次，而故宫博物院在1934年就接待了观众5万多人。[2] 最后，学校作为展场主要为师生提供美术教学和展示的空间，如北京大学（中国画法研究会、书法研究会）、辅仁大学（美术系）、燕京大学、清华大学以及各美术学校主校园内的展览场所。较知名的美术学校如北京艺专（西单南沟沿西京畿道、东总布胡同）、京华美术学院的校内小型画展，主要为本

1　沈平子：《故都新枝话艺文——民国时期北京（平）举办美术活动场所之一》，《中华儿女（海外版）·书画名家》2012年第1期，第90页。
2　王宏钧主编：《中国博物馆学基础》，上海古籍出版社，1990，第87、79页。

校师生举办教学观摩和习作、毕业展览。北京的其他场地如王府井大街南口的中央饭店、米市大街的北京基督教青年会，万国美术会等也是举行艺术展览的场所。[1]

在这些展览场地中，北京的艺术展览会也发展得相当繁荣。"故都六月展览会最盛，计有艺风社、燕社、湖社、晋省旅平同乡研究会、溥心畬夫妇书画、京华美术职业学校、蒋兆和绘画近作等，皆各有可观。其他毕业学生，或初弄笔墨者，亦莫不亟求表儤，开个展览会，既可由此扬名，并能侥幸获售，何乐不为，约计凉秋尚有数月，不知尚有多少展览会出现，故都人士，眼福诚不浅也。"[2] 1937 年，个人与组织，初学者或是著名画家都以展览作为扬名获利的重要渠道，新的时代、新的展览场地，民国时期艺术的展示与传播在这样一个新的时空发挥着前所未有的力量。

中山公园作为北平最重要的展场，具有其独特之处。

雅集与市集

在中山公园进行美术展览事实上颇具中国特色和时代特点。这样的展览空间和展览形式，借用了西方 Art Fair 的制式，又融合了文人士大夫流觞曲水的风雅传统和艺术活动大众化的时代趋势。

首先，中山公园的展览本质上是艺术品的展销活动。艺术的展销会 Art Fair 中的 Fair 从词源上来说，起源于拉丁词语 Feriae，意思是假日或圣灵之日。这个词语同样也有从劳动中解脱的意思。德语中博览会一词 Messe，也含有宗教集会的意思。语言学上的集会包含三层意思：（1）一个盛大、夸张的大事件，连接起来了遥远的土地和异国商品；（2）人们的日常生活中断，被召集在了一起；（3）有一个特定的目标，让人们把节日特定的场景和社会生活的某个部分连接

1 青年会所的美术活动可见沈平子：《青年会所留美名——民国时期北京（平）举办美术活动场所之二》，《中华儿女（海外版）·书画名家》2013 年第 9 期，考据了青年会民国时期所举办的展览记录。
2 《艺苑珍闻》，《艺林月刊》1937 年第 91 期，第 15 页。

起来。¹ 根据大英百科全书的定义与追溯，市集是指当代买家和卖家聚在一起、产生交易的市场。市集有着规律的周期，通常出现在每年的同一时间和同一地点，一般会持续几天或者几周。它的主要功能是推动贸易。历史上的市集可以在特定的商圈中，出售多种不同的产品。很多古老的专类市集演变成了现代的贸易展览。当代的贸易展览中，商家只允许展售一个工业领域的产品，甚至只是一个领域中的某部分产品。²

艺术品的展销会/博览会有两个源头。第一个是古代的宗教盛会，是以宗教场所为核心的市集当中的艺术展销，历史较为久远，中西方皆是如此。在古代，由于某些特殊原因或者服务于某位独特的神明，宗教活动在每年特定的时间段举行。这类活动在几乎所有的古文明中都有发生，无论是古希腊罗马、印加帝国还是中国的汉代。每年的这类活动非常重要，因为能聚集起数量庞大的民众，其组织过程和活动过程是精英阶层确认自己特殊性的方式。宗教盛会与日常生活和其他景观不同，不仅仅集中展示物品，同时也传播和完成一些特定的信息和任务。他们连接起了帝国广大地区。在短时间内，宗教盛会提供了一个小型的世界联络网模型，在这个联络网中，人口中最重要的部分和文化、政治事宜都被集中了起来。虽然聚集在庙宇周围的集市销售的物品部分与宗教活动相关，但是多种类手工产品的集中贩卖本质上是在平衡生产与需求。客观上，市集提供了一个手工艺展示、思想交流和以货易货的机会，它在特定时间和特定地点将需求和供给集中到一起。宗教市集可以传递和显示政权信号，手工市集则可以通过相互观察、建立圈内网络平台，将多方连接起来，令相似的产品可以在对比中呈现合理的价格，而且新的陈列和审美又彰显产品品质。³ 毕达哥拉斯曾说，世界是"一个博览会，有些人执着于以全部能量换取荣光，而另一些人则沉迷于获取物质，渴望买卖流通"⁴。所以说，集市是一种景观，围

1　Christian Morgner, "The Evolution of the Art Fair," *Historical Social Research* 39, no.3(2014): 318-336.
2　https://www.britannica.com/topic/fair, 访问时间 2023 年 8 月 31 日。
3　Christian Morgner, "The Evolution of the Art Fair," *Historical Social Research* 39, no.3(2014): 318-336.
4　转引自［西］帕科·巴拉甘：《艺博会时代》, 孙越译, 中国青年出版社, 2013, 第 12 页。

绕着宗教与信仰，显示权力和实力，平衡物品生产与需求；同时，在文化与艺术领域，这种景观本身和所展示的艺术作品，也在展示和观看之中完成融合，组织者与参与者在彼此的交流中重新认识世界。围绕着宗教场所形成的临时集市，在中国就是庙会了。庙会会出售装饰字画，如春联、春帖、大小门神画像、桃符等，而成型的书画集市可能出现在南宋。[1] 此后庙会一直是举办书画集市的重要场所，如每年二月初八的钱塘门外霍山行祠、越州开元寺庙会等。在北京，春节庙会出售的年画多为具有象征吉祥之意的木版年画。前文提到的厂甸庙会，就是北京最大的庙会。所谓"厂甸"是指琉璃厂[2]，庙会是指依托琉璃厂的火神庙和吕祖祠形成的集市。从前，这里的艺术品与文人雅集中的作品具有极大差别，主要以民间艺术为主。而高雅艺术从小范围的切磋交流转向公开展示在民国时期才流行起来。至于厂甸，由于政治动荡，古玩书画多流入民间，清末民初厂甸一时热闹非凡。然而北伐成功，政府南迁以来，厂甸销售亦大不如前：

> 琉璃厂，每年元旦至灯节，俗呼逛厂甸。玩物古董珠宝而外，以书画为最多。上者陈列于火神庙，次者搭棚悬列。沙土园各肆，亦多赁人摆设。今年外路来货本少，加以金融枯窘，风雪载途，除回人卖假旧玉外，生意均不佳，愿折本出脱而无人肯顾者时有所闻。此时有余钱收冷货，颇为便宜。有友人得明朱鹭墨竹卷、澹归禅师诗幅、刘理顺草书大联、马一龙草书堂幅、吴余庆诗卷、陈岷墨竹册子，皆明人真迹，而价甚廉。亦有故为居奇，竟至所售不敷赁屋之费者。惟吴大澂篆书，则以某军团长喜收之，忽得善价。孙星衍莫友芝篆书无人过问。物固有幸有不幸，然而厂事一年不如一年。求如曩时前，珍异山积，香车宝马，如水如龙，终不可复观矣。[3]

1　吕友者：《南宋时期临安书画市场繁荣的原因及特点》，《艺术探索》2010年第4期，第23—25页。
2　当时烧制琉璃的窑厂较为偏僻，所谓"都外曰郊，郊外曰甸"。偏僻的琉璃窑厂被称为厂甸。
3　《厂市汇闻》，《艺林旬刊》1928年第7期，第4页。

第二个源头则是近代以来的工业博览会，西方工业博览会的滥觞是1798年法国巴黎的工业博览会，在中国最早的则是南洋劝业会。这样的博览会以促进经济为目的，法国是为了与英国工业发展竞争，而中国也旨在推动商贸发展。随后博览会也成为文化展示和交流的平台。总的来说，从西方18世纪和19世纪出现的工业博览会中就已经可以看到艺术博览会这种"景观式展览"。艺术博览会的文化背景和国际化、娱乐化倾向是根植于"景观／展示"的文化模式的，这些都是由工业博览会发展出来的。工业博览会在当时最能体现中产阶级在城市化过程中的优越性，同时混合了娱乐化和国际化倾向。工业博览会最开始展示技术，后来纳入了艺术，它不仅通过展示的方式最大限度提升了产品的价值，同时让大众对于艺术品的消费和技术产生了新的认识。工业博览会受到了大众的欢迎，继而发展为形式更为复杂的博览会，为举办地提升经济和文化创新能力提供了绝好契机。

世界性质的博览会是19世纪中后期展示和传播最新的科学、技术、工业和艺术的重要途径。1851年，伦敦的水晶宫举行了世界博览会；第二届世界博览会于1855年在巴黎展开，基本上决定了世界博览会的模样和规模，以及吸引大众的趣味点。1867年，法国第二帝国组织了第四次世界博览会，随之而来的是拿破仑三世的一个计划：为此类博览会制定一个新的标准方式，建立不同的国家馆（National Pavilions）。这些国家馆渐渐地越来越具有国家特色。这对来访者有着巨大的吸引力，如同前往了一个世界博物馆。1900年，大约5000万人参观了巴黎世界博览会，他们都被博览会奇观所震惊。博览会是一个梦幻的机制，促进了当时的机械进步融入人们的日常生活，但同时，它们也具备娱乐属性，这种娱乐属性的基调自此以后在每一次世界大展中都会出现。这些奇观逐渐变得制度化，同时也让人们的休闲方式和这种奇观的展现方式融合在一起。而18世纪到19世纪博览会的这个属性成为20世纪文化现实的一个底色[1]。

1 Maria Helena Souto and Ana Cardoso de Matos, "The 19th Century World Exhibitions and Their Photographic Memories. Between Historicism. Exoticism and Innovation in Architecture," *Quaderns d'Història de l'Enginyeria*, vol12(2012):57-63,77-79.

从 1851 年英国水晶宫博览会开始，中国逐渐参与到世界博览会当中。西方的世界博览会原以工业制品为主，也可包含其他产品。当时中国参展的产品多以工艺美术品为主。中国在参加世界博览会的同时，也仿照西方博览会的形式，于 1910 年举行南洋劝业博览会，这是中国官方第一次举办大型展览会，不仅陈列各省物产，也第一次明确兼具文化特性，是一次综合展览盛会。南洋劝业会中的美术陈列展览馆，与法国沙龙展和日本帝展[1]较大的区别是重视工艺美术，或称为实用美术。当时美术馆主要分为工艺门、铸塑门、手工门、雕刻门，传统书画和油画并非主要陈列内容。南洋劝业会令美术的概念和美术馆、美术博览会的制度在中国得到进一步传播，成为后来艺术世界制度的建设的一个良好开端。

由此可知，原本属于西方工业博览会的"文化—娱乐—消费—盈利"的模式催生了现代的艺术博览会，而艺术博览会，如 Art Cologne（科隆，1967 年起）、Art Basel（巴塞尔，1970 年起）、Fiac（巴黎，1976 年起）、Artefiera（博洛尼亚，1974 年起）等成为当代艺术市场体系明确的一部分，则是在 1968 年威尼斯双年展迫于文化商品化批判而不得已远离艺术市场的时候。[2]而中国具有综合性的文化娱乐内容的展览集合空间，就是中山公园的展览了。虽然并不是围绕着艺术展览展开的整体统筹模式，却较中国以往纯粹的艺术展示和销售更具有综合性，这种综合性是中山公园展览与南纸店、艺术院校、商场、饭店中的展览的不同之处。

若从单纯的书画展示和交流层面来看，中国自古就有文人雅集，这是士大夫小范围内的风雅之好，是不对公众开放、不以销售为目的展示和集会。西方这种知识分子之间的交流称作"沙龙"。中国的雅集所包括的活动有欣赏风景、品茗饮酒、吟诗作画，也就是包括空间环境、饮食、创作三个元素。将中国雅集的这三个元素与西方的沙龙比较，两者的相同之处是都涉及对文化艺术的品

1 即日本帝国美术学院展览会。
2 John Zarobell, Art and the Global Economy (Oakland, California: University of California Press, 2017), p.138.

鉴活动，然而中国的文人雅集总的来说更疏离政治、亲近自然，即便有政治表达也含蓄地隐喻在艺术创作之中，即便不身处自然之界也造仿自然之象。所以说，中山公园作为文化交流的场所，较专门的艺文机构、百货公司、饭店，更贴近中国传统文人雅集所追求的意境。如余铸云在《中央公园湖社开会记》中记载湖社于中山公园董事会南舍开会的情况："是日天气晴和，园中老柏，尽生新绿，森森可爱。而柏下牡丹盛开，红紫芬芳，色香十足。予于三时许到会，群贤毕至，济济一堂。"[1] 又如《湖社月刊》中记录："北平印社主人吴迪生，夏历十月七日，为其母作七十寿。征集书画斗方，假中山公园水榭，邀请书画名家茶点聚会间赏菊花。闻到会者百余人云。"[2] 我们可以看出传统文人雅集将文化活动、生活事物和自然环境结合在一起。

中国士人集会可追溯至春秋战国，当时百家争鸣的思想盛况与集会的频繁相辅相成。但因为政治色彩浓厚，雅集之"雅"却不明显。而后世闻名的文人雅集或始于汉。如梁苑之游、邺下之游[3]、金谷宴集[4]、兰亭集会[5]等等。[6] 唐代朝廷重视文事，鼓励人们进行学术文化活动，如有"贞观十八学士"，人们的私下集会也较为频繁。至宋代，有钱惟演的洛阳文人雅集、欧阳修的平山堂雅集，以及西园雅集[7]（图4-1），元代有玉山雅集[8]、民初南社雅集[9]等等。

这些雅集无论内容与组织形式如何，都围绕着中国传统文人的"风雅精神"。据《辞源》，"风雅"是指《诗经》中的《国风》和《大雅》《小雅》。汉《毛诗大序》有："是以一国之事，系一人之本，谓之风。言天下之事，形四方之风，

[1] 余铸云：《中央公园湖社开会记》，《湖社月刊》1927年第1—10期合刊，第131页。
[2] 《画界琐闻》，《湖社月刊》1934年第85期，第16页。
[3] 东汉末年以曹丕为首的"建安七子"为中心的文人集会。
[4] 西晋石崇集合24人组成诗社，在金谷园会集，史称"金谷二十四友人"。
[5] 晋王羲之邀名士24人在绍兴兰亭举行的修禊集会。
[6] 雪野：《文人雅集与当代书画笔会之比较》，《国画家》2011年第5期，第9页。
[7] 北宋驸马王诜家中举行的集会，主友16人。
[8] 元顾瑛在玉山召集的雅集，前后持续数十年。
[9] 1909年在苏州虎丘张公祠举行，南社在《辞海》中被定义为中国最后一个古典文学社团。

图 4-1　明，唐寅，《西园雅集图》局部，35.8cm×329.5cm，台北故宫博物院藏

谓之雅。雅者，正也，言王政之所由废兴也。政有小大，故有小雅焉，有大雅焉。"风雅虽然是一种传统审美，但山水之间、诗画之中却蕴含着由天地人生而及家国的政治情怀。传统文人雅集看似对政治的态度疏离，实则通过这种疏离保全了文人对家国理想的中正之心。从这方面看，西方知识分子与艺术家身份乃至当代艺术创作也渐有融合。

我们看到，除了艺术展销，中山公园也有如兰亭集会一般承袭修禊传统的文人集会，举办"文宴"，耆宿满座，流觞歌咏[1]，而南社这个中国最后一个古典文学社团也在中山公园集会。1916 年 8 月 27 日南社 22 人在北京中山公园上林春雅集，1916 年 11 月 12 日南社 19 人在北京中山公园雅集。此外 1936 年夏

[1] 中央公园委员会编：《中央公园二十五周年纪念册》，中央公园事务所，1939，第 141 页。

第四章　中山公园与艺术展示机制

清贻[1]主办的纪念苏东坡诞辰900周年的活动，也是苏寿会[2]传统的延续。

中山公园作为文化空间，实际上承袭了中国文人雅集的特点，又向现代化的公共文化空间有所扩展。所以在雅集与市集之间，中山公园的展览空间，为当时的官员、文人、艺术家提供了一个既能流觞曲水、畅游园林的传统的雅正的集会场所，又面向更广大的市民，成为公民文化权利最早的试验场。

革命与建制

20世纪以来，艺术连带艺术展览肩负的"使命"前所未有地重大。与寻常百姓无关的书画，融合了西方新鲜的观念，包括美术、美术馆、艺术家，与大众社会空前亲近。士大夫陶冶情操之事，也在美育代宗教、促道德、求民主这样的语境下有了新的意义。用1913年鲁迅在《教育部编纂处月刊》第一卷第一册上发表《拟播布美术意见书》上的话说，美术可以表现一时或一民族的思维，可以表现国魂；美术可以"渊邃人之性情，崇高人之好尚"，建设道德；美术可以救援经济；美术发达，则物品优美，则国货自胜。[3]

1914年至1937年，促进艺术展览兴起，有几股力量不得不提。在社会动荡之中，这些力量也并不温和。人们前所未有地急切盼望中国绘画艺术发生改变，在它身上寄托的也不再是文人士大夫含蓄的政治理想，而是希望它成为方法，成为武器，为了政治、通过政治，塑造新的中国绘画的景象。这些力量里既有随着新文化运动提出的"美术革命"，也有北伐成功后国民党力主的文化统

1 夏清贻（1876—1940），字颂来，江苏嘉定（今属上海）人。曾任北京众议院秘书厅科长、北京政府国务院秘书、国务院秘书厅帮办、东北边防军司令长官署秘书厅机要处主任。周家珍编著：《20世纪中华人物名字号辞典》，法律出版社，2000。https://gongjushu.cnki.net/rbook/detail?invoice=VPnkC7dES6LjaTSWHaCa6h%2F7EDmy7vAtELUOekLzHtrHcqvdVAxVhVGYE3rq3u1b3n5SFeM0Y1zVXU3nFQVbFOKzwaWJPasKB3n1EpiaUKQ4L9o2JILSPhyt97yiJ%2Fda%2F1%2FxM%2BD9Ea5smJPXmgNqLJeY1oWDBzQz%2BbHv1C1F2ds%3D&platform=NRBOOK&product=CRFD&filename=R2006061880013940&tablename=crfd2008&type=REFBOOK&scope=download&cflag=overlay&dflag=%E8%AF%8D%E6%9D%A1&pages=&language=CHS&nonce=49A213B28FA844B5B9E99F1A07A46D1A，访问日期2023年8月30日。

2 苏寿会是清代常见的文人雅集，纪念苏东坡生日，悬挂东坡画像、展示其喜爱物品，推广宋诗。

3 鲁迅：《拟播布美术意见书》，载《集外集拾遗补编》，人民文学出版社，2006，第50页。

治，两者之间虽有时间先后，但基本上形成了东西方文化、本位文化与外来文化之间的张力。不论如何，在热闹的画坛中，美术展览在中国被重新发现。

北伐成功后，国民政府成立大学院并由蔡元培担任院长。蔡元培在大学院中设立了艺术教育委员会。新文化运动之后留学的中国学生也纷纷回国。不论是官僚还是艺术界都对在中国社会做新的艺术实验兴致勃勃。

美术教育研究机构举办的展览主要是艺术院校组织的成绩展，展示学习成果，如北京大学画法研究会成绩展、上海美专在刘海粟的领导下每年举行的成绩展。而1927年林风眠组织的北京艺术大会则不再局限于学习成果的展示，它更是对民众的全面美育。当时《世界日报》对北京艺术大会进行了详细报道。[1] 这次艺术大会不是普通的美术展览，而是有"使命"的"运动"，主张"艺术大会万岁，艺术运动万岁，全世界艺术家万岁""打倒模仿的传统的艺术，打倒贵族的少数独享的艺术"[2]。虽然因强烈的意识形态宣导倾向被北洋政府整顿，但这样的艺术大会的社会影响较文人雅集、琉璃厂、学校社团等成绩展更为广泛。1936年林风眠编著的《一九三五年的世界艺术》一书不仅介绍了野兽主义、立体主义等美术风格，也介绍了重要的展览会，包括"巴黎意大利艺术展览会""布鲁塞尔展览会上的艺术运动""伦敦中国艺术"等等。论及巴黎的意大利艺术展览会，林风眠说："（它）是艺术运动中难得的机会，展览会真是伟大光辉，组织既好，陈列也美丽，处处给我们以深刻的教训。"

官方美展是不以销售为目的，是由具有审查机制的官方出资的展览。1912年"全国儿童艺术展览会"征集15岁以下儿童的文章字画，于1914年在北京举行"全国儿童艺术展览会"。这是当时政府举办的一个全国范围的官方美展。1921广东举行"全省美术展览会"，1922年江苏举行美术展览会。1929年的第一次全国美展，是艺术世界进入官方文化统治的标志，是反映官方意识形态的全国性大规模展览，以宣扬传统文化和民族文化为政治目的。全国美展由国民

[1] 彭飞:《林风眠与"北京艺术大会"》，载许江、杨桦林主编:《林风眠诞辰110周年纪念国际学术研讨会论文集》，中国美术学院出版社，2010，第136—155页。
[2] 《艺术大会开幕盛况》，《晨报》1927年5月12日，第6版。

政府颁布的文化事业总纲引导，对全国美展的研究一方面涉及国民政府的文化统治，一方面涉及全国美展对中国美术发展所起的作用。不论如何，1929年4月10日第一次举行的全国美展，确实较为集中地展现了当时国人建设文化的决心和当时的美术水平。第一次全国美展以传统书画作品为主，有1231件作品参展；西画次之，有354件作品参展；工艺美术作品再次之有288件，其余美术摄影227件，金石75件，雕塑57件，建筑34件。今天在研究民国美术制度时，全国美展是最重要的议题之一。官方举办具有公信力和权威性的展览，也提高了各地方展览的热情。

在西方，法国19世纪的沙龙展是政府向大众和其他国家展示文化实力的重要活动。官方美展因其强大的动员能力，对大众可以形成较大的影响，培养大众欣赏艺术品的习惯和能力，从而促进非官方艺术活动的活跃。然而学院的筛选机制必然有其倾向，对沙龙展的反叛催生了落选者展。

在亚洲最先举办的官方美展是1907年日本的文部省美术展览会。后来成立的帝国美术院独立审查、举办帝国美术院展览会，繁荣一时。与法国相似，对这类权威美展的反叛催生了"二科会"这样的组织。中国的官方美展也受法日的影响。

这些权威展览往往携带了宣示国家文化实力、教化民众甚至拯救社会的明确目的。全力主张举办全国美展的刘海粟指出："为什么要举办美术展览会？现在的社会可说混浊极了！黑暗极了！一般人们的思想、趣味，也觉得很卑下。金钱的压迫，权势的压制，是人们的悲哀！虚荣的引诱，物质的役使，尤其使青年们堕落！美术可以安慰人们的绝望和悲哀，可以挽救人们的堕落。要使群众享受美术，只有到处去举行美术展览会。"[1]同样力促美展的蔡元培重视美育，美展也被视为取代宗教、建设道德的工具。

这一时期，海外也举行了规模较大的具有官方背景的中国美术展览。

1924年法国史太师埠成功举办中国美术展览会，茶会汇聚中法各界人士

1　刘海粟：《为什么要开美术展览会》，转引自朱金楼、袁志煌编：《刘海粟艺术文选》，上海人民美术出版社，1987，第43页。

8000人，观众3000人。[1] 1933年5月10日徐悲鸿携中国古今名作300余件赴法国巴黎举行的中国美术展览会。[2] 中国近代绘画大师张大千、徐悲鸿、齐白石等的作品在法国巴黎国立美术馆正式展出，并由法国政府购藏，随后又巡展至德国、比利时、意大利、苏联等国。1934年1月20日刘海粟携350余件近现代绘画至柏林中国现代美术展览会，观众达10万余人，继而在荷兰、西班牙、瑞士、法国、英国、捷克斯洛伐克、菲律宾，以及中国香港等国家和地区展出，并出售作品百余件。[3]

1935年伦敦中国艺术国际展览会，展出了上千件中国古代艺术品（图4-2），多为古物陈列所和故宫博物院所藏。这在前文已有详细介绍。这些作品附有书画说明，以助西方了解中国艺术之精妙。[4]

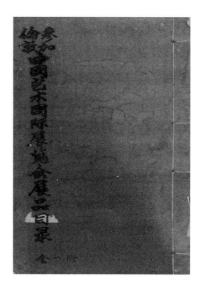

图4-2 《参加伦敦中国艺术国际展览会展品目录》封面

中国书画之学，有极悠久之历史存在。其特色尤在书学与绘画之学相互贯通。故足于世界艺术上占一重要位置。盖各国只有画学而无书学。日本虽有书学乃以中国之书学为书学者也。中国之书与画，皆以表现内心之感想为前提，其间书与画息息相通，互无止境。凡人格之高尚，学识之深邃，皆本精神之所寄，内蕴而外发，与仅止描写物象实体者不同，而技巧

1 李风：《旅欧华人第一次举行中国美术展览大会之盛况》，《东方杂志》1924年第21卷第16期，第30—36页。
2 徐悲鸿：《巴黎中国美术展览会》，《艺风》1933年第1卷第11期，第72—76页。
3 《中国美展会宴刘海粟》，《申报》1935年7月22日，第14版。
4 伦敦中国艺术国际展览会筹备委员会编辑：《参加伦敦中国艺术国际展览会出品图说 第三册 书画》，商务印书馆，1948，第3页。

复足以副之。古代遗物之尚存者（指绢本纸本），如六朝之钟繇、王羲之、顾恺之等，年代较远，颇难断定其真伪。唐宋以降，则所存尤繁。[1]

展览14周内，观众累计42万余人，并在伦敦掀起"中国热"。[2]而在此后，美国请求将展览移至美国再展，却遭中国拒绝，《艺林月刊》报道称："伦敦中国美术展览会已经闭幕，美国请求移往展览，业经谢绝，国人日盼早日运回慎重储藏耳。"[3]这些国际大展通常有三个目的：在国际上彰显软实力，在民族国家身份下进行艺术宣传；在国际艺术市场上进行艺术贸易；文化主义[4]，宣扬文化价值的绝对性与普遍性。这些展览促进了东西方文化的交流，并伴随着帝国主义和民族主义的思潮在第二次世界大战爆发之前一度受到推崇。

二、空间的政治表达转型

随着20世纪中国政治体制的变迁，宫殿、王府、祭祀用地都随着封建权力的瓦解在空间的使用上得以转型。政治体制的转变之初，对百姓来讲最直接的改变是身体的规训和空间场所的改变，进而移风易俗，转变思想观念。20世纪以来，中国原属于特权阶级的私有领地逐步开放。这是象征权力转移的空间化表现，同时任何人都可进入的空间也从身体上实践了群众的政治权利，进而在思想上巩固了新的意识形态。公园的开放也是政治表达的一种，最早一批公园的出现是新政府与社会精英合作的成果，希望通过这一公共休闲场所实现政治教化的目的。

中山公园的所在地原是举行政治典礼的场所，具体地说，是举行祭祀仪式

1 《参加伦敦中国艺术国际展览会展品目录》，载刘晨编：《近代艺术史研究资料汇编》第三十册，上海科学技术文献出版社，2020，第112页。
2 《参加伦敦艺展报告》，《中央日报》1936年8月19日，第4版。
3 《艺苑珍闻》，《艺林月刊》1936年第76期，第15页。
4 文化主义指一种强调文化价值的绝对主义。

的场所。这些祭祀仪式象征着至高无上的政治权力掌握在皇帝手中。明永乐北京城成型开始，城市的空间设计由中心向外辐射，反映了当时的社会秩序：权力的中心是封建皇权，与皇帝距离的远近直接表明了权力和地位的高低。北京的皇家园林和祭祀场，这些数百年来的禁地，在短短几十年间，几乎全部向市民开放（表4-1）。

表4-1 近代北京公园一览表[1]

公园名称	开放时间	原址名称	主管机关
农事试验场（万生园）	1907年7月19日	乐善园、可园、广善寺、慧安寺	农工商部
中央公园（中山公园）	1914年10月10日	社稷坛	中央公园董事会
城南公园	1915年6月17日	先农坛	京都市政公所
天坛公园	1918年1月1日	天坛	民国政府内务部下设天坛办事处
海王村公园	1918年1月1日	厂甸	京都市政公所
和平公园	1924年	太庙	清室善后委员会
北海公园	1925年8月1日	北海	京都市政公所
京兆公园（市民公园）	1925年8月2日	地坛	北平特别市工务局
颐和园	1928年7月1日	颐和园	北平特别市政府
景山公园	1928年9月18日	景山	故宫博物院
中南海公园（三海公园）	1929年5月	中南海	北平特别市政府组织的董事会及委员会

那么为什么中山公园会是第一个开放的公园呢？中山公园原址为明清两朝皇帝祭祀太社神、太稷神的社稷坛，建园后保留了社稷坛景观，早期民间亦习惯称为稷园。其所有权公有化的实现有四个原因。第一，保护古迹。皇家属地

[1] 王炜：《近代北京公园开放与公共空间的拓展》，《北京社会科学》2008年第2期，第52—57页。

在中华民国成立之后无力管理。1913年朱启钤看到曾经的社稷坛已是这幅景象："阙右门外社稷坛场地恢廓,古柏参天,殿宇崔巍,且前临干道,后滨御河,地处内外城之中央。但由于数年废置,蒿草遍地,坛户饲养羊豕,污秽不堪。"朱启钤"深感如此嘉地,荒废闲置实为可惜,意欲辟建公园"。[1]朱启钤曾表示:"京师首善之地,人文骈萃,闤闠殷繁,向无公共之园林,堪备四民之游息,致城市之居嚣阓为患,幽邃之区荒芜无用。果能因地扩建,仿公园之规制,俾都中人士,休沐余暇,眺览其间,荡涤俗情,怡养心性,小之足以裨益卫生,大之足以转移内俗。"[2]之后朱启钤在中山公园的开放、建设、管理方面起了重要作用。第二,以热河行宫古物运抵北京为契机,为了妥善保管古物,与清室协商将三大殿以南地区,除太庙外划归民国政府管辖,清室改由神武门出入。[3]第三是中国城市规划的理念受西方影响,早在1868年,上海外滩公园从理念到建造风格均仿照欧洲公园。1912年黄以仁就在《东方杂志》上发表了考察西方公园的文章[4],1914年朱启钤在京都市政公所《市政通告》第22期专门开辟"公园论"专辑,介绍西方公园制度[5]。在《请开放京畿名胜酌订章程缮单请示》中,朱启钤分析了开放京都名胜为公园的原因:"所有京畿名胜,如天坛、文庙……或极工程之雄丽,或矜器艺之流传,或以致其信仰……名虽禁地,不乏游人,具有空文,实无限制,若竟拘牵自囿,殊非政体之宜,及今启闭以时,倘亦群情所附,亟应详定规条,申明约束,以昭整肃而逐观瞻。"[6]市政通告则解释道:"偌大的一个京城,虽然有甚么什刹海、陶然亭等等,但不是局面太小,就是人力不到,况且又都是地处一偏,交通不便,全都不够一个公园资格。"[7]第四,

1 中山公园管理处编:《中山公园志》,中国林业出版社,2002,第282页。
2 中央公园委员会:《中央公园二十五周年纪念册》,第2页。
3 中山公园管理处编:《中山公园志》,第282页。
4 黄以仁:《公园考》,《东方杂志》1912年第9期,第1—3页。
5 京都市政公所:《市政通告(第二卷)》,京都市政公所,1914,第9—10页。
6 朱启钤:《请开放京畿名胜酌订章程缮单请示》,载吴廷燮等纂:《北京市志稿(一)·前事志 建置志》,北京燕山出版社,1998,第637页。
7 《社稷坛公园预备之过去与未来》,《京都市政通告》1914年第1—23期合订本,第9—11页。

中华民国成立之初,复辟思潮和运动反复,空间是意识形态的外化,争取开放皇家园林可进一步巩固辛亥革命的成果。朱氏创建中山公园时曾亲题"一息斋"匾额,义取自宋朝理学家朱熹"一息尚存,其志不容少懈"[1],这里的自勉也是对当时反复复辟风潮的对抗宣言。

总的来说,1911年辛亥革命后,按照《优待清室条件》,原本紫禁城与周边的场所(太庙、社稷坛、景山、大高殿)留与清室,然而1912年紫禁城外朝成立古物陈列所、1914年社稷坛修辟为公园。这样过了10年,1924年冯玉祥发动政变并驱逐清室,组成"清室善后委员会";1925年成立故宫博物院,并管理太庙、景山和大高殿。这种状况一直持续到1949年中华人民共和国成立,太庙、景山、大高殿不再归故宫管辖。其间,太庙这一作为清室举行祭祀祖先、登基、婚礼大典的家庙,于1930年作为故宫博物院分院对外开放,1950年作为北京市劳动人民文化宫对外开放。景山这一作为皇家游玩的御用园林于1928年作为公园开放,历经动荡1950年恢复开放。大高殿这一皇家道场一直未对外开放,2013年大高殿归还故宫,预备修葺后开放。只有中山公园,也就是原社稷坛,自1914年对外开放以来未并入过故宫博物院,一直是个文化活动活跃的公园。

中山公园作为开放的公共空间,在政治表达上主要有以下三层意义。

首先,公园的设立是为了民生。1926年北京城家庭经济阶层分为5个,赤贫占16.9%、贫穷占9.2%、中下层占47.3%、舒适占22.4%、富裕占4.1%。赤贫和贫穷阶层衣食尚且成问题,中下阶层刚够日常开销,70%的家庭有97%的支出用于购买食物。[2] 即使算入舒适、富裕阶层,全部市民的平均食物支出仍占据73%,这一数据在1929年的美国是40.4%。[3] "北京城里,小户人家所以爱站街的缘故皆因是他们住的房屋窄小龌龊,终日住在里头,气郁不舒,所以要到外边吸点新鲜空气。一家如此,一市也如此,市民终日际往来于十丈红尘之中,

1 中山公园管理处编:《中山公园志》,第268页。
2 陶孟和:《北平生活费之分析》,商务印书馆,2017,第46页。
3 史明正:《走向近代化的北京城——城市建设与社会变革》,北京大学出版社,1995,第52—53页。

没有一个散心的去处。"[1] 20世纪初期的北京城,对于普通百姓来说,曾是一个无处可逛的城市。皇家禁地自然不可窥探,即便是商铺也没什么可逛的,北京商铺讲究"良贾深藏若虚",例如琉璃厂平日百姓要逛是找不到门道的,只有庙会的时候才会挂窗档,所以唯有过年的时候,百姓方可一睹名家画作。即使紫禁城内博物馆机构开放,严格的参观条件和高昂的门票对于大部分百姓来说也不是一个普通去处。因此琉璃厂和紫禁城内博物馆机构所代表的精致文化,70%的市民是接触不到的。

在1914年中山公园筹备开放前,大众媒体与政府官员对公园的作用做了较为充分的论证。

> 人与人相聚而成家,家与家相聚而成市。一市之中,无论士农工商,老少男女,孜孜终日,大概都离不开劳心劳力两途。既然这一群人常处在勤苦之中,若没有一点藏休息游的工夫,必生出种种流弊,所以各国通例,每七天要休息一天,为休息的定期。每一市村,大小必有一两处公园,为休息的定所,以此来活泼精神,操练身体。我们中国人,从前不得这个诀窍,把藏休息游四个字丢在一边。及到较起真儿来,虽然没有一天不作正事,实在没有一天真作正事。没有一处敢寻那正大光明的娱乐,实在没有一处不寻那有损无益的娱乐。现在星期休息,中国已经通行,但是通都大邑,没有个正当的游玩地处,因而闹得多数男子,都趋于吃喝嫖赌的道儿上去,跟人家外国比较起来,人家寻乐是有益于身心,中国旧社会寻乐是无益于身心,一反一正,差的那儿去啦。所以打算改良社会,当从不良的病根本上改起。设立公园,便是改变不良社会的一种好法子。"公园"二字,普通解作公家花园,其实并非花园,因为中国旧日的花园,是一种奢侈的建筑品,可以看作是不急之务,除是富贵人家,真有闲钱,真有开心,可以讲究到此,若是普通人连衣食住都顾不上,岂能还讲究什么盖花

[1]《社稷坛公园预备之过去与未来》,《京都市政通告》1914年第1—23期合订本,第9—11页。

园子？……公园通例，并不用画栋雕梁，亭台楼阁，怎么样的踵事增华；也不要春鸟秋虫，千红万紫，怎么样的赏心悦目。只要找一块清净宽敞的所在，开辟出来，再能有天然的邱壑，多年的林木，加以人工设备，专在有益人群的事情上讲求讲求。只要有了公园以后，市民的精神日见活泼，市民的身体日见健康，便算达到完全目的了。[1]

梁启超认为公园于卫生上于道德上有益，"一日不到公园，则精神昏浊，理想污下"[2]。此后国内对于公园的论述基本延续这一思路。如1905年《大公报》刊发《中国京城宜创造公园说》："公园者，可以骋怀娱目，联合社会之同群，呼吸新鲜之空气。入其中者，即油然生爱国之心，显然获卫生之益。"[3] 1910年《大公报》再刊《公共花园论》，从公园有益于卫生、民智、民德三个层面论证"公园与民生有莫大之关系，更有莫大之利益"[4]，"公园里，人们通过免费展览、图书阅览和格言亭等形式来推进公共卫生、道德教育和扫盲运动。改革者们还希望通过公园中新型娱乐和休闲形式的大众化而铲除不良的社会习俗，如赌博和卖淫嫖娼等"[5]。

另外，在公园之中可以塑造新的民族国家的精神。社稷坛从一个祭祀场所转变为市民共享的公共空间，是现代文明的象征。祭祀场所本身是国家事务中心的象征。《礼记·祭统》对此有明确记载："凡治人之道，莫急于礼。礼有五经，莫重于祭。夫祭者，非物自外至者也，自中出，生于心也；心怵而奉之以礼。是故唯贤者能尽祭之义。"帝王一旦发现祭祖仪式没有被严格遵守会贬黜诸侯，敌对国家也通过毁坏和掠夺宗庙及其象征意义的财物，来表示对其国家和政府的征服。[6]

1 《社稷坛公园预备之过去与未来》，《京都市政通告》1914年第1—23期合订本，第9—11页。
2 饮冰室主人：《新大陆游记》，《新民丛报》1904年临时增刊，第54页。
3 《中国京城宜创造公园说》，《大公报（天津版）》1905年7月21日，第1版。
4 丁义华：《公共花园论（续）》，《大公报（天津版）》1910年6月9日，第6版。
5 史明正：《走向近代化的北京城——城市建设与社会变革》，第158页。
6 ［美］张光直：《艺术、神化与祭祀》，张静、乌鲁木加甫译，北京出版社，2017，第33页。

明清北京城是以元大都为基础建造的。《礼记·祭义》有"建国之神位，右社稷而左宗庙"。《周礼·考工记》关于宫城设计有记载："匠人营国，方九里，旁三门。国中九经九纬，经涂九轨，左祖右社，面朝后市，市朝一夫。"陕西中部的岐山脚下，考古学家发现了3000多年前的城邑[1]，方形城墙，每面三门，东西向和南北向分别有九条主要街道，王宫在王城正中，市场在王城北部，祖庙在宫殿之东，社稷坛在宫殿之西，朝堂在宫殿之南。所有建筑的主门都朝南开。

"左祖右社"，即对应今天故宫东面的太庙（北京市劳动人民文化宫）、西面的社稷坛（中山公园）。

这是对中国封建礼制社会文化伦理的空间秩序上的再现，表达了宗法血缘政治和"普天之下，莫非王土"的土地王室所有制。太庙1924年开放为和平公园，1950年更名"北京市劳动人民文化宫"。太庙高32.5米，高于故宫三大殿，用于祭祀祖先。可以看出，古代中国"宗族"概念高于国家，为政治合法性的本源。后来，"天命"一词将统治权的归属归因于天的选择，这是周人观念的反映。因为氏族在多年繁衍、彼此吞并之后，权力象征的意义容易模糊化，需要"功勋"来印证天命。社稷坛1420年成立，为明清天子祭祀"社土神""社谷神"之地。《孝经纬》记载："社，土地之主也，土地阔不可尽敬，故封土为社以报功也。稷，五谷之长也。谷众不可遍祭，故立稷神以祭之。"明清以来，祭祀社稷、天地、祖宗皆为大祀，是最为重要的、皇帝参加的祭祀活动。太社、王社、国社、侯社、置社、里社均为祀地之地，其中太社和王社为天子立，国社与侯社为诸侯立，置社和里社为大夫以下立。种种"社"皆为祭祀土地之场所。地之所生，"以谷为重"，而"稷"这种作物"首种先成"，故被视为百谷之长。诸"社"之中太社和王社祭祀农事，故以"稷"配之，其他皆不配"稷"。起初太社与太稷为两坛，洪武十年（1377），始合二为一。北京元大都时期设立的社稷坛与今不同，远离皇城。中山公园所在地乃为明清社稷坛旧址。社稷坛有两层，下层为17.82平方米，上层16.87平方米，坛面铺五色土，中属土，铺黄色

1　[美]张光直：《艺术、神化与祭祀》，第10—13页。

土；东属木，铺青色土；南属火，铺赤色土；西属金，铺白色土；北属水，铺黑色土。坛中间立"社主石"柱。这些土壤分别来自全国对应方向的地区[1]，以象征"普天之下，莫非王土"。

明清两代，每年二月、八月，皇帝率领百官朝拜社稷，仪式非常严格而且烦琐："祭祀时皇帝身穿祭服，日出前四刻乘坐礼舆出宫，由内大臣和侍卫前引后扈至太和门阶下降舆，再乘金辇去社稷坛。出午门时要鸣钟，并设法驾卤簿为前导，导迎鼓吹设而不作，由阙右门进至社稷坛的外垣墙北门外，神路右侧降辇。这时赞引太常卿2人恭导皇帝步行入北门的右门，进入戟门内幄次，皇帝盥洗毕，再由'导引官，导上（指皇帝）由拜殿右门出，典仪、唱乐舞生就位，执事官各司其事，上至御拜位，内赞奏就位，上就位'。祭祀时要举行瘗毛迎神，读祝文，上祭品、奏乐、献舞、上香、跪拜、奠玉帛、献爵、奉福胙、进福酒、送神，最后有司奉祝，次帛、次馔、次香，恭送瘗所。礼成，皇帝由戟门出，至坛北门外神路右升礼舆，以法驾卤簿为前导，导迎乐作，午门鸣钟，皇帝还宫。"另外在大规模战争胜利后，并会献俘于社稷坛，表示对社稷的敬重，显示国家政权的稳固和疆土的完整。[2] 据统计从1421年至1911年，社稷坛共举行祭典1300余次。

中山公园开放之后具有了新的象征意义。原来的社稷坛外坛开辟了新的空间，原有祭祀功能丧失。而作为公共空间的中山公园，形成了新的政治表达空间。1915年，中山公园举行抗议日本"二十一条"的集会，当天到会人数超过30万。[3] 1925年3月12日孙中山逝世，3月24日北京数十万人前往中山公园拜殿（今中山堂）祭拜孙中山先生。牛津大学教授沈艾娣（Henrietta Harrison）2000年出版的《民国市民的形成：1911—1929年间中国的政治典礼与象征》(The

1 明史记载，洪武四年（1371）在中都（今安徽凤阳）建太社坛。命工部"取五方土以筑，直隶河南进黄土；浙江、福建、广东、广西进赤土；江西、湖广、陕西进白土；山东进青土、北平进黑土"。清与明取土地方有所不同。
2 郑艳梅：《五色土与社稷坛祭祀》，《紫禁城》2000年第4期，第29页。
3 [美] 甘博：《北京的社会调查》，邢文军译，中国书店，2010，第247页。

Making of the Republican Citizen: Political Ceremonies and Symbols in China, 1911-1929）一书，就中山公园从社稷坛转变为公园后举行的政治性活动进行了分析，以回答中国人是如何成为中国人的。作者基于"国家是想象的共同体"，认为现代中国人的身份意识从文化主义向国家主义转变，形成了新的政治文化。仪式和典礼促成了新的共同体形象、政治领袖形象、市民形象。1925年孙中山逝世以及后事的处理，再到全国各地建立中山公园，确立了孙中山中华民国国父的形象，最终确定孙中山为国家象征的元素之一。这从政治层面解释了公园作为公共空间在中国现代社会转型时期所起的重要作用。

中山公园的艺术展览，也将"诗书画"这一原先由统治阶级享有的文化开放给大众。在1914年至1937年这段时间，中山公园是一个尚未被收编的空间，不论是北洋政府、国民政府，还是共产主义力量或者外国势力都没有控制这一空间。艺术展览的活动总体来说是在较为自由的环境下进行的，而这个环境也具有自身的特点和趋向。空间活动多样性总的来说建立在从祈神至自强的趋向下。在这样的社会背景下，社会看待艺术的方式也发生了改变，对于获得了"新市民"身份的"百姓"而言，艺术与宗教和皇权的密切关系，如同他们的身份一样，也发生了新的变化。除敬神与教化的功能之外，艺术作为商品和宣传工具的角色，伴随着机械复制时代的来临，在转型中的中国被重新认识。"中国的贵族，既不是欧洲国家那种血统高贵者，也不是美国所谓的财富拥有者，而是有学问的人"[1]，公开展示和销售令更多的人享受到文化权利，与此同时，比本雅明论述的西方艺术品丧失灵韵更加剧烈的是，中国文人"诗书画"所象征的政治权力的合法性也从现代意义的"艺术品"中被剥离了。

最后，公园成了人民主权之实践场。中山公园作为政治空间，在以上讨论的民生和民族方面，是自上而下的建设。而空间的开放，自下而上地，也成为人民表达政治意见、行使政治权利的场所。这与早期租界公园所体现的殖民主义空间特征以及国人关于"华人与狗不能入内"的历史记忆有关。中国人在引

1 ［美］甘博：《北京的社会调查》，第123页。

进公园时就已经将其作为某种象征而加以建构。在西方，公园是相对独立、单一的休闲娱乐空间场所，但由于中国人在公园问题上受殖民主义戕害的集体记忆深彻骨髓，因此，经过近半个世纪与殖民主义的斗争及公园本土化运动后，公园成为教育大众、培养民族主义精神的政治空间。中国公园建设者最初的目标就是"发人兴趣，助长精神……俾养成一般强健国民，缔造种种事业，而国家因之强盛"[1]。此后，国民党在《三民主义教育实施原则》中更明确地将公园定位为社会教育空间，以培养民众"三民主义精神"和社会公德，"陶冶民众情感"。[2] 仅以1914年至1937年间来考察，社稷坛从祈求风调雨顺的祭祀之处成为民众集会自救的场所。

北京市档案局有《1924—1933北平各界为借用中山公园集会致中山公园董事会函》的88件来信，内容均为借用中山公园举行救国集会。[3] 这些集会主要应援的事件是1925年5月30日在上海发生的五卅惨案和1926年3月18日在北京天安门发生的三一八惨案（或称北京惨案）。北京各界对英日帝国主义惨杀同胞雪耻大会拟在1925年6月7日举行。信函来自北京华北大学、北京各校沪案后援会、南方大学、中华女子救国团、北京学生联合会、清华学校学生会、北京大学救国团等，除请求开会，甚至还请公园加票价支援上海工人。在诸多信函之中，我们可以看到大学对中山公园的借用函件。五四以来，学生愈发地被动员起来。内忧外患的形势以及近代教育改革，使学生的身份得以确立，他们的责任意识也得以重塑。[4] 通过科举考试实现政治抱负的途径被取消后，学生面对的是军阀割据的中国，徐世昌以外，无文官当权。在这样的情况下，"中国文人"转型后的新身份之一——"学生"，采取了"运动"的方法。然而这一次，精英知识分子与工农商一同成为"各界"之一"界"。我们还可以看到，1925年

1 董修甲：《市政新论》，商务印书馆，1924，第40—41页。

2 《三民主义教育实施原则》，载《第一次中国教育年鉴》（1934年编），台湾传记文学出版社，1971，第45、49页。

3 中山公园管理处编：《1924—1933北平各界为借用中山公园集会致中山公园董事会函》（88件），北京市档案馆藏，档案号J001-001-01220。

4 可参阅张惠芝：《"五四"前夕的中国学生运动》，山西教育出版社，1996。

6月16日京华美术学院学生会、北京高等法文学校学生会、在京留日成城学校沪案后援会演戏筹款；1925年7月14日国伤合救集宝展览会筹款援沪；1925年7月23日夏海卢先生来函，租用水榭西厅展览家藏孔明铜锅集券筹款照沪。以上信函皆希望借用中山公园的公共空间为五卅惨案筹款[1]，其中包括通过美术、表演、古玩等展演交易进行筹款。三一八惨案后成立的"北京惨案善后委员会"则在社稷坛开追悼会，烈士灵柩暂寄大殿，并在3月25日举行了"三月十八日惨案北京各界昭雪会"。随着民族矛盾的加深，美术展览也为民族自强自救进行了政治上的宣传和经济上的准备（表4-2）。

表4-2　1933年中山公园举行的政治性义卖展览

时间	展期	团体名称	展览性质	地点
1933年4月	7天	平津艺术界抗日捐助展览会	国画展览会	水榭
1933年4月	5天	上海美专学生国难宣传团	国难画展览会	中山堂
1933年5月	7天	慰劳前敌将士救济伤兵难民书画展览会	国画展览会	水榭

1933年的平津艺术界抗日捐助展览会所标价目总计在10万元左右，售得之款将用于抗日，德国艺术学院毕业的艺术家刘啸岩的素描作品《幼童》《卧女》《女》《野猪》售价达500元，又有油画《野草闲花》售价1200元。陈启民油画《松花江帆》售价200元，"北海天王殿"售价300元……总计全部作品209件。[2] 此次展览取得了较好的宣传效果，"北平大学代理校长徐诵明、前海参崴领事王之相、苏州名画家樊少云等均往参观，下午有清华、燕大、北大、平各院、师大、私立商学院、慕贞女中、北师等校学生前往购票赏阅。因昨日为星期日，故学生

1 1925年5月30日，在上海南京路发生了骇人听闻的五卅惨案。上海美专的学生和其他院校学生及工人参加示威游行。英巡捕竟向当天游行的群众开枪，打人、重伤数十人。社会各界纷纷举行各种活动进行声援，其中美术界人士以举办美术展览会的方式使其扩大影响并进行经济捐助。
2 《平津联合画展》，《大公报（天津版）》1933年4月16日，第13版。

往观者估大多半,计参观者有一千余人,门票售出百余元,各校代售之票价,总数一百余元"。就销售情况来看,虽然标价甚昂,所售之画作仍多为平价作品,如夏承枢之水彩画售3元,夏孟刚之水彩画售2元,王复生之漫画售5元。[1]

与捐助展同期举行的还有宣传展。"上海美专学生、国难宣传团,前月由沪经南京武汉长沙一带工作,华中抗日空气为之一振。最近该团抵平作华北前敌宣传,昨由人民自卫会介绍,商妥假中山公园中山堂举行国难绘画展览会,定今日开幕展览六天。闻展览内容有四五丈长壁画十余幅,及漫画照片等物,不下百余件。按该团新与抗日救国宣传画,最为专擅,此次携平展览,实为华北创举。闻该团尚有大批幻灯片画报等,在本市宣传后,并将运往前敌慰劳抗日将士云。"[2] 虽然是由学生提供作品,但通过展览地点在中山堂可以了解到这是一次官方组织的抗日宣传,因为中山堂不供一般民间展览租用,需市政府批准才可作为展览场地。

综上,中国的公园与西方不同,在布局上与功能上都更具政治性。西方的公园重视以自然植物为中心的风景,而北京的公园因从皇家园林和庙宇改造而来,在景色和空间布局上仍以封建意识形态相对应的空间格局为基础。在功能上,除了休闲娱乐,在公共领域缺乏的民初北京,公园还成为公众参与公共事务、表达政治意见的集会场所,类似西方的酒馆和咖啡馆。

三、空间的文化生产条件

文化弹性和安全

弹性是指根据使用者不同而调整自身状态的灵活性。一般在空间设计上提到空间弹性,是指一种未完成的状态,使用者根据自己的需求使用时会进行再设计,实现空间功能的灵活性。文化弹性与包容性相关,又不完全一样,其前

1 《画展第三日》,《益世报》1933年4月17日,第6版。
2 《国难画展》,《益世报》1933年4月18日,第6版。

提是多元文化的在场,如中山公园不同茶座聚集着差异化的人群,但同时又令不同群体感受到被接纳。我们在评价包容性时,可以将空间使用者的多元性作为判断依据,这是一种从表现判断性质的方法。而文化弹性则要从使用者的感知来判断。拥有良好的文化弹性,需要通过制度设计和管理使空间的开放和封闭程度达到平衡,令不同使用者感到舒适,即该空间对自己是欢迎的而非排斥的,这种被接纳的感觉建立在安全性的感知基础上。简单的物理空间开放,可能因为经济和氛围上的限制,令部分人觉得被排斥或者说感到"无关"。例如塞萨·洛在《城市公园反思》中通过访谈了解到巴特里公园[1]不是封闭的,没有任何人被告知不能进入,然而人们还是在景观中读到了排斥性的暗示。[2] 空间的文化弹性之所以难以实现,是因为管理者不能只从顶层设计上去制造"开放"和"弹性"的宣言及进行空间规划,而必须考虑到自身所面向的使用者的感受,而使用者身份多元且随着社会环境的变迁在时间轴上不断变化。中山公园的茶座虽然一度吸引了差异化群体,提供了对多元文化的包容性,但却不能将其视为标准化可复制的管理办法。空间的文化弹性统一在空间的稳定性基础上,弹性不是破碎。如果所有人可在任意时间"涌入"空间内的任意范围,失去安全的边界,空间会因冲击破碎而失去弹性。

1915年至1936年是中山公园最兴旺时期。中山公园为文化人的自由聚集和交流活动提供了交往空间。这一公共空间中的文化人与琉璃厂聚集的文化人不同。相对于中山公园,琉璃厂某种程度上是保守、封建文化的代表,与当时要求救亡图存的时代主题存在一定冲突。另外,与同样开放给公众的古物陈列所比,中山公园门票只需5分,古物陈列所门票虽然也是5分,但两个大殿进门各需1元,高昂的票价从经济上限制了入场人数。因此中山公园客观上面对更广泛的群体。

1 巴特里公园又称炮台公园,位于美国纽约市曼哈顿的最南端,占地21英亩。公园建造于19世纪,填海而成,是曼哈顿岛上密集的建筑群中的一块绿地。
2 相关论述参见[美]塞萨·洛、[美]达纳·塔普林、[美]苏珊·舍尔德:《城市公园反思——公共空间与文化差异》,魏泽崧、汪霞、李红昌译,中国建筑工业出版社,2013。

"中央公园下午晚些时候,尤其是当此地的诱人美景之一牡丹盛开的时候,当地的名媛仕女习惯与家人一起在中央公园散步,炫耀她们那以远不那么可爱的上海丝绸裹身的动人腰姿。她们那穿着平板拖鞋的双脚多少损害了风景的美丽,但她们却常如羚羊一样柳腰轻摆,姿态优雅。"[1] 而公园内部不同性质的茶座也令不同群体可以感到被接纳,受过西方教育的人士喜欢在近代风格的娱乐大厅"四宜轩",旧文人喜欢去传统的茶馆"春明馆"。[2]

文化活性和启迪

文化活性主要指文化活动的活跃程度。一个空间的文化活性可以通过简单的活动数量和种类来衡量。然而作为一种衡量文化空间性质的指标,更进一步的追求是探求使用者心理上受到的冲击,即衡量文化空间中文化活动的活跃为使用者带来的启迪。

中山公园历史上的文化活动非常活跃。1921年文学研究会在公园成立;1935年中国书学研究会在公园成立;1949年7月中国美术家协会在来今雨轩成立,北平围棋社和中国营造学会成立并在公园内租借固定场所;中国画学研究会成绩展览、中国第一个摄影团体"光社"的作品展览也固定在公园内举行。此外,1925年1月《红楼梦》大观园模型展览,1932年中国营造学社主办的岐阳文物展览,1935年的文宴活动,以及纪念苏东坡诞辰900周年等文化活动也在中山公园举行。[3]

空间的文化活性不仅体现在活跃于其中的文化团体的数量上,也体现在参与者对文化建设的深入思考上。有资料记载:"中国文化建设协会北平分会,以中国本位文化建设问题,自何炳松陶希圣等十人,发出宣言。京沪各地,先后举行座谈会,加以讨论。此间亦认为有广征意见之必要,特于三月三十一日下午二时,假中山公园来今雨轩,邀集本市文化界名流,开座谈会。到会者

1 George Norbert Kates, *The Years that Were Fat: Peking, 1933-1940* (New York: Harper & Brothers, 1952), p.110.
2 谭其骧:《一草一木总关情》,《读书》1992年第7期,第23—31页。
3 中山公园管理处编:《中山公园志》,第17、19、20页。

三十八人,大众对于该宣言之主旨,鲜不赞成,而各人亦多提供意见,以供研究。中国画学研究会会长周养庵,以为此项宣言,如医家之有脉案,而方药则尚未开出,是在大家研讨,文化与政治经济,多所关联,不能单独的迈进,若政治不良,经济不充,断无优美的文化。中国文化不论新旧,自以我民族适宜者为主,一味复古,与一味求新,皆属无当,尚望全国知识界,将中国的政治经济文化通盘打算,决定方针,一面检讨过去,一面创造将来,成立本位的文化。至于现在二字,就时间性言,系属极短,无从握住,倘再忽悠,不加抉择,守旧的守旧,盲从的盲从,既无标准,安有本位,则世界上文化领域,中国必至丧失。闻者颇为动容,散会时已六钟矣。"[1]

在文化弹性的基础上,使用者可在公共空间内与多元文化的主体和活动"偶然"相遇。这种偶然性所带来的"启迪"与图书馆、美术馆等标准化的文化空间所带来的"收获"不同,具有文化弹性的文化场域之边界的开放性为人们带来了更多可能。基于科学技术和管理技术,今天我们可以空前地实现信息的精准传播、空间的专门规划。但规划良好的、标准化的文化场域却往往具有一定的限制性,形象固化,弹性不足。事实上,类似于早期琉璃厂文化街市这样的场域虽然客观上是开放的,但实际上只有特定人群才能在文化上真正进入。而中山公园让不同文化群体都能有被接纳的感觉,彼此之间和谐共存。文化空间为精神活动提供物理空间,重要的是促进交流和增长见识。但是每个阶级的惯习不同,日常生活中的自由仅将个体禁锢在各自场域之内难以突破。中山公园来访者或并非以进入文化场域为目的,但这类具有文化目的"盲目性"的使用者却成为通过文化活性获得启迪的一类受益者。从文化治理的层面应当重视这种无目的相遇的合目的性。启迪,不仅来自参加文化活动时积极有效的交流,也是开放的公共文化空间为公众提供的意外的礼物。

[1] 《艺苑珍闻》,《艺林月刊》1936年第65期,第15页。

文化黏性和吸引

文化黏性（cultural stickiness）[1] 主要指一种文化上的吸引力。这种吸引力具有独特的内在逻辑，是"怪"的。张恨水在《五月的北平》中写道："北平这个城，特别能吸收有学问、有技巧的人才，宁可在北平为静止得到生活无告的程度，他们也不肯离开。不要名，也不要钱，就是这样穷困着下去。这实在是件怪事。"[2] 而张恨水本身是中山公园来今雨轩茶座的常客，他在这里创作了《啼笑因缘》。

谢兴尧的文章则通过友人的话表达了"世界上最好的地方，是北平，北平顶好的地方是公园，公园中最舒适的是茶座"。[3] 邓云乡则记录道："每个茶座照例四盘压桌干果，每盘价格等于一个人的水钱，吃一盘算一盘，收入归所有茶房公柜。营业时间不限制，你上午沏一壶茶可以吃到晚上落灯；喝到一半，又到别处去散步，或去吃饭，茶座仍给你保留……老朋友谈累了，在椅子上睡一觉也可以。南柯一觉，午梦初回，斜阳在树，鸣蝉噪耳。请茶房换包茶叶重沏一壶新茶，吃上一碗，遍体生津。串茶座的报贩，默默无声地把一叠报放在你桌上，随你翻阅，看过后，在报上放一两个铜元，他等一会儿过来又不声不响地拿走。"[4]

中山公园的文化黏性在鲁迅的日记中表现得尤为明显。有学者统计，鲁迅在日记中有 60 多次来公园的记载。最早的记载是 1915 年 8 月 7 日，此后，1916 年 1 次，1917 年 5 次，1924 年 8 次，而 1926 年从 7 月 6 日至 8 月 9 日几乎每天下午来园，一月之中来园多达 28 次。[5]

通过文化人的日记、游记、文学作品，我们了解到 20 世纪早期中山公园

[1] Johannes Schubert, *Environmental Adaptation and Eco-cultural Habitats: A Coevolutionary Approach to Society and Nature* (New York: Routledge, 2016), p.46-57.

[2] 张恨水：《五月的北平》，载《北京人随笔》，时代文艺出版社，2015，第 231—233 页。

[3] 谢兴尧：《中山公园的茶座》，载陈平原、凌云岚编：《茶人茶话》，生活·读书·新知三联书店，2012，第 127 页。

[4] 邓云乡：《鲁迅与北京风土》，河北教育出版社，2004，第 114 页。

[5] 刘媛、姜秉辰、杨宇辰：《民国时期北京中山公园社会功能初探》，《北京档案》2015 年第 4 期，第 56—58 页。

对他们的巨大吸引力。文化黏性与弹性和活性彼此影响，却最难通过顶层设计触及。文化人对文化空间的附属条件的重视也不容忽视，从经济成本到空间环境再到餐饮品质等，这些附属条件发挥着难以估量的影响。文化空间首先是空间。清静优美的空间环境是空间不断得到回顾的基本。张恨水曾在《啼笑因缘》的序文里提到在中山公园写作："这里是僻静之处，没什么人来往，由我慢慢地鉴赏着这一幅工笔的图画。虽然，我的目的，不在那石榴花上，不在荷钱上，也不在杨柳楼台一切景致上；我只要借这些外物，鼓动我的情绪。我趁着兴致很好的时候，脑筋里构出一种悲欢离合的幻影来。这些幻影，我不愿它立刻即逝，一想出来之后，马上掏出日记本子，用铅笔草草的录出大意了。这些幻影是什么？不瞒诸位说，就是诸位现在所读的《啼笑因缘》了。"再者，文化人首先是人。基于当时文化人的生活条件，中山公园消费水平和服务质量形成了较大的吸引力。例如鲁迅每个月的收入，不计稿费至少700元。[1]中山公园入门券5分，茶水1角，点心每盘1角。从邓云乡的《鲁迅与北京风土》中，我们也可以看到鲁迅对公园里美食的喜爱。[2]

文化生产的空间条件

文化生产深受空间的开放与封闭、分散与集聚的影响。事实上，空间的开放与封闭、分散与集聚都是对人类事务中"间隔摩擦"作用的调整。戴维·哈维（David Harvey）指出："距离既是人类相互影响的一种障碍，又是对人类相互影响的一种防范。"[3]为了破除这种障碍，人类在政治改革的进程中将特权阶级的私有领地开放，在经济改革的进程中形成产业集聚。同时，在开放的空间中，差异化聚集又在不同使用者之间形成防范式的间隔，保障差异化诉求得到

1 鲁迅一度同时担任大学教授和教育部公务员。当时大学教授薪水400元至600元，公务员薪水300元，鲁迅每个月至少收入700元。参见陈明远：《文化人的经济生活》，陕西人民出版社，2013，第105、148页。
2 邓云乡：《鲁迅与北京风土》，第108—111页。
3 ［美］戴维·哈维：《后现代的状况：对文化变迁之缘起的探究》，阎嘉译，商务印书馆，2003，第277页。

满足。而为了降低经济成本形成的产业聚集,将自身与城市其他功能间隔开来,这在标准化的工业生产或者集中贸易上或许可行,但是文化生产上却可能悖论式地造成障碍。伊丽莎白·克里德(Elizabeth Currid)认为艺术和文化的本质是社交性的,社交互动是文化生产系统的关键。[1] 从这一层面上,集聚某种程度上确实可以降低社交成本。但同时她也强调社交的"非正式性"和"非交易性"。我们必须承认文化艺术生产的"意外性",虽然不能追求意外性,但在为"意外"的诞生创造条件这一点上,非正式性和非交易性起着至关重要的作用。交易性追求经济上的成功,令文化生产者倾向于复制成功的文化产品陷入雷同的循环而难以突破;正式的社交同样也往往预设了合理的目的而某种程度上降低了"意外"发生的可能性。

因此,空间上适度的公共性和良好的文化弹性、活性、黏性是促进文化生产的有利条件。空间的公共性作为空间的一种性质,本身并不具有绝对价值。然而适度的公共性是文化多样性的基础。乌尔夫·汉内斯(Ulf Hannerz)认为文化多样性为我们"提供了:1.个人文化的精神权利,其包含了个人文化遗产和文化认同;2.一种对有限环境资源的不同取向和适应的生态优势;3.一种通过上层人士,不平衡的权力和抵抗依赖关系的方法来抵制政治和经济垄断的文化形式;4.对不同的世界观,思维方式以及在他们自己权利下的其他文化的审美意识和愉悦经历;5.不同文化之间的对抗的可能性可以引起新的文化进程;6.创意的源泉……"而创造力是通过文化的联系和交流,互相之间的合作、冲突和对抗的解决体现出来的。[2]

我们主要从文学和美术两个领域简单回顾中山公园的文化生产。文学方面,鲁迅在来今雨轩的茶座中与齐寿山合译荷兰童话小说《小约翰》一书,张恨水在来今雨轩创作了《啼笑因缘》,林徽因、朱自清、沈从文、老舍等文化人

[1] Elizabeth Currid, *The Warhol Economy: How Fashion, Art, and Music Drive New York City* (Princeton, NJ: Princeton University Press, 2007), pp.120, 217.
[2] 转引自[美]塞萨·洛、[美]达纳·塔普林、[美]苏珊·舍尔德:《城市公园反思——公共空间与文化差异》,第12页。

士也经常来中山公园品茗、交谈、创作。美术方面，中山公园的董事会多次举办了中国画学研究会的成绩展，而水榭对外出租为时贤画家展售作品提供了平台。文化的再生产是社会分工的一种很复杂的形式。相比正式的沟通和创作的工作室，文化生产者更需要具有弹性的准备空间。陈师曾《读画图》题跋记："丁巳十二月一日，叶玉甫、金拱伯、陈仲恕诸君集京师收藏家之所有于中央公园展览七日，每日更换，共六七百种，取来观者之费以赈京畿水灾。"与琉璃厂和紫禁城内博物馆机构相比，这类展览的艺术受众在中山公园更具有"意外性"，可突破原有艺术场域的边界，扩大其再生产的可能。例如，田世光中学期间，"在北平中山公园看了有生以来第一次画展，振奋不已，坚定了自己的绘画的道路"，1947 年 32 岁"先后在北平中山公园水榭和天津、上海等地多次举办个人画展"[1]，完成了再生产的闭环。詹建俊则回忆道："记得十几岁的时候，父亲带我去看画展，有回在中山公园里看到了一个油画展。当时什么也不懂，就觉得油画'堆'得很厚，画的景致很真实，但没有国画看得清楚、习惯。所以，1948 年我上艺专去学油画多少也有点盲目性。"[2]

再则，我们首先应该承认文化价值可协商、不固定和需要依赖环境的特点，因此"促进文化生产"一类暗含价值判断的治理目标应当考虑文化艺术生产的特点，从为文化生产创造有利条件的角度多做探索。其次，实现文化空间的区隔与公共性应是辩证统一的，区隔足够小才能保证文化的包容性和多样性，区隔足够大才能使差异化群体得到保护，不被排斥。文化空间需要平衡地理维度（开放与集聚）和文化维度（差异与多元）的空间条件，以最大程度保证文化再生产的可持续性。

1　《田世光艺术年表》，《中国书画》2012 年第 6 期，第 52 页。
2　孙路静：《唯真善美是求：詹建俊访谈录》，《美术研究》2000 年第 1 期，第 16 页。

第二节　中山公园的展场管理

中山公园作为艺术展场在 20 世纪中国艺术社会新秩序形成的时期之所以值得特别讨论，一方面当然在于其展览数量和规模，而更重要的方面是它见证了中国艺术社会形态的变迁，精英阶层主导的封闭的艺术社会伴随着中国整体社会民主化的进程也日益开放和民主了。公园的出现本身就是现代社会的一种文化装置，标志着臣民社会向市民社会的转型。因此，社稷坛的开放是一种宣言，具有重大的历史意义和社会价值，而公共空间的开放，尤其是古都中心地带作为公共空间的开放，"规模尺度大、标志性强……在视觉与心理层面往往成为一定地区乃至整个城市的意象地标。并且，通过历时性的社会集体实践活动，城市公共空间对于塑造城市的精神与文化特征起着重要的作用"[1]。在这样的背景下形成的艺术场域，具有无与伦比的传播能力，古都中心地带的权力转换之后，代替社稷之神展现在大众面前的丰富多彩的艺术展览，正是蔡元培"美育代宗教"最直接的社会实践。中山公园的艺术展览，不仅展现了现代意义上艺术传播的影响力——它象征性地确立了美术的地位，是具有民主意向的神性展现，而且也是在新文化运动浪潮中，坚守与反思民族文化的重要阵地。因此作为展场的中山公园，在艺术的浪漫色彩之下也具有先锋色彩，这是其进行机构建设与管理、艺术展示与销售的基调。

一、资本管理

人力资源管理

中山公园董事会是公园的管理机构。1914 年 5 月 25 日朱启钤向袁世凯呈交

[1] 陈声玥、陈国文：《朱启钤与北京城市现代化》，《中共贵州省委党校学报》2008 年第 6 期，第 113—116 页。

《请开放京畿名胜酌订章程缮单请示》，制定了若干皇室空间开放的规划。朱启钤和徐世昌的交往至深，从1905年开始，朱启钤就开始一路追随徐世昌：徐任巡警部尚书后，便调任朱为巡警部内城厅丞；徐任东三省总督，随即奏调朱任襄赞政务兼东北三省蒙务局督办；徐被任命为邮传部尚书，又奏调朱为邮传部丞参上行走兼任京浦铁路北段总办。[1] 据称徐还收了朱作为义子。[2] 民国初年，袁世凯任大总统后，徐世昌是袁世凯的幕僚，凭借徐世昌的关系，朱启钤一跃成为交通总长，后又任内务部总长，以庚子赔款开设古物陈列所。

中山公园早期的筹建工作，也是由朱启钤主导，他领导的内务部成立了京都市政公所作为主要负责筹建的机构。京都市政公所是专业的市政管理机构，这在20世纪以前，包括北京在内的中国各个城市都是没有的。晚清，北京处于顺天府的行政管辖之下，宛平和大兴县令共同负责市政管理，而清廷的步军统领衙门、刑部、工部等联合维护北京治安，并负责道路建设、沟渠修理、赈贫、传播儒家学说、诉讼等城市事务。辛亥革命后，中国学习西方成立政府机构，前清的民政部改为内务部，下辖京师警察厅管理北京城。直至1914年6月，在内务部总长朱启钤的倡导下，京都市政公所成立，内务部管理全国，而公所专注京师地方。1914年至1928年京都市政公所与京师警察厅共同管理北京市政，同时向内务部汇报工作；1928年后北京改为北平特别市，成立市政府取代之前的体制进行管理。[3]

早期开放公园时，经费、人手皆严重不足，公园内也无另设景观，只是清理干净的原貌罢了。尽管如此，皇家禁地向百姓开放这一举动，当时已经别具意义。在《中央公园开放记》中我们看到最早公园开放时的记录："为了早日开放，也为弥补票款的不足，当即决定先将坛内稍事清理，暂时维持旧貌，尽先准备开放。但坛园荒芜日久，清理工作亦需一定的物力和人力。经过朱氏的各方奔走，最后，得到步军统领江朝宗的支持，由江氏指派工兵营全营士卒来

1 筑安主编：《百年中的历史记忆·朱启钤画传》，人民美术出版社，2015，第12页。
2 段勇：《武英殿与古物陈列所》，《紫禁城》2005年第1期，第55—56页。
3 史明正：《走向近代化的北京城——城市建设与社会变革》，第27—32页。

园协助。9月下旬，几百名工兵健勇浩浩荡荡开进社稷坛后，按照清除计划划分地段，斩荆披棘，修路铺道。一时锄镐并举，鼠洞蛇窟，一扫而尽，荒草榛莽，悉被根除。……到了1914年10月10日开放的那天，中央公园大门门前，交叉五色国旗两面，这是开放第一天仅有的一点点缀。京师警察厅派来二百多名警察和二十几家水会，分布在社稷坛四周的大道上。二十几家水会早在开放的前两天就预先来到公园支搭席棚，摆设消防用具，每家水会准备几十口'太平缸'，贮满清水，一字摆开。钩、镐、斧、锹都放在陈列架上，每家水会的工作人员都穿着'号坎'，胸前背后都有'水'字，平时坐在席棚里守候。社稷坛东西南北四面，每面各有四五家水会席棚，真好像是北京水会大展览一样。那二百名警员，分成两班，一班值勤，一班休息。那时的警服上下身全是黑色的，腿上包有'白绑腿'，他们是五步一卡，十步一岗，分布在四面的大道上。公园内部多是空旷地带，无有什么园景可言，而那种'水会'和警察的戒备，倒成了公园内部的唯一奇观。当天游客不少，男的大都是长袍马褂，女的多是'两把头'和'花盆底鞋'的旗装打扮。这些游人来到园内后，仅仅感到的是，从前的皇家禁地，今天能身临其境，已属不易，虽然园内空旷无物，但是到处都有既陌生又新鲜之感。"[1]

中山公园是在时任北洋政府内务总长朱启钤的推动下，由前清皇室私有转为面向公众开放的，本应由民国政府管辖，但实际上多为自筹自治。公园董事会管理园中事务，财用由董事捐集，不足以游资和租息补充。"公园本应由市政府或者国家拨款，但是当时国家财政万分支绌，市政初兴尤觉未遑"，由于当年北洋政府财政紧张，实际上中山公园基本属于自治状态，1928年的一则通告游人启事中，我们可以明确看到公园"民有民治民享"的说明："本园为中外士女公众游息而设，除由董事捐款建筑纯尽义务外，所有常年修缮扫除、培植饲养以及水电物料、人工警饷一切费用，全赖建筑物所得之租款及每人仅合五分之券资以维持，公家向无丝毫补助，各界来游者务乞关顾公益购券入园，以符先

[1] 建明：《中央公园开放记》，载北京燕山出版社编：《京华古迹寻踪》，北京燕山出版社，1996，第24—25页。

总理民有民治民享之旨。"[1]

因此公园实则"以自治之团体谋公众之利益"[2]，各位董事秉持着"出钱兼出力，为公不为私"的精神，"艰难草创，极意经营，除原有社稷坛外殆为董事所捐建，十四年来迭经时变，对内则一致努力，对外则一切公开"。《中央公园二十五周年纪念册》由和平印书局出版，精装版售价"国币 3.2 元"，平装版"国币 2.4 元"，详细公布了公园的各项事务，可见当时公园事务公开程度之高。

中山公园董事号称由社会各界人士组成，而根据《中央公园二十五周年纪念册》中的董事名录统计[3]可知，1914 年至 1939 年中山公园的列名董事共 357 人，其中 212 人为政府官员，大总统 3 人、国会议员 13 人、国务总理 8 人、各总长 24 人、市长 5 人，占董事的 60%；65 人为银行业者，占董事的 18%；军方人士 25 人，商业人士 26 人，各占 7%；其余包括医生、律师，以及高校、文化机构、行业公会从业人员（图 4-3）。中山公园规定，凡捐款 50 元以上者为本园董事，每年须缴纳常年捐 24 元。董事会成员名录中黎元洪、徐世昌、冯国璋、熊希龄、梁士诒、顾维钧、段祺瑞、张伯驹、叶恭绰、陈汉第、杨度等人的名字赫然在列。

■ 政府官员　■ 银行人员　■ 军方人士　■ 商业人士　■ 其他

图 4-3　中山公园董事会的人员构成（1914—1939）

1　中山公园管理处编：《中山公园事务报告书》(1928)，北京市档案馆藏，档案号 J001-001-00003，第 1 页。
2　中山公园委员会编：《中央公园二十五周年纪念册》，第 45 页。
3　同上书，第 51—64 页。

在管理上,早期主要朱启钤一人负责,有时调用内务部人员三五人协办。[1]"自民国三年秋末至四年夏初为本园开办草创之期,其始为紫江朱公以内务总长兼市政督办资格独立创办指挥部所,工役加紧工作,朱工每日必抽暇到园督率……由市政公所委托旅京绅商组织董事会经营管理。"[2]其间,政府一度欲收回公园管辖权。1928年7月北平市政府成立,议收中山公园归市府管辖,市长何其鞏准备派葛敬英、王业璋接管,然而吴镜潭副会长以同乡关系与市长商议免于接收,仅改设委员会市府派委员二人加入共同管理。1928年至1933年,委员每月60元津贴,1933年取消。[3]

起初公园并无章制,朱启钤参考英、德、法、美等国的公园制度并结合实际情况,拟定《中央公园开放章程》及《董事会章程》,并以《董事会章程》为基础制订出各项规章制度。朱启钤自身具有深厚的文化艺术底蕴,不仅后来成立了中国营造社,还著有画学著作《清内府藏刻丝绣线书画录·二卷》[4]。在管理公园方面,朱启钤自述其建园主旨为"清严偕乐,不谬风雅",目的在令市民"精神活泼"和"身体健康"。[5]在20世纪30年代的公园布告中,依旧强调公园以追求"高尚清静"[6]为主。同时,重视文化活动实为当时公园管理的一大特点。例如,1916年开放的中山公园图书馆是中国较早的公立图书馆之一。各类文化团体活动也频繁在中山公园举行。

在组织架构上,早期公园为董事制,1928年改为委员制,属北平市市政府管辖,政府派2位委员与董事会推举的委员共同组织园中事务。中山公园事务委员会对董事和市公署负责,设立主席和副主席各一人。委员又分为评议和事

1　朱启钤:《中山公园建制记》,转引自汤用彬、彭一卣、陈声聪编著:《旧都文物略》,书目文献出版社,1986,第58页。
2　中山公园委员会编:《中央公园二十五周年纪念册》,第6页。
3　同上书,第45页。
4　朱启钤:《清内府藏刻丝绣线书画录·二卷》,载《朱启钤著作集·卷四》,复旦大学出版社,2020。
5　京都市政公所:《京都市政汇览》,京都市政公所,1916,第50页。
6　中山公园管理处编:《北京市中央公园现行章程汇编》(1928),北京市档案馆藏,档案号J121-001-00022。

务两个部门，设评议委员19人，事务部进行具体的事务管理工作。事务部12位委员分别负责设计课、会计课、管理课，并设立事务部。委员会承办园中一切具体事务。公园设有警察所，另外所聘请前后门售票所、网球场、巡查室、树艺班、前门停车场、网球场、匠役、茶役、驻园水会、存脚踏车处、滑冰场、划船售票所等匠役（图4-4）。

经济资本管理

中山公园的收入主要有董事会常年捐（即公园董事所缴之常年捐款）、门票收入和租金收入。除此之外，还有杂项收入，包括各个商所的灯水费和停车费；临时收入，包括捐款、资产收入的利息、兑换所兑换收入的余利；公园出品所得、在公园内安设广告的广告费；等等。

中山公园门票简章中记载公园售票时间为6:00至22:00，夏日延长至24:00。公园游览证分为8种，如表4-3所示。[1] 中山公园作为艺术中介较琉璃厂有更广泛的社会美育影响，除了数量众多的美术展览，还有优美的风景。美术院校学生每年春秋入园进行风景写生，照例每年一次赠100张门票。现存档案中有："十一月十五日北平美术学院函，敝院为研究艺术机关，若不实地观察描写，难期进步，素念贵园设备完善，风景绝佳，极合艺术研究。为此，函请照各校成例，准予入园免费。倘承赞同，不胜感荷，至入园手续如何办理并希惠复等语"，"查此案经委员会议决赠给学生写生证一百张"[2]，又如"四月十九日京华美术学院函，敝院学生习作写生，历年承赠入门券百张，本年仍请援例赠给等语"，"查此案经议决照赠写生证一百张"，"五月二日市政府训令，准国立北平艺术专科学校函，学生实习写生时需采取园林风景以资摹写"[3]。中山公园1914—1938年门票收入见图4-5。

1 中山公园管理处编：《北京市中央公园现行章程汇编》(1928)，北京市档案馆藏，档案号J121-001-00022。
2 《北平市中山公园事务报告书》(1932)，北京市档案馆藏，档案号J121-001-00009，第2页。
3 《北平市中山公园事务报告书》(1935)，北京市档案馆藏，档案号J121-001-00014，第2、7页。

图 4-4 中山公园组织架构图[1]

1 中央公园委员会:《中央公园二十五周年纪念册》，第 199 页。

第四章 中山公园与艺术展示机制

表4-3 中山公园游览证种类表

种类	价格	补充说明
普通游览证	5分	1人1次
定期游览证	6元	4个月内有效，春秋佳日购用
一年期游览证	12元	购票日起，扣足一年
家庭用一年期游览证	24元	10人为限，购票日起，扣足一年
优字游览证	1元	每本28张
	5角	每本14张
董事特别证	免费	每年1月1日至12月31日，10人为限制，一年有效
团体游览证	2元5角	每本100张，专备团体应用限百人以上经公函证明日期当日应用，逾期无效
军人半价游览证	2分5厘	1人1次，专为身着制服之军人随时购用

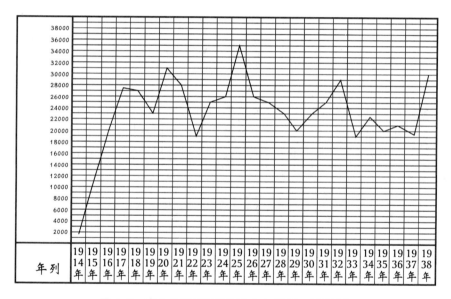

图4-5 中山公园历年门票收入（1914—1938）[1]

[1] 中央公园委员会编：《中央公园二十五周年纪念册》，第195页。

表 4-4　中山公园场租收入类别列表

项目	说明
房租	租借公园之房所缴房租
地租	租借公园之地皮所缴地皮租
借座费	借用水榭、四宜轩、余斋（即董事会餐堂）等所缴之租费、电费、茶水费等

　　中山公园的场租有不同类别（表4-4），各场所租金不同。水榭和董事会餐堂是主要向公众短租的场所，其他空间为固定长租所用。公园为公益目的，也常有减免租金的记录：1929年萧忍宗画会展览，仅供观赏，并不标售租费只收半价；1933年3月27日，平津艺术界租用中山公园水榭全部举办抗日捐款展览，此展览需另收参观门票2角，收入悉数捐作慰劳用费，事关爱国义举经委员会批准，租费由公园捐助。[1]

　　1935年，国内水灾严重，艺术界各团体在中山公园举行义展，中山公园亦减免捐助场地租金以示支持。如：湖北水灾救济会为湖北水灾筹赈举办书画展览，所售之款全部助赈或提成助赈，拟借董事会全部为书画博物展览地点，公园批复租费照收再作捐助[2]；育灵西画研究社借水榭展览成绩，鬻画助赈，公园答复以租费捐助[3]；京华美术学院为国内水灾借餐堂开书画赈灾会，公园答复借用一餐堂免费三日[4]；江苏旅平同乡苏北水灾筹赈会为筹募赈款借用董事会全部举行书画赈品展览售款助赈，公园答复参照鄂省筹赈会成例准予借用[5]。

　　中山公园的经常支出分为三类：薪饷、办公、杂费。薪饷费用，包括薪水津贴、驻园警察之饷、园丁雇工之工钱伙食。各级员工按表4-5支付薪酬。请假按日扣薪水，擅自离守半日内扣2日薪水，超过加倍。父母妻丧及本身婚事

1　《北平市中山公园事务报告书》（1933），北京市档案馆藏，档案号J121-001-00011，第3页。
2　同上书，第3页。
3　同上书，第8页。
4　同上书，第5页。
5　同上书，第3页。

请假者得给假10日，免扣工资。有"怠惰滑懒"者，主管人轻则处罚工饷，重则立即斥革。"勤劳确著"的员工在年终时可得加薪一级，或者从请假扣罚的款项内奖励。工作两年以上且无记过的可加饷一级。

表4-5 匠役丁饷额等级表[1]

职务	工饷		每级饷数
	最低额	最高额	
售票目	15元	32元	1元
售票花匠目 庶务司事	9元	26元	0.8元
工目 检票 花匠 电灯匠 查工 鱼匠 巡查目	9元	22元	0.6元
巡查 鸟匠 木匠 箍桶匠 瓦匠 管鹿 茶役 厨役	8元	16元	0.4元
工丁	7.5元	12元	0.2元

办公费用，包括驻园警察的办公费和购买文具纸张笔墨的费用。杂费，包括印刷、电话邮票、消耗、煤电、动物食料等。另有临时支出，包括工程修理和印风景片等杂项。在公园的财务管理方面，北京市档案局收有完整的中山公园收支报告。报告始于公园创建，详尽而完整，记录了公园的经济资本运营情况。大部分以三个月为单位记录一次，上呈董事会，也有记作常年收支报告的，一年为单位记录一次。

中山公园1914年10月10日正式开放至同年12月，支出银圆8422.797元，收入银圆24909.361元，当年结存16486.564元。[2] 中山公园建立之初，"园中经费所从出计由董事捐集者七万余元，市政公所补助者一万一千余元"[3]，之后建造、维持费用从门票、地租、屋租和董事常年捐筹得。而1928年，市长于晋龢

1 《北平市中央公园收支报告书》(1936)，北京市档案馆藏，档案号J121-001-00029，第8页。
2 《中央公园收支报告》(1914年10月、1916年3月)，北京市档案馆，档案号J121-001-00019。
3 中央公园委员会编：《中央公园二十五周年纪念册》，第137页。

发出的北京特别市公署布告中记载,"市内公园为本市名胜之区,风景壮丽,建筑宏伟,于历史文化胥有重要之价值,自成立迄今所需整理修葺及一切经费全赖门票收入"[1],可见中山公园从资金到管理是自治自理的。1914—1939年公园收支情况见图4-6。

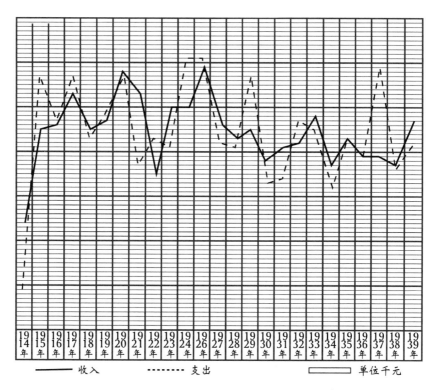

图4-6 中山公园收支情况(1914—1939)[2]

至日军占领北京前后,公园财政波动较大。我们可以通过1936年和1937年中山公园的收支表(表4-6)看到,从1936年底至1937年公园入不敷出,接连透支。

1 《北京市中央公园现行章程汇编》(1928),北京市档案馆藏,档案号J121-001-00022。
2 中央公园委员会:《中央公园二十五周年纪念册》,第181页。

表 4-6 1936 年和 1937 年中山公园收支表[1]

时间	收（元）	支（元）	结存或结欠（元）
1936 年 1 月至 3 月	5267.83	7957.79	10151.37
1936 年 4 月至 6 月	16318.83	19256.38	7213.82
1936 年 7 月至 9 月	11819.63	18541.29	492.16
1936 年 10 月至 12 月	5654	13405.81	-7259.65
1937 年 1 月至 3 月	5961.61	10341.38	-11639.42[1]
1937 年 4 月至 6 月	20222.24	11867.35	-3284.53
1937 年 7 月至 9 月			
1937 年 10 月至 12 月	3905.71	6464.44	-5882.9

二、空间的布局与使用

园林研究人员依据空间布局和功能使用特征将北京中山公园分为了三个时期，即明清社稷坛时期（1420—1914）、民国中央公园时期（1914—1928）、中山公园时期（1928 年至今）。这一阶段划分方法有待商榷。1914 年中央公园对公众开放作为重要时间节点毋庸置疑，而 1928 年虽然国民政府南迁，但实质上中山公园的运营与政府的关系并未发生根本性转变。"在空间格局方面，社稷坛时期形成了整体的坛域空间布局，内壝、内坛与外坛三重围墙围合院落，主体建筑群多集中于内坛分布；而外坛大片密集种植松柏；中央公园时期依据'依坛造景'的建设原则，基本保留内坛和古柏树的格局，对外坛空地进行了一定程度的改变。"[2] 1935 年北平市中山公园事务所曾出版《北平市中山公园风景集》[3]，图书中英双语，英文名称为 Views of the Chung Shan Park Peiping，定价 1 元 1 本，书中刊有公园全图，并展示了

1 《北平市中央公园收支报告书》（1936），北京市档案馆，档案号 J121-001-00029；《北平市中央公园收支报告书》（1937），北京市档案馆，档案号 J121-001-00017。
1 当时中山公园主要向新华银行透支。
2 庄优波、杨锐：《北京社稷坛（中山公园）价值识别与保护管理研究》，《中国园林》2011 年第 4 期，第 26—29 页。
3 北平市中山公园事务所：《北平市中山公园风景集》，大学出版社，1935。

主要展览场地的图片,包括水榭、衔接长廊桥厅,以及1914年建成的来今雨轩。

中山公园位于紫禁城以南,琉璃厂以北,天安门以西(如第一章图1-4),在整个北京城处于全市中心地带,这也是最初将其命名为中央公园的原因。起初公园主要由社稷坛旧址和"荫森几蔽天日"[1]的古柏组成。

1914年公园开放,几经改造,从特权阶级私有领地转变为大众休闲文化活动场所。

> 今天在社稷坛周围鲜花开的正艳,在围墙前面古木参天,从中不时传来奇怪的鸟鸣声。……北京的青年们在柏树下自由游逛,男女学生们也来参观,不时传来女孩子们的歌声。这里假山林立,池塘纵横,在护城河边上有一个小码头,一些人正在里边欢庆节日。鸟儿围着池塘欢唱不止,仙鹤在池边漫步,红掌的白鹅在叫个不停。在这些码头边有一个游满金鱼的养鱼池,各种各样的鱼儿在里边畅游,突出的眼睛和长长的尾巴十分奇特。许多人在照相,有各种娱乐设施和饭店为游人服务。人们来往不断,有人在下午来聊天休息,有人会友,经常还举行各种展览和大型会议,科学界、演艺界也常在此聚会。……古老的过去已被遗忘,这里成了一处中心公园。[2]

与空间扩展相呼应,休闲文化活动空间从社稷坛向四周延展。中国现代卫生、体育、美术、建筑、文学的重要团体也在中山公园成立、活动(表4-7)。

表4-7 中山公园内重要组织列表

名称	成立时间	性质	园中活动位置
行健会	1915	北京最早的民间体育组织	社稷坛外坛东南隅
卫生陈列所	1915	北京最早的群众防病知识宣传阵地	社稷坛西南角(原神库)

1 马芷庠:《老北京旅行指南》,北京燕山出版社,1997,第49页。
2 [德]卫礼贤:《中国心灵》,王宇洁、罗敏、朱晋平译,国际文化出版公司,1998,第214—215页。

（续表）

名称	成立时间	性质	园中活动位置
中国画学研究会	1919	书画创作研究团体	水榭
中国营造社	1929	园林建筑学术团体	社稷街门南旧朝房
文学研究会	1921	五四新文化运动最早的文学社团	成立于来今雨轩

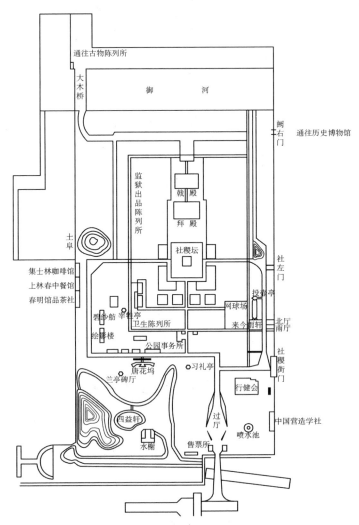

图 4-7 中山公园 1938 年内部平面图

笔者根据《北京市志稿》中 1938 年对中山公园的描述[1]，还原了公园鼎盛时期的内部格局，尤其标注除了经常举办艺术展览的几个重要地点。如图 4-7 所示，从南门进入，左侧为售票所，进入公园首先需经过过厅，厅内左壁嵌镌石《中央公园记》，右壁嵌《董事题名》。

过厅以北有雕石方栏，中建白石灯塔。路中为"公理战胜"石牌坊。道左陈青云片湖石，西行道右为园中最大古柏，道左为牡丹池、蔷薇架、习礼亭。亭南为花园，芳草如茵，道途四达。西南为儿童体育场，北为公园事务所，再北为社稷坛南门，内有丁香海棠之林、芍药圃与国华台（牡丹芍药每年四月盛开游人最多）。东为网球场，西为卫生陈列所，正中为社稷坛。北有前后两殿，原为戟殿和拜殿，拜殿是中山公园中最重要的历史建筑，曾作为孙中山先生的停灵之所。1928 年，国民政府将社稷坛拜殿正式更名为"中山堂"，此前的报道记录中常常将社稷坛拜殿称为"大殿"。

中山堂供奉总理，以庄严肃静为主，凡设宴、游艺、娱乐等集会概不借用。如果要借用中山堂，须先期函达公园委员会转报市政府，市政府核准后才可借用。租金方面，每日 20 元，公开讲演学术者减半。招待或讲演活动人数不得超过 600 人，需要照常购票入园。中山堂的使用方面，对饮食卫生的要求也较其他场所更为严格：堂内禁止唾涕、吸烟及供给茶水、食品、手巾等，堂内外宜保持清洁，除原定标贴牌外，所有墙柱门窗概不得标贴钉挂。所以，此拜殿租借不易，意义非凡，艺术活动并不频繁。20 世纪 30 年代可查之展览不过如下两项（见表 4-8）。有学者认为第三次中日绘画联合展览会也在此举行[2]，经笔者查证，1924 年《晨报》报道为在"中山公园社稷坛"举行[3]，并未明确在大殿内。

1 吴廷燮等纂：《北京市志稿（一）·前事志 建置志》，北京燕山出版社，1998，第 584—588 页。
2 吕鹏：《湖社研究》，博士学位论文，中央美术学院，2007，第 20 页。
3 《中日绘画展览会延长三日》，《晨报》1924 年 5 月 1 日，第 6 版。

表 4-8 中山堂展览一览表（1931—1937）

时间	展期	团体名称	展览性质
1933 年 4 月	5 天	上海美专学生国难宣传团	国难画展览会
1935 年 5 月	9 天	北平国画研究会	成绩展览

1938 年，日本占领北平时期，戟殿为通俗图书馆，拜殿更名为新民堂。1938 年 9 月北京中等学校新民青年美术展览在新民堂举行，1939 年 10 月中日协同第一回兴亚美术展览会在新民堂、水榭、董事会举行。新民堂在日本占领期间被作为文化侵略的场所举办"新民""兴亚"为主题的政治宣传性展览。

社稷坛左侧为监狱出品陈列所，左右垣角为园中培养花木之所，坛北门外有格言亭。北临御河（即筒子河），夏时荷花港中游艇荡漾，因将旧有河垣改易铁栏，以免障目。路两旁多古柏，有人多于此散步，或夏日品茗于树下，坐赏景物。西端有大木桥横跨御河，可达古物陈列所。

自大木桥南行，有水井亭，有高尔夫球场，有鹿囿蓄养驯鹿，有灰筑滑冰场，有东洋亭。西有储冰砖窖。南有土阜，上有草亭，亭南为集士林咖啡馆、上林春中餐馆、春明馆品茶社。

上林春建筑北部原为柏斯馨西餐厅，1936 年柏斯馨西餐厅交还场地，改设集士林咖啡馆。上林春中餐厅位于上林春建筑南部，初名"长美轩饭庄"，后改字号，以建筑名为名，称为"上林春中餐厅"。[1] 柏斯馨西餐厅主要经营西式茶点、西餐和饮料。茶点如咖啡饺、火腿面包等，饮料有咖啡、柠檬水、啤酒。这里主要是青年人的社交场所，"这个区域的空气特别馨香，情绪也特别热烈，各个人面部的表情，也是喜笑颜开，春风满面"[2]。长美轩饭庄主营川黔风味中餐，同时设有茶座。所售火腿包子、伊府面颇有名气，烹饪也十分著名，马叙伦的"马先生汤"就是传授给长美轩的。长美轩被称为"五方元音"，三教九

[1] 参见中山公园管理处编：《中山公园志》，第 217—221 页；董梦知：《中山公园的"三代茶社"》，《北京晚报（数字报）》，2022 年 3 月 29 日，第 25、26 版。
[2] 谢兴尧：《中山公园的茶座》，载陈平原、凌云岚编：《茶人茶话》，第 130 页。

流皆有，而中年人和士绅居多。1938年10月西湖国风画社曾在此举办了为期9天的国画展览。

春明馆就位于这些咖啡馆、饭馆以南，主要经营茶水、小茶食如山楂红、豌豆黄等。另设有围棋、象棋，供茶客消遣对弈，聚集了较为年长的旧文人。

这一汇集茶馆、咖啡厅的游人如织的长街北端陈列湖石，名青莲朵。两旁皆苍松古柏，春夏日乃游人纳凉品茗之最盛处。长街以东为宰牲亭，亭前陈湖石，名寨芝。南为碧纱舫及球社，再南为绘影楼，衔接长廊，循廊曲折东行为"兰亭碑厅"，东为唐花坞，内陈奇异花卉。坞北为坛南西段，道路旁古柏下栽植牡丹多池。北为孔雀笼及柿林，有就枯柏四株所构之藤萝架。南有一部山石之点缀，假泉滴滴，俨有清泉石上之诗意。曲折廊侧，有就古槐构铅网之养禽笼，内养仙鹤、沙鸥之属，西临池沼，多植荷莲。池中为小岛，岛周缀以山石，上为四益轩。

春明馆和碧纱舫是除了水榭之外又两个供广大美术家、美术院校交流展览的场所（表4-9、表4-10）。"中山公园春明馆的郝亭书画展，东四美术学校（张恨水主持）画展，青年会的良友全国旅行摄影团照相展，和丰盛胡同美术学院画展……除夕日赶到中山公园，已是黄昏，只从大厅的玻璃窗外望望厅内一幅一幅裱得颇精细的山水人物等等而已。"[1] 后文所论规模盛大的品牌展览扬仁雅集时贤书画扇面展览会（简称扬仁雅集）也多次在春明馆举行。

表4-9 春明馆展览一览表（1931—1937）

时间	展期	个人/团体名称	展览性质
1931年6月	3天	艺术学院	成绩展览会
1932年6月	3天	邓雪秋君	西画展览会
1933年5月	3天	王凯成君	西画展览会
1933年6月	3天	王元奇君	图画习作展览会

[1] 嗜美：《故都美术学院画天展一瞥》，《微言》1934年第2卷第3期，第432页。

(续表)

时间	展期	个人/团体名称	展览性质
1933年6月	7天	扬仁雅集	扇面展览会
1933年8月	3天	美术学院	西画展览会
1933年9月	5天	邵逸轩君	兄妹国画展览会
1933年9月	3天	张仰泉君	摄影展览会
1933年9月	8天	邵逸轩君	国画展览会
1934年5月	3天	国画联合展览会	国画展览会
1934年5月	4天	邵氏兄妹国画展览会	成绩展览会
1934年6月	6天	邵逸轩君	国画展览会
1934年6月	3天	齐鲁大学	书画展览会
1934年6月	10天	扬仁雅集	扇面展览会
1934年7月	2天	金息侯君	国画展览会
1934年9月	3天	祁野雲君	国画展览会
1936年8月	4天	祁野雲君	国画展览会
1936年9月	9天	杨德臣君	国画展览会
1937年4月	3天	夏承□先生	西画展览会
1937年4月	3天	刘尚铭、陆□□先生	国画展览会
1937年4月	10天	晏少翔、钟质夫先生	国画展览会
1937年4月	5天	王卓□先生	国画展览会
1937年6月	11天	扬仁雅集	扇面展览会
1937年7月	3天	李志鹤先生	国画展览会
1937年7月	10天	霍宗杰先生	国画展览会

表4-10 碧纱舫展览一览表(1931—1937)

时间	展期	个人/团体名称	展览性质
1931年4月	3天	四宜社	扇面展览会
1931年5月	10天	醒社	金石书画展览会

(续表)

时间	展期	个人/团体名称	展览性质
1931年5月	3天	张子翔君	国画展览会
1931年6月	5天	志庚美术社	美术出品展览会
1931年6月	3天	艺术学院	成绩展览会
1931年7月	5天	精业学校	成绩展览会
1932年5月	10天	扬仁雅集	扇面展览会
1932年10月	10天	林彦博、恽匡岑君	指笔画展览会
1933年5月	3天	杨济川君	西画展览会
1933年5月	10天	扬仁雅集	扇面展览会
1933年9月	8天	邵逸轩君	国画展览会
1934年1月	3天	中画传习所	成绩展览会
1934年7月	3天	徐北汀君	国画展览会
1937年5月	3天	□□□先生	国画展览会

公园西南角为重要艺术展览场所水榭。1916年关帝庙四周挖掘河塘，由织女桥引水入园，栽种荷花。塘西堆土叠山，栽植松柏花木，于河塘南岸建水榭。

水榭由北厅及东、西厅三间，环厅外建游廊，南有垂花门一座，左右筑花墙称院落。北厅下设地下室，基座立于水中。关帝庙四周挖河塘后，西北建砖桥一座通绘影楼、正北建木桥一座通唐花坞、东南建砖桥一座通公园南门、西建石桥一座通土山（迎晖亭）。时至1928年，由于水榭原有建筑仅东西北三厅，房屋小，院落又狭隘，各界借用者多感不便，又添建南厅五楹并将院落展长以期合用。建筑1928年10月竣工。所添用具由公园内受虫害侵蚀的柏树为材料，以300元为薪资招聘木工打造桌椅花架围屏共61件，又添购火炉、痰盂、窗帘等物。[1]

至此，水榭南半跨陆，北半居水，朱栏画槛，彩壁红窗。水榭四围风景尤

[1] 中山公园管理处编:《中山公园志》，第14、15、18、86页。

为优美，时有各界聚餐茶话及开书画展览，是中山公园最有活力的艺术展览场地之一。

邱石冥曾写到至水榭参观画展的感受："大踏步迈进了'众妙之门'……顺便看了看金鱼之自得其乐……启眼一观，定画条子照例挂的满堂红，生意兴隆之象，于此可见。"接着他点评了傅东廓画展的进步。后"离开水榭，溜溜达达，在荷花池的岸上，憩了一憩。微风荡漾着垂柳，觉得那自然之美，真令人玩味不尽"。[1]

表4-11列举了20世纪30年代在水榭举行的43场展览。

表4-11　水榭展览一览表（1931—1937）

时间	展期	个人/团体名称	展览性质
1931年3月	2天	中国营造学社	圆明园文物展览会
1932年5月	3天	梁述生君	西画展览会
1932年5月	2天	王淮君	西画展览会
1932年6月	3天	艺术学院	西画展览会
1932年6月	6天	凌宴池君	夫妇书画展览会
1932年6月	5天	张剑鄂君	西画展览会
1932年10月	4天	长江画院	国画展览会
1932年12月	3天	秦威君	西画展览会
1933年4月	7天	平津艺术界抗日捐助展览会	国画展览会
1933年5月	7天	慰劳前敌将士救济伤兵难民书画展览会	国画展览会
1933年9月	7天	杨化光君	西画展览会
1933年10月	8天	中国画学研究会	国画展览会
1933年10月	7天	溥心畬君	国画展览会
1934年6月	4天	京华美术学院	成绩展览会

[1] 石冥山人：《中山公园画展参观记》，《京报》1936年7月21日，第8版。

（续表）

时间	展期	个人/团体名称	展览性质
1934年6月	3天	北平美术学院	成绩展览会
1934年7月	3天	刘凤虎君	西画展览会
1934年7月	3天	李白云君	国画展览会
1934年8月	3天	白仲坚君	金石书画展览会
1934年9月	5天	苏州正社	国画展览会
1934年10月	3天	金息侯君	书画展览会
1934年10月	8天	中国画学研究会	成绩展览会
1935年4月	7天	邵逸轩君	国画展览会
1935年5月	9天	北平国画研究会	成绩展览会
1935年6月	3天	国光画会	国画展览会
1935年8月	4天	张善孖、张大千君	国画展览会
1935年8月	4天	魏□君	西画展览会
1935年9月	3天	育灵画会	国画展览会
1935年9月	5天	溥心畬君	国画展览会
1935年10月	9天	中国古法书画讲习所	国画展览会
1935年11月	3天	张大千君	国画展览会
1936年8月	5天	于非闇君	国画展览会
1936年10月	3天	关华女士	西画展览会
1936年10月	10天	梁豆村君	国画展览会
1936年11月	3天	陶厂君	国画展览会
1936年12月	3天	张大千、于非闇君	赈灾国画展览会
1937年5月	4天	金成丹女士	国画展览会
1937年5月	4天	张大千、于非闇先生	国画展览会
1937年5月	2天	溥心畬先生	国画展览会
1937年6月	4天	京华美术学院	国画展览会

（续表）

时间	展期	个人/团体名称	展览性质
1937年6月	4天	□□□、□□□联合画展	国画展览会
1937年7月	3天	沈□、王□联合画展	国画展览会
1937年10月	2天	颜伯龙先生	国画展览会
1937年11月	12天	北京赈灾书画展览	古玩国画会

水榭除了多举办艺术展览，也是文人雅集之场所。"六月十七日，为大书画家宝瑞臣六十整寿，在平名流，在中山公园水榭为彼庆寿，尽一日之长欢。"[1]"北平印社主人吴迪生，夏历十月七日，为其母作七十寿，征集书画斗方，假中山公园水榭，邀请书画名家茶点聚会间赏菊花，闻到会者百余人云。"[2]

水榭不对外长租用作经营，临时集会需先函公园事务所接洽。租金方面，南厅半日3元一日6元，北厅半日2元，一日4元。两厢每厢半日1元，一日2元。全部租用者半日7元，一日10元。因公租用全部一星期以上者按日八折收费，两星期以上者按日七折收费，但至长之期不得逾半月。除了租金外，各场地电灯每盏1角，夏天电扇每架3角，冬天火炉用煤按市价核收。公园的委员或董事租用，场租半价，其他费用照例。水榭内设茶坊，租用每位大洋8分。水榭无人租用时，游客随意品茶，茶资每位1角6分。公园的委员或董事租用，场租半价，其他费用照例，代人订租不在此列。[3] 此外如果只展不售卖，水榭租金也有折扣，可促进艺术交流。如"官华女士函十月二日至四日假公园水榭南厅开个人油画展览，并不售卖。函租金每日6元减半以轻负担，照前例6折"[4]。中国画学研究会的第十一次展览租用水榭全部4室，展期8天，场租80元。原为125人参展，后又增加35人，共160人参展；作品408件，又增加95件，共

[1]《画界琐闻》，《湖社月刊》1931年第91—92期，第16页。
[2]《画界琐闻》，《湖社月刊》1934年第85期，第16页。
[3]《中央公园委员会附属客厅餐堂租用简章》，载《北京市中山公园现行章程汇编》（1928），北京市档案馆藏，档案号J121-001-00022，第51—52页。
[4]《北平市中央公园事务报告书》（1936），北京市档案馆藏，档案号J121-001-00029，第7页。

493 件。展览空间有限，分日轮换展出，第一室作品以创办人、评议、助教作品为主。第二、第三、第四学院作品之外，评议的作品也占不少。[1] 表 4-12 为水榭1936 年租金收入，可以看出场地活动集中在春夏季节，如果按一天 10 元租金计算，一年大概出租 50 余天，而书画展览时间就占了 24 天。

表 4-12　1936 年水榭租金收入表

时间	收入金额
1936 年 1 月至 3 月	53.2 元
1936 年 4 月至 6 月	250.2 元
1936 年 7 月至 9 月	179.6 元
1936 年 10 月至 12 月	50.1 元

水榭西北侧"工"字形的建筑为四益轩，"旧为关帝庙，惟无庙额，朱董事长辟园时坛户称为坛神祠（今水榭旁大杏花树下原有小屋三间，为坛户住所，以辟园拆毁）"[2]，其中供奉关公和他的五个部将，人多称为关帝庙。关云长面西朝东坐在中央，周仓、关平、赵累、王甫、廖化等五个部将分别左右侍立。游人到此，还有跪拜叩首的。后就原祠加辟窗牖，坛神祠改名四宜轩。[3] 轩前置湖石名绘月，轩周栽植牡丹，夏时夕阳西下，游人品茗，凭眺园景，为园中佳胜之地。轩后石桥西，土山巍峻，奥处有亭，名迎晖，就山植松林及丁香桃杏等，花木甚多。山间小道，南北可通，山北荷池北岸为竹林，西为御河，北达织女桥，为引水入园之要道。自南转东，达旧银丝沟河。东出可达天安门前玉带河。河南岸西为园工宿舍及养禽房。

四益轩举办过的展览不多。许多受过西方教育的来宾喜欢在四宜轩近代风格的娱乐大厅社交。表 4-13 中是中山公园档案中记载的几次展览。此外 1936

1　《画展志盛》，《艺林月刊》，1934 年第 60 期，第 15、16 页。
2　中央公园委员会编：《中央公园二十五周年纪念册》，第 86 页。
3　建明：《中央公园开放记》，载北京燕山出版社编：《京华古迹寻踪》，第 25 页。

年时"围棋社函黄宾虹先生赠画拟假四宜轩展览",然而公园文书特别说明"围棋社四宜轩展览勉为照办以后未可援例"[1],说明四益轩在公园的空间管理中并非作为展览空间所在。

表4-13 四宜轩展览一览表(1931—1937)

年月	展期	个人/团体名称	展览性质
1932.6	3天	吴乾鹏君	西画展览会
1937.5	15天	梁豆村先生	国画展览会
1937.5	4天	陈半丁先生	国画展览会
1937.11	12天	北京赈灾书画展览	古玩国画展览会

公园东南部中有喷水池,为俄侨瑞金氏捐制,池形浑圆,檐跨四狮,狮口皆喷水,中有水塔,纯为白石雕制。喷水池以东为研究古建筑机关中国营造学社;北有行健会,为讲习体育之所。

行健会以北,穿廊北行,东为社稷街门,北有老槐一株,牡丹一池,花时最茂。再北有屋五楹,为来今雨轩。来今雨轩是1914年成立的中西餐厅,名称出自杜甫的"旧雨来,今雨不来"[2],今雨指新交的朋友。1915年由徐世昌题字,可见其地位非同一般。如今的牌匾为赵朴初题。此轩位于坛东南墙外,北靠坛墙处堆假山,厅前独置太湖石一座,内设茶座。山石北端有亭形如十字,为投壶亭。[3]在来今雨轩举行的可考的画展其实并不多。从长风1936年的一篇参观画展的游记中可以确认,来今雨轩是举办过书画展览会的。[4]不过,相比之下,来

1 中山公园管理处编:《北平市中央公园事务报告书》(1936),北京市档案馆,档案号J121-001-00029,第20页。
2 "秋,杜子卧病长安旅次,多雨生鱼,青苔及榻。常时车马之客,旧雨来,今雨不来。"出自杜甫《秋述》。
3 中山公园管理处编:《中山公园志》,第14页。
4 长风:《美不胜收的中山公园杨周两君画展印象记》,《益世报》1936年8月25日,第9版。

今雨轩更是一个文学家聚集的场所。前文提到，鲁迅在来今雨轩的茶座中与齐寿山合译荷兰童话小说《小约翰》，张恨水的《啼笑因缘》在此写成，五四新文化运动最早的文学社团文学研究会在此成立。

来今雨轩之东为公园董事会客厅及餐堂，共四所，其中南厅餐堂三所，北厅为公园董事会委员治事之所，"南厅餐堂系备各界假以宴客聚餐及书画家展览会。北行路东为社左门。现为园中储物库房。路中有假山，松柏环列，周缀湖石，上建六角亭，名松柏交翠亭。北一片松墙篱障，内为海棠林及冬季养花之温室。北行而东有门，对阙右，可通历史博物馆。西行门内路中，筑有太湖石，为园中之北部，柏林繁密，宜散步品茗。北临御河，冬季设有滑冰场于此，亦即前叙旧筒子河夏时荷花巷中游艇荡漾之地也"。[1]

"餐堂三所，或全用或分用听租者自便。""租用客厅及餐堂一所者，每餐收费四元，只租餐堂一所者，每餐收费二元，全部租用者每餐收费六元。如欲租用全部或一部分至一日者，按两餐计费但得减收租费四分之一。"[2] 除了租金外，各场地电灯每盏1角，夏天电扇每架3角，冬天火炉用煤按市价核收。公园的委员或董事租用，场租半价，其他费用照例，代人订租不在此列。

董事会餐堂展览众多，俨然一座当代艺廊，展览多在南厅餐堂举行。其中北京现代美术史上最重要的社团中国画学研究会和湖社都在此举行成绩展。

通过表4-14我们可以看出董事会餐堂展览为全园最盛，其中一个重要的原因就是这里空间较大，而场租较廉。租借董事会全部三所餐堂一日12元，而水榭10元，但水榭整体面积却较小，中国画学研究会历年在董事会举行成绩展览，但1933年由于场地被各界募捐联合会及人民自卫指导委员会所占用，不得已改用水榭。《艺林月刊》记载，水榭"面积虽为十六间，而容量犹不及东餐堂"[3]。

1 吴廷燮等纂：《北京市志稿（一）·前事志 建置志》，第587—588页。
2 《中央公园委员会附属客厅餐堂租用简章》，载《北京市中山公园现行章程汇编》（1928），北京市档案馆藏，档案号J121-001-00022，第49页。
3 《第十次成绩展览会志盛》，《艺林月刊》1933年第48期，第14页。

表 4-14 董事会餐堂展览一览表（1931—1937）

时间	展期	个人／团体名称	展览性质
1928年11月	7天	中国画学研究会	国画展览会
1928年11月	4天	光社	书画会
1928年12月	3天	课余水彩画会	水彩画展览会
1929年5月	10天	贤山堂画会	展览会
1929年5月	3天	课余水彩画会	展览会
1929年5月	5天	碧梧山庄画会	展览会
1929年6月	11天	扬仁雅集	扇面展览会
1929年6月	3天	王绍雄画会	展览会
1929年7月	3天	旭黎图案画会	展览会
1929年7月	4天	京华美术学院	展览画会
1929年9月	3天	立孚图案画会	展览会
1929年9月	3天	萧松人画会	展览会
1929年9月	3天	摄影展览会	展览会
1929年9月	3天	吼虹画会	展览会
1929年9月	3天	课余水彩画会	展览会
1929年9月	4天	南田画法研究馆	展览会
1929年10月	3天	萧松人画会	第二次展览会
1929年10月	3天	北平写真研究会	展览会
1931年7月	7天	中国画学研究会	成绩展览会
1931年8月	8天	湖社画会	成绩展览会
1931年9月	7天	中华书画研究会	作品助赈展览会
1931年10月	4天	张聿光画会	展览会
1932年5月	8天	逸轩国画研究会	国画展览会
1932年5月	14天	中国营造学社	展览会
1932年6月	4天	美术学院	成绩展览会

(续表)

时间	展期	个人/团体名称	展览性质
1932年7月	5天	北京艺专	国画展览会
1932年8月	8天	中国画学研究会	国画展览会
1932年9月	8天	湖社画会	国画展览会
1932年10月	8天	中华书画研究会	国画展览会
1935年7月	4天	张剑鄂君	西画展览会
1935年7月	4天	侯子步君	国画展览会
1935年7月	3天	上天海生生美术公司、孙雪泥君	印刷、国画展览会
1935年8月	11天	佛教天慈善救济会	国画展览会
1935年9月	8天	湖北水天灾救济会	金石书画展览会
1935年12月	5天	颜伯龙君天	国画展览会
1936年2月	3天	苏北水灾筹天赈会（书画）	开赈灾会
1936年8月	5天	杨济川、周抡天园君	国画展览会
1936年8月	5天	溥松窗、启元白天君	国画展览会
1936年8月	8天	中国画学研究会	成绩展览会
1936年9月	3天	陶一清君	国画展览会
1936年10月	3天	王凯成君	国画展览会
1936年10月	3天	王两石君	国画展览会
1936年10月	3天	卢克捷君	国画展览会
1936年10月	4天	唐崎治久君、王墨仙	国画展览会
1936年11月	11天	魏奇君	国画展览会
1936年12月	3天	艺专老少画会	赈灾国画展览会
1937年1月	5天	徐进孙先生	国画展览会
1937年3月	4天	孙菊生先生	国画展览会
1937年4月	4天	祁野雲先生	国画展览会
1937年4月	4天	朱子纯、夏玉清先生	国画展览会
1937年4月	5天	周元亮先生	国画展览会

(续表)

时间	展期	个人/团体名称	展览性质
1937年4月	5天	许□增先生	国画展览会
1937年4月	3天	林绍□先生	国画展览会
1937年5月	3天	□□□先生	国画展览会
1937年5月	3天	□□□先生	国画展览会
1937年5月	4天	陶一清先生	国画展览会
1937年5月	3天	吴磐山先生	国画展览会
1937年5月	4天	吴□□先生	国画展览会
1937年5月	5天	李伯林先生	国画展览会
1937年5月	5天	艺友画会	国画展览会
1937年5月	4天	王心竟先生	国画展览会
1937年5月	5天	杨济川、周抡园先生	国画展览会
1937年6月	3天	燕社画展	国画展览会
1937年6月	3天	山西艺术研究会	国画展览会
1937年6月	10天	湖社画会	国画展览会
1937年6月	3天	四友画会	国画展览会
1937年6月	8天	中国画学研究会	国画展览会
1937年6月	4天	华大美术科	国、西画展览会
1937年6月	5天	贺天健先生	国画展览会
1937年7月	8天	北平国画馆	国画展览会
1937年7月	2天	三友画展	国画展览会
1937年7月	7天	杭州湖山画会	国画展览会
1937年11月	12天	北京赈灾书画展览	古玩国画展览会

社稷坛改为中山公园时颇受争议。有人认为把祭祀场所改造为公园损害了其原有的文化意涵，也有反对者认为社稷坛应该保留原貌，用作博物馆，而非改造原有空间使之成为公园。然而中山公园创立人朱启钤并没有破坏原址遗

迹，他本人极推崇中国古典建筑学，依坛造景，在保留原有社稷坛特色的基础上，向四周扩建。当时的美术活动不是在单纯的美术馆、博物馆中由专业的策展团队策划举行的，许多画家个人或者社团，借用中山公园的场地自筹展览。而这些艺术展览经年不衰，背靠皇家祭祀所用社稷坛五色土，设置于花木掩映的场馆之中，咖啡厅、茶座穿插其中，与为公民教育而设立的行建会、卫生所乃至监狱出品陈列所比邻而置。这样复合的文化空间设置，为空间生产提供了较大弹性。城市功能分区的专业化，虽然在经济学视角中取得了规模效应，但是在空间上亦如信息茧房一般，人们获取的是同质化信息。而到中山公园参观艺术展览，结合了亲近自然、观赏艺术、强健身体、社交娱乐，乃至于体味风土人情的多重功能。姜德明的《北京乎》记载了外地游人游览中山公园的心情，"饭后游中央公园，入门数十步，即'公理战胜'纪念碑[1]。园中古柏参天，已有五六百年，'古国有乔木'，很易引起人对往昔的向往，循着长廊北行，沿路过牡丹池、蔷薇架、丁香林、芍药圃。……于是就到了格言亭受了一番教训。在御河边徘徊一会，又折回到'来今雨轩'，几个老人在轩中悠然啜茗，这点缀又冲淡，又和谐，我不禁深深叹息：北来为了游览风景，想不到还能欣赏人物，只这一点也已经够满足了。在绘影楼、四宜轩匆匆一看，以时间尚早，就从大木桥出园，径奔古物陈列所。"[2] 这种人文、历史、风景不仅是为游客建造的"景观"，也是在地人真实生活的"场景"。

同时，公园在空间管理上注重品质的管控，虽然公园是面向公众开放的，而且是广受喜爱的场所，但是空间的利用讲求效用的最优化，而不是最大化。人流与门票的数据可以反映一个公园受喜爱的程度，但是为了空间得以发挥更好的效用，却需要限制其使用程度。在1928年印刊的《北京市中央公园现行章程汇编》中可以看到，中山公园对慈善活动和结社集会有所控制。"本园为公共卫生而设，因无地方款项维持，故除董事会年捐款外，不得不酌收券资以补

[1] 1900年义和团运动期间，任驻华公使的德国男爵克林德被清军所杀。其碑被抹去原文，镌刻"公理战胜"，移至中央公园南门作为一战战胜纪念。1953年亚太和平大会在北京召开，更名为保卫和平坊。
[2] 姜德明：《北京乎》，生活·读书·新知三联书店，1997，第668—669页。

助。一切经费要需亦期于敷用而止，非如游艺园等之以营利为目的也，故券资极廉，凡以为便于各界人士之游憩而已。乃近年来各个团体借用本园游艺筹款者接踵而来，慈善公益之事虽属应为，然每借用一次则男女杂遝，作践花木，毁坏器物，损失收入本园自身经费反至无以维持，且有假借名义赊欠饮食发生纠葛者，于本园秩序既多破坏，于一般入园游息之人尤感不便。现在各界人士之责言纷至，本园亦无以解释。具以上种种原因，本园特开董事会议决，此后无论以何种名义，借用全园筹款暨借用全园开欢迎追悼等大会者一律谢绝，如有不得已经董事会认可者，只限于在二道坛门以内由借者自行布置，以免妨碍普通游人及本园收入，尚希各团体鉴谅特布。""本园为公共游憩之地，以高尚清静为主，所有拟在园内房屋或租或借设立集会结社机关者一律谢绝，特此通告。"[1]这些举措保证了公共空间的品质，控制了维护开销，并为广大游人提供了一个"高尚清静"为主要调性的公共空间。

总的来说，中山公园作为一个艺术展览场所，具有良好的包容性和可及性。在包容性上，首先中山公园的使用者较为多元。公园内部不同茶座聚集着不同人群，"来今雨轩是国务院"，来往者多达官显贵，也是著名的文化空间，很多重要的文化活动在其中举行；"长美轩是五方元音"，物美价廉，三教九流皆有；"春明馆是老人堂"，老人们在这里喝茶下棋消磨时光；"柏斯馨是青年会"，是年轻人约会交往的场所。[2]其次包容性还包括对自然与历史的接纳。在建设过程中，"古树"和"社稷坛"都被保护下来。朱启钤将古树视为文物，同时也未因用地公共化而抹除封建帝制的象征物。

在可及性上，中山公园地处北京城中心，四通八达，交通便利，门票价格合理，因此游人如织。甘博的社会调查中记录中山公园夏季每天四五千人，冬季一二百人，节日或特殊集会时免费开放。[3]

1 《北京市中央公园现行章程汇编》(1928)，北京市档案馆藏，档案号J121-001-00022，第101—102页。着重号为引者所加。
2 谢兴尧：《中山公园的茶座》，载陈平原、凌云岚编：《茶人茶话》，第128页。
3 [美]甘博：《北京的社会调查》，第247页。

虽然中山公园作为早期特权阶级私有领域开放为公共空间时，宣称任何人都可以进入，然而在探讨空间的包容性和可及性时，文化公共空间被有闲阶级占据的事实，以及空间内部形成的新的空间的阶级分化不容忽视。这是因为一方面20世纪初中国经济赤贫阶层庞大，许多市民没有经济能力去游览公园，另一方面中山公园内部各个空间也有隔阂。当时的《竹枝词》有记，"既号公园合众欢，不应特座设专栏。寻常百姓入体入，此是官家势力围"。当时的来今雨轩主要接待政要名流，传闻张作霖曾硬闯中山公园来今雨轩，老板见来者不善不敢阻拦。之后多家报纸报道，受舆论影响，公园董事会才对大众开放了来今雨轩中的几处地方。[1]

三、展览的统计与销售

中山公园与琉璃厂这类商业性场所和紫禁城内的公立博物馆不同，总的来说，中山公园作为一个开放的公共空间，不仅为文化艺术而设立，而且具有复合型的功能。作为展场的中山公园，其所呈现的展览既有纯粹展示交流性的，也有商业性的。这一空间里人员复杂，所以艺术展览有可能突破艺术社会而产生更大的影响力。上一部分，我们从空间布局梳理了中山公园不同特性的空间所举办的展览内容；这一部分，我们先用定量的方式了解中山公园作为展场为民国时期艺术社会呈现的展览情况，第三节再定性地分析这些展览为民国艺术社会带来的影响。

展览统计

根据民国报纸杂志以及中山公园档案，可统计1917—1939年历年展览数量如图4-8。1917—1937年间，中山公园内共举办展览191次，其中中国画展（包括书画展、金石展、扇面展）共计约150次，西画展（水彩画展）共计26次，

[1] 许志绮：《来今雨轩聚宾朋》，《北京工商管理》1999年第6期，第43页。

综合成绩作品展共计11次，摄影展共计3次；文物展共计1次，而1938—1939年间，展览类活动共举办110次，其中中国画展（包括书画展、扇面展）共计75次，日画展共计18次，西画展共计3次，木刻展共计2次，漫画展共计1次，摄影展共计5次，综合成绩作品展共计7次。

中山公园开辟以来最早可查的展览记录刊登于《益世报》[1]，是在董事会举行的第一次京师书画展览会，展览目的为救助1917年的水灾。而最早可考的个人展览会是1922年的刘海粟书画展览会[2]。1928年水榭扩建之前，展览多在董事会场地举行。

图4-8　1917—1939年历年展览数量曲线图

1917年至1937年，中山公园各场地举办展览数量及比重见表4-15、图4-9。这些展览中，画家个展或二至四人展有103场。曾在中山公园举办个展的画家有：

1　《空前大观之书画展览会》，《益世报》1917年11月27日，第3版。
2　王悦之：《刘海粟绘画展览会参观记（续）》，《益世报》1922年1月25日，第8版。

表 4-15　各场地展览数量统计（1917—1939）

时间	地点							
	餐堂	水榭	董事会	春明馆	碧纱舫	四宜轩	大殿	长美轩
（总计）	69	83	60	41	14	4	7	1
1917—1937	45	46	48	25	14	4	5	0
1938—1939	24	37	32	16	0	0	2	1

图 4-9　各场地展览数量比重图（1917—1939）

邵逸轩（1886—1954），名锡濂，号亦仙。浙江东阳人。工画，善花卉。为北平名记者。妹一萍、女幼轩、子小逸均擅画。与齐白石、张大千、陈半丁、于非闇、黄宾虹、经颐渊等均有合作。传统功力深厚，山水、花鸟，皆设色清雅、生动传神。他在中山公园举办了7次个人展览。

侯子步（1901—1950），原名侯培鹭，中国艺术家和美术教育家。河北定县人，毕业于北平艺术学院，师从萧谦中学习国画山水，与李苦禅、王雪涛是同班同学。曾于杭州西湖艺专当助教，武汉水陆艺专当教授，北平美术专科学校任教授，同时也在京华美专授课。

金梁（1878—1962），号息侯，又号小肃，晚号瓜圃老人，杭县（今杭州）人，寄居北京。历任京师大学堂提调、内城警厅知事、民政部参议、奉天旗务

处总办、奉天新民府知府、奉天清丈局副局长、奉天政务厅厅长等。民国成立后，任清史馆校对。后经张作霖保荐，任北洋政府农商部次长。九一八事变后来津，与清朝遗老组织"俦社""城南诗社"等各类团体。

梁树年（1911—2005），又名豆村。北京市东郊六里屯人。16岁拜名画家祁井西为师学山水画。30岁后又拜于名画家张大千门下。曾任北京第四女子中学图画教员20余年。1962年调北京艺术师范学院美术系任教。1964年调中央美术学院国画系任教。为中国美协会员、中国书法协会会员。

林彦博（1893—1944），本名嵩堃。字公博，别号博道人。满族。正蓝旗人，西林觉罗氏。师从刘锡龄学画，并常替其代笔；追摹高其佩，工山水、花鸟，兼擅指画。书法学黄山谷。著有《指画著》《续指头画说》。

刘锡永（1914—1973），原籍山西汾城，生于北京。自幼学习绘画，后得齐白石、吴镜汀、徐燕荪指授。1935年毕业于京华美术学院后，留校任教，1949年后曾在上海建文出版社、新美术出版社、上海人民美术出版社任美术编辑及美术创作员，1958年调入广西艺术学院美术系任教。

溥松窗（1913—1991），满族。原名爱新觉罗·溥佺，号雪溪。北京人。自学绘画。青年时期参加松风画社。曾任辅仁大学美术系讲师，北京艺专教授，北平大学补习班教授，北京中国画研究会执行委员、秘书处主任。曾任北京画院画师，北京市文联理事，中国美术家协会会员。

邱石冥（1897—1970），原名邱树滋、邱稚，又名白沙，汉族，贵州石阡人。1921年考入北京艺术专科学校师范系学习，1924年创办私立京华美术专科学校（京华美术学院），为第一任校长。1931年任北京《华北日报》画刊编辑，兼任北平大学艺术院讲师。1939年任北京艺专教授。1941年任北平古物陈列所国画研究室导师，1948年在上海举办画展，1949年任西安艺术学院美术史教授。1959年调内蒙古师范学院艺术系任教授。[1]

[1] 金通达主编：《中国当代国画家辞典》，浙江人民出版社，1990，173页。

孙菊生（1913—2018），浙江余姚人，1913年9月生于河南洛阳。自幼学画，早年入北平艺社、湖社及日本东方绘画协会。20世纪40年代后专门研究画猫，作品多次参加国内外展出。1985年法国文化节时，在昂热市举行"千猫图"画展，获金质奖章，被授予"对世界文化有特殊贡献者"称号。1987年在法国阿弗叶市中国节博览会举行"千猫图"画展，亦获金质奖章，并在该市创立"湖社之友"，讲授中国绘画。出版有《百猫图》《千猫图》等。亦擅书法，精于诗词研究，发表有《五言诗起源考》《李杜诗的比较》。[1]

陶一清（1914—1986），原名文通。原籍上海市。1934年在京华美术学院毕业。同年起任河南开封东岳艺术师范、任时女中教员。1936年起又任教于北京华北中学、成达师范学校。1949年在北京任热河临时中学教员。1961年到中央美术学院任教。[2]

王青芳（1900—1956），安徽省萧县人。1924年考入北京美术专科学校，1925年肄业。1926年后，在北京孔德学校任美术教师20余年，1942年又兼任国立北平美术专科学校讲师。其间，与齐白石、李苦禅、徐悲鸿、张汀、蒋兆和等名家过从甚密，常磋切画艺、篆刻。生前为中国美协会员、国民党革命委员会成员。

1917年至1937年，中山公园举办的社团展览共52场，其中"画会"展览24场、"研究会（馆）"18场、"社"10场。学校展览15场。主要团体有王绍雄画会、张聿光画会、贤山堂画会、北平美术学院（北京美术学院）、北京艺术（专科）学院、京华美术学院、上野画会、燕社、萧松人画会、醒社、四宜社、吼虹画会、苏州正社、雪庐画社、长江画院、国光画会、育灵画会、艺专老少画会、杭州湖山画会、北平国画研究会、北平写真研究会、碧梧山庄画会、四友画会、西湖国风画社。其中，中国营造学社作为第一个研究祖国建筑的学术机构，在中山公园也举办了2次展览。光社作为中国摄影史上第一个具有现代

[1] 金通达主编：《中国当代国画家辞典》，第34页。
[2] 同上书，第93页。

组织形式的业余摄影社会团体,举办了4次展览。[1]

1938年至1939年期间,中山公园举办画家个展或二至四人展69场。社团展览共16场,其中"画会"展览11场、"研究会(馆)"展览2场、"(美术)社"展览3场。学校展览10场,其他展览15场。1938年举办9次日画展览,1939年举办6次日画展览,占两年来艺术展览的14%。然而,即使除去日画展览,1937—1939年中山公园展览年均数也是1917—1936年展览年均数的5.4倍。虽然数量众多,但根据当时公开发表的文章可以推测,随着时局动荡,艺术活动日益受到影响。1936年11月的《艺林月刊》记载:"中山公园展览者仍多,有王凯成王雨石梁豆村等。惟当此秋深,时局不宁,市面萧索,观者寥寥,虽极力宣传亦无如何耳。"[2] 其实,不仅参观者寥寥,展览质量也不如以往:"上海美专校长汪亚尘北来,携画百余件,于中山公园水榭,展览三日。其作风由西画基础而改作中画,与徐悲鸿略同。鹰及文鱼较为客观。其对宇为罗止园山水展览,工力颇深,惜于古人名迹看得太少,小幅较胜大幀。其他青年学画,及未毕业之学生,亦开个人展览。同时该园有五展览会,观者目眩,因而生厌。时至今日,习尚虚浮,埋头苦干的少,好出风头者多,君子于此,可以观世变矣。"[3]

艺术营销

从艺术营销角度切入民国美术史的专门研究较少受到关注,朱亮亮在这方面取得了一些成果,总结了当时展览交易的运作方法[4],探究了艺术展览交易中

1 光社1923年成立于当时的北京大学,初名"艺术写真研究会",后更名光社。1924年秋在北京中山公园举办第一次摄影展览会,每日参观者达3000余人,后每年举办一次,持续四年之久。《北京画报》特出"光社摄影专号"。他们的作品融传统绘画风韵于摄影,景物层次分明,浓淡相宜,具有鲜明的民族风格,时称"光社派"。可参见胡钟才、李文方编著:《简明摄影辞典》,黑龙江人民出版社,1984,第97页;王广西、周观武编撰:《中国近现代文学艺术辞典》,中州古籍出版社,1998,第259页。
2 《艺苑珍闻》,《艺林月刊》1936年第83期,第16页。着重号为引者所加。
3 《艺苑珍闻》,《艺林月刊》1936年第79期,第15页。着重号为引者所加。
4 朱亮亮:《民国时期美术展览会中作品交易手段初探》,《美术观察》2016年第10期,第119—120页。

的定价策略[1]，探讨了民国时期美术展览会兴起下的艺术市场环境与艺术家的身份转化[2]。通过这些研究，朱亮亮认为美术展览会作为艺术品流通的中介，促使不同艺术生产者提高了社会声望并取得经济效益。我们之前探讨的南纸店笔单是传统文人销售书画的一个渠道，相对来说比较狭窄，展示空间有限，又依托店主的审美趣味，介绍新的画家能力有限，笔单定制画作的方式，更适合已经有一定市场基础和知名度的画家进行销售。而公开展示的美术展览，不仅在推荐新的艺术家进入艺术社会方面起到作用，而且对艺术家之间的彼此交流，乃至于社会美育方面都具有积极的意义。

虽然中山公园的展览多种多样，但大多仍以公开销售为主。而公园展览的销售与琉璃厂笔单的营销方式有相通之处也有不同之处。琉璃厂南纸店挂笔单的店家代理较为固定的画家，需要注重经营艺术家、收藏家之间的关系，基于丰厚的文化资本和社会资本形成的鉴赏能力和关系网络是其营销的重要基础。公园展览与琉璃厂笔单在销售上都是非常重视社会关系的，不过公园展览是展出成品，不是定制，价格上具有一定优势，也不会出现定制的笔单令购藏者不满意的情况。另外，公开展示的过程，可以使人们对艺术品有一个总体的评量，即使不即时购入，也会对画家起到宣传的作用。因此展览本身就是艺术营销的一个重要渠道。而古物陈列所只展不卖，主要靠门票收入，其宣传方式则主要以广告为主。

以展览为主体的艺术营销，与琉璃厂南纸店依靠声望和社会关系的营销相比更具有复杂性。因为琉璃厂相对来说是一个比较稳定、较为纯粹的商业性艺术生产输出的中介区域，琉璃厂的纯粹性在于以艺术品交易为主要目的，生产者和消费者都具有较为良好的文化资本，沟通成本较低，但是需要相当长时间的关系营销，且对社会美育或者艺术世界之外的艺术传播的影响力较为有限。

1 朱亮亮:《近现代书画作品市场研究——以美展中作品定价为视角》,《南京艺术学院学报（美术与设计版）》2016年第6期，第84—89页。
2 朱亮亮:《民国时期美术展览会兴起下的艺术市场环境与艺术家的身份转化概述》,《国画家》2015年第1期，第56—58页。

中山公园的展览从展示目的到观看人群，再到营销模式，都较琉璃厂区域更为复杂，而且展览有时间限制，因此追求快速地向复杂人群传播艺术、促成交易，其营销方式也具有自身的特点。

展览依靠民国时期日益发达的大众媒体进行信息散播很常见。而展览广告与润例广告的不同之处是，展览广告多具有较强的公益性，以艺术传播、救灾赈济为目的。如"中国画学研究会为提倡画学、发扬国光起见，自民国九年即行成立，成绩展览，已经八次，兹订于国历八月二十一至二十八日在北平中山公园董事会餐堂，举行第九次成绩展览，想必有新颖作品供人欣赏也"[1]，"吴大澂后嗣系沪上名画家吴湖帆来平，现寓米市胡同三十四号，闻九月九日将假中央公园水榭开赈灾展览会"[2]，"近日北平诗家，李释堪、曹绩蘅、暨寿石工等，筹备慰劳前敌将士、救济伤兵难民之书画筹款会，预定借公园董事会为会址，征求名家自作书画，当场售卖所得之款，随时汇往前方。收件处，暂定北平东厂胡同十号李宅云"[3]。外一类展览广告则直接陈述画家地位之高、作品之特点，以作广告之用。如"上海名画家，钱云鹤月前携作品二百余件，在北平中山公园水榭展览，精品甚多，尤以佛像人物为最佳"。[4] 此外，展览场地也出现了吸引人眼球的户外广告，这也是公园展场的独特优势："来今雨轩前，使我发呆的住了正在转换着的两腿，这一幅通天招牌似的标语：'杨济川周抡园国画。'是我从来没有见过的式形，同时我又是个国画迷——爱画，而非爱作画——逢到这样情形，当然不能白白放过。"[5]

民国时期，专业的艺术类刊物开始将艺术品作为投资标的物，说服具有经济资本的富豪进行购买。"中央公园董事会南屋，又有多人将所藏定价列售，为

1 《北平中山公园的画展——中国画学会第九次展览》，《大公报（天津版）》1932年8月21日，第3版。着重号为引者所加。
2 《画界琐闻》，《湖社月刊》1934年第82期，第16页。着重号为引者所加。
3 《画界琐闻》，《湖社月刊》1932年第53期，第16页。
4 《画界琐闻》，《湖社月刊》1934年第79期，第16页。
5 长风：《美不胜收的中山公园杨周两君画展印象记》，《益世报》，1936年8月25日，第9版。着重号为引者所加。

期十日。京津不乏富豪，与其作无益之事，而多所耗费，何如收购书画，益人神智。况他日不需，仍可转让耶，有志者幸勿失之交臂也。"[1] 艺术品开始作为投资的标的物进行宣传，说明其市场流通性和增值空间在民国时期已经彰显，虽然其市场价值的基础是传统文人画所携带的文化价值和象征价值，并表现在艺术品作为礼物的实用性上，但在新的时代，良好的市场表现促使艺术品向着新的形态和身份转化。

民国时期书画销售在形式上呈现多元化和制度化。（1）以彩票的形式发售。如赈灾展览会未销售之捐赠物，以彩票形式发售，彩票定价，物品以抽奖形式发送："湖北旅平同乡，以今年水患，鄂省被灾甚重，因组织筹赈书画展览会，于中山公园举行，分函征求出品，平津书画家，颇多捐赠，结果售品及入场券得四千余元。未售各物，尚拟发售彩票，以竟全功。"[2]（2）抽签，张大千曾以此形式销售作品。1925年，张大千在上海宁波同乡会举办了他第一次个人画展。他不分作品，每张画一律定价20元银洋，订购的人没有选择的权利，一律以编号来抽签决定，各凭运气。这次展览销售画作100张，张大千收入2000元。[3] 1937年在上海大新公司，中国画会和中国女子书画会联合举办展览会，慰劳将士官兵。展览作品中有国家要人及书画名家作品，700多件作品都不定价，售画办法共分两种，其一就是凭券抽签给画，每券10元，抽得之画，最低总价值20元左右，最高则有数百元的。（3）拍卖。画作任人投标，设置固定的低价，闭幕时最高出价者购得。[4] 这样的拍卖制度与我们今天所熟知的拍卖方式不同，并非一件件商品集中投标落锤，而是展览期间均可出价，出价时间较长，且为公益性质。

利用社会资本进行营销令展览营销的社交属性凸显。艺术家直接参与艺术品流通环节，其市场价值的判定从以同侪评议为主，到需要博取大众认可。展

1 《艺苑新闻》，《艺林旬刊》1928年第9期，第3页。
2 《艺苑珍闻》，《艺林月刊》1935年第71期，第15页。
3 谢家孝：《张大千的世界》，台湾时报文化出版公司，1982，第75—76页。
4 《申报》1937年10月22日，转引自王震：《20世纪上海美术年表》，上海书画出版社，2005，第436页。

览的成功是建立在社交网络之上的,这不是一个现代才有的现象。[1]民国时期,展览的人情捧场就形成了惯例。展览与笔单不同,展览和作品的受欢迎情况反映较为直观。参展人数多少,销售情况如何,不解内情者也可通过现场情况判断一二。因此,即使不是为了销售目的,为"面子"而彼此捧场,也是社会关系的基本礼仪,甚至是规矩。"当时书画界有一条不成文的规矩:某一同行举办画展,画家都要到展览会上订购一张两张的,以此来显示这位画家的行情不错,抬高身价。可以说没有一个画家是例外的。……捧场的事也很简单,在画轴上贴上一个红条子,表示'名画有主'。这些贴了红纸条的画,有的是真卖,有的只是装装样子,要是遇上真正的买主,那红纸条就得连忙取下,让给别人的。"[2]

当代语境下研究展览会的社交网络,有三个特征:(1)艺博会让艺术品经纪人、艺术专业人士、收藏家从四面八方聚集到一个地方,创造出了一个融合各方的圈内网络;(2)它是一个相互观察的网络;(3)它是一个由结果组成的网络系统,比如,年轻艺术家可以参考以往类似艺术家的销售记录和展览方式,之前的成果也可以用来设立行业准则,力求将目之所及都拉入系统中。[3]如今成熟的艺术博览会为画廊和艺术家提供了一个量很大的销售平台,同时也是艺术圈内各个因素相互联络、融合的平台,比如画廊、艺术家、收藏家、博物馆从业者、策展人、艺术批评家和其他热爱艺术的人。艺博会也是当地经济的重要推动力。但是这种网络有一个属性,绝大部分的艺术经纪人几乎从来没有参与过国际上的艺博会,他们大多数人都活跃在国内艺博会上。尽管有些艺术家有很好的国际资源,在市场上很成功,但是不得不承认的是,大多数艺术家都是在当地发展他们的事业。大体上来说,文化领域通常都有很大的不确定

1 无论是远古宗教盛会、手工市集,还是18世纪、19世纪的工业博览会和世界博览会,人与人之间的联络网都是集会成立的基础,连接起了日常生活所无法连接的区域。历史上的这些集会都具有以联络网为基础,同时促使社交网络扩大的特征。集会加速了政治、文化、宗教的发展。
2 郑重:《唐云传》,上海东方出版中心,1999,第74页。
3 Christian Morgner, "The Evolution of the Art Fair," *Historical Social Research* 39, no.3(2014): 318-336.

性。研究表明，社交网络对于价值难以确定的商品来说尤其重要。[1]因此，从社交网络入手研究艺博会的产生和发展是非常有意义的。[2]艺术市场不仅仅是画廊和艺术作品的聚集地，更是同质化倾向严重的画廊社交圈。[3]像策展人、博物馆负责人、藏家这样的艺术从业者聚集在艺博会上，画廊同什么样的藏家对话、与什么声誉的画廊展位相邻，都会塑造画廊的名声和形象。[4]与此同时，艺术博览会是展览领域遇到市场逻辑的关键场合，尤其是在自由贸易的大背景下。其实质是在有弹性的自由贸易领域，有影响力的艺术经纪人、重要客户和艺术品相遇，他们选择在税务最合适的地方产生交易，无论这个地方是在哪个国家。艺术博览会带动了国际运输行业的增长，包括保险、船运和物流管理。艺术博览会是艺术世界拥抱全球化的标志。[5]

在20世纪二三十年代，中山公园作为艺术中介，尚不具有当代成熟艺博会的运作机制，但是艺术家开始直接参与到艺术品的推广和营销当中。民国时期艺术家身份从文人身份当中独立出来，取得了独立的社会地位。其艺术品的市场价值开始与艺术家的活动能力形成正相关。因为传统文人画的流通主要在文人之间，处于专业同侪评价的机制内。而公开展示面对的受众复杂，后者不具备文化资本进行价值判断，同时，这类展示又脱离了南纸店的声望和把关。在低限制文化场域的市场交易中，艺术价值与市场价值进入了一个彼此印证的模式。例如余绍宋日记中记载过1934年一场展览营销的实际情况："在北京闻张大千、善孖两昆仲开展览会获数千元。其办法乃先以政治手腕，向各当道之家眷运动，预定去若干幅，标价甚昂，而实仅收十分之三四。开会之日，各预定

1 Walter W. Powel, "Neither Market nor Hierarchy: Network Forms of Organization," *Research in Organizational Behavior*, vol.12(1990):304.

2 Tamar Yogev and Thomas Grund, "Network Dynamics and Market Structure: The Case of Art Fairs," *Sociological Focus* 45, no.1(2012): 23-25.

3 Tamar Yogev and Thomas Grund, "Network Dynamics and Market Structure: The Case of Art Fairs," *Sociological Focus* 45, no.1(2012): 26-29.

4 Laurence A. Basirico, "The Art and Craft Fair: A New Institution in an Old Art World," *Qualitative Sociology* 9, no,4(1986): 349.

5 Zarobell, *Art and the Global Economy*, p.137.

画幅同时标明某某所定,一时庸众颇为所惊动,竞相购买。"[1]此外,徐操的画展在中山公园举行,"捧场者颇多,卖出各件,多大字标贴某局长定,或某处长买,一若为该画增光者也"[2]。这其实就是广告当中的代言人效应,具有较高社会资本和文化资本的购藏者成为大众的意见领袖,影响了艺术品的市场价值。余绍宋曾对此颇为不屑:"前些日子上海的湖社、大新公司五楼、永安公司七层天等,大开上海名家的个展和合展。这也罢了,还别出心裁地在每幅画左下角粘上一条红纸,什么某某董事长、某某总经理、某某市长、某某总司令定,甚至还有远在南京的某院、部长定的……其实这种种怪现象,多半是拿佣金的书画掮客玩的把戏。"[3]然而,若以艺术品为投资标的物,画家的活动能力却可以通过"政治手腕"或"把戏"窥得一二。在新的艺术社会当中,这种能力往往代表了画家及作品未来更强的传播能力,也是判断其市场价值增长可能性的因素之一。

综上,我们可以看到,当时的艺术市场不仅营销方式多样,而且今天艺术市场常用的营销手段都已经出现。当今艺术营销的方式与百年前并无本质不同。诚然,新媒体的出现,令传播渠道多元化,但是艺术市场作为一个对文化资本和经济资本具有较高要求的场域,具有高度的自主性以及随之而来的稳定性,因而营销逻辑也难有大的颠覆。网络营销和销售,为艺术市场带来了便利,扩大了以往各种营销方式的影响力。然而营销的本质是促进资源的更合理配置,如何通过营销令画家获得相匹配的经济支持和社会声望,让藏购者购得称心如意的作品是核心目标。虽然运用同样的营销手段,但中山公园因其良好的公共性,使得在此展览的作品具有开源特性,艺术信息在这一区域内更加自由地向不同人群之间散布。这使得其作为一个艺术中介的角色更加具有平台性和社会性,其触角得以穿越艺术社会与广泛的社会人群之间的屏障,从而松动文化层面的阶级固化。

1 余子安编:《余绍宋书画论丛》,北京图书馆出版社,2003,第272页。
2 《艺苑珍闻》,《艺林月刊》1937年第86期,第15页。
3 黄萍荪:《余绍宋其人其事》,《朵云》第12期,载刘曦林:《艺海春秋——蒋兆和传》,上海书画出版社,1987,第157页。

第三节　多元的公园展

日本画家长广敏雄是云冈石窟调查的专家，他于1944年曾短暂停留在北京，归日后写成了一本访问形式的小册子《北京的画家们》[1]，并于1946年正式出版。目录如下：

1. 中国画的主流
2. 一种胡同式生活态度
3. 陈半丁画家——在花卉上从不加鸟的人
4. 《蒋兆和画册》
5. 蒋兆和自序
6. 北京艺术专科学校
7. 黄宾虹先生访问记
8. 齐白石老师印象
9. 在中央公园的各种画展

从中可见，中山公园作为艺展场所蜚声海内外。可惜，1944年所录展览已经不具20世纪20年代之大观。作者失望地记录到只有台湾画家郭柏川油画展、钱铸九油画展，国画小品展览则多模仿吴昌硕、齐白石。

一、两次京师书画展览会与展览的社会责任（1917、1920）

20世纪30年代中国灾荒频频，中山公园内多次举行赈济义展。这些展览有团体行为，如表4-16中，1935年湖北旅平同乡为当年水患组织筹赈书画展览会，"分函征求出品，平津书画家，颇多捐赠，结果售品及入场券得四千

[1] 長広敏雄：『北京の画家たち』，全国書房，1946。

余元"[1]，1936年苏北水灾筹赈书画展览捐品售"得一千四百余元"[2]；也有艺术家自发行为，如表4-17中，张大千、于非闇两位好友，不仅一起寻访名画佳作、合绘作品、郊游写生、共同担任古物陈列所国画研究室导师研习古代书画，也一同举行展览。我们可以看到张、于1935年至1938年年间每年在中山公园举行一场展览。1936年、1937年两年均将展览所得用于赈灾。

表4-16　1935—1937年举行的慈善义展

时间	展期	个人/团体名称	展览性质	地点
1935年8月	11天	佛教慈善救济会	国画展览会	董事会餐堂
1935年9月	8天	湖北水灾救济会	金石书画展览会	董事会餐堂
1936年2月	3天	苏北水灾筹赈会	书画赈灾会	董事会
1936年12月	3天	张大千、于非闇	赈灾国画展览会	水榭
1936年12月	3天	艺专老少画会	赈灾国画展览会	餐堂
1937年11月	12天	北京赈灾书画展览	古玩国画会	董事会、水榭、四宜轩

表4-17　张大千及友人慈善义展（1935—1938）

时间	展期	个人/团体名称	展览性质	地点
1935年8月	4天	张善孖、张大千	国画展览会	水榭
1935年11月	3天	张大千	国画展览会	水榭
1936年12月	3天	张大千、于非闇	赈灾国画展览会	水榭
1937年5月	4天	张大千、于非闇	国画展览会	水榭
1938年5月	4天	张大千君	国画展览会	水榭

中山公园对慈善性质的展览是比较支持的，我们看到中山公园档案中记载了对此类展览的资助。1936年11月20日中山公园收到张大千、于非闇的信件：

1　《艺苑珍闻》，《艺林月刊》1935年第71期，第15页。
2　《艺苑珍闻》，《艺林月刊》1936年第76期，第15页。

"为救济赤贫,拟于12月5、6、7日假水榭南厅举行画展,所有收入悉允账款,格外通融,免收租价或减收等语,查此案照收租费,再以租费充作捐款。"[1]

在赈灾义展中,名画家将画作折价出售,因此质优价廉兼济时艰,销售情况尤好。1937年展览救助四川难民,《大公报》有记:"名画家于非厂,张大千两氏,以川灾奇重,特联合举行四川振灾合作画展,定期六月二十九,三十,七月一日三天在中山公园水榭举行。所有展品售价,将交本报代收汇川,振济川灾。画展内容,预定张于合绘二十件,内山水六件,人物六件,张绘鸟与于绘花卉八件。此外于单绘花鸟草虫,张单绘山水人物各五件,全数共计三十件。现合绘二十幅,即将完成,单绘各五幅,在分别设计中。各件售价,较平时减至二分之一,五分之一;平时最高价为五百元,最低六十元,此次减为最高百元,最低三十元。预计全部售出,约可得国币二千五百元云。"[2] 西北将领李鸣钟之子李克非回忆道:"当时正是二十九军在长城喜峰口抗日初奏凯歌之际,西北军将领云集北平⋯⋯张氏昆仲画展正式开幕前一日,众将领已先睹为快,纷纷预订画展所悬之精品佳构。故画展正式开幕之日展厅所悬作品已大部订购一空。"[3] 然而由于赈灾展览较为受到关注,也有浑水摸鱼者:"中山公园画展络绎不绝,于非厂画展,结果甚佳。近且有人假水灾助赈之函件,作展览宣传,后列发起介绍,至百余人之多,大似一部同乡录,阅者失笑,离奇百出,将来艺术界怪现状,不知到何地步也。"[4]

民初艺术助赈的兴起

书画家通过展览和卖画募集资金参与赈济兴起于清末民初,属于义赈的一种。赈灾分为官赈和义赈,义赈主要是指民间自发救助的行动。义赈行为和组织的发生,不仅缓解了赈灾救济的压力,也引导国民参与公共事务,对社会起

1 《北平市中央公园事务报告书》(1936),北京市档案馆藏,档案号J121-001-00029,第4页。
2 《于非厂、张大千赈灾画展》,《大公报》(天津版)1937年5月30日,第13版。
3 北京燕山出版社编:《古都艺海撷英》,北京燕山出版社,1996,第358页。
4 《艺苑珍闻》,《艺林月刊》1936年第82期,第15—16页。

到整合的作用。中国近现代的义赈始于1876年至1879年发生在鲁、豫、晋、陕、直等地大旱导致的"丁戊奇荒",由于灾情持久而严重,官赈力有不逮,当时无锡富商李金镛组织的义赈被认为是近现代中国民间社会参与慈善事业的肇始。[1]艺术助赈作为书画家贡献力量的一种方式,也几乎是与此同时出现的。我们可以看到1878年6月2日的《申报》上刊登了书画家金继[2]的助赈广告:"灾已三年,荒延数省,伤心惨目,苦不堪言。自助赈有人稍救眉急,然车薪杯水,周济为难,幸而襄助诸君不惮心力,银钱物件,乐善好施,筹赈之方,实属无微不至。今又有金君免痴者夙精书法,绘事尤工,闻今特立愿捐卖画兰一千件,设砚于老巡捕房对门彭诚济堂,集收润笔之资,尽作赈饥之用。"[3]这次艺术助赈取得了良好的效果,"共得笔资钱二万二千九百五十八文,当即邮寄灾区"[4]。而后1906年实业家张謇所创办的慈善机构经费紧张,他也"乞灵缣素",靠鬻字补助竭虞的经费"以资所乏"。[5]1907年江苏、安徽等地发生水灾,上海徐园举办书画助赈会,参加展览会的书画家和收藏家达123人[6]。我们可以看到,清末的艺术助赈已经出现了独立的职业画家登报卖画,有社会名流鬻字集资,也有兼售时贤画作和藏品的有组织的展览会。

时至民国时期,灾荒仍连年不绝,赈济活动甚至成为常态,逐渐形成国家主导、社会协同、模式多样的赈济机制。从1912年至1937年,"各种灾害之大者,统计其频数,竟亦达七十七次之多。计水灾二十四次;旱灾十四次;地震十次;蝗灾九次;风灾六次;疫灾六次;雹灾四次;歉饥灾二次;霜雪之灾二次"。[7]分裂而疲弱的政府组织的官赈难解危机。所谓"官赈勿给,而民气刚劲,

1 李文海、林敦奎、周源等:《近代中国灾荒纪年》,湖南教育出版社,1990,第358页。
2 金继,号免痴。工于书法,长于画兰。
3 《捐卖画兰助赈》,《申报》1878年7月2日,第3版。
4 马广志:《民国时期的书画慈善》,华夏时报网,https://www.chinatimes.net.cn/article/27604.html,访问日期2023年8月30日。
5 南通市图书馆张謇研究中心编:《张謇全集(四)》,江苏古籍出版社,1994,第352、339页。
6 王震:《20世纪上海美术年表》,第14—15页
7 邓云特:《中国救荒史》,上海书店,1984,第40页。

饥则掠人食，旅行者往往失踪，相戒裹足"。[1]上文提到的京师书画展览会就是因为1917年的京畿水灾举办的，当时北洋政府请熊希龄组织赈灾工作，但资金不足，熊希龄只能组织社会力量义赈。义赈中募捐是很重要的工作，其模式也多种多样，包括移助糜费（以筵资为主）、义卖、义演等，这些都是民国时期发展出来的前所未有的捐助方式。[2]京津画派在北京中山公园举行的京师书画展览会，就是在熊希龄的倡导下为赈济1917年的水灾而举行的。而王一亭、吴昌硕为首的海上画坛也举行了书画赈济活动。民国期间书画助赈甚为流行，上海的题襟馆金石书画会、豫园书画善会组织了多次书画助赈会。1920年吴昌硕为南北义赈会义卖画作筹集善款。[3]1922年康有为特书字幅百条，义卖款全捐慈善团体。1924年沪上书画人士专门成立湘灾书画助赈会，1926年杨度也鬻字赈济湘灾。[4]1931年爆发全国性大水灾后，上海蜜蜂画社多次以书画助赈。

民国以降，举办书画展览会助赈之所以兴起，除了赈灾实际所需，其他社会条件也非常重要。

首先，当时文化界提倡举办美术展览。当时蔡元培和鲁迅都是美术展览的推崇者。蔡元培1918年6月在北大画法研究会休业式上说："对于画法研究会之将来，鄙人深抱无穷之希望。盖研究画法，当以多见名画为宜。而我国人之特性，凡大画家及收藏家家藏古画，往往不肯轻以示人，以为一经宣布，即失其价格，已遂不得独擅其美。此种习俗，于研究画法上甚有阻碍，将来总须竭力设法向各处收藏家商借古画、逸品，来此陈列，以供会员展览，俾广眼界。"[5]蔡元培是美育的积极倡导者，他指出画家和收藏家不可"独擅其美"，应陈列展览"多见名画"方可开其眼界。由上及下，当时整个社会对美术展览的态度是极为鼓励的。

1 李文海、林敦奎、周源等：《近代中国灾荒纪年》，第357页。
2 周秋光、曾桂林：《中国慈善简史》，人民出版社，2006，第321页。
3 《书画家热心助赈》，《申报》1920年11月7日，第11版。
4 《康南海先生减价鬻书百幅助赈》，《申报》1922年8月19日，第1版；《杨皙子先生虎禅师鬻文字助赈湘灾，润价减半》，《申报》1926年2月2日，第10版。
5 蔡元培：《北大画法研究会休业式演说词》，载高平叔编：《蔡元培美育论集》，1987，第52页。

其次，大众媒体的发展为举办书画展览会进行义赈提供了极大便利。近代报纸、杂志的出现，令灾情的消息得以更快速、更准确地传达出来，有能力进行义赈的各方能够了解需求并且迅速行动。有学者整理《申报》《时报》《艺文杂志》等文献资料，对清末上海大众媒体刊载润例进行统计，结果显示1874年至1893年的20年间，书画赈灾广告总占比合计为84.84%，[1]像《申报》这样的大报更是免费刊登助赈义卖的消息。[2]两次京师展览会也在利用报刊进行宣传，而且随着展览经验的积累更加重视报刊宣传。例如第一展览会是12月1日，其广告仅出现在正式开会前几日的报纸上[3]；而第二次则提前一周，11月3日开始宣传当月中旬举办的展览："地点仍在中央公园董事会，时期约在阳历十一月中旬左右，不日刊印出品目录，先行登报广告，俾供赏识。"[4]

最后，书画市场的繁荣是书画助赈的必要条件。我们看到义赈的书画展览会多在上海、北京这样收藏市场、书画市场比较繁荣的地方举办。当时著名的书画家也多集中在这些地方，良好的市场基础和商业意识是筹集到资金的保障。[5]在原本的基础上，公益性质的销售和展示通常采用更低的价格，以起到促销募资的作用，销售情况良好。例如，一次世界红十字会赈灾画展，作品1000多件，因是募捐故价格极为低廉，销售情况很好。[6]书画市场的繁荣不仅有助于赈灾资金的募集，也在慈善的名义下宣传了画家本身。"刻因鲁省水旱灾异，于八月十二日山东会馆开会劝募赈款，杨君情愿以书画所得润笔捐助赈款，慨认以五百元为率，可谓乐善不倦，时值在沪，一可借资助赈，二可播名四海。"[7]杨君指的是杨逢霖，他初到上海需要自我宣传，助赈义卖则成为"播名四海"

[1] 刘畅：《晚清民国上海书画市场润例的社会效应》，《收藏家》2015年第12期，第77—83页。
[2] 陈永怡：《近代书画社团的经济性质与功能》，《新美术》2005年第3期，第36—43页。
[3] 《空前大观之书画展览会》，《益世报》1917年11月27、30日，第3版。
[4] 《赈灾书画展览会之组织》，《民意日报》1920年11月3日，第3版。
[5] 乔志强：《晚清民国时期美术界赈灾济困活动探析》，《湛江师范学院学报》2011年第1期，第122—126页。
[6] 雪鹏：《二十二年度的南京画展总检阅》，《艺风月刊》1934年第2卷第2期，第61—63页。
[7] 《介绍书画名家润资拟助赈款》，《申报》1920年11月3日，第2版。

的机会。而赈灾画作的购买者同样在道德舆论上受到赞许，能同时帮助赈济、低价购得所好之作品、取得良好的名声，可谓一举三得。

下文我们主要就众多赈灾展览中，最早也是影响力最大的两次京师书画展览会展开讨论。

两次展览会的起因

1917年和1920年两次京师书画展览会主要是为了义赈助官赈，募集资金，以解燃眉之急。1917年7月开始，直隶连日大雨倾泻，9月更是汹涌，导致山洪泛滥、永定河、南北运河等上百河堤决口，以致京汉、京奉、津浦铁路中断。这次水灾持续到11月份，其间大水漫盖百余县，灾民多达560余万人[1]。然而当时军阀混战，北洋政府财源枯竭，熊希龄受北洋政府国务会议命督办京畿水灾赈济一事，只拨款30万，因此熊希龄决议组织民间社会力量赈灾。1917年10月8日，他向全国发出赈灾通电：望海内诸君"胞与为怀，本其已饥已溺之心，为披发缨冠之救""慨予捐输，并广为劝募，庶几众擎易举，集腋成裘，则沟洫遗黎，咸拜生死肉骨之赐也"。[2]民间纷纷响应，义赈之举频频。据统计，这期间募得棉衣裤148601件，被单夹衣裤82400件，得捐款现洋92.99万，另有中钞、公债30余万。此外还有开滦、井陉两公司捐助赈煤3400吨。[3]而第一次京师书画展览会在筹集赈灾资金这样的背景下，于12月1日至7日举办一周，"本会（水灾助赈会）为助赈起见，承海内收藏大家，各出秘藏名迹孤本，计六朝唐宋五代宋元明清诸大家书画数百种之多，皆历经著录不易经见之品，复经本会审查选择，信可蔚为大观，中外名流幸祈惠临观览，既襄善举，兼广墨缘，曷胜盼祷"[4]。这次展览的地点在中山公园董事会，入场券甲种一星期间有效，价12元，乙种一日间有效，价2元。

1 李文海、林敦奎、周源等：《近代中国灾荒纪年》，第864、867页。
2 《关于筹赈之种种》，《大公报（天津版）》1917年10月19日，第6版。
3 周秋光、曾桂林：《中国慈善简史》，第267页。
4 《空前大观之书画展览会》，《益世报》1917年11月27、30日，第3版。

1920年陕、豫、冀、鲁、晋北方五省发生旱灾。灾区面积约9万平方英里，饥民3500万人。[1]中国义赈会、仁济堂、上海慈善团、广益堂等团体联合发起成立中华慈善团，并呼吁"海内仁人善士，体好生之德，矢胞与之怀，慨解仁囊，乐施义果，多多益善"[2]。在这样的背景下，1920年9月27日，华北华洋义赈会在天津成立，梁士诒为会长。[3]1920年11月13日至17日，华北赈灾协会在中山公园董事会场地专门承办了京师第二次书画展览会。"京师第二次书画展览会已定于阳历十一月十三日至十七日在中山公园举行。闻其内容，搜罗古今书画极为完备，成空前未有之大观也。"这次展览会的内容盛大不亚于第一次而展品不重："凡六年曾经陈列者概不重出，又由陈涉庵、朱其卿两师傅□请清皇宝颁出书画若干，秘府龙鸾人间未见之宝尤为特色……开会期拟定五日，前三日专设书画，后二日兼及磁铜各项珍玩古香宝器，美不胜收。想得人士好古维殷，救灾尤切，届时天安门外马龙车水恐后争先必有一番盛况也。"[4]

两次书画展览会举办之前，中山公园的助赈书画展览最早是作为游艺大会的一部分举行的，并取得了良好的效果，这就为独立的、专业的书画助赈展览会的举办提供了组织经验。而助赈书画展览会的成功举办又进一步地破除了以鬻艺为耻的心理障碍，成为商业性的书画展览会之先声。在此之前，中国美术市场上的商业性展览会多以工艺美术为主。1917年10月27、28、29三日中山公园先举行了一场包括书画展览在内的助赈活动。1917年《京畿水灾助赈会通告》[5]有关于首次京畿水灾游艺助赈会的启事：

> 本年京畿水灾为近数十年所未有，同人等征集物品开彩助赈，幸荷诸

1 周秋光、曾桂林：《中国慈善简史》，第268页。
2 《中华慈善团之募捐启》，《申报》1920年7月31日，第11版。
3 《华北华洋义赈会》，《申报》1920年9月30日，第3版。华洋义赈会是最早于1906年由中外慈善人士设立的临时性公益机构，赈灾结束后即自动解散。1920年北方大旱，灾民高达2000余万。以"华洋义赈会"为名的中外合办的慈善赈灾组织再次出现，一度达九个之多。
4 《赈灾书画展览会之组织》，《民意日报》，1920年11月3日，第3版。
5 《京畿水灾助赈会征信录》(1917)，中国人民大学图书馆藏，第3页。此征信录当时印刷了1000册。

大善士解囊相助，积累甚富。凡鼎彝图书、金玉玩器、古瓷名画、日用器物之类，五光十色炫耀五都，较之厂肆之游庙会之期，其雅俗之判，丰俭之殊，殆不可以道里计矣。现定于阳历十月二十七八九日，借定中央公园开会三日，所得票资悉数助赈。

这次游艺助赈会，游览彩券每张3元，游览者可以参加彩品抽奖。而纯游览则每券1元，10岁以下幼童不收费，男女仆均收游览半票。本次游艺会收入游览票价钞洋26501.5元。所募款项主要用于赈务开支、收养难民及遣送难民开支、河工开支，并有记录明细。[1]

此次举办书画展览的开支征信录也有详细的记载。其中纸张印刷现洋154.85元，雇员缮写及赏金钞洋150元，纪念章徽章现洋82元、钞洋1093元，茶点现洋119元、钞洋4.5元，英文广告现洋30元，各项杂用现洋166.14元。从此次举办书画展览会的开支可以看出，其宣传用度比例颇高，除了印刷费用，还额外标注了英文广告费用。而就其茶点开支可以看出，书画展览会在宣传之外，还扮演了交际平台的角色。这一次游园会中的书画展览会虽然具体内容鲜有记载，但是作为可查的中山公园最早的书画展览会，它为日后各种类型的书画展览奠定了基础，我们可从中窥见和推测当时组织书画展览会的一些情况。

两次展览会的盛况

这幅陈师曾所绘的《读画图》（图4-10）描绘了1917年第一次京师书画展览会的现场，题跋录："丁巳十二月一日，叶玉甫、金巩伯、陈仲恕诸君集京师收藏家之所有于中央公园展览七日，每日更换，共六七百种，取来观者之费以振京畿水灾，因图其时之景以记盛事。"我们可以看到有19人在画中，而自题中3人均为北京文艺界领军人物，他们即本次展览的倡导者也是画中的参观者。叶玉甫（1881—1968），名恭绰、裕甫，字誉虎，号遐庵，广东番禺人。曾

1　《京畿水灾助赈会征信录》（1917），中国人民大学图书馆藏，第17页。

任北京中国画院院长、中央文史研究馆副馆长等职。金巩伯（1878—1926），即金城，中国近现代画家，号北楼，又号藕湖，祖籍浙江省吴兴县。陈仲恕（1874—1949），名汉第，号伏庐，浙江杭州人。辛亥革命后，任国务院秘书长、参政院参政、清史馆编纂。本次书画展的支持者为北京画坛传统派的主要成员，题跋中所提到的叶恭绰、金城、陈汉第，以及此画作者陈师曾在当时的社会上具有较高的社会地位，多为北洋政府交通系要员，其中叶恭绰为交通部长，金城为众议院议员，陈汉第任国务院秘书长，陈师曾任职于教育部，属于当时的社会精英阶层，与当时的政治界、文化界具有深厚的关系。[1]第二次展览同样是这批社会精英筹办的："华北救灾协会梁燕孙会长，近因筹集赈款，商请颜韶伯、郭世立、关伯衡诸君仿照民国六年顺直水灾办法，发起书画展览会，征集京内外各大赏鉴家收藏唐宋元明清五朝名迹，分日出品，皆平日不轻示人之秘笈。"[2] 由此可知两次展览具有强大的动员力和影响力。1920年北洋政府唯一一个非军阀出身的总统徐世昌用庚子赔款的部分退款支持建立的中国画学研究会是当时北京最重要的书画社团，而京师书画展览会主要策划人与参与者，即为后来盛极一时的中国画学研究会的主要成员。

图4-10　近现代，陈师曾，《读画图》，87.7cm×46.6cm，故宫博物院藏

1　莫艾：《民国前期（1911—1927）北京画坛传统派社会交往关系考察》，《美术研究》2011年第1期，第52—59页；万青力：《南风北渐：民国初年南方画家主导的北京画坛（上）》，《美术研究》2000年第4期，第44—52页。
2　《赈灾书画展览会之组织》，《民意日报》1920年11月3日，第3版。

表 4-18　京师书画展览会出品总目录

藏画家	作品数量	藏画家	作品数量
长白景朴孙异趣萧斋藏	计42件	吴晴波藏	计8件
连平颜韵伯寒木堂藏	计60件	开州朱氏存素堂藏	计6件
苍梧关伯珩三秋庵藏	计40件	汝阳袁绍民藏	计10件
金匮杨荫伯壶斋藏，附杨涤宇藏	计28件，计6件	长白侗厚斋藏	计3件
长白宝瑞臣沈庵藏	计23件	元和杨荫孙藏	计3件
范阳郭世五觯斋藏	计30件	仁和蒋孟苹藏	计2件
义州李小石墨幢精舍藏	计30件	张耕汲藏	计2件
大兴冯公度薛斋藏	计10件	绍兴王幼山藏	计1件
宛平袁珏生藏	计9件	仁和吴伯宛藏	计1件
萧山张岱杉超观室藏	计7件	新安吴幼尘藏	计1件
吴兴金北楼逍遥堂藏	计6件	孙夫庵藏	计7件
武林陈仲恕藏	计11件	江宁邓氏群碧楼藏	计8件
鄞沈吉甫藏	计8件	陆氏怀烟阁藏	计6件

表 4-19　京师第二次书画展览会出品总目录

藏画家	作品数量	藏画家	作品数量
皇室内府藏	计11件	嘉定徐星署藏	计6件
连平颜韵伯藏	计70件	南海区尺君藏	计12件
泗州汪向叔藏	计49件	南海谭篆卿藏	计13件
苍梧关伯珩藏	计48件	宛平袁珏生藏	计6件
萧山张岱杉藏	计21件	吴兴金北楼藏	计10件
大兴冯公度藏	计20件	蒙古熙宝臣藏	计10件
范阳郭世五藏	计26件	金匮杨荫伯藏	计8件
番禺叶玉父藏	计12件	武林陈仲恕藏	计8件
江右朱艾卿藏	计11件	萧山朱幼苹藏	计4件
仁和王叔鲁藏	计10件	南海关均笙藏	计4件
开州朱桂辛藏	计13件	长白溥西园藏	计3件

(续表)

藏画家	作品数量	藏画家	作品数量
长白宝沈庵藏	计20件	闽县陈弢庵藏	计3件
蒙古三六桥藏	计22件	蒲圻贺履之藏	计3件
合肥彭若木藏	计18件	山阴张致和藏	计5件
固始张孝彬藏	计15件	美国福开森藏	计6件
徐州张少圃藏	计10件	三台萧龙友藏	计5件

展品方面，第一次京师书画展览会作品有300多件（表4-18），作品以每日轮替的方式展出，门票的收入作为捐助款项。这些展品的主要来源是北京当地的大收藏家，我们通过两次展览出品的目录可以看到当时展览的书画作品及其背后的收藏家。完颜景贤[1]、叶恭绰、关冕钧[2]、郭葆昌[3]等数十人为此次展览提供展品。第二次展览会展品约500件（表4-19），"统计全会书画出品以连平颜氏为最多，苍梧关氏、范阳郭氏、美人福开森为最精"[4]。颜世清（1873—1929），字韵伯，号寒木老人、瓢叟。足跛，人称颜跛子。广东连平人。收藏之富为北京之首。他作过长春道员、直隶道员。他筹办的长春发电厂1911年7月26日正式发电。颜世清在两次京师书画展览会发挥了重要作用。1917年秋"寒木堂"落成，第一次京师书画展览会中，颜世清颜氏寒木堂书画60件，占总数近10%。1919年颜世清购藏苏轼《寒食帖》并于第二次展会继续展出，第二次京师书画展览会颜氏提供的寒木堂古书画藏品达70件，成为出品最多的藏家。

总之这两次展览的组织者与参与者本身即当时书画界和收藏界的精英，而

1 完颜景贤，清书画收藏家兼史论家。清满洲镶黄旗人，户部员外郎华毓子。精于赏鉴，字画书籍收藏甚富，清末京城最显赫的书画收藏家，在20世纪10年代末家道中落，开始出售其所藏。
2 关冕钧（1871—1933），字耀芹，号伯珩，祖籍广东高明井溢村，生于广西苍梧（今梧州市）长洲岛杨桥村。1905—1909年与詹天佑等一起主持修建中国自主设计并建造的第一条铁路——京张铁路。时任约法会议议员、参政院参政、参议院议员、晋北榷运局局长等职。
3 郭葆昌（1867—1942），字世五，号觯斋，河北定兴县城内三街人，著名古瓷学家。当年故宫大内的"三希帖"中王献之的《中秋帖》、王珣的《伯远帖》，竟归郭葆昌所收。1916年，袁世凯命庶务司长郭葆昌为陶务置监督，兼职复辟用瓷，他是景德镇御窑厂历史上最后一任督陶官。
4 黄莳怡：《京师第二次书画展览会纪盛》，《绘学杂志》1921年第2期，第7页。

借出展品也是精品，因此引起了较大的反响。在《绘学杂志》上诗人黄莩怡和画家胡佩衡记录了第二次京师书画展览会的参观感想。"余瞩目四顾，满壁琳琅，凡海内收藏家之艺苑奇珍，无不罗列，重以余素负斯癖，一旦得饱如此眼福，可谓空前绝后之幸运矣。惜观者坌集，进退又多不循规定入口出口，以致人声嘈杂，拥挤不堪，背擦肩摩，几难驻足……"[1]"庚申岁奇旱，春夏不见雨，北方六省，赤地不毛，人民食树皮而不可得，亦云惨矣。孟冬之初收藏家争出珍品于北京中央公园，以券价所得为赈济之费，余逐日往观，得饱眼福。出品约五百件，均历朝名迹，琳琅满目，美不胜举。"[2] 余绍宋也在日记中写道："赴公园书画展览会一观，始知精品极多，悔前两日之未往也。"[3] 内藤湖南[4] 也在1929年回忆此事："燕之搢绅，为开书画展览会者七日，以其售入场票所赢，助赈灾民，各倾箧衍，出示珍奇，盖收储之家廿有九氏，法书宝绘四百余件，洵为艺林巨观，先是所未有也。余因获饱观名迹。"[5]

两次展览会对艺术社会的影响

1917年和1920年的京师书画展览会是当时艺术助赈大潮中非常重要的展览，尤其在京津画坛具有开创性意义。

首先，传统书画资源通过展览会向公众开放，客观上促进了文化艺术在社会上的传播。两次展览会规模盛大并且出版了《京师书画展览会展览目录》《京师第二次书画展览会出品录》。在两次书画展览会中，收藏家将所藏书画展出，要知道"在封建时代许多珍贵的文物只能作为财富的象征。有的被禁锢在皇室或富豪的仓库内，有的被文人雅士作为酒后茶余的把玩与谈资。在更多的情况下，是沦为古董商人发财致富的工具与手段。它们的文化价值，仅仅被数量极

[1] 黄莩怡：《京师第二次书画展览会纪盛》，《绘学杂志》1921年第2期，第1页。
[2] 胡佩衡《参观书画展览会》，《绘学杂志》1921年第2期，第7页。
[3] 余绍宋：《余绍宋日记（1917—1922）》，中华书局，2012，第42页。
[4] 内藤湖南，日本历史学家、敦煌学家，原名虎次郎，号湖南，以号行于世，日本本州秋田县鹿角郡人。早年当过记者，曾来中国任日本外务省顾问。
[5] ［日］内藤湖南：《内藤湖南汉诗文集》，印晓峰点校，广西师范大学出版社，2009，第180页。

少的专家学者所认识,而很难对广大的社会成员产生影响,以充分发挥出陶冶情操、增长知识、传播文化的社会功能"[1]。1914年古物陈列所和中山公园对公众开放,成为传统艺术资源展示的窗口,当时"中国素乏收藏美术品之公共机关。所有美术品,除秘之内府,供奉尝赏外,多散于有势力有富力者之家。一般人民,非为食客幕僚与彼等相接近,皆不获一见,资研习焉"[2]。紫禁城内博物馆机构依赖皇室藏品,而中山公园作为一个公共空间流动地展示着当时大藏家的收藏以及时贤画家新鲜的创作动态,起到了大众艺术启蒙的作用。

其次,展览即宣传。艺术助赈中社会精英参与公共事务成为现代公民教育的一部分。义卖义展不仅筹集资金,也是社会教育的一种重要途径。展览本身就具有广而告之的功能。蔡元培也在《何谓文化》中说:"教育并不专在学校,学校以外,还有许多的机关。第一是图书馆……其次是展览会。博物院是永久的,展览会是临时的。最通行的展览会,是工艺品、商品、美术品,尤以美术品为多。或限于一个美术家的作品,或限于一国的美术家,或征及各国的美术品。……近来在北京、上海,开了几次书画展览会,其余殊不多见……其次是音乐会。"[3]因此,助赈书画展览,除了赈灾募款之外,还有至少有三个功能。第一,为艺术人士提供欣赏优秀艺术作品的机会;第二,对广大民众进行美育、德育;第三,凝聚社会力量,进行社会整合。可以说展览会既是募集资金的一种渠道,也是动员更广大的社会力量参与赈济的一种宣传。同样,如前文提到的,此种宣传不仅有利于助赈和社会整合,也宣传了艺术家本身,树立了其良好的公众形象,提高了其社会地位。

最后,这两次展览会将中山公园塑造成了重要的美术展览场所和交易场所。我们知道,受到文人画思想的影响,中国书画的公开展示和销售曾经对画家来说并不是一件引以为傲的事。然而,若冠以慈善之名则有所不同。慈善性质的书画展览,成为书画市场的一种过渡,令画家在展示和销售作品时的心理

1 潘杰:《中国展览史》,电子科技大学出版社,1993,第591页。
2 郑午昌:《所谓收藏家者》,《美展》1929年第8期,第7页。
3 高平叔编:《蔡元培教育论著选》,人民教育出版社,2011,第290—291页。

障碍逐渐被消除。[1] 中山公园是民国时期北京最重要的美术展览场地之一。而中山公园能够成为最重要的美术展览场地,与艺术赈灾活动密切相关。根据现有资料,可以追踪到的最早在中山公园内举行的独立的、专门的书画展览就是1917年12月1日至7日为京畿水灾助赈而举办的。1917年、1920年这两次京师书画展览会规模空前,产生了极大的社会影响,也宣传了中山公园作为展览场地的功能。此后中山公园举行了多次助赈书画展览会,如佛教慈善救济会、湖北水灾救济会、苏北水灾筹赈会、艺专老少画会、北京赈灾书画展览会等。而艺术家也以个人名义举行助赈展览,如前文提到的张大千、于非闇就曾在中山公园水榭举行赈灾画展。根据民国报刊与中山公园档案统计,1917年至1937年20年间,中山公园举行了各类美术展览约190场,几乎每一两个月就有一场展览在中山公园举行。中山公园成为艺术家通过举办展览交际、交流,通过艺术助赈参与社会事务的重要的文化公共空间。

综上所述,两次京师书画展览会名声大噪,让中山公园从此成为北京重要的艺术展览场地。当时展览会的举办主要是为了募集资金以解赈灾燃眉之急,然而这两次展览会作为面向大众的独立的、专业的书画助赈展览会,其成功举办事实上又进一步破除了以鬻艺为耻的心理障碍,成为商业性书画展览会之先声。此前,中国美术市场上的商业性展览会多以工艺美术为主。在此之后,中山公园各种性质的美术展览、展览会丰富起来,为艺术家们和大众提供了一个良好的交际、交流、交易平台,成为现代北京艺术社会最重要的舞台之一。

二、扬仁雅集时贤书画扇面展览会与展览的品牌化(1924—1937)

民族特色品牌大展

百年之前,艺术界万象更新,不仅大师辈出,而且也形成了具有中国特

1 陶小军:《"助赈启事"与晚清书画鬻艺活动——以〈申报〉相关刊载为例》,《文艺研究》2017年第9期,第146—152页;陈永怡:《近代书画社团的经济性质与功能》,《新美术》2005年第3期,第36—43页。

色和时代特点的品牌展览。扬仁雅集,即扬仁雅集时贤书画扇面展览会,始创于20世纪20年代,最早的展览广告刊登于1924年的《晨报》,白文贵和屈明祖的文章中也都记载雅集首创于1924年[1],基本可确定1924年为其创立年份。而1927年《晨报》记录了第5次展览,1933年《益世报》记录了第25次展览,7年内举办了20次展览,可见扬仁雅集每年不止举办一次。20世纪30年代雅集终止。我们可以看到最后一次扬仁雅集的举办时间就是中山公园档案记载的1937年。

根据民国报刊和中山公园档案记载,扬仁雅集多集中在每年5月、6月、7月三个月,每次展期9天左右,展览地点在中山公园内,展览场地包括董事会餐堂、碧纱舫和春明馆三处,1926年曾在北海公园举办过一次(表4-20)。所展内容以扇面为主,兼具精刻扇股,间或"附有延光室所拍照之历代珍秘书画",雅集规模盛大,鼎盛时期仅扇面作品一类数目就达3000余件。[2]要知道在百年之前的北京,艺术公开展示还是新生事物,开办历时10余年且规模如此之大的民间自筹式的展览不仅是创举,更是盛举。该展览又以书画扇面为展览主题,中国"文人结习,多爱书画,好之酷者,不忍或离,故米襄阳书画一船,赵子固卷轴盈簏,盖陶写性灵,非此不乐也。然则诗扇,苟称书画刻三绝,随时把玩,随地展读,烟云供养,墨妙怡情,岂不便于轴册,宜乎挽近好是者之多矣"[3],中国文人独具爱扇这特点,所以说扬仁雅集是中国特色品牌大展毫不为过。

扇,又称为箑,其功用不外招风取凉,拂尘去灰,引火加热,驱赶虫蚁。最早的扇子用棕榈叶、羽毛制成,后来出现了竹篾蒲草。传说三皇五帝时就有

1　白文贵:《蕉窗话扇》,浙江人民美术出版社,2016,第90—91页。屈明祖:《记先祖屈公兆麟与清廷如意馆》,载北京燕山出版社编:《古都艺海撷英》,第374页。
2　《书画扇面展览》,《京报》1931年5月30日,第6版。《扬仁雅集展览书画》,《益世报》1928年5月29日,第7版。
3　白文贵:《蕉窗话扇》,第92页。

表 4-20　扬仁雅集展览统计[1]

年份	月份	地点	展期	扇面数量
1924 年	7 月中	未提	7 天	
1925 年	6 月初	董事会	9 天	
1926 年	7 月中	北海公园漪澜堂	5 天	
1927 年	6 月中	董事会	9 天	
1928 年	6 月初	董事会	7 天	3000 余件
1929 年	6 月	餐堂	11 天	
1930 年	6 月中	董事会[2]	10 天	2600 余件
1931 年	6 月初	碧纱舫	10 天	2000 余件
1932 年	5 月下	碧纱舫	10 天	六七百件
1933 年	5 月	春明馆西厢	7 天	
1936 年	6 月	春明馆	10 天	
1937 年	6 月	春明馆	11 天	

扇了，而考古证据则最早追溯到春秋。扇面是为俗称，旧称扇叶、扇页，雅称篁头。而追及书画扇面之滥觞，画于扇有"杨修与魏太祖画扇，误点成蝇"[3]，书于扇则有"羲之书扇"的传说。

论扇，1926 年胡佩衡所著《画篁丛谈》和 1938 年白文贵所著《蕉窗画扇》言简意赅、文风优美、面面俱到，值得一读。前者可能是中国美术史上第一部以扇画为主题的专著，全书 40 页，正文不过 20 页，介绍了从扇史到扇画技法再到收藏保存等各个方面。《画篁丛谈》民国时期曾印至五印。1949 年后没有再版，目前可查于中国国家图书馆古籍馆。后者浙江人民美术出版社 2016 年已经再版，其中随录民国时期善画扇者众多。此外沈从文先生的《扇子史话》更注

[1] 1930 年扬仁雅集巡展至津辽。1933 年 5 月展览未结束而因时局关系中断，6 月复展，两次展期均为 7 日。
[2] 此次展览后来巡展至天津。
[3] 张彦远：《历代名画记》，中国书店，2018，第 154 页。

重考古佐证。故宫藏元明名人书画折扇三百柄，为实物精品，有目录《烟云宝笈》。此几种资料相互借鉴，相得益彰，通过它们可对中国扇的历史文化有一定理解。而胡佩衡和白文贵先生论扇的著作中皆提到扬仁雅集。"故友溥尧臣勋，于甲子之岁（1924），创设'扬仁时贤雅集书画扇面会'，首次展览于稷园，海内名家皆有出品，琳琅满目，美不胜收，在艺术界放一异彩"[1]，"近有人创办扬仁雅集扇会，每年征集各省书画扇面，公开展览而观者云集。此固为雅人之深致，而扇面书画为社会所重视，抑亦明矣！"[2]

发展至民国时期，书画扇面以类别划分可分为平扇（即柄扇，固定的扇面下加一柄）和折扇（古名聚头扇，又称为聚骨扇）。平扇之中，纨扇一类以丝织物为主的扇面书画艺术在六朝时已经盛行，宋元之际达到顶峰。而折扇一类以纸张为主的扇面书画艺术勃于明清。纨扇之中又以"裁做合欢扇，团圆似明月"的圆形团扇最为时兴，折扇纸扇面则以泥金扇面[3]为尚。北宋尚书画，设置翰林书画院，将画学纳入科举考试。两宋也是书画纨扇艺术最辉煌灿烂的时刻。而折扇其实是舶来品，仿蝙蝠之翼，或从高丽、日本传入，初称倭扇，为士大夫所不喜。明陆深《春风堂随笔》记："元初，东南夷使者持聚头扇，当世讥笑之。"

宋元之际，纨扇是主流，折扇只是仆从拿着，还不是文人雅士染翰挥毫的对象。[4] 后明永乐年间，朱棣喜其卷舒之便，上有所好，下必甚焉。其时以蜀吴两地所产折扇为佳，而吴门尤善画扇面。明文震亨《长物志》记载姑苏最重书画扇，"素白金面，购求名笔图写，佳者价绝高……纸敝墨渝，不堪怀袖，别装卷册以供玩，相沿既久，习以成风"。从此以后，显贵名流绘扇，至今成为一种独具一格的书画形式。折扇扇面造型特殊，凹凸不平，白文贵论书画扇面艺术，讲究其构图、布局、色彩、线条、形象各个部分和谐统一，以表达精神、气韵、造诣、趣味及意境，进一步体现画家之风格与思想。

1　白文贵：《蕉窗话扇》，第90页。
2　胡佩衡：《画筌丛谈》，长兴王氏泉园，1926，第20页。
3　泥金扇面是用金波或金粉和胶成泥状，涂于纸扇面之上。
4　沈从文：《扇子史话》，万卷出版公司，2005，第5页。

扬仁雅集就是主要展览销售扇面艺术的展览会。那么扬仁雅集中的"扬仁"何谓？启功先生说过，"扬仁雅集"是取《世说新语》中谈扇子"奉扬仁风"的典故[1]，为颂扬仁政德政之意，创办人则为清宗室子弟溥尧臣，后其子金丹西秉承父业。

当时逊清遗民在一起组织雅集活动切磋技艺，聊以自慰，也对传承发展传统书画有比较积极的影响。[2]在今天的民国美术史研究当中，松风画会更受关注，而后文我们会分析溥心畬首次展览或就在1924年扬仁雅集的首次展览之中。1926年溥心畬也参加松风画会，号松巢。然而溥尧臣同为宗室子弟并没有参加松风画会，对溥尧臣的其他记载也不多，出版物中仅在《中国美术家人名辞典·补遗一编》里能检索到他的信息："溥勋，字尧臣。清宗室。善画，不肯为人作，创办扬仁雅集画会，以提倡画扇。"[3]他似乎除了创办扬仁雅集，鲜有在画坛上留下其他踪迹。这或许与他虽善画却不"为人作"有关。但今天观扬仁雅集参展画家的地位与人数，以及几千件展品的数量，可知溥尧臣在当时书画界的影响力。

扬仁雅集参展的作品有"名画家吴兴金北楼之山水、人物、花鸟，文学家闽侯林琴南之山水、金石，书画家贵筑姚茫父之山水、花卉，名画家义宁陈师曾之山水、花卉，名画家丰城王梦白之花鸟，名画家吴县顾鹤逸之山水，名画家北平李翰园之人物，以及名人而又工书善画者，如陈弢厂、朱艾卿、梁任公、梁节厂、樊樊山、陈石遗、袁励准、宋伯鲁、罗瘿公、胡峰荪、丁佛言、袁寒云、清道人、祝椿年"。[4]

扬仁雅集，不仅作品"备臻佳妙"，其形式也突破了传统雅集只谈风月不涉及销售的文人雅集模式，借用了西方艺术博览会（Art Fair）的制式，宣称"该

1 启功：《溥心畬先生南渡前的艺术生涯》，《中华书画》2019年第2期，第78—87页。《晋书·袁宏传》中记载："时闲皆集，安欲以卒迫试之。临别执其手，顾就左右一扇而授之曰：'聊以赠行。'宏应声答曰：'辄当奉扬仁风，慰此黎庶。'"
2 其中，松风画会就是其代表性艺术团体。
3 乔晓军编著：《中国美术家人名辞典·补遗一编》，三秦出版社，2007，516页。
4 白文贵：《蕉窗话扇》，第90—91页。

第四章　中山公园与艺术展示机制

会本不偏不党主义，罗致四方作家，出其精品，链其润金，以应作家之交换，求者之选择。虽在此生活奇窘的平市，开会才一周，售出作品，已达千元之外云"[1]。同时又融合了文人士大夫流觞曲水的风雅传统，选址于公园之内，"春服既成，风乎舞雩。或踽踽于长廊水榭，或相将于濠濮石梁。雅扇轻摇，交相赏鉴，每当一言中肯，会心微笑，益觉其秀在骨，其清在神，弗待烹云煮雪，已不禁两腋风生，如品佳茗矣"[2]。展览同时也顺应了当时艺术活动大众化的时代趋势。

这样一个规模盛大的展览是非常考验展览的展陈能力的。当时展览作为新生事物，在展陈设计上还存在很大提高空间。展览的规模扩大，数量增多，展览设计也受到了一定关注，从下面对扬仁雅集扇面展览的记录可窥见一斑。1925年《社会日报》的一篇《扬仁雅集参观记》记录了当时展陈上的一些问题：

地方狭小，排列太密，令观者有目不暇给，顾此失彼之叹，且以游人太多之故，又难驻立久观，致妨他人之行动，因此遂发左列之缺点：

一、参观者以走马看花之法，匆匆一览，虽遇佳作，无由细赏。

二、美恶揉杂，观者或不留意，则许多佳作因以淹埋。

三、排列不得法，墙头高处之作品，每为观者之所忽略，不能入目。

为解决展品多、展场小的问题，文章作者建议："何不分批分日陈列……则佳作必不至埋没，而观者亦不致目迷五色矣。"[3]

扬仁雅集可以说既承袭了中国文人雅集的特点，又向现代化的公共文化空间有所扩展，在雅集与市集之间，组织者希望为当时的文人墨客提供一个能流觞曲水、畅游园林的传统的雅正之集，同时也为画家、藏家提供交易场所，为

1 《扇面展览会》，《京报》1930年6月12日，第6版。
2 白文贵：《蕉窗话扇》，第92页。
3 记者：《扬仁雅集参观记》，《社会日报》1925年6月12日，副刊第F4版。

市民提供观赏艺术的平台。

从扬仁雅集到溥心畬个展

扬仁雅集不仅名家汇集,也是溥心畬最早崭露头角的舞台。

溥心畬是道光皇帝第六子恭亲王奕䜣的第二个孙子,曾与宣统皇帝溥仪一同进宫遴选大位。溥心畬,名儒,字心畬。他的名字是光绪皇帝亲赐。在中国现代艺术史上,他被认为"诗、书、画"俱佳[1],曾被誉为中国文人画的最后一笔,与张大千、黄君璧并称为"渡海三家"。

溥心畬的绘画在20世纪初的北京具有极高的地位,然而随着他南渡中国台湾,大陆多年来对溥心畬的研究有所欠缺。近年来,随着溥心畬的拍卖和展览活动增多,对溥心畬的研究有所深化。

溥心畬的作品在台湾地区和大陆都有收藏。在台湾地区,1991年其子溥孝华去世,溥心畬的遗作一分为三,分别交由文化大学华冈博物馆、台北故宫博物院与台北历史博物馆托管,其中包括书法175件,绘画292件,其他收藏书画13件,砚石、印章、瓷器等58件,总计543件。在大陆地区,首都博物馆有一幅溥心畬1912年的作品,吉林省博物院收藏了大量溥心畬20岁左右的作品。恭王府溥心畬展览作品为万公潜[2]捐赠,60多件,以他中期的作品为主。

展览方面,1959年5月7日,台北历史博物馆举办"溥心畬个人画展",这是台北历史博物馆画廊开馆首展,展出作品380幅。2013年10月23日,北京画院美术馆以"松窗采薇——溥心畬绘画作品展"为名举办展览,较为全面地

[1] 何传馨:《溥心畬与清代宫廷书法》,《张大千溥心畬诗书画学术讨论会论文集》,1994,台北故宫博物院,第427页。

[2] 1949年,溥心畬南渡后,台湾方面对他不信任,于是派中统特务万公潜长期留守在溥心畬身边。相处日久,万公潜敬佩溥心畬的人品和艺术,二人逐渐成为惺惺相惜的好友。溥心畬专门给万公潜创作的书画作品大概有60多幅。万公潜退休后移居美国。1988年,万公潜被确诊患有癌症,他决定在有生之年把溥心畬赠送给自己的书画无偿地捐献给恭王府。

回顾了溥心畬的艺术生涯。[1] 2014年，台北历史博物馆举办"遗民之怀——溥心畬艺术特展"，展出溥心畬作品260件，其中书画作品190件，书法作品70件；台北历史博物馆馆藏70件，另集合了13位收藏家藏品。2016年3月19日，苏州博物馆"寒玉入怀——台北历史博物馆藏溥心畬艺术展"展出溥心畬作品45件。2016年10月28日，北京恭王府举办"溥心畬诞辰120周年纪念特展"。拍卖方面，1951年画作《瓶花》拍出161万元；2010年11月22日溥心畬的《陶渊明诗意》（八幅），在中国嘉德拍出437万元；2013年5月11日溥心畬的《瓜蝶绵延·楷书》成扇在中国嘉德拍出138万元。

溥心畬最早是如何步入画坛的呢？这与扬仁雅集有一定联系。辛亥革命后，溥心畬隐居戒坛寺（1912—1924）[2]，"辛亥武昌之变，朝廷方召袁世凯决大计，袁氏疾诸王之异己者，临之以兵，夜围戟门。护卫故吏恐不利于孺子，奉太夫人携儒兄弟避难清河故吏家"[3]。西山时期，溥心畬临摹旧藏，并与海印上人多有交游。然而苏立文认为，"他由宫廷教师教授绘画，这些教师们小心翼翼地将自己的姓名隐瞒起来"[4]，因此溥心畬的书画，往往既能展现宫廷绘画技巧，繁复工整趋于极致，又能有文人之风，淡雅素净超然世外。这些"宫廷教师"是否存在不得而知，总之溥心畬自称其画无师承而多临摹自学。也是在西山隐居和临摹时期，溥心畬开始以笔墨补贴家用，但最早也不是靠画画。他在自述中谈到1914年为遗民委托墓志铭一类文章而有收入。[5]

1 马春梅：《被遮蔽的溥心畬——吴洪亮访谈》，《国画家》2013年第6期，第60—61页。策展人吴洪亮指出，"松"指松风画会，"窗"则是窗户，是一个隔离。"不论是户内到户外或户外到户内，都有一种疏离感，促使我们去观看去思考……关于有很多说不清的事情，特别模糊。而'采薇'这两个字最早源于《诗经》，是一个被遣戍边的将士出征归来的意思……第二个概念是伯夷叔齐的故事。这其实是在说遗民的坚守……'采'的过程也说明他在传统中寻找各种滋养。所以'松窗采薇'这四个字基本代表了他的状态。"
2 詹前裕：《溥心畬——复古的文人逸士》，艺术家出版社，2004，第13页。
3 王家诚：《溥心畬传》，九歌出版社，2017，第46页。
4 ［英］迈克尔·苏立文：《20世纪中国艺术与艺术家》，陈卫和、钱岗南译，上海人民出版社，2013，第36页。
5 陈隽甫笔录：《溥心畬先生自述》，《雄狮美术》1974年第39期，第22页。

笔者认为溥心畲的画作最早面向公众展示销售，并非在 1925 年他的个人展览上，而是在 1924 年的扬仁雅集中。一来启功曾回忆道：

> 先生的画作与社会见面，是很偶然的。并非迫于资用不足之时，生活需用所迫，因为那时生活还很丰裕的。约在距今六十多年前，北京有一位溥老先生，名勋，字尧臣，喜好结交一些书画家，先由自己爱好收集，后来每到夏季便邀集一些书画家各出些扇面作品，举行展览。各书画家也乐于参加，互相观摩，也含竞赛作用，售出也得善价。这个展览会标题为"扬仁雅集"，取《世说新语》中谈扇子"奉扬仁风"的典故。心畲先生是这位老先生的远支族弟，一次被邀拿出十几件自己画成收着自玩的扇面参展，本是"凑热闹"的。没想到展出之后立即受观众的惊讶，特别是易于相轻的"同道"画家，也不禁诧为一种新风格、新面目，但新中有古，流中有源。可以说得到内外行同声喝彩。虽然标价奇昂，似是每件二十元银元，但没有几天，竟自被买走绝大部分。[1]

二则屈明祖回忆道："1924 年北京著名文物鉴赏家溥尧臣、金丹樨父子，在中山公园首创《扬仁雅集时贤书画扇面会》。"[2] 扬仁雅集之后又多次在中山公园举行。

三则郑孝胥的日记也提到溥心畲参加展览和扬仁雅集之事。可知至 1929 年，溥心畲作品已经多有展览，并同逊清遗老多有互动：

> 诣行在，进讲。赵恒光月修来。张亚馨来，邀同至泰康商场观书画会，皆时人所作。惟溥忻、溥儒为佳，汤定之、萧谦中次之，而闺人作者六十余人；司会者溥尧臣，求余为作"扬仁雅集"扁。又与亚馨同访刘铁珊玉春，坐间有翟某，醉呶不已。陈向元来，示《去思图》，题者数诗。伯

1 启功：《溥心畲先生南渡前的艺术生涯》，《中华书画》2019 年第 12 期，第 87 页。
2 屈明祖：《记先祖屈公兆麟与清廷如意馆》，载北京燕山出版社编：《古都艺海撷英》，第 374 页。

平、女景携儿女来。[1]

溥心畬善画扇面,也记载于《蕉窗话扇》当中:"溥儒,号心畬,清室近胄,与雪斋溥忻同以书画名于时。世许为旧王孙之二俊。书尤超妙绝俗。心畬能诗。山水取法宋元,人物、花鸟无所不精。生长王邸,所见皆人间绝品,每一挥毫,格高思古,自非凡手所能及,与大千有南张北溥之称。所作扇叶,多荒寒小景。"[2]

我们根据中山公园的史料可以看到溥心畬在中山公园的展览记录。溥心畬除了个人展览之外,也参加了1924年的扬仁雅集。这一点我们可以通过启功和屈明祖的以上回忆得以了解。这与普遍认为的溥心畬步入画坛是1925年他在中山公园举办个展,或以1930年与夫人罗清媛[3]伉俪联展为契机相比还要早。启功曾回忆,1924年扬仁雅集中溥心畬的作品销量之好,令溥心畬自己也没有想到。可见溥心畬最早展画卖画,受画坛推崇,更有可能是在1924年的首次扬仁雅集上,否则1925年个展之后再参加扇面雅集展览而获得赞许,不至于让画家和买家皆如此"没想到"。而他自己也在自述中提到1924年29岁进入北京画坛,有马远、夏珪风貌。[4]1925年溥心畬因为生活所需把日常自存的作品拿出来开了第一次个人画展,几乎售空。然而启功说从1925年之后,溥心畬的"自珍精品"较为少见。[5]溥自己也承认:"吾每写有得意之作,总自留聊一自娱耳。"[6]可知为了销售而创作的作品,质量并不如1925年展览的作品。即便如此,如前文所引,郑孝胥在1929年的日记中仍然对溥心畬的作品赞赏有加:"惟溥忻、溥儒

1 劳祖德整理:《郑孝胥日记》第四册,中华书局,1993,第2256—2257页。
2 白文贵:《蕉窗话扇》,第68—69页。
3 1917年,22岁的溥心畬与清末陕甘总督、宗社党大将升允的女儿罗清媛结婚。宗社党即溥儒的兄长溥伟、载涛、载泽、铁良人为对抗袁世凯和革命党所组成的势力,试图以陕甘总督多罗特·升允为外应,并联合德、日等国复辟。
4 陈隽甫笔录:《溥心畬先生自述》,《雄狮美术》1974年第39期,第22页。
5 启功:《溥心畬先生南渡前的艺术生涯》,《中华书画》2013年第12期,第4—11页。
6 陈巨来:《安持人物琐忆》,上海书画出版社,2011,第6页。

为佳，汤定之、萧谦中次之。"

追溯溥心畬民国时期所参加的展览，除了同为清室子弟的溥尧臣创办的扬仁雅集，溥心畬在中山公园内也举行过多次展览（如表4-21所示），最早的展览在1925年。可查在水榭举行的展览有1933年10月、1935年9月、1937年5月、1939年5月、1939年12月，共5次。

而且根据1930年中山公园档案和1935年《大公报》的报道，溥心畬至少与他的夫人罗清媛共同举办了两次展览。第二次是1935年溥心畬与夫人罗清媛在生下一女二子后一同举办的画展：

> 国立北平艺专教授溥儒先生字心畬，为逊清恭亲王之孙，逊帝溥仪之从兄，诗人而□□画家者也。山水专擅北宋，其□力雄伟之处，直逼宋元名家之上，久已驰名中外，最近其作品"云山"一帧亦为德国柏林博物馆之中国美术室请求赠予陈列，其价值可知，其夫人清媛女士，女诗人而擅山水，一门风雅，诚为艺林□事。兹溥氏夫妇书画已于昨日（三十一日）起在北平中山公园水榭陈列五日，闻北平之外国各大使有在北戴河避暑者，将还归参观云。[1]

表4-21　溥心畬中山公园参展列表（1925—1941）

时间	展览/展览者	地点	展期
1925年	溥心畬首次个展		
1930年	溥心畬伉俪联展		
1933年	溥心畬个展	水榭	7日
1935年	溥心畬个展	水榭	5日
1936年	中国画学研究会第十三次成绩展		
1937年	溥心畬个展	水榭	2日

1　《溥心畬夫妇书画展览昨日起在北平中山公园举行》，《大公报（天津版）》1935年9月1日，第13版。

(续表)

时间	展览/展览者	地点	展期
1939年	溥心畬等四君联展	水榭	
1939年	溥心畬个展	水榭	
1941年	雪庐画社时贤扇展		
1941年	中国画学研究会第十八次成绩展		

在中山公园展示和销售自己画作的同时，溥心畬还在琉璃厂挂笔单、在北京艺专执教，也同齐白石一起参加过中华全国美术会。[1]在琉璃厂挂笔单一则前文已有详述。台静农的《龙坡杂文》中记载，溥心畬进入画坛后润笔在琉璃厂是最高的，而后门大街小书画店中，流有据传是佣人流出的画作。台静农买到过溥心畬书写的成亲王体对联，每幅只售2元而已。[2]1934年溥心畬由黄郛推荐在北京艺专任教，月薪达400元。[3]庞熏琹在他的自传里写到他在北京艺专教书，还提到了溥心畬："当时北平的旧习气很重，比方溥心畬老师到校，校工都要向他请安。"[4]溥心畬在北京艺专的执教生涯持续到1937年。

三、中日联合绘画展览会与文化外交（1924）

中山公园在与国际艺术世界交流方面扮演着重要角色。中华民国时期"不少外国展览先后来华展出，它们有的是开展文化或经验交流，有的是援助中国革命，并从内容到技艺上，给中国展览送来了宝贵经验。与此同时，中国也组织了不少展览到外国展出，甚至还参加世界博览会活动，更使中国展览提高到一个新

1 陈隽甫笔录：《溥心畬先生自述》，《雄狮美术》1974年第39期，第22页。但是，齐白石在他的自述中未提及与溥心畬同往，只说："先到南京，中华全国美术会举行了我的作品展览；后到上海又举行了一次，我带去的二百多张画，全部卖出。回到北平，带回来的'法币'，一捆一捆的数目倒也大有可观，等到拿去买东西，连十袋面粉都买不到了。"
2 台静农：《龙坡杂文》，洪范书店有限公司，1988，第103—194页。
3 王家诚：《溥心畬传》，第109—110页。
4 庞熏琹：《就是这样走过来的》，生活·读书·新知三联书店，1988，第190页。

的水平。……错综复杂的民国时期,也是中国展览的脱胎换骨时期"[1]。当时的中山公园,在国际文化交流乃至文化外交层面,都是一个重要的平台。

与世界对话

本节我们就中山公园作为国际文化交流空间展开讨论。当时中国并没有美术家协会,在美术界能够以准官方性质进行国家文化交流的重要团体就是中国画学研究会。中国画学研究会于1920年成立,该研究会的创办人员和经费都是具有官方背景的。

在此之前,1915年司法部参事余绍宋组织司法部同人成立了宣南画会。1916年,金城和陈师曾、陶瑢、汤定之组成了西山画会。[2] 而民国期间传统派中规模最大、持续时间最久,且面向民间招收会员的艺术社团当属中国画学研究会,其主要活动场所即为中山公园。

中国画学研究会的会长为金城和周肇祥。金城出身经商世家,曾赴伦敦学习法律。1906年金城到京后成为编订法制馆协修。民国初年,金城被举荐为内务部佥事,不久又当选众议院议员,继而任国务院秘书、蒙藏院参事等职。[3] 金城于1920年至1926年任研究会会长,第四次中日绘画联合展览会归来后病逝,时年仅49岁。他虽留学英国,但倡导传统美术,主张临摹宋元。金城逝世前,主导了四次中日绘画联合展览会。周肇祥,与金城同为研究会创办者,并于1926年8月到1928年2月期间担任古物陈列所的第四任所长。中国画学研究会名誉会长为徐世昌。徐世昌1920年任中华民国总统,是北洋政府时期唯一非军阀出身的总统,这在前文已述及。他将日本退还的部分庚子赔款用于筹建中国画学研究会(图4-11)。[4]

1 潘杰:《中国展览史》,第648—649页。
2 龚产兴:《陈师曾年表》,载《朵云》第六集,上海书画出版社,1984,第115页。
3 程锡庚:《金拱北先生事略》,《湖社月刊》1927年第1—10期合刊,第2—3页。陈宝琛:《金北楼先生墓志铭》,《广智馆星期报》1929年广字49,第5页。
4 周怀民:《中国画学研究会二十年之回忆》,《立言画刊》1939年第36期,第24页。

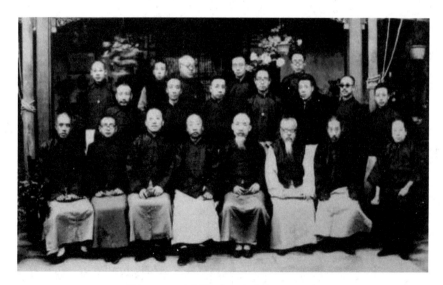

图 4-11　中国画学研究会成立合影[1]

中国画学研究会与北大考古学会、历史博物馆、古物陈列所、故宫博物院、清华研究院、中华图书馆协会、北京图书馆、京师图书馆、中央观象台、天文学会、地质学会，于 1926 年 4 月在北京又成立了中华学术团体协会。这个协会是为保护我国各种科学资料而成立的有关机构和学术团体的联合组织，由各个领域最具有实力的团体组成。1929 年又扩充了 11 个学术团体。它的宗旨是反对外国侵夺我国主权，反对外国人假借游历或远征探险之名，攫取我国各种科学资料。协会组织了西北科学考察团，陆续从西北搜集科学物品进行整理研究。[2] 所以中国画学研究会的宗旨虽然是传扬中国美术，其活动却带有一定的政治色彩，我们可以看到它与文化安全息息相关。在本章的第三节和第四节，我们将分别通过中国画学研究会在文化交流和传承国画两个方面的活动，讨论中山公园的中介作用。

1　1920 年中国画学研究会在北京成立，合影摄于中山公园董事会。前排左起第三人金城、第五人周肇祥、第六人陈汉第、第八人金章，中排左起第二人李上达、第三人刘光城、第四人李鹤筹、第五人吴熙曾、第六人胡佩衡、第七人管平，后排左起第一人常斌卿、第二人马晋、第四人陈咸栋。
2　章绍嗣主编：《中国现代社团辞典》，湖北人民出版社，1994，第 191 页。

中国画学研究会主办了四次中日联合绘画展览会,第三次在中山公园举行,之后中山公园也进行了其他国际文化交流活动。例如1936年9月底,"匈牙利国布特倍斯特城,法兰雪斯何甫亚细亚美术馆馆长,塔盖世邹鲁丹博士来华考察美术",10月1日周肇祥在中山公园来今雨轩设宴招待,周致欢迎词、塔博士讲演。本次活动,中国和匈牙利两国在文化交流上取得了一定成就。正如塔博士演讲中所说:"(一)则匈牙利古代文化与中国大有相同之点,由最近古墓发见诸物,及在陕西、开封、大同等地所见古物,与匈牙利流传者,很多相同,足以证明汉代即与中国有往来,可见两国文化艺术上已有悠久之关系。(二)中国绘画学之伟大,就东亚言,亦站在最高峰。此行在北平、曲阜、正定等处,看见古刻古画不少,既得诸君捐助,或详加指导,或赠送作品,深堪感谢,带回敝国,当陈之博物院以供国人参考,且足为永久之纪念也。"[1]

文化交流展示方面,中山公园不仅有这样的国际大型活动,还举行过多次西画展览会。我们通过中山公园档案可以看到,中山公园在1928年至1939年间共举行了17次西画展览,其中11次在1932年至1933年间举办(表4-22)。西画展览占艺术展览总数263场中的6%。虽然数量不多,但也为保守的北京画坛带来了新风。

表4-22 中山公园的西画展列表

时间	展期	个人/团体名称	展览性质	地点
1932年5月	3天	梁述生君	西画展览会	水榭
1932年5月	2天	王淮君	西画展览会	水榭
1932年6月	3天	艺术学院	西画展览会	水榭
1932年6月	3天	吴乾鹏君	西画展览会	四宜轩
1932年6月	3天	邓雪秋君	西画展览会	春明馆
1932年6月	5天	张剑鄂君	西画展览会	水榭
1932年12月	3天	秦威君	西画展览会	水榭

[1] 《艺苑珍闻》,《艺林月刊》1936年第83期,第15—16页。

（续表）

时间	展期	个人/团体名称	展览性质	地点
1933年5月	3天	王凯成君	西画展览会	春明馆
1933年5月	3天	杨济川君	西画展览会	碧纱舫
1933年8月	3天	美术学院	西画展览会	春明馆
1933年9月	7天	杨化光君	西画展览会	水榭
1934年7月	3天	刘凤虎君	西画展览会	水榭
1935年7月	4天	张剑鄂君	西画展览	餐堂
1935年8月	4天	魏□君	西画展览	水榭
1936年10月	3天	关华女士	西画展览	水榭
1937年4月	3天	夏承□先生	西画展览	春明馆
1937年6月	4天	华大美术科	国、西画展览	董事会

交流与较量

在近现代美术史上，中日美术的交流对中国绘画有着深刻的影响。"美术"一词也是在1910年清政府举行南洋劝业会时引进的。在此之前，美术主要用"图画手工"表示，图画是绘画，手工是工艺美术。[1]

中国画学研究会的成立与筹办中日联合绘画展览会密不可分。"民国七八年间，我国总统府顾问坂西利八郎氏，屡欲介绍日本画家来华开会，与周肇祥、金绍城、颜世清等谈过多次，只因我国画家散漫无团体，不易集会又不宜终拒，周金二人遂与同志组织中国画学研究会，一面联合画家，一面训练人才。"[2] 1918年12月，金城、陈师曾等出面召集北京画家为日本画家渡边晨亩（1867—1938）举办招待会，席间一致认同要"在政变多端、民心摇动之漩涡中，毅然谋美术之发展"，中日两国画家"协同研究东洋美术，穷其蕴奥，借以发扬神妙

1 陈振濂：《近代中日绘画交流史比较研究》，安徽美术出版社，2000，第66页。
2 燃犀：《东方绘画协会原始客述》，《艺林旬刊》1929年第62期，第2版。

精华"[1],决定举行中日绘画联合展览会。

之后的四次展览会举办情况为:1920年11月在北京达子庙的欧美同学会和天津河北公园商业会议所举办;1922年5月在东京府厅商工奖励馆举办;1924年4月和5月,分别于北京中山公园和上海举办;1926年6月,在东京府美术馆和大阪市公会堂举办,并于这一期间讨论成立东方画会。

其中,第三次中日联合绘画展览会于1924年4月24日至5月5日在北京举行。4月20日日本代表受到"日本外务省文化事业部"资助,从东京出发,抵奉后,即搭京奉通车,直达北京[2],周肇祥、金城接待。5月2日北京画界同志带领日本画家荒木十亩、小室翠云、渡边晨亩等10余人,游览明陵及八达岭。原定于4月30日的展期延期两次,5月5日才在京结束。[3]之后中日代表到上海继续开会,5月17日至19日,展览在爱而近路纱业公所举办。展览间中日画家亦游览江浙名胜。虽伴随政治摩擦,但艺术界的交流看起来是温情脉脉的。即便国内反日情绪高涨,中国官员画家们却极尽地主之谊,不仅带日本画家游览名胜,还举行了多次欢迎会。当时接待日本画家的周肇祥、金城、凌文渊均是政府高官,其言行不仅代表自身,也带有官方色彩。

日本画家荒木十亩在5月5日的上海欢迎会表示"此次数人等承诸公热诚欢迎,诚出意外,感谢之意,不可言宣"并非客套。然而两国紧张的关系也不容回避,"敝国艺术界党派亦多,团体的竞争,与个人的竞争,无时或已。但竞争结果,进步亦速。日本前此曾由中国输入种种文明,近则西洋文明,亦输入不少,旧有文明,即艺术一途,几不为其侵夺之势。幸而有竞争进步,始能维持至今。不过竞争自竞争,对外仍出各派共同为之。此次中日绘画展览会能得如此好结果,实鄙人等所欣慰者,惟盼今后愈益发展而光大之,使两国得以

[1] [日]渡边晨亩:《湖社半月刊出版感言兼以悼慰主唱中日艺术提携者亡友金拱北先生》,《湖社月刊》第1—10期,第8页。
[2] 《中日绘画展览会消息》,《申报》1924年4月25日,第15版。
[3] 《日画家游览十三陵》,《晨报》1924年5月5日,第6版;《绘画展览尚有一天》,《晨报》1924年5月5日,第6版。

艺术而接近，则敝人等尤觉欣幸云云"¹。5月6日的茶会上，姚茫父则致辞："盖艺术界本来各立门户，门户愈多，竞争愈盛，而进步乃愈速。我国自战国以来，即有此风尚，日本自德川还大政以后，至今日之进步亦极可观，同人等欢迎诸位，无非欲借此仰承指教，使知我国艺术界各派之短长。幸承诸位光降，务望不吝金玉，多多赐教云云。"荒木十亩则答："同人屡承贵会热忱招待，无任感谢。今日瞻仰陈列各品，满室琳琅，尤称愉快，本来艺术一门，愈有竞争而进步愈速。中央公园之展览会与贵会，均极有精采。希望诸君愈益发挥个人之特长，组织多种画会，最后忽归纳于一种联合大会，以表现一国之艺术，则同人殊不虚此行矣云云。"²

言语之间，双方直言不讳展览会为"竞争"，中方热情欢迎之余，明言"借此仰承指教，使知我国艺术界各派之短长"，而日方为客，竞争之余多强调"联合""使两国得以艺术而接近""最后忽归纳于一种联合大会"，并且仍是为优秀文明输出合理的列强逻辑背书。认识展览的本质，不能脱离当时的历史语境。20世纪20年代，华盛顿会议后，九国公约让日本受到列强钳制，无法对中国进行直接控制和武力侵略，日本只能暂时调整对中国的政策，采取不干涉中国内政的原则，弱化中国和在华列强对日本的敌意，转而以维护满蒙经济特权为底线。这一时期，币原喜重郎暂缓了武力侵略，极为维护东北经济特权，柔中带刚，这一时期被称为币原外交时期。在文化方面，日本在中国各地建立学校、发行报纸。1922年3月31日，日本政府公布《对"支"文化事业特别会计法》，利用庚子赔款在中国创办文化事业。5月7日成立"对'支'文化事业局"。1924年2月6日中日双方达成协议，设立"东方文化事业总委员会"，利用庚子赔款，进行文化侵略，协议内容包括设立图书馆、人文科学研究所、博物馆、医学院等。1924年2月27日，中华留日各校同窗会发表了《关于庚子赔款管理使用的宣言》，反对日本的文化侵略，后国内教育各团体陆续表示庚子赔款应一

1 《日画家游览十三陵》，《晨报》1924年5月5日，第6版。着重号为引者所加。
2 《北京画界同志会欢迎日宾茶会》，《晨报》1924年5月6日，第6版。着重号为引者所加。

律退回、反对外国人在中国国内开办教育事业等。1923年，第三次中日联合绘画展览会之前，北京各界发起反对"二十一条"，要求收回旅顺、大连的运动，一直持续到1925年演变成了席卷全国的五卅运动。[1]虽然确实有日本画家推崇中国绘画，展览也有真诚的艺术交流成分，但是考虑到展览组织双方的资金背景和当时山雨欲来风满楼的时代背景，中山公园的这场展览亦如同一场没有硝烟的战争。

展览统计

本次展览作品683件，其中中国方面以传统绘画为主，而日方兼具新日本画和传统画。目前对此次来华参展的日本作品和画家的认识，多来自1999年云雪梅的论文《金城和中国画学研究会》："展出了渡边晨亩、荒木十亩、平福百穗等50名日本画家的200余幅作品。"[2] 后来研究第三次中日联合绘画展览会的成果，多沿用这一说法。但是，根据展览目录（表4-23），可以看到这一说法并不准确。我们从参展目录中看到日本参展画家111人，每人参展作品1至3件。作品共155幅，其中包括山水作品76幅，花鸟作品62幅，人物作品17幅。

表4-23　第三次中日联合绘画展览会：日本之部

画家	作品名称	画家	作品名称
平福百穗	秋溪游鹿	藤间秀山	雨中椿
汤田玉水	寒村宿鸟 寒林	福永晴帆	椿
水田砚山	普陀净刹	西乡松玉	白河系舟 温室群花
水田竹圃	桐江钓台	坚山南风	鲤

1　孙乃民主编：《中日关系史》第二卷，社会科学文献出版社，2006，第100、101页。
2　云雪梅：《金城和中国画学研究会》，《美术观察》1999年第1期，第59—62页。

（续表）

画家	作品名称	画家	作品名称
渡边晨亩	孔雀 雨后 秋风	太田天洋	芦生梦（一） 芦生梦（二） 芦生梦（三）
矢泽弦月	春日迟迟	土生二郎	青物 静物
三尾吴石	猛虎（一） 猛虎（二）	蜷川秀华	黄昏
菊泽武江	军鸡	森白亩	庭春 鸣鹤
田村静江	牡丹	木村广亩	郊外春色 郊外
高须芝山	米法山水 山云	小松清次郎	南田烛
首藤白阳	水墨山水	石井林响	枇杷
高濑五亩	虎	胜田蕉琴	达摩
荒木十亩	墨画 雨后	荒居翠湖	早春 骤雨
小室翠云	山水（一） 山水（二）	丸山松倦	天保九如
三木初枝	贝图 丛花	武井晃陵	旅春
中村岳陵	狗儿（一） 狗儿（二）	梅泽秋穗	湖畔
胜田胜蕉	达摩	梶田应古	将雨来
飞田周山	瀑布	加藤国堂	伊豆春景
落合玲珑	雪中鸳鸯	村上狂儿	罂粟
上野秀鹤	长生鸠	高濑静谷	玉堂富贵 燕燕差池

(续表)

画家	作品名称	画家	作品名称
上野秀薰	花菖蒲	上原桃亩	岩间的花
广濑东亩	长闲 鲤 雪霁	井泽苏水	仙境白云 梅鹤高士
森村宜稻	岚峡 清露	山本昇云	秋日和
长谷川泰山	雪晨	水野秀方	巴御前
宫田绢子	梦	仓田松涛	飞行机 乐天地
中村真齐	鲤	坂内青岚	一目千本 旭日
大贯铁心	虹	金子米轩	春晓
荻生天泉	礼赞 曲水宴 罗浮	大坪正义	丰玉姬
田村彩天	雨的修善寺	荒木月亩	秋林
益田柳外	古利根的冬	外海烟岚	月二题（一） 月二题（二）
今中素友	春三题（一） 春三题（二） 春三题（三）	渡边苍丘	枯野
户室临泉	雪中的山村	山田敬中	新绿雨后
渡边浩年	爱犬	棚田晓山	夕月 棋局
石川寒岩	湖村	佐野石峯	柳塘清书
中田云晖	新晴 双艳	宫田司山	鸠 筧

(续表)

画家	作品名称	画家	作品名称
佐藤华岳	梅天 朝颜	木村梯三	菊
柴宗广	冬枯	望月春光	春光
佐藤敬美	如月	岩田丰□	紫式部
矶田长秋	更夜	小山荣达	勤王
岛田墨仙	抚松	山下红亩	春日
水上泰生	孟春	林弘二	金鱼
前田凤堂	犬 平和	川崎小虎	山村暮雪 红叶
清田柳庄	军鸡 若叶白吉神社	本清一	越户景趣
都筑真琴	花□	嵯峨仁子	庭院一隅
吉田秋光	野梅	牧野永昭	归牧
野田九浦	暮天烧岳	江森天寿	桃
伊藤深水	海边朝雾	畑仙龄	三峡天狂山
和田春龙	雨	弓家恒亩	桃 早春
冈部光邦	雨后比睿山	今井爽邦	水月观音
伊藤响浦	比良暮雪	玉舍春辉	陇月
福田浩湖	冬枯山村 秋山行旅	森山香浦	山鸠
木岛柳鸥	雨中比睿山	太田秋民	红梅内侍 美人 初夏
五岛耕亩	玉簪	永田春水	立葵 幼雏鸡 白梅

（续表）

画家	作品名称	画家	作品名称
野田琴亩	猿	月冈耕渔	震后市街
仓石松亩	桥二题（一） 桥二题（二） 夏山路	古畑谦太郎	石榴
长峯五月	双兔		

而第三次中日联合绘画展览会中，中国作品众多，共420件，包括山水作品220幅，花鸟164幅，人物作品34幅。

这里对中国参展画家和作品分析如下：中国参展画家75人，其中女画家10人。平均年龄40岁。吴昌硕80岁最年长，吴镜汀20岁最年轻。

参会者金城弟子众多（表4-24），因金城别号藕湖，其弟子也多有"湖"字号。包括金城在内的金门画家27人，其中女弟子4人：孙诵昭、徐慧、陈克明、丁瑛卿。金城及其门下参展作品200件，几乎占展览作品的一半。这些人也是后来湖社的主要成员，参加展览时平均年龄为32.79岁。

总的来说，这些画家代表了中国传统派绘画的面貌。其中金门多注重摹古，擅长工笔者居多，如金章、陈东湖、赵梦朱，当时胡佩衡也钻研精细的笔法，从中可以看出传统工笔向现代工笔转变的迹象。周肇祥、姚茫父、萧谦中的山水融合南北宗风格，而写意画家则融入金石气息，形成了新的风格。

表4-24　金城门下弟子参展名单

姓名	籍贯	生卒年	参展时年龄	参会作品件数
金绍城（拱北、藕湖）	吴兴	1878—1926	46	画10件
胡衡（佩衡）	涿县	1891—1962	33	画10件
刘光城（子久、饮湖）	天津	1891—1975	33	画4件
张琮（紫桓、湛湖）	天津	生卒年不详		画5件

（续表）

姓名	籍贯	生卒年	参展时年龄	参会作品件数
朱之哲（绳兰）	北平	生卒年不详		画6件
惠均（惠孝同、柘湖）	满洲	1902—1979	22	画10件
张晋福（受夫、南湖）	嘉兴	1869—1933	55	画6件
屈均宰（荃寄当湖）	平湖	生卒年不详		画4件
李鹤筹（瑞龄、枕湖）	甯津	1891—1974	33	画10件
左愚（蒓湖）	北平	生卒年不详		画10件
李树智（晴湖）	宁津	生卒年不详		画4件
陈宏铎（春湖）	闽侯	生卒年不详		画10件
孙诵昭（宋若女士）	无锡	1878—1968	46	画9件
丁瑛卿（雪如女士）	丹阳	生卒年不详		画5件
金章（陶陶女士）	吴兴	1884—1939	40	画5件
吴熙曾（镜湖）	山阴	1904—1972	20	画10件
佟德（澄湖）	北平	生卒年不详		画10件
赵恩熹（梦朱、明湖）	雄县	1892—1985	32	画2件
李达之（上达、五湖）	北平	1902—1930	22	画10件
韩心寿（石湖）	北平	生卒年不详		画4件
马晋（云湖）	北平	1900—1970	24	画10件
管平（平湖）	吴县	1897—1967	27	画8件
陈咸栋（东湖）	山阴	1898—1962	26	画9件
傅逸（松湖）	北平	生卒年不详		画9册
秦仲文（柳湖）	燕山	生卒年不详		画8件
徐慧（葱佑女士、葱湖）	湖南	生卒年不详		画10件
陈克明女士	吴县	生卒年不详		画2件

除了金门画家之外，还有参会画家48人，可谓南方与北方代表画家、满蒙汉族画家汇聚。同时，在政府任职的官员画家主要有参议院参政周肇祥，参议

院议员姚茫父，财政部组长、众议院议员凌文渊，财政部秘书陶瑢，司法部录事王梦白（表4-25）。

表4-25　第三次中日联合绘画展览会参展画家名单（部分）

姓名	籍贯	生卒年	参展时年龄	参会作品件数
吴昌硕（仓石）	安吉	1844—1927	80	画5件
徐世昌（鞠人）	天津	1855—1939	69	画6件
贺良樸（履之）	蒲圻	1861—1937	63	画4件
庞元济（虚斋）	吴兴	1864—1949	60	画1件
吴观岱	无锡	1862—1929	62	画6件
齐璜（白石）	长沙	1864—1957	60	画10件
顾麟士（鹤逸）	吴县	1865—1930	59	画5件
萧俊贤（厔泉）	衡阳	1865—1948	59	画3件
庄曜孚女士	武进	1870—1938	54	画7件
贡桑诺尔布（夔庵）	蒙古	1872—1931	52	画1件
三多（六桥）	蒙古	1871—1941	53	画2件
陈汉第（仲恕）	仁和	1874—1949	50	画2件
陶瑢（宝如）	武进	1872—1927	52	画8件
姚华（茫父）	贵筑	1876—1930	48	画10件
释瑞光（雪厂）		1877—1932	47	画3件
凌文渊（直支）	江苏	1876—1944	48	画5件
张枬（小楼）	江阴	1877—1950	47	画4件
周肇祥（养庵）	绍兴	1880—1954	34	画10件
徐宗浩（石雪）	武进	1880—1957	34	画5件
萧愻（谦中）	怀宁	1883—1944	31	画10件
完颜衡桂	满洲	1885—1937	29	画2件
邵逸轩	江苏	1885—1954	29	画7件
王云（梦白）	江西	1888—1934	26	画4件

（续表）

姓名	籍贯	生卒年	参展时年龄	参会作品件数
杨令茀（令茀女士）	无锡	1887—1978	27	画9件
高希舜（爱林）	益阳	1895—1982	29	画3件
汪溶（慎生）	歙县	1896—1972	28	画6件
徐操（燕孙）	下博	1899—1961	25	画7件
伍范（蠡甫）	新会	1900—1992	24	画2件
杨雪玖[1]	上海	1902—1986	22	画3件
齐良琨（子愚）	长沙	1902—1955	22	画3件
王雪涛		1903—1982	21	画3件
郑岳（曼青）		1902—1975	22	画5件
杨葆益（冠如）	天津	生卒年不详		画4件

展销情况

　　此次展览集合中日绘画实力画家，广受欢迎。"开会第一二日，狂风眯目，游览来宾，多破风而至，颇形拥挤，画品售出，亦甚踊跃……各方面来函，均以未观为憾，要求展期者甚多"，以致展览延期。销售情况方面，购买者以曹锟、徐世昌为首，马福祥、高凌蔚、颜惠庆，以及颜韵伯、关伯珩、金拱北、杨临斋、李组绅、吴静庵均有所购藏。渡边晨亩《孔雀》，关伯珩1000元购得；荒木十亩《雨后》，金拱北800元购得。各画伯之鱼犬等类，均已售出。永田春水《幼雏鸡》、广濑东亩《鲤》为公府购去。4月26日，"来宾尤众，几无插足地，中日售出之画件，较前两日尤多"。4月29日，"天朗气清，风不扬尘，是日上午公园门首，已车马塞途，而购品者更较往日为盛"。这次画展，据称仅在北京已几乎售出一半，所收价款约在万元以上。[2]

1　杨雪玖1934年发起中华女子书画会，这是中国第一个女性艺术团体。
2　《北京中日绘画联合展览绩闻》，《申报》1924年5月9日，第7版。

四、中国画学研究会成绩展览会与艺术传承（1928—1939）

中国画学研究会作为民国时期最有影响力的书画社团，对外代表了当时中国传统绘画最高水平，对内也为传承和弘扬中国传统绘画起到了重要作用。20世纪的中国受到外部的剧烈冲击，救亡图存之中，对自身的文化也展开了深刻的反省，绘画方面也是如此。"20世纪初的文人书画的复兴运动，是中国美术现代化过程中对西方进入的第一次回应。"[1] "美术革命论"主要就是革中国传统绘画的命。1917年康有为曾经指出："中国近世之画衰败极矣"[2]。1918年陈独秀在《新青年》上答吕澂，指出"若想把中国画改良，首先要革王画的命。因为改良中国画，断不能不采用洋画的写实精神……画家也必须用写实主义，才能够发挥自己的天才，画自己的画，不落古人的窠臼。"[3] 1919年五四运动爆发，新文化运动风起云涌，北京虽然是新文化运动的中心，但是在美术上却是保守派的代表。1920年成立的中国画学研究会，也是与新潮美术对话的代表性力量。它不仅从绘画技法上，也从画学层面，延续着中国画的精神。中国画学研究会的宗旨是"精研古法，博采新知"，其成员以传统派画家为主，所研究之传统从"四王"到文人水墨，尤推宋元绘画。中国画学研究会总体上主张不以西画改革，而从中国传统中革新，其中陈师曾倾向文人写意，金城倾向宋元工笔。

中国画学研究会组织

在探讨中国画学研究会（下文有时简称研究会）历届成绩展之前，我们先了解一下其组织形式。上一部分论及研究会的成立过程，已经介绍了名誉会长徐世昌，会长金城、周肇祥。而研究会的副会长有陈半丁、徐宗浩，评议有陈

1 郑工:《演进与运动——中国美术的现代化（1875—1976）》，广西美术出版社，2002，第146页。
2 康有为:《〈万木草堂藏画目〉序》，载殷双喜主编:《20世纪中国美术批评文选》，河北美术出版社，2017，第71页。
3 陈独秀:《陈独秀散文》，上海科学技术文献出版社，2013，第225页。

师曾、陈汉第，贺履之、萧谦中、徐宗浩、颜世清、杨葆益、金章、陶瑢、陈汉第、胡佩衡、溥伒、张爱、溥儒、黄宾虹、于照、赵恩熹、马晋、吴熙曾、李达之、管平、李鹤筹、汪溶、秦仲文、孙诵昭、徐操、张启宗、王雪涛、刘恩涵、周德明、吴显曾、周仁、徐慧。助教有胡佩衡、刘子久、朱之哲、李鹤筹、傅左车、陈宏锋、李鹤筹、李达之、陈咸栋、吴镜汀。[1]研究会前期评议名单如表4-26。

表4-26　中国画学研究会前期评议名单与背景列表

姓名	身份	相关情况
陈汉第（1875—1949）	国务院秘书长	清末举人，留学日本
颜世清（1873—1929）	总统府军事参议	直隶道员
萧谦中（1883—1944）		曾任北京艺专教授
陈师曾（1876—1923）	教育部编审员	留学日本
贺履之（1861—1937）	前清邮传部	清末举人，1918年应聘任北大画法研究会导师
杨葆益（冠如）		擅花卉，师从赵之谦
金章（陶陶女士，1884—1939）		善花鸟，尤工画鱼，皆有宋元人遗韵
陶瑢（宝如，1872—1927）	财政部秘书	

该会学员称为研究员，入会考察画工，需要正当职业推荐人，不计男女。入会后终身免费。五年研究期满，可以获得证书，升为助教。[2]然而获得证书者不多，1934年时"发过证书者，仅三十四纸，难能可贵如此"。1947年会员达到四五百人。[3]

[1] 周怀民：《中国画学研究会二十年之回忆》，《立言画刊》1939年第36期，第24页。郑工：《演进与运动——中国美术的现代化（1875—1976）》，第146页。
[2] 梁得所：《绘画》，载李朴园、李树化、梁得所等：《近代中国艺术发展史》，良友图书印刷公司，1936，第33页。
[3] 王扆昌等：《中国美术年鉴》，中国图书杂志公司，1948，第16页。

研究会逢 3、6、9 日开会,科目分为人物、花鸟、山水、界画四门,主要是悬挂作品和古画,提倡临摹,并评议指导。临摹方面,研究会提倡临摹古画,其会长金城作为古物陈列所的创办者,借用古物陈列所古画给学员临摹。金城本人也是"日携笔研,坐卧其侧",将陈列的书画"临摹殆遍"。[1] 评议指导时,"其教人则各就其性质所近,志趣所向,而为之报道。及改善,单人教授,故进步甚速,各自有其成就,不为一人一家之法所束缚"[2]。

在这样的体制下,成绩展览会(下文有时简称成绩展)的主要内容为评议新作以及比较优秀的研究员的作品。

短兵相接的成绩展

1926 年金城逝世以后,中国画学研究会分裂,金城的儿子金荫湖另立湖社。虽然湖社另立,但湖社会员与中国画学研究会成员身份多有交叠。例如胡佩衡也参加了中国画学研究会第十三次展览。而 1928 年至 1936 年间参加成绩展较多的,除了水竹邨人,即研究会的名誉会长徐世昌 6 次,还有会长周肇祥 5 次、副会长陈半丁 6 次、副会长徐宗浩 4 次;金城弟子李鹤筹 5 次、王小山(圣湖)5 次、秦仲文 5 次、李达之 4 次。分裂后的以周肇祥为首的中国画学研究会和新成立的以金荫湖为首的湖社还在 20 世纪 20 年代末、30 年代初,同时于中山公园举办展览。

以中国画学研究会为主体在中山公园档案中登记的展览,几乎每年一次,地点为董事会或水榭两处,参展作品主要是评议作品与研究员的作品,不以销售为主要目的(表 4-27)。

表 4-27　1928—1939 年以中国画学研究会为主体在中山公园登记的展览

时间	展期	登记展览名称	地点
1928 年 11 月	7 天	第七次国画展览会	餐堂
1931 年 7 月	7 天	第八次成绩展览会	餐堂

1　陈宝琛:《金北楼先生墓志铭》,《广智馆星期报》1929 年广字 49,第 5 页。
2　《画展志盛》,《艺林月刊》1934 年第 60 期,第 15—16 页。

(续表)

时间	展期	登记展览名称	地点
1932年8月	8天	第九次国画展览会	餐堂
1933年10月	8天	第十次国画展览会	水榭
1934年10月	8天	成绩展览会	水榭
1936年8月	8天	成绩展览	餐堂
1937年6月	8天	国画展览	董事会
1938年7月	8天	成绩展览	董事会
1939年6月	8天	国画展览	董事会

而湖社展览不限于会员参加，所展作品可做销售，湖社收取部分参展费用。以1932年第六次成绩展览会为例。这次展览于1932年9月4日在中山公园董事会举行，展期8天，画作一律以四尺条屏为限，并统一由精研阁承裱。[1]

金荫湖在湖社第六次成绩展览会序言中说："溯自湖社创办以来，六载于兹。其间虽经过若许之波折，而同志努力经营至有今日之成绩。固系会员之努力，而社会上赞助奖掖厥功最多，此本社全体会员所当感谢者也。今岁第六次展览，适值国难，同人悲痛，美术无光，会员中多数主张停止举办。但本社举行者系成绩展览，与学校展览试卷之性质略同，非标榜宣扬之意。画界名宿展览与否，原无甚关系。至于初学六法诸君，得此展览观摩，并获得社会之批评指导，不无寸进，故鄙人勉强举行，未肯停止。不意此次出品，甚为踊跃，大约有千余件之多。而非本会会员，亦多加入陈列。非徒取前数年之剩画，滥为悬挂以忝然自眩也。展览既毕，择其精品辟为专刊。甚望读者诸君，有以教之又幸矣。"[2] 这次展览出售画作共计3000余元。[3]

与两书画团体同时举办成绩展览的还有中华书画会（亦称中华书画研究

[1] 《画界琐闻》，《湖社月刊》1932年第54期，第16页。
[2] 金荫湖：《湖社画会第六次成绩展览序言》，《湖社月刊》1932年第60期，第2—3页。
[3] 《画界琐闻》，《湖社月刊》1932年第59期，第17页。

会)。《湖社月刊》曾刊登中华书画会的广告:"中华书画会,干事吴镜湖等,原亦在中国画学研究会,后与会长周肇祥失和,自树旗帜。同时有三十余人,去岁在中山公园董事会,开第一次成绩展览会,颇得好评。顷又在欧美同学会,开第二次成绩展览会,识者谓其蒸蒸日上,富有朝气,较诸暮气沉沉之中国画学研究会,实不可同日语云。"[1] 从这则广告中也可以看出几个社团之间的紧张关系。

我们看到中山公园董事会1931年7月举办中国画学研究会的展览,8月举办湖社画会的展览,9月举办中华书画会展览,每场展览一周左右。1932年8月、9月、10月也是先后举办这三个社团的展览。每场展览也都为8天,缴纳的租金均为40元。《北平市中山公园事务报告书》记载"中国画学研究会函送展览会租洋四十元","湖社画会函送展览会租金洋四十元"[2],"十月六日,中华书画研究会函,兹届第四次成绩展览,拟假贵园董事会餐堂四所及南客厅为陈列书画之用。自十月十九日至二十六日展览八日,应缴租费按照中国画会及湖社先例缴付等语。"[3]

展览规模上,前文提到的湖社第六次成绩展览会规模最盛,作品达千余件;而中国画学研究会1928年成绩展有画家作品400余件,1930年作品200余件,1933年320余件,1934年493件,均为盛况。我们可以看到,主张不同,甚至关系紧张的不同绘画团体同时同地展出,对艺术的交流是具有激荡作用的。

中国画学研究会历届成绩展

20世纪20年代,创立中国画学研究会的几位重要人物先后逝世:陈师曾1923年逝世,金城1926年逝世,颜世清1929年逝世。而1928年政府南迁,中国政治中心南移,周肇祥也卸任了古物陈列所第四任所长的职位。此后,中国画

1 《画界琐闻》,《湖社月刊》1931年第87—88期,第14页。
2 《北平市中山公园事务报告书》(1932),北京市档案馆藏,档案号J121-001-00009,第15页。
3 《北平市中山公园事务报告书》(1932),北京市档案馆藏,档案号J121-001-00009,第1页。

学研究会于中山公园的展览主要在周肇祥的领导下进行。1928—1936年参展画家及作品见表4-28—表4-35。从《艺林月（旬）刊》中我们能看到成绩展览的记录。

1928年第六次成绩展有报道如下：

> 中国画学研究会成绩展览，此为第六次。本拟夏间举行，因时局关系，迟至秋末。同人中出品者至一百十余人，作品将四百件。而天气渐寒，中山公园社稷坛方有菊花之会，故于董事会东部为展览之场，地狭不足以容，乃分日更换。而布置支配尚属整齐，作品如何，社会上已有评论，无待吾人自夸。惟近年努力整顿，就各人天才，道之研究与发挥，俾自开生面。不为一派一人学说所束缚，此吾人所差堪自慰者。向来各展览会，多以售卖为目标。此次则力矫其弊，以不卖为原则，既提高画家之身分，复使社会上大家眼光，为之转移，此吾人之微意也。自十一月三日开始，至九日而毕，天气晴和如好春，参观题名者数千人，未题名者尤众。会毕之日，摄影纪念，会长周养庵先生，以简切恳至之词，奖励同志，大要以精研古法，博采新知为宗旨，先求根本之稳固，然后发展其本能，对于浪漫伧野之习，深拒而严绝之，以保国画殊特之精神，同志无不感奋也。至于新闻界评论，容俟辑录，以资借镜焉。[1]

表4-28　第六次成绩展画家及作品列表（1928）

姓名	作品	姓名	作品
萧谦中	山水	赵梦朱	南瓜
周养庵	墨笔梅石	秦仲文	山水
王逎君女士	琵琶行	强云门	山水
胡佋珍	山水	李珊岛	山水
赵菱邬	牵牛花	陈济和	拟北宗山水

[1] 镜汀：《中国画学研究会第六次成绩展览会纪事》，《艺林旬刊》1928年第33期，第2页；镜汀：《中国画学研究会第六次成绩展览会纪事（续）》，《艺林旬刊》1928年第34期，第4页。

(续表)

姓名	作品	姓名	作品
王五峰	归马图	周怀民	山水
张肖谦	狐	萧谦中	山水
水竹邨人	山水	马静婉女士	菊花
胡席圃	山水	李达之	山水

1930年第七次成绩展有报道如下：

> 同人等鉴于书学之凋零，国粹之将坠，于中华民国九年，协办中华画学研究会。精究古法，博采新知，以资倡导，非一人一派之私也。十余年来，造就颇众，在各校执教鞭，或出而组团体者，实繁有徒。成绩展览，已经六次，迩来北方风气大开，研究美学者日众。画会、画社、画报，风起云涌，画法亦渐趋正轨。同人窃用自慰。第七次成绩展览，仍于中山公园董事会举行。作品二百余轴，分二室陈列。自五月四日开始，至十日止。斯时也，天气晴和，牡丹盛开，士女云集，参观者朝暮络绎，深得社会之同情，及舆论之好评焉。是月八日，同人摄影纪盛，揭诸刊端，以念中外同好、热心美术者，谅增愉快之感也[1]。

表4-29 第七次成绩展画家及作品列表（1930）

姓名	作品	姓名	作品
周养庵	墨笔蕉梅	孙诵昭	红梅墨竹
何海霞	仿宋人黄鹤楼图	徐雨樵	蔬白石山翁补笋
汤定之	菊石	黄懋忱	山水
管吉庵	柳溪散牧	卜孝怀	法驾道引图
祁景西	山水	邢雪村	白鹰

1 《中国画学研究会第七次成绩展览同人摄影》，《艺林月刊》1930年第7期，第3页。

（续表）

姓名	作品	姓名	作品
贾义民	山水	高孟文	山水
李鹤筹	设色芍药	李鹤筹	芍药
王叔晖女士	高士图	王小山	蕉石
赵孟朱	□豆秋虫	陈半丁	浔阳琵琶
王徽明女士	花鸟	李小泉	松鼠
李智超	山水	刘凌沧	桐阴对奕图
闵芥须	梧桐鸲鹆	王彝之	山水
陈半丁	醉猫图	贺履之	山水
水竹邨人	菊石		

表4-30　第八次成绩展画家及作品列表（1931）

姓名	作品	姓名	作品
周养庵	戒坛□塔松	徐葱佑女士	葫芦
熊秉三	设色荷花	舒耀甫	红药芙蓉
汤定之	山水	王金陶陶女士	紫藤文鱼
赵孟朱	田家风味	徐石雪	南极老人
邢一峰	古柏双稚	张肖谦	
舒耀甫	花卉	王小山	鱼虾蔬菜
张万里	花卉草虫	秦仲文	撰米家云山
李鹤筹	紫藤鸲鹆	石云航	山水
郭蕴之女士	花鸟	舒竹风	青绿山水
于非闇	荷花蜻蜓	萧谦中	山水

表 4-31　第九次成绩展画家及作品列表（1932）

姓名	作品	姓名	作品
贺履之	山水	汤定之	山水
舒耀甫	樱□□鸡	陈半丁	山水
徐石雪	水墨葡萄	何海霞	饲鸟图
石云航	山水	黄懋忱	山水人物
赵孟朱	墨荷	周养庵	墨书山水
李智超	山水	王金陶陶女士	高柳鸲鹆
时君谋	秋崖观瀑	王小山	竹石幽兰
刘峨士	□鸭	萧谦中	着色山水
邢一峰	孔雀	舒竹风	青绿山水
郭岱畬女士	花鸟	王迺金女士	轻□美人
江南苹女士	松石	卜孝怀	龙王朝阙图
徐聪佑	篱豆蜻蜓		

1933 年第十次成绩展有报道如下：

中国画学研究会，成绩展览，此为第十次矣。近年皆借用中山公园董事会东餐堂全部，其地为各界募捐联合会，及人民自卫指导委员会所占用。夏间即拟结束，迟之又久，消息寂然，不得已改用水榭全部。面积虽为十六间，而容量犹不及东餐堂。此次出品，列入目录者一百三人，临时续入者又十余人，作品共三百二十余种，不能悉陈，排日更易，尚无遗漏。始于十月三日，毕于双十节日，八日之内，只有二日天阴微雨，参观稍少。水灾募捐游艺之二日，及星期日纪念日，每日参观皆万人以上。公园票增收不少，社会上及各新闻纸，悉致其好评焉。陈列诸品，人物山水界画花鸟虫鱼，无不备具。工笔写意，各极其胜，而犷悍粗劣描画勾填者，殆

绝无之。本会以精研古法，博采新知为宗旨，包罗万有，而一归于正，而无派别之分。十余年来，造就甚宏，而声誉特著，有由来矣。同人仍复依照方针努力进行，前程何可量哉。记者忝列会末，虽为之执鞭所欣慕焉。[1]

表4-32 第十次成绩展画家及作品列表（1933）

姓名	作品	姓名	作品
水竹邨人	霜林老屋	熊秉三	写辛稼轩词意
李鹤筹	长治久安图	陈半丁	花鸟
溥雪斋	苏武牧羊图	徐石雪	城南诗社图
李达之	萱蝶	王金陶陶女士	荷花翠鸟
□德秀女士	花卉	萧龙樵	设色山水
贾子耕	山水	洪容静女士	花卉
杜芷汀	女士花鸟	虞季中	小瀛洲写景
秦仲文	设色山水	时君谋	寒□积雪
张省谦	画虎	舒竹风	绿山
张万里	海棠蛱蝶	杨文仲	慈岛图
邢雪村	松鹰图	王庆淮	山水
金丹西	山水		

1934年第十一次成绩展有报道如下：

十月七日，为中国画学研究会第十一次成绩展览，在中山公园，开幕之期，记者连日皆往参观。水榭全部，分作四室，遍陈作品，玻璃装置者，则陈诸廊下，与庭菊掩映，更觉幽雅。承赠目录一册，凡一百二十五人，出品四百零八件。绩到者三十五人，未列目者九十五件，可谓盛矣。地狭不足以容，分日易换，布置甚属齐整。第一室陈列创办人评议助教诸作为多。第二第三第四各室，评助之画，亦复不少。诸君皆艺苑名人，作

[1]《第十次成绩展览会志盛》，《艺林月刊》1933年第48期，第14页。着重号为引者所加。

品之佳，无待赞美。会员作品，亦各有面目，各有特色，包罗万象，不名一家。无愧中国画学研究之名，平津各报，一致好评，称为我国画学团体中最有力者，诚不虚也。询其研究之法，招待员刘君语我，本会向以精研古法，博采新知八个字为宗旨，其数人则各就其性质所近，志趣所向，而为之指导。及改善，单人教授，故进步甚速，各自有其成就，不为一人一家之法所束缚。问以毕业之期，则云学画乃终身事，无所谓毕业。惟定章经过五年，成绩优良者，予以证书。成立以来，十五年矣，而发过证者，仅三十四纸，难可能贵如此。其视以文凭为招揽发财之具者，岂可同日语哉。会员中，学有专长，出任各省市大学，专科学校教授讲师。各学校图画教员，不下数十人。此次出品，多系在平会员，若合散处各地者，则再有数个水榭，未足以供陈列也。每日参观，皆数千人，星期日、双十节，及十四日末后一日，均逾万人。北平晨报画刊，以二版篇幅为之宣扬。要求摄影，以供纂辑者，日不暇给。年青画家因参观而请求入会者，已有多人。会中诸君态度谦和，益加砥砺。云于会毕，将出外游览写生，预备多数佳制，于明岁饷我社会。中外人士，其拭目俟之。[1]

表4-33　第十一次成绩展画家及作品列表（1934）

姓名	作品	姓名	作品
张大千	新罗仕女	颜伯龙	龟
俞瘦石	水墨云山	水竹邨人	红树青山
李达之	水仙	陈半丁	听松图
傅光普	山水	祁景西	秋涧苍鹰
萧谦中	山水双幅	刘凌沧	临阮郜秋风纨扇
于非闇	紫藤草虫	黄懋忱	青绿山水
秦仲文	山水	舒耀甫	秋鹰

1　《画展志盛》，《艺林月刊》1934年第60期，第15—16页。着重号为引者所加。

(续表)

姓名	作品	姓名	作品
王叔晖女士	桐下调鹦图	马伯逸	犬
王舜君女士	牡丹	溥雪齐	柳阴嘶马
朱红叶	山水	马信生	虎
邢雪邨	莺粟蝴蝶	乔松	孔雀
赵菱岛	葬花	王小山	山水
卜孝怀	绘周美成词意	李小泉	墨笔山水
洪容静女士	梨花	时君谋	山水
王桂曾	菊		

表 4-34 第十二次成绩展画家及作品列表（1935）

姓名	作品	姓名	作品
水竹邨人	梧石图	陈伏卢	墨菊
祁景西	拟董玄宰峒关蒲雪	杨梦九	山水
李鹤筹	柳塘翠鸟	何海霞	牛背读书图
邢雪邨	松厓白鹊	王雪涛	松鼠
黄懋忱	设色罗汉渡海大扇	苏景轼	设色石榴
李小泉	华山立幅	时君谋 杜芷汀	夫婿合笔
马信生	墨龙	王敬庵	荷花
李达之	山水	曹汝贤	蕉石猫戏
于非闇	墨笔山水	王奉之	枯木竹石
陈志浓	墨笔山水	金杞庵	山水
赵凌鸿	菊花	张善孖	白猿
水竹邨人	石松	曾婉真女士	梨花月色
赵文女士	设色葡萄	何芷汀女士	秋塘白鹭
杨渊如	山水	朱红叶	山水
许翔皆	松阴观泉		

表4-35　第十三次成绩展画家及作品列表（1936）

姓名	作品	姓名	作品
陈半丁	山水	管吉庵	荷塘双鹭
赵菱坞女士	花卉	溥心畬	花鸟
黄懋忱	仁王菩萨	俞瘦石	山水
徐石雪	墨竹	胡佩衡	山水
殷容慧女士	梅花绶带	赵梦朱	竹鹤
李鹤筹	竹雀	周养庵	芙蓉游鱼
陈明庵	人物	高宗瑶	山水
萧龙樵	山水	傅光普	山水
王小山	荷花蜻蜓	杨瑜珊女士	花卉
舒耀甫	柳阴鹧鸪	张肖谦	虎
陈志浓	山水	陈半丁	花卉
李鹤筹	红叶瓦雀	于非闇	梅雀山茶
杨梦九	山水	赵菱坞女士	画菊
刘凌沧	碧梧论画图	洪容静女士	梨花
祁景西	设色山水	邢世缘	花鸟
王奉之	花鸟	贾羲民	山水
曹汝贤	双鹿	马伯逸	枫猿
邢雪邨	花鸟巨幅	水竹邨人	设色牡丹
郭润生	仕女	龚蕴之女士	紫藤游鱼
萧谦中	山水	秦仲文	山水

中国画学研究会成绩展的特点

通过这几次展览，我们可以看到中国画学研究会成绩展的几个特点。

第一，坚持宗旨。以"精研古法，博采新知"为宗旨，"先求根本之稳固，然后发展其本能，对于浪漫伧野之习，深拒而严绝之，以保国画特殊之精神"。

第二，非营利性。中国画学研究会的成绩展与同期在中山公园举办的湖社展览的区别不是画法上的，两者都提倡精研古法、弘扬传统；不同的是湖社不论是否会员都可参加展览销售，中国画学研究会则主要展示会员研究成绩，并说明"向来各展览会，多以售卖为目标，此次则力矫其弊，以不卖为原则，既提高画家之身分，复使社会上大家眼光，为之转移"。结合研究会一旦入会终身免费的会规，可见其艺术传承上的公益性。

第三，包容性。虽然中国画学研究会以传统派画家为主，方法上讲究临摹，授课上延续师徒制，但创作上却多次强调不分派别之精神。"惟近年努力整顿，就各人天才，道之研究与发挥，俾自开生面，不为一人一派学说所束缚，此吾人所差堪自慰者。""本会以精研古法，博采新知为宗旨，包罗万有，而一归于正，而无派别之分。"

第四，延续雅集风尚。传统雅集，讲求流觞曲水、寄兴自然。历次成绩展多与时令结合，历陈展览场地之优美，如1928年展览言"中山公园社稷坛方有菊花之会，故于董事会东部为展览之场"，1930年展览"天气晴和，牡丹盛开，士女云集"，1934年"陈诸廊下，与庭菊掩映，更觉幽雅"。这些对展览空间的描述，或并非有意为之，却不经意显露了中国画的展览空间与西方之不同。

中国画学研究会成绩展的影响

参加中国画学研究会的成员，后来成为中国传统画派的中坚力量。多次参加成绩展的画家，后来多进入艺术教育系统，为中国画之传承起了重要的作用。这些画家包括：

李鹤筹（1894—1966），7幅作品参展，任燕京大学、北京艺专、河北省立女子师范学院教授，北京师范大学国画教师。中华人民共和国成立后任河北省政协委员、中国美协会员。

陈半丁（1877—1970），7幅作品参展，北京艺专任教，中华人民共和国成立后任全国政协委员，中国美术家协会会员，北京中国画研究会副会长，北京中国画院（今北京画院）副院长。

萧谦中（1883—1944），6幅作品参展，著名画家，任教于北京艺专。

秦仲文（1896—1974），5幅作品参展，在中国画学研究会时得教于贺履之、陈师曾、汤定之。历任北平大学艺术学院、京华美术学院、北京艺专教授。1949年后入北京画院任职，中国美术家协会会员。

黄均（1914—2011），黄懋忱，5幅作品参展，入中国画学研究会，随徐燕荪、陈少梅习画，后从刘凌沧学人物画，1944年毕业后任该会助教，并从溥心畬习山水及书法、古文诗词。除鬻画外，曾任北京艺专讲师。1949年后任教于中央美术学院。中国美术家协会会员。

张肖谦（1899—1958），张启宗（启湖），4幅作品参展，早期得教于齐白石、陈半丁，中国画学研究会后期与张大千、胡佩衡、王雪涛等同为评议员，辅仁大学任教。

于非闇（1889—1959），4幅作品参展，1929年任北平市立一中图画教员、北平市市立师范图画教员；后经王代之、邱石冥介绍被聘为私立华北大学美术系教员、京华美术学院教员。[1] 1935年起专攻工笔花鸟画。1949年后历任中央美术学院民族美术研究所研究员、北京中国画研究会副会长、北京画院副院长。

赵梦朱（1892—1985），5幅作品参展，任北京艺专讲师、华北大学美术系教授、京华美术学院教授，并创立北京女子书画研究会。1949年后执教于东北美术专科学校与鲁迅美术学院。中国美术家协会会员，辽宁省美术家协会名誉主席。

何海霞（1908—1998），3幅作品参展，后师从张大千。1936年曾与齐白石、于非闇、张大千一起举办4人作品联展。历任西北美术家协会会员、中国美术家协会陕西分会会员、中国画研究院专业画家、中国美术家协会会员。

卜孝怀（1909—1970），3幅作品参展，得教于徐燕荪，在北京艺专、华北美专、京华美术学院任教。

刘凌沧（1908—1989），3幅作品参展，师从徐燕荪、管平湖学习工笔重彩

[1] 王健编著：《艺术巨匠·于非闇》，河北教育出版社，2012，第20页。

人物画，兼任《艺林旬刊》《艺林月刊》编辑。后任教于北平艺专和京华美术学院。中国美术家协会会员，北京工笔重彩画会名誉会长，北京中国画研究会顾问，中央美术学院教授。

 其余参加成绩展览会的画家不一一赘述。我们通过上述画家的简介，可以看到中国画家研究会的教学和展览方式为中国美术培养了创作人才，为现代中国美术教育储备了重要的师资力量，也对中国书画艺术传承产生了重大影响。

第五章　艺术中介机制的运作

第一节　文化治理脉络下的艺术中介相对位置

在讨论作为行动者的机构本身和作为互动网络的艺术世界中的艺术中介机制之前，我们先将民初艺术中介放到文化治理脉络之下做一个宏观的定位。不同类型的艺术中介处于不同的文化体制之中，其运营机制也会受到影响。文化治理在不同的体制下主要分为文化霸权式的统治、由上而下的治理术和交互式的社会调节。

葛兰西（Antonio Gramsci）的领导权（hegemony）理论认为，统治阶级除了经济权威的直接统治，还通过市民社会领域积极发挥其知识、道德和意识形态影响力。法国学院派的沙龙展就是官方意识形态和品位形成文化霸权，宰制艺术生产的典型案例。但本尼特认为葛兰西领导权过度强调意识和意识形态斗争，忽略了生产与分配文化的制度和组织的物质政治，无法发展出有助于置身特定文化技术中之行动者的行动策略和政治形式。[1]

随着封建权力的瓦解与市场经济的发展，对文化霸权的反叛形成了新的文化治理手段。福柯提出了治理术（governmentality）理论，在制度、程序、分析和反省、计算、策略形成的整体上加以控制，让特殊而复杂的权力形式得以运作，他以此解释正义国家如何转变为管理国家（administrative）。[2] 管理国家为单一文化场域自治提供一定的保护和限制，通过法律法规和财政制度引导其发

1　Tony Bennett, "Putting Policy into Cultural Studies," in *Cultural Studies*, ed. Lawrence Grossberg, Cary Nelson and Paula Treichler (London: Routledge, 1992), pp.23-34.

2　Michel Foucault, "Governmentality," in *The Foucault Effect: Studies in Governmentality*, ed. Graham Burchell, Colin Gordon and Peter Miller (Hemel Hempstead: Harvester Wheatsheaf,1991), pp.87-104.

展,而不再通过强权去直接发号施令。米切尔·迪恩（Mitchell Dean）也在政治与公共政策分析的"叙事转向"（narrative turn），以及反身现代性（reflexive modernity）的脉络下，指出文化治理是由上而下的新驾驭方式。[1]

邦（Henrik P. Bang）指出，"交互式治理"（interactive governance）是把文化治理作为一种新驾驭方式，它的有效统治仰赖领导者和管理者有能力在有系统地接合、组织、规划和执行集体决策时，纳编和卷入更多人员、社群、制度和组织。[2] 调节学派（regulation school）有两个基础概念。其一是积累体制（regime of accumulation）。它包含一组宏观经济关系，生产、再生产、循环和消费循环里的不均衡被延搁或置移了，资本主义的扩大积累得以持续，而系统不会因为不稳定而立即崩溃。其二是积累体制下的调节模式（mode of regulation）。生产和消费之间的协调一致是透过各种社会和政治制度、文化规范，甚至是道德符码而产生的。这种规范和符码并非为了维持积累体制而建立，但它们有时候可以通过互动而产生这种效果。这时候，它们构成了调节模式，或称为"社会调节模式"（mode of social regulation, MSR）。[3]

在领导权式、治理术式和调节式的治理原则下，可通过三种机制进行文化治理：（1）通过由上而下的层级整合而实现控制；（2）以市场为机制，通过开放性的竞争协议进行整合；（3）网络式的治理，混合公私部门行动者的互动整合网络和伙伴关系，这是一种超越国家和政府的宽泛的政治界定，令自由、自主、团结等价值卷入政治权力的实际操作中。

1　Mitchell Dean, *Governmentality: Power and Rule in Modern Society* (London: Sage, 1999).
2　Henrik P. Bang, "Cultural Governance: Governing Self-Reflexive Modernity," *Public Administration* 82, no.1(2004): 157-190.
3　[英]乔·佩特：《规制理论，后福特主义和城市政治》，载[英]戴维·贾奇、[英]格里·斯托克、[美]哈罗德·沃尔曼编：《城市政治学理论》，刘晔译，上海人民出版社，2009，第322—341页。

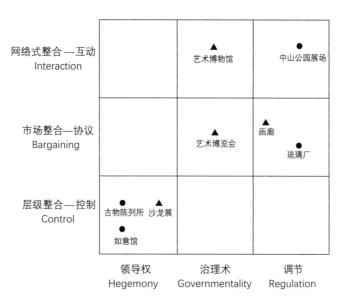

图 5-1　文化治理脉络下艺术中介相对位置图

图 5-1 中的三角形代表现代西方艺术中介的代表性机构，图形代表中国的中介机构。19 世纪末法国沙龙展所代表的政府和学院派掌握着法国艺术社会的文化霸权，而后画廊与印象派画家的携手是对这种文化霸权的反抗，这也将艺术社会极大地市场化了。艺术挣脱霸权禁锢，一定程度上走向更自由也更复杂的体制当中。这一阶段，画廊—评论家体系媒合的资本运作取代了以往的霸权，通过看似自由的市场机制，通过"治理术"，让特殊而复杂的权力形式得以运作。

以艺术博览会为例，它是较画廊高一级的商业艺术活动，由于其规模较大，对城市形象、文化经济乃至国家文化权力象征具有影响，它除了艺术品的销售之外还具有建立艺术社会网络和彰显国家文化实力的作用。现代西方政治权力不直接干预艺博会的内容和组织，主要借助治理术加以引导。相较普通商业性质博览，双年展（图中未标出）是为对抗艺术市场的资本操控而产生的，它因对艺术的自主性追求在艺术世界中获得了较大的权重。

从我们较为熟悉的现代艺术社会体制的相对位置，比照看 20 世纪上半叶的

北京各艺术中介的位置,有助于我们理解这些早期机构的本质。20世纪上半叶,中国艺术世界新出现的特征就是艺术市场的繁荣与艺术资源的公开。民初的南纸店从经营书画的企图(虽然也盈利,但是当时销售时贤画作并不那么有利可图)到操作的规范,都与当代艺术市场的整合模式不同。基于文化政策的传统和政权的频繁更迭,中国一时间(至少在北洋政府时期)并无强制的制度维护文化霸权。北京艺术社会的保守势力和身份偏见都仍在惯性之中维护着其原有的艺术传统。以金城、陈师曾为代表的官员是京城艺术场的权力核心,他们成立画会、创办杂志,兼具画家和官员的身份。民初北京的艺术社会处于具有传统文人情怀的新官僚的治理之下,艺术社会中并无强有力的文化权力制度和机关,交易也基于人情社会和关系网络而非协议运作。20世纪上半叶的艺术中介在较为宽松的政治环境下,其运营者兼具官僚和职业画家的身份,并以个人的政治权力和社会资源,尽可能地卷入多元的人群和组织使其参与到艺术场域中来。艺术中介在网络整合模式之下,与艺术社会的生产、消费,以及社会其他环节互动进行资源的整合,中介机构与艺术作品的关系比较薄弱,并不直接参与评论和推广。这种整合基于传统惯性,与西方文化管理理论中社会调节模式有意识地运用社会组织、制度、人员等进行管理不同,在中国历史发展的脉络中也具有独特性。

第二节 艺术中介与其他行动者的关系

我们已经讨论了荣宝斋、紫禁城内博物馆机构、中山公园作为性质不同的艺术中介代表在艺术领域中的角色。与此同时,他们协同发挥作用,共同建构了艺术场中的基础结构。

分别来说,荣宝斋作为书画市场中的中介机构,对内管理沿袭传统师徒模式,非常严格,培养了高专业水平和人文素质的从业人员,对外交往圆融周

到,与脾气秉性不同的艺术家结下深厚的友谊,展开长久的合作关系。在当时的艺术社会权力脉络中,北京画坛在开明的新技术官僚的治理下比较自由,在此背景之下,荣宝斋以为艺术家提供质量上乘的文房用具为基本业务,同时挂笔单代理不同身份、不同风格的时贤画作,更依托琉璃厂文化区成为画家交流交往的平台。

古物陈列所作为仿照西方艺术博物馆成立的公共文化事业机构,由北洋政府直接出资,北伐成功后由国民政府接管。古物陈列所是紫禁城的一部分,作为中国政治文化的中心,具有独一无二的象征意义,其场所与所藏被认为代表了统治者的正统身份。古物陈列所后来与故宫博物院合并,其院长今天一直由国家文化部门官员兼任。传承历史文化的国家级艺术博物馆,在艺术社会当中独具膜拜价值,象征着民族国家的精神。

中山公园则与前两者不同,虽然社稷坛也具有极高的地位,但是成为公园之后从内部功能设计、场地出租、成为公民运动的集合场所等各个方面都表现出其空间较高的公共性。从文化休闲到公民教育,再到北平著名的艺术展场,中山公园是专业官僚、社会精英、知识分子、普通百姓共享的复合型的文化空间,从国际交流展到个人展均可在其中找到合适的位置。其董事会制度与展场出租、门票发售的集资方式也决定了空间不会被单一文化霸权或商业资本所操控。

对于艺术中介联动的轨迹,我们可以以艺术家生涯为切入点,了解各种艺术中介在接触启蒙、技法传习、研究深耕、职业生涯、传承传播中发挥的作用。我们以艺术家田世光的艺术生涯为例(图 5-2)。[1] 田世光 1916 年出生,9 岁(虚岁,下同)时,田世光在北京中山公园看了有生以来第一次画展,那时正是 1924 年,第三次中日联合绘画展览会在中山公园举行,北京著名文物鉴赏家溥尧臣及金丹西父子在中山公园首创扬仁雅集,醒社于该年秋在北京中山公园举办了第一次摄影展览会,每日参观者达 3000 余人。9 岁的田世光在中山公

1 《田世光艺术年表》,《中国书画》2012 年第 6 期,第 52—53 页。

园观看的艺术展览给他留下了深刻的印象,中山公园成了他重要的艺术启蒙之地。

1933年,18岁的田世光考取了京华美术学院,其师为赵梦朱、吴镜汀、于非闇、齐白石。1934年6月,京华美术学院在中山公园举行成绩展览会。

1937年,22岁的田世光从京华美术学院毕业,来到北平古物陈列所国画研究室做了一名研究员。在此期间他受到黄宾虹、于非闇的指导,在黄宾虹的课堂上,研究馆师生齐聚一堂,在北平沦陷的岁月里研习中国画的创作和理论,使得民族文化得到守护不至凋零。

1938年,田世光23岁,在荣宝斋挂笔单,当时荣宝斋的掌柜正是对齐白石独具慧眼的王仁山。

1945年,30岁的田世光任教于北京艺专,在北京颐和园养云轩拜张大千为师。

1946年,田世光31岁,他创作的《幽谷红妆》在中山公园水榭展出,徐悲鸿先生观看画展。1947年,32岁的他先后在北平中山公园水榭和天津、上海等地多次举办个人画展。中华人民共和国成立后,于中央美术学院任教,成为中国第一届中国美术家协会会员。

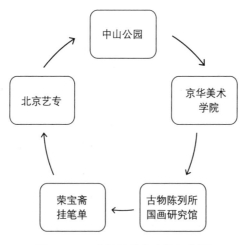

图 5-2 田世光的艺术生涯示意图

田世光是20世纪转型期在新的艺术社会环境下成长起来的画家。他的艺术生涯颇具代表性，我们看到他从9岁偶然在中山公园看到展览开始，通过学习、研究、销售、执教、参展，从艺术生产者的角度，亲历了各种性质不同的艺术中介，其生涯体现出各种艺术中介对生产者在不同阶段所起的作用。（笔者之所以未把专门的艺术学院作为单独的艺术中介展开讨论，是因为虽然其具有一定的中介职能，但更本质的属性是培养艺术生产人才，故而或许作为艺术生产的一环，在教育体制研究的范畴内分析更为合理。）

当我们历史地回顾荣宝斋南纸店、紫禁城内博物馆机构和中山公园的艺术中介角色，会发现虽然它们在20世纪的艺术市场、艺术鉴藏、艺术展示方面发挥了重要的作用，但是在转型期的艺术社会中，三者并非以艺术中介作为自身的机构定位。南纸店从销售高档文房转变为重要的艺术品销售商店；紫禁城内博物馆机构本身致力于保存各类文物的博物馆，在书画鉴定、临摹、展示方面促进艺术传承；中山公园的立意本是成为大众休闲场所，却成了京城最重要的艺术展览场所。我们发现这些艺术中介在艺术社会成型的过程中，通过互动而形成了一种自发机制。

通过田世光的艺术生涯，我们能看到这种机制当中艺术中介联动的轨迹，也就是接触启蒙、技法传习、研究深耕、职业生涯、传承传播。在20世纪上半叶，伴随着艺术生命的成熟，田世光所经历的正是：第一步受到公开的艺术展览启蒙，第二步进入私立美术学校学习创作基础，第三步接触艺术真品进行临摹并提高技法和理论水平，第四步具有创作能力后在南纸店挂笔单从而进入一级市场，第五步具有较高的艺术水平而成为教师传道授业，第六步在最初参观展览的地方举办展览。由此，三种具有代表性的艺术中介在细分领域联通了生产、消费和艺术品，并串联起不同层次的艺术世界。如图5-3所示，参考"艺术菱形"框架可形成艺术中介示意图，三个机构在不同的细分场域中串联起不同角色的行动者。下文我们将分别讨论各个环节之间的关系。

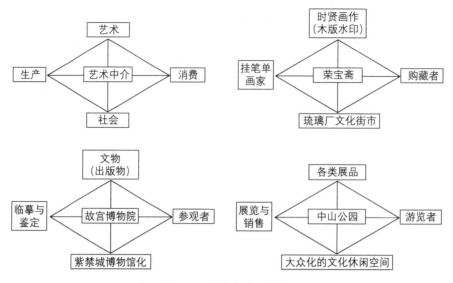

图 5-3 艺术中介示意图

艺术中介与生产

中介的本质属性是完成资源的优化分配。在市场机制中，具有商业画廊性质的荣宝斋主要通过挂笔单将艺术生产向艺术市场输送。荣宝斋的转型本质上是从文具店向艺术销售机构的转型。20时期上半叶，京城的南纸店主要提供生产资料（笔墨纸砚）和服务（代客订画、收送润笔费和画作），基于原有客户资源，南纸店对艺术市场具有较深刻的了解，对艺术家的水平有独到的判断。在官本位和关系本位主导的文化环境中，京商具有极高的服务意识，对优秀的艺术家一视同仁、不问出身，以诚相待，并投其所好，与艺术家建立了良好的关系，掌握了优秀的生产来源。从北京荣宝斋敢于最早挂木匠出身的齐白石的笔单，到上海荣宝斋收留徐之谦，都可看出这一艺术中介不以身份地位而区别对待画家，保持着对艺术价值真诚的追求。在与艺术家交往方面，荣宝斋以诚相待，在合作时对艺术家的服务热情周到，账目清楚（如对齐白石），尽可能满足艺术家在用度方面的需求（如对张大千），为艺术家解决交易过程产生中的摩擦（如对溥心畬），在艺术家有困难时也不求回报地施以援手（如对黄宾虹）。荣宝斋利用百年老店的

顾客群为生产方及时带来市场需求的信息,并在艺术品流动过程中缓解双方的冲突,令消费者满意,也减少了对艺术家创作生命不必要的损耗。

 古物陈列所作为中国第一个国立博物馆,对艺术生产最直接的促进作用主要表现在国画研究室的成立。紫禁城从来不缺少书画家,封建王朝的书画家在宫中作画,主要是为了满足皇室喜好。而在新的艺术社会中,为艺术而艺术成为正当。在中西文化激荡的过程中,一部分知识分子一心学习西方,但更多的知识分子形成了文化自觉,对传统文化的反思、继承、守护的表现之一,就是画家再次进入宫殿,但他们不再是为了服务特权阶层,而是有了新的时代使命。然而古物陈列所早期不允许参观者对陈列品进行触摸、拍摄甚至记录。到20世纪30年代,国内各美术学校和个人频频提出至陈列所研习古画的要求。1936年,美国东洋美术文化研究团30余人申请至古物陈列所考察研究其所藏历代绘画,聘请溥心畬、于非闇担任该团指导,讲演中国绘画理论和方法,并现场试笔,教授各种用笔及用色方法。以此为契机,时任主任钱桐提出设置国画研究室的提案,并得到了福开森、于非闇、周肇祥、黄宾虹等人的支持。1937年国画研究室正式成立后,汇聚了当时画坛最重要的收藏家和画家,通过临摹提升了新晋艺术家对古法的传承能力。国画研究室自1937年开办至1947年结束,前后共招收五期研究员,共计200余人,累计保存临摹作品3000余件。中国美术教育方法来自临摹优秀的作品和观摩老师与同僚的创作。临摹原作方可从物质材料、技法重现到精神气韵,实现对艺术的精准把握。临摹的艺术品也为保护文化资产、防止文化资产损失做了准备。

 中山公园作为北京第一个开放的公园,成为北京城市文化记忆中最鲜活的一笔,在当时的艺术社会是最具有影响力的展览平台。它通过兼具中国雅集和西方艺博会特色的展览方式,为多种展览提供空间,令时贤画家和私人收藏家有一个方便公开展示、交流的场所。其中以助赈为目的公益性展览——两次京师书画展览会,与古物陈列所相互辉映,展示了20世纪北京最重要的收藏家的私藏,并促成了中山公园作为展览场地的定位。公益性质的大型公开展览作为先导,促进了各种性质和内容的艺术公开展示机制的形成;以雅集形式举办的

扬仁雅集时贤书画扇面展览会,规模盛大、主题鲜明、名家荟萃,展品别具一格,开创了独具中国文人特色的主题展览的形式,也为艺术世界介绍了新的艺术家;第三次中日联合绘画展览会,通过国际交流开拓艺术家眼界,当时的书画大家展示了中国书画的魅力;中国画学研究会成绩展览会,通过成绩汇报展展示并记录了艺术生产的水平,在中西思想激烈碰撞的年代,捍卫并传承了中国书画的精神传统,为艺术社会培养了优秀的艺术家和教育者。

艺术中介与艺术品

"中介者是艺术信息纵向传播与横向传播的桥梁和纽带,是他们打通了历史的墙壁并拆除了现实的藩篱,使艺术信息和艺术符号变得亲近自然、通俗易懂和比较大众化。"[1] 艺术内容通过成为艺术品以物质化的形式存在。艺术中介通过销售和展示艺术品的形式传播艺术内容。

中介与艺术品的关系,根据艺术品属性不同有两种基本形式。第一,具有本真性的艺术品,所有权发生转换的流通主要通过艺术销售和赠与来实现,荣宝斋的笔单和中山公园的销售展览是通过中介组织形式完成了所有权的转换。艺术品原作的买卖,需要购藏者具有相当的经济实力和鉴赏水平,属于限制性较高的文化行动。而所有权不发生转换的流通则主要通过私人交谊和公开展览两种渠道来实现。通过私人交谊获取接触精致文化内容的机会,需要具有良好的社会资本和文化资本,其限制性也较高;而公开的展览,则是限制性最低的艺术内容的流通方式。第二,复制的艺术品也根据复制的质量和稀缺性不同,在艺术世界中具有不同的地位。前文提到的复制品包括古物陈列所国画研究室的临摹作品和荣宝斋木版水印印品。这两种复制品也具有一定程度的艺术价值,今天均已成为国家级非物质文化遗产,继续为故宫博物院和荣宝斋传承。另外还有为印刷品和出版物。复制性艺术品通过中介传播更广,能满足更广大的艺术消费和欣赏需求。

1 邵培仁:《中介者:艺术传播中的"雅努斯"》,《盐城师专学报(哲学社会科学版)》,1993年第1期,第66页。

因此，艺术中介作为桥梁，不直接参与具有本真性的艺术品生产，却通过展览和复制发挥着艺术传播的作用。荣宝斋通过市场交易、挂窗档、在大众媒体上刊登广告来传播时贤艺术家的优秀作品，也为中国现代画坛筛选出了今天在二级市场上最炙手可热的艺术家。同时木版水印作品由于技艺精湛，被认定为"次真迹一等"的准真品，使得原作品的艺术价值通过复制、传播实现最大化。从制笺艺术的复兴到木版水印技术的创造性应用，荣宝斋传承了传统雕版技术，传播了中国书画艺术，同时作为木版水印复制国画的开创者与最精湛技艺的传承者，在艺术世界取得了独一无二的地位。对于比较成熟的艺术家如张大千、徐悲鸿等来说，荣宝斋帮助他们解决了艺术生产与审美需求的矛盾。通过《现代国画选》《敦煌壁画选》等木版水印作品，荣宝斋宣传了现代画家的作品，提高了现代画家的知名度。

紫禁城内博物馆机构所收藏的艺术品主要来自皇室收藏，另有一部分来自社会捐赠，如福开森捐赠的古物。这些文物类型的藏品不可进入市场流通，其传播主要通过展览和出版。紫禁城内博物馆机构在文物清点、展览、出版及各业务部门建制方面的实践均具有开创意义。

文物清点方面，古物陈列所编辑了古物总目，总目中的《内务部古物陈列所书画目录》于1918年首先编纂完成，其他类别的古物目录于1925年出版。故宫博物院自1925年3月起至1930年12月编辑《清宫物品点查报告》六编二十八册，公布文物百万件。

在展览形式上，紫禁城内博物馆机构开创了原状陈列和分类陈列两种展陈方式，并且开启了文物出国展和国内巡展。原状展陈对艺术品的展示传播不仅针对艺术品本身，还将其置身于场景之中，以求有效地展现艺术品背后的历史与文化。在紫禁城打开宫门的基础上，巡展的形式又使清宫旧藏走出宫门，不但扩大了艺术传播的范围，更重要的是在中华民族危亡时刻展现出了中华文化不朽的魅力以及华夏子孙守护文物的决心，这些展览在文化层面促进了中华文化的传播，在政治层面也提振了民心，增强了战时的民族凝聚力。

出版方面，除了配合文物清点出版的目录、报告和配合展览出版的展览目

录,紫禁城内博物馆还出版了周期性刊物和图录。如故宫博物院的《故宫》(报纸)、《故宫周刊》(期刊),古物陈列所通过鉴赏委员会制度整理出版的《宝蕴楼彝器图录》《武英殿彝器图录》等。摄影技术和珂罗版印刷使得艺术图像的传播取得了突破性进展。这些出版活动和出版物不仅极大地推动了曾局限于文人、宫廷的艺术内容向社会大众传播,也为画家、学者和博物馆管理者留下了宝贵的图文资料和出版管理经验。

中山公园作为展场本身并无直接参与到艺术内容的传播中来,更多是为各类艺术群体提供活动空间。但公园展场本身优美的环境与艺术展场交相辉映,以其本身作为文化休闲场所的吸引力令更多民众接触到丰富的艺术内容,从而获得美育和艺术启蒙的机会。

艺术中介与消费

20世纪初,政治动荡、财政紧张,一方面政府对文化的统治较为松懈,但另一方面也没有足够的资金支持文化事业的发展。因此,无论营利还是非营利的中介组织,将物质和非物质的文化资本进行诠释、转化、传播,主要是借助市场机制来实现的,故而中介在艺术消费方面,主要发挥了三方面的促进作用。

第一,通过降低艺术市场的限制性,令更多消费者可以购买艺术内容。如前文分析到的图2-12,每一个箭头都代表在高度发展和复杂化的艺术市场中中介者所承担的传播或转化环节。具体来说,右侧是传统的高雅艺术市场,在这一环节箭头所代表的艺术中介需要联通具有独创性的高限制性生产场,将作品扩散给综合资本较高的高限制性接受者。即使在民国,时贤的书画价格也不是一般中产阶级能轻易承担的。在这一细分场域中,对生产者和消费者的限制性条件都比较高。中介价值体现在平衡审美价值和商业价值以及对作品的筛选与推广。古董市场主要追求的是作品的本真性,中介价值体现在鉴定能力和货源信息上,这些作品主要在原有接受者之间进而二次流通。在图2-12的左侧表现的是,有限的高限制性生产无法满足接受者需求时,中介组织将高限制性生产场中的作品,通过类似于现代意义上艺术授权模式的内容复制向低限制性生产

场转化,满足了高限制性接受者因作品稀缺性而导致的无法满足的需求,以及低限制消费者因稀缺性及自身资本不足而无法满足的需求。消费领域,中介的存在依赖于信息的租值,大部分消费者需要通过接触销售信息、观看被展示出来的艺术品,也即通过中介活动,来获取信息,完成购买决策。然而通过木版水印技术的复兴,荣宝斋这种中介更进一步占据了技术的租值。市场上的艺术中介者通过选择艺术品进行销售完成中介功能,掌握木版水印技术使荣宝斋增加了通过选择并复制艺术品以完成艺术品流通的中介功能。故宫博物院的艺术出版则通过大众传媒进一步降低了艺术消费的门槛,从具有一定收藏价值的珂罗版出版物到故宫日历、明信片,为不同受众提供了多种选择。基于艺术的发展和艺术社会的需要,中介从产生发展到功能复杂化,传播机制也更完善。

第二,通过艺术营销促成艺术交易的实现。中国20世纪的艺术中介活动与以往最大不同就是公开传播和向市场输出艺术产品,这就使艺术营销成为中介的重要活动之一。营销是一个年轻的概念,起源于20世纪初期的美国。营销作为管理学中的一个概念,相对来说要求定义清晰且具有可执行性。20世纪初市场上产品供不应求,营销最早是为市场稀缺资源的优化配置而产生的。1935年至1985年50年间,人们基本上视营销为引导产品和服务从生产者传递给消费者的商业活动。这一营销概念主要对应利用市场机制进行有效资源配置的营销实务,有效率地"传递"产品和服务的商业活动即为营销。美国市场营销协会(American Marketing Association,缩写为AMA)最新的营销定义于2017年通过,他们将营销定义为"创造、沟通、传递、交换对消费者、客户、合作方、整个社会有价值的提供物的一系列活动、体系、过程"。这一定义强调营销是包括"创造、沟通、传递、交换"的完整的管理过程,更明确了利益相关者包括个体层面的消费者、组织层面的客户及合作方,尤其强调了营销应为整个社会提供价值。

我们从历史经验出发研究艺术管理及其所包含的营销议题,是站在一个新的视角进行反思,具体可分以下两方面。第一方面是艺术价值的产品导向营销。这类艺术营销是"为艺术"的,是艺术价值和生产者权威的产品导向型营

销，通过对产品的商业性变量如价格、分销、促销等进行调整，从而使得产品与足够多的消费者联系起来并实施与文化企业目标相一致的恒定目标，同时，艺术营销使得艺术家的产品抵达可能对这些产品感兴趣的细分市场。这一类营销主要指目的是"促进艺术"，为提高艺术作品受众参与度而进行的相关营销活动。第二方面是艺术的社会营销。这一范畴注重艺术世界的社会关系，强调社会机制对象征符号的转译，以及对艺术家、艺术品合法性过程的研究，强调社交网络对艺术价值的影响。也就是说，除了艺术本身的精神价值、审美价值等，艺术评论家的观点、美术馆权威、作品在艺术史上的地位等也构建艺术价值。艺术社会营销研究探讨的是艺术家和社会环境在传统意义的作品"完成之后"对艺术价值的再构建，它也是解释其市场价值和定价的重要研究范畴。这些研究由艺术社会学开启，通过艺术体制探讨艺术品合法性的形成，揭露了文化场域中权力运作的方式，探讨艺术家和艺术作品如何通过场域内文化资本和社会资本的积累而具有经济价值和象征价值。艺术社会营销的案例研究是一种诠释学的研究范畴，这些研究的取向是将艺术还原于其社会背景当中，这样才能深刻地理解其艺术价值的形成，以及其反映到市场中的价值。此研究将艺术传播的情景和内容联系起来，强调艺术营销要基于政治、社会文化背景。

第三，通过展览，扩大了艺术内容消费的受众。本书探讨的艺术展览包括琉璃厂厂甸庙会挂窗档展示时贤画家精品画作、紫禁城内博物馆机构的古书画展览、中山公园的各式展览。挂窗档这类在店铺窗户上挂出最代表店铺实力的作品的展览，将艺术品放置在节庆场景下集中展示商店能力，而紫禁城内博物馆机构的展览分为原状陈列和布展陈列，其展览环境部分还原了当时宫廷生活的场景。对于收藏者、研究者、创作者而言，他们以专业的视角或观赏展品或批评展陈设计，这些讨论均对艺术展览的制式进行了构建，形成了原状陈列和布展陈列、常设展和临时特展的组织方式，对展陈设计的合理性和专业性提出了更高的要求。对更广大的普通参观者来说，无论是琉璃厂节庆展览还是紫禁城宫廷展览，参观动机虽以猎奇为主，却形成了艺术消费的一个触点，形成了一种艺术教育体制之外的美育场所，培养了一种新的休闲生活场景。艺术世界

向更广泛的社会群体开放,这是20世纪中国艺术社会转型当中最具有历史性的转变之一。

第三节 艺术中介自身的资本运营能力

以上我们总结了20世纪早期三种具有代表性的艺术中介与生产环节、消费环节乃至艺术品的再生产之间的互动和关系;以下,我们从资本积累的角度认识艺术中介发挥作用的机制。以哲学美学为主导的艺术生产场中,文化资本最为重要,而在艺术社会学的视域下,"艺术的合法性问题""艺术的定义及其发展问题""艺术社会中行动者及其互动网络问题"是核心议题。在这些议题下,社会资本的价值凸显出来。经济资本作为下层建筑,是社会、机构、个人行动能力得以实现的物质条件。中介实际处于这样的一个艺术社会中,它所行使的中介功能(包括推动信息的传播、艺术品的流动等)能力的强弱基于其对各种资本运作的能力强弱,对这些资本的占有和运营就形成了艺术中介机制发挥作用的具体路径(图5-4)。

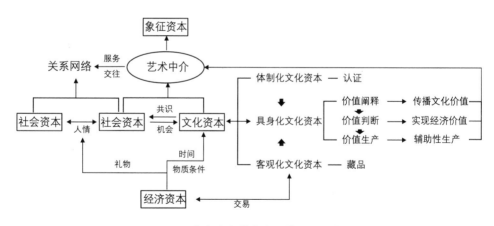

图 5-4 艺术中介的资本运营机制示意图

我们讨论的三个具有代表性的艺术中介，历史地看均携带优质的象征资本和文化资本。紫禁城和社稷坛是原社会结构中的神圣场所，荣宝斋早期为政府提供科举考试试卷、官折，出版《缙绅录》，名士重臣为之题写匾额。旧有社会的权力象征作为象征资本成为这些机构作为艺术中介发挥功能时的一种文化上的、约定俗成的、经久不变的合法性保障。除此之外，三个机构所在的地理位置特殊，紫禁城是京城的心脏，社稷坛乃为紫禁城外的"首善之地"，琉璃厂则处于庙堂与风月之间。这些空间决定了其所拥有的房产场地不仅是经济资本的一种形式，更作为历史遗迹具有文化价值而成为客观化的文化资本。而正是中介机构对文化资本的占有和运营能力，根本地决定了其在文化场域当中的地位。

中介机构对各类资本的占有，即资本存量的多寡是中介机制运营的重要基础，但更重要的是如何让有限的资本在场域中流动起来。有形的资本可以通过继承和转让进行物质化的传递，而无形的资本，尤其是具身化的资本与个人相连，是无法转让、难以替代的。艺术社会是一个高人力资本的行业，悠久的历史、丰富的文物固然是丰厚的资本存量，但是人力资本才是盘活资本存量的首要因素。行动者之间组成的关系网络中，个人才能与人格也影响着社会资本的积累。从这几个方面看，上述三个具有代表性的艺术中介机构在运营资本时各有重点，其发挥作用的机制也有所不同。

紫禁城内博物馆机构的客观化文化资本最为丰厚。它不仅拥有丰富的藏品资源，其建筑本身也是不可移动的文化遗产。因此我们着重探讨了机构针对其客观化文化资本的管理。博物馆开始对文物系统地清点、保存、编目、摄影，同时出版内容翔实的古物总目和画册，把古代书画展示给大众，并供画家临摹，供学者鉴定研究。这在当时的本土艺术社会是具有开创意义的。紫禁城内博物馆机构通过展览和出版将丰富的客观化文化资产盘活，将其从存量变为流量，流动起来的文化资本成为文化再生产丰沃的土壤。

荣宝斋作为服务业代表重视具身化文化资本。机构从筛选聘用到培养考核，对店员的专业素质、业务素质到为人处世、饮食起居无不高标准、严要

求，以使其适应高人力资源需求的精致文化领域。荣宝斋"以文会友"，拥有共同文化基础的行动者较容易彼此理解和欣赏，达成共识，建立关系。社会资本与社会资本之间又以人情为纽带流通和增值。社会资本网络性的特点令单一行动者的资本通过社会网络彼此联通和增益，从而扩大了单一行动者的力量。良好的具身化文化资本使机构有能力认识、介绍优秀的艺术作品，与藏家和艺术家建立稳固的关系，传播其文化艺术价值，并为机构带来长远的经济效益。在以创新为本质的核心艺术生产无法满足需求的时候，机构掌握的辅助性生产技术能将艺术价值最大化。

中山公园作为一个以提供展示平台为主的艺术中介机构，其运营社会资本的能力最为重要。首先，中山公园的董事会制度不仅以众筹的形式有效地解决了资金来源问题，更组织起了具有影响力的社会各界人士。其次，公园中的茶座和咖啡厅成为重要的社交场所，聚集着差异化的人群。作家在来今雨轩写作，画家在水榭展览，春明馆中传统文人喝茶下棋，柏斯馨和四益轩中青年们约会交谊。空间为文化生产和流通提供了条件和保障。

从经济资本来说，艺术机构的最大挑战之一就是平衡追求艺术卓越性与长期生存需要导致的资源限制。艺术中介机构的艺术倾向性为其根本，只有具有追求卓越艺术价值的真诚的精神，才能成为真正卓越的艺术中介机构。但是财政稳定是一个必要的起点，有稳定的财政才能支持美学项目的持续发生。

经济资本是必备的生存条件，它为社会资本和文化资本的积累提供支持。经济资本可用于购买所需的客观文化资本以供学习，或获取参加某种体制的资格等，而且积累文化资本较为耗时，有经济保障能免于疲于谋生，有更多的时间、能够更早地进行文化资本的积累。对于社会资本流动所需要的人情，经济资本能提供重要的礼物，沟通人情往来。

我们讨论的三个机构涵盖了营利性的商业机构（荣宝斋）和非营利性的公共机构（古物陈列所、中山公园），它们运营经济资本的情况分别总结如下。通过"荣宝斋万金老账"我们看到，荣宝斋的净利率在20世纪10—20年代高达30%，是一个盈利能力非常优秀的文化企业。而国民政府南迁后，在北京大

部分商号经营惨淡甚至歇业的情况下，荣宝斋逆势而上，主营收入竟然翻了3倍。这并不是一个历史偶然。荣宝斋能历经300多年的历史，在今天仍然保持活力，与其务实而计长远的能力分不开。这种能力体现在三个方面。第一，与时俱进又植根民族文化。荣宝斋自身民族文化企业的定位清晰，不论外来文化冲击多么大，荣宝斋都能坚持民族文化的价值，这不仅体现在民初文化氛围保守的北京，也体现在"文化大革命"等时期。更重要的是，荣宝斋将这种民族文化性与时俱进地保存下来。从为清朝提供科举考试试卷和官折，生产《缙绅录》，到20世纪初在新兴艺术市场中纵横捭阖，到将传统印刷技术与社会主义文化内容结合，再到改革开放后积极发展书画产业，它时刻把握着时代、地域的文化特性，使得企业长久生存下来。第二，审慎的财务管理。它留存扎实的固本金和财神股以发展企业和应对意外事故。1898年起至1930年，荣宝斋每年从收入中提取固本金，以3000两作为周转金。财神股则自1912年开始设立，3000两白银为限，1932年改为1万元。财神股类似保险，用以应对生意运营之外的意外损失，若两年无用，则变作固本金，机构的风险意识是非常强的。在每年外欠账不计入的状况下，荣宝斋仍保持相当高的利润率。第三，开创精神。木版水印复制品虽然给荣宝斋带来了相当不错的收益，但是早期发展阶段，它事实上是高风险低收益的，因此大多机构不愿意做。然而荣宝斋本着精益求精的精神攻克了技术难题，在这个过程中也基于良好的市场反应做出了正确的判断，传承了传统文化的同时也取得了良好的经济效益。

紫禁城内博物馆机构和中山公园作为非营利性的公共机构，代表了政府拨款和社会自筹两种模式。古物陈列所在1928年之前隶属于北洋政府管辖，1928年之后隶属于南京国民政府管辖。它的主要经费来源一部分来自政府的财政拨款，一部分来自自身的经常性业务收入。古物陈列所在成立之初从美国退还的庚子赔款内获得了20万元用于建筑宝蕴楼和支付开办费用。1928年之前它的资金来源主要是门票收入和每月拨付的约2400元的辅助费及警饷，1928年之后南京国民政府中止停发古物陈列所财政补助，门票收入成了最主要的经济来源。故宫博物院的经费来源主要有财政部拨付的经费、参观券售价所得、文化基金

补助费、出版物售款、银行存款利息等。1928年中华教育文化基金临时拨付3万元，此后每年提供数额不等的补助。特殊历史条件下，变卖非文史物品也一度是故宫博物院的主要收入来源之一。中山公园在社会自筹经费的模式下，启动资金以董事的7万余元捐款为基础。虽然最初市政公所补助了1万余元，但日后再无政府资助。日常收入则主要包括董事常年捐、场地出租、门票，以及部分园内广告收入。中山公园董事会入会捐款50元，以后常年捐为每年24元。普通游览门票5分。与紫禁城内博物馆不同的是，中山公园的空间对外出租，不仅租用给餐厅、茶馆、咖啡厅，而且也可租用为展览用地，这使得众多展览得以在其中举行。以中国画学研究会成绩展为例，其在董事会举行8日，租用餐堂四所及南客厅所付租金为40元。鉴于公立博物馆的性质，紫禁城内博物馆的款项收入和支出类目管理较为固定，相应的其内部可以举办的文化活动也较为固定。而中山公园则由于社会自筹在经济资本管理方面比较灵活，尤其是空间的开放出租，为各类社会活动提供了平台。这种多元化的经费来源和管理方式，不仅体现了当时文化机构的经济创新能力，也为后来的文化机构提供了宝贵的经验和启示。

在对紫禁城内博物馆机构和中山公园的经费情况的考察中，我们能够观察到现代文化机构组织形式的早期模型。例如，古物陈列所中的志愿者——鉴定委员会以及国画研究室中的专家，他们进行的是无薪金的义务工作。这种形式为后来的文化机构奠定了志愿精神的基础。进入研究室的研究员无须缴纳学费，也不领取薪水，他们所临摹的作品由陈列所保存，展现了他们对艺术与学术的无私投入。此外，中山公园实行的会员制度和董事会制度，为现代文化机构的会员制度提供了原始的模板。公园向董事会成员颁发特别证件，允许他们每年携带最多10名朋友免费参观，同时在使用公园设施时享有折扣，这样的激励措施不仅促进了私人对公共空间的支持，也增强了社区的参与感。志愿者制度和会员制度的引入是社会中介机构在吸引和支持多元社会群体方面所做的最早尝试，这对于推动艺术和社会的发展有着长远的影响。这些制度不仅在当时是创新的社会实践，而且至今仍是艺术机构管理的关键组成部分，彰显了它们

在文化生态中持续的重要性。

综合了文化资本、社会资本、经济资本，中介组织才有较优的能力将艺术传播到艺术社会的网络中来，或通过与生产者和消费者的社交，或通过业务往来提供优质的服务，中介将各种资本在网络中运作起来。如果操作得当，社会资本、文化资本、经济资本得到大幅度的积累，就会进一步获得声望，形成象征资本。

综上，在资本运作的逻辑下，艺术中介机构的特点应是以经济资本为保障，同时注重文化资本和社会资本的积累，以形成象征资本为重要目标的。中介应熟悉各种资本在具体文化脉络中的转化方式，并重视无形资本在机构中的作用。

第四节　艺术中介与城市文化空间

艺术中介与其所处的社会环境具有彼此塑造的关系。北京作为中国的政治和文化中心，20世纪在新的社会环境下继承了丰厚的文化遗产。这些遗产包括精致文化网络密集的地区琉璃厂，包括举世无双的宫廷内藏，也包括王府、宫殿、庙堂这些极具历史文化价值却又需要一个新身份的空间。北京城有受过良好训练的旧文人与新官僚、优秀的画家画作、珍贵的古董，在这样的背景下，形成了琉璃厂、古物陈列所、中山公园这些继承中有开创的城市文化空间。

城市文化空间是积淀城市历史文化特征的一种独特空间体系，具有以下三方面特征。第一，城市文化空间是具有一定公共性的文化活动发生的空间。城市文化空间不仅包括图书馆、剧院、美术馆等标准化的公共文化空间，也包括文化产业园区、文化公园、文化艺术活动场所等多功能性、综合性文化空间。第二，城市文化空间是在自发集群和政策引导的双重作用下形成的一种经济空间。城市文化空间的形成具有较强的强制性变迁色彩。城市文化空间有的是自

发集群（如琉璃厂），也有的由政府提供财政支持（如紫禁城内博物馆机构）。虽然这些空间的逐渐商业化和专门化给文化的可持续发展和多样性带来了一定挑战，但这些空间有利于文化活动的规模化，帮助城市遗产转型。第三，城市文化空间是文化生态平衡的产物。这种文化生态平衡包括两方面含义：一方面，对于整个城市而言，是文化事业和文化产业的平衡，文化空间健康发展需要文化事业和文化产业相互配合和协调发展；另一方面，在一个文化空间内部，又需要不同文化协同发展。这给文化空间治理策略带来了挑战，文化空间治理必须正确处理各类文化之间的关系，使其和谐共存，良性互动，优势互补，相得益彰，以文化的生态平衡促进文化的发展与繁荣。

20世纪的艺术社会与城市文化空间形成了良好的互动。第一，政治改革为文化空间带来了良好的弹性。如前所述，文化空间的弹性是指空间可以根据不同使用者而调整自身状态的灵活性，良好的文化弹性需要通过制度设计和空间管理来实现。其本质上是多元共治的文化参与对文化空间的重塑，不同的参与者扮演不同的角色，并对文化空间的演化产生不同影响。紫禁城和社稷坛向大众开放前所未有地解除了空间的禁锢，为大众提供了一个更能满足个性化、差异化、多样化文化需求的生活方式。第二，空前活跃的文化活动激发了文化空间的活性。文化空间的活性主要指文化活动的活跃程度，可以通过简单的活动数量和种类的表象来衡量。但作为一种衡量文化空间性质的指标，还应考虑使用者心理上受到的冲击，即活动应为使用者带来启迪。也就是说，在文化活动的数量、种类、频率之上，还有一个质量要求，要让参与者有所思、有所得。第三，具有超越性的文化黏性。文化空间黏性主要指一种文化上的吸引力。这种吸引力具有独特的内在逻辑，即将文化享受放置在经济等因素之上。使用者会因对文化空间的忠诚、信任和良性体验而形成依赖感，产生反复进入的意愿。简而言之，"来了不想走，走了还想来"。品质的高低决定着文化黏性的强弱，文化黏性的实现，要求有高质量的城市文化空间作为基础。

以20世纪上半叶北京城文化空间的再生产能力作为参照，可以为今天的文化空间治理提供几点参考。

设施布局的弹性方面。第一，以居民的文化需求为导向，合理布局城市文化空间场馆设施的空间分布。文化空间布局应加强对城市人口、区位及发展方向等因素的多方位考量，从而最大限度地实现公共文化机构互联互通，提高公共文化空间共享性，促进城市文化空间达到多层次建设，让居民的文化需求和文化权利在特定文化空间里得以满足和实现。第二，兼顾不同群体的文化服务需求，均衡布局各个类型的城市文化空间场馆设施。例如，通过充分的需求调研形成具有针对性的、供需匹配的需求报告，或直接邀请居民为确定文化空间场馆设施类型建言献策，明确需求主体，设计覆盖面更广、类型更齐全的服务设施布局计划，以此满足居民的差异化和高层次文化需求。

活动质量与活性方面。第一，以服务质量为目标，积极打造高质量的文化活动。提升文化活性不应该仅关注数量层面的有效供给，更要衡量对质量层面的有效性。质量是文化活动的实际影响力与受欢迎程度的根基，除在合法性层面对文化空间的运作进行监管外，文化活动的质量也应该被纳入对文化空间的考核之中。第二，以公众主动性为导向，鼓励居民主动创造常态化、创新性文化项目。对城市文化空间的开发与利用不应是静态、孤立、被动的，而应放到城市可持续发展和公众主动性的框架内。在城市文化空间的运作过程中，应鼓励居民与艺术家共同参与城市文化空间营造，为文化空间治理设计内容丰富、特色鲜明的文化活动，提升居民的文化参与感。

运行模式的黏性方面。第一，丰富文化设施运行模式，提高文化空间的吸引力。在城市文化空间的规划与建设过程中，需倡导改变传统的单一由政府主导的方式，推动由党委领导、政府负责、社会协同、公众参与的多元化文化设施运行模式，尤其要发挥社会力量参与文化空间建设和治理的独特作用。第二，遏制文化空间过度商业化，培育良性文化生态。一是改变对城市文化空间的单一评价标准，从经济价值、文化价值、社会价值等多个维度全面考核文化空间，避免因单纯追求经济利益导致文化空间的文化属性弱化；二是明确城市文化空间经营的公益条件，如对营业面积进行限制，对公益性活动的数量进行规定等，确保公共资源的公益性，从而最大限度保留文化空间的吸引力。

总之，鉴于城市文化空间的弹性、活性和黏性问题彼此影响、紧密联系，因此城市文化空间的治理不能简单地依靠单向度的顶层设计来完成。在城市文化空间的治理过程中，无论是政策制定者还是具体的管理者，都需要充分考虑文化空间的自身发展规律，从可持续发展的角度来推进治理工作，以保护文化空间的弹性、激发文化空间的活性、提升文化空间的黏性为原则，打造高品质的文化空间，促进文化的可持续发展。

图书在版编目（CIP）数据

挂画：现代中国艺术展示与传播空间的诞生 / 王子琪著. -- 北京：北京大学出版社，2024.11. -- ISBN 978-7-301-35413-1

Ⅰ. J052

中国国家版本馆 CIP 数据核字第 2024897F2K 号

书　　　名	挂画：现代中国艺术展示与传播空间的诞生 GUAHUA: XIANDAI ZHONGGUO YISHU ZHANSHI YU CHUANBO KONGJIAN DE DANSHENG
著作责任者	王子琪　著
责任编辑	高　迪
标准书号	ISBN 978-7-301-35413-1
出版发行	北京大学出版社
地　　　址	北京市海淀区成府路 205 号　100871
网　　　址	http://www.pup.cn　新浪微博 @ 北京大学出版社
电子邮箱	编辑部 wsz@pup.cn　总编室 zpup@pup.cn
电　　　话	邮购部 010-62752015　发行部 010-62750672 编辑部 010-62767315
印　刷　者	北京中科印刷有限公司
经　销　者	新华书店 650 毫米 ×965 毫米　16 开本　22.25 印张　347 千字 2024 年 11 月第 1 版　2024 年 11 月第 1 次印刷
定　　　价	118.00 元

未经许可，不得以任何方式复制或抄袭本书之部分或全部内容。
版权所有，侵权必究
举报电话：010-62752024　电子邮箱：fd@pup.cn
图书如有印装质量问题，请与出版部联系，电话：010-62756370